BIBLIOTHÈQUE DE L'ENSEIGNEMENT DES BEAUX-ARTS

LA
PEINTURE
ANTIQUE

PAR

PAUL GIRARD

PARIS
ANCIENNE MAISON QUANTIN
Librairies-Imprimeries réunies

Marius Michel del.

COLLECTION PLACÉE SOUS LE HAUT PATRONAGE

DE

L'ADMINISTRATION DES BEAUX-ARTS

COURONNÉE PAR L'ACADÉMIE FRANÇAISE

(Prix Montyon)

ET

PAR L'ACADÉMIE DES BEAUX-ARTS

(Prix Bordin)

Droits de traduction et de reproduction réservés.
Cet ouvrage a été déposé au Ministère de l'Intérieur
en février 1892.

BIBLIOTHÈQUE DE L'ENSEIGNEMENT DES BEAUX-ARTS
PUBLIÉE SOUS LA
DIRECTION DE M. JULES COMTE

LA PEINTURE ANTIQUE

PAR

PAUL GIRARD

Ancien membre de l'École française d'Athènes,
Maître de conférences à la Faculté des lettres de Paris

PARIS
ANCIENNE MAISON QUANTIN
LIBRAIRIES-IMPRIMERIES RÉUNIES
May & Motteroz, Directeurs
7, rue Saint-Benoit.

AVANT-PROPOS

Un sujet aussi délicat, et aussi neuf en France, que l'histoire de la peinture dans l'antiquité, eût exigé de longs développements et l'appareil d'une érudition s'étalant à l'aise ; mais ici la brièveté était nécessaire ; il fallait, de plus, s'interdire les démonstrations savantes, tout ce qui rebute le lecteur peu familier avec les instruments et les méthodes de l'archéologie contemporaine. Le plan de ce petit livre est fort simple : il commence par l'Égypte, ce berceau de tous les arts ; viennent ensuite l'Orient, notamment les grandes monarchies orientales telles que l'Assyrie et la Perse, puis la Grèce, l'Étrurie, enfin Rome. On ne s'étonnera pas de la place considérable qui a été faite, dans cette revue des différentes peintures du monde ancien, à la peinture grecque : plus que les autres, elle méritait de nous attirer et de nous retenir par les chefs-d'œuvre qu'elle a produits et par ce continuel effort vers la perfection qui en est la marque propre.

Je ne puis, naturellement, citer toutes mes sources ; une courte bibliographie, placée à la fin du volume, donne la liste des principaux ouvrages dont je me suis servi et offre aux esprits curieux de détails techniques le

moyen de pousser plus avant leurs recherches. Les guides que j'ai suivis de préférence sont d'ailleurs les monuments et les textes, dont l'étude attentive m'a souvent conduit à des conclusions différentes de celles qu'on en avait tirées jusqu'à ce jour. Je me ferais scrupule, en terminant, de ne pas rappeler les secours que j'ai trouvés auprès de M. Maspero, qui a bien voulu me signaler quelques documents intéressants, et auprès de M. Pottier, dont l'enseignement à l'École du Louvre m'a fourni, plus d'une fois, de précieuses indications.

Les dessins, exécutés par M. Faucher-Gudin avec une rare conscience, ont été de notre part l'objet d'une attention toute particulière. Puissent quelques-uns d'entre eux donner aux artistes, auxquels est surtout destiné notre ouvrage, la saveur de cet art antique si éloigné de la science et des raffinements du nôtre, mais qui recèle encore, dans sa simplicité, tant d'instructives leçons!

Novembre 1891.

LA PEINTURE ANTIQUE

CHAPITRE PREMIER

LA PEINTURE ÉGYPTIENNE

Les Égyptiens se vantaient, au dire de Pline, d'avoir employé la couleur six mille ans avant les Grecs. Quoi qu'il faille penser de cette prétention, c'est en Égypte qu'ont été trouvées les plus anciennes peintures du monde connu. Sous ce ciel limpide, rien ne s'altère. Quand Mariette découvrit, en 1851, la sépulture des Apis, il vit dans une des tombes, celle de l'Apis mort la vingt-sixième année du règne de Ramsès II, « l'empreinte des pieds nus des ouvriers qui, trois mille deux cents ans auparavant, avaient couché le dieu dans son sarcophage ». Le musée de Gizeh (ancien musée de Boulaq) possède une pièce de lin merveilleusement conservée, qui porte le nom du roi Pépi, de la VIe dynastie, et compte, par conséquent, plus de cinq mille ans. La pyramide d'Ounas a fourni des morceaux d'étoffe encore plus vieux. On conçoit que dans un pays où d'aussi frêles objets durent tant de

siècles, les peintures qui décoraient les temples et les tombeaux aient été, en beaucoup d'endroits, épargnées par le temps et que quelques-unes d'entre elles gardent encore, une surprenante fraîcheur. Si l'on veut en juger, il faut aller au Louvre contempler, dans la salle égyptienne du rez-de-chaussée, le beau bas-relief qui représente Séti Ier et la déesse Hathor. Les chairs rouge brun des deux personnages, leurs cheveux d'un noir franc ou tirant sur le bleu, leurs vêtements blancs, leurs bijoux multicolores, forment un tableau si vif de tons et si harmonieux, qu'on a peine à se figurer qu'une pareille enluminure remonte au début de la XIXe dynastie. Tandis que la peinture grecque n'est plus qu'un souvenir, la peinture égyptienne existe donc encore, bien que beaucoup plus vieille, et nous avons, pour la connaître, des originaux qui nous en donnent une idée fort précise.

Mais quand on parle de peinture égyptienne, il faut s'entendre. Si anciennement que les Égyptiens se soient mis à peindre, ils n'ont pas connu la peinture proprement dite, celle qui se suffit à elle-même; la peinture, chez eux, n'a guère servi qu'à rehausser de tons variés les édifices et les statues. Hérodote nous montre bien le roi Amasis consacrant dans le temple d'Athéna, à Cyrène, son image peinte; par malheur, ses expressions sont si générales et si vagues, qu'on ne saurait dire exactement ce qu'elles désignent. Amasis, d'ailleurs, vivait au VIe siècle avant notre ère, dans un temps où l'Égypte était largement ouverte aux Grecs, où lui-même, admirateur passionné de la civilisation hellénique, accueillait avec faveur tout ce qui venait

de Grèce. Qui sait si ce portrait n'avait pas subi l'influence des idées nouvelles ? Ce qui est certain, c'est qu'aux beaux siècles de la puissance des pharaons, la peinture égyptienne s'offre à nous comme l'humble auxiliaire de la sculpture et de l'architecture. Elle n'a donc que de lointains rapports avec celle que nous pratiquons.

§ Ier. — *La peinture, élément essentiel de la décoration.*

Les Égyptiens avaient pour la couleur un goût si vif, qu'ils coloriaient tout ce qui sortait de leurs mains. Peut-être, à l'origine, leurs temples n'étaient-ils point décorés intérieurement; mais, dès qu'ils le furent, leur décoration fut polychrome. Comme ils figuraient le monde en raccourci, que leur toiture était censée représenter le ciel, leur dallage, la terre, chacune de ces parties reçut de bonne heure des ornements appropriés à sa signification. Le pied des parois et les bases des colonnes furent parés d'une végétation luxuriante, lotus en boutons ou superbement épanouis, dressant leurs hautes tiges au-dessus d'une forêt de feuilles (fig. 1), plantes aquatiques baignant dans l'eau, fleurs et arbustes de toute espèce, tantôt disposés dans ce bel ordre géométrique qui est un des traits de l'ornementation égyptienne, tantôt groupés plus librement. Les plafonds, peints en bleu, furent semés d'étoiles jaunes, parmi lesquelles on fit planer, d'espace en espace, de grands vautours tenant dans leurs serres différents emblèmes. Entre ce ciel constellé d'astres

et cette terre égayée par mille végétaux, il y avait place pour des tableaux montrant le roi dans ses rapports officiels avec le dieu habitant du sanctuaire. Ces tableaux couvraient les murs, tournaient autour des colonnes, reproduisant des scènes d'adoration ou d'offrande, dans lesquelles le pharaon, soit seul, soit accompagné des membres de sa famille, sacrifiait la victime, brûlait l'encens, versait le vin, l'huile ou le lait. Gravées ou sculptées sur les surfaces qu'elles revêtaient, de pareilles scènes étaient toujours rehaussées de couleurs vives, qui formaient, avec la bigarrure des soubassements et des plafonds, la riche enluminure des chapiteaux, une décoration multicolore propre à enchanter le regard. A l'extérieur, sur les pylônes, ces propylées monumentaux qui précédaient l'entrée des grands temples, on voyait également de vastes compositions sculptées et peintes, où se pressaient les souvenirs de l'histoire contemporaine, combats de terre et de mer, prises de forteresses, retours triomphants de princes suivis d'innombrables prisonniers. Tels étaient les sujets figurés sur les pylônes du Ramesséum, dont chaque face rappelait un épisode de la campagne de Ramsès II contre les Khiti, en l'an V de son règne. Si l'on rétablit par l'imagination, en avant de ces massifs pyramidaux ornés de peintures, les statues colossales qui en gardaient les abords, les obélisques dressés devant ces

Fig. 1.

statues, les mâts qui partaient du pied des pylônes et au sommet desquels flottaient des banderoles aux brillantes couleurs, on aura quelque idée de l'aspect varié et éclatant que présentaient, de loin, les grands sanctuaires de l'antique Égypte.

Les habitations privées, quoique plus simples, étaient, elles aussi, coloriées au dehors comme au dedans. La façade extérieure en était tantôt peinte, tantôt simplement blanchie à la chaux; des tons vifs en diversifiaient les parois intérieures. Les palais, construits en matériaux légers, faits de brique et de bois, devaient en partie leur physionomie avenante et gaie à leur décoration polychrome. Des colonnettes de bois peint en décoraient la façade; au dedans, les murs, passés à la chaux ou couverts d'une teinte uniforme, étaient ornés de bandes multicolores. Mais c'est sur les plafonds que se donnait particulièrement carrière la fantaisie du décorateur. Un certain nombre de plafonds peints, relevés dans les tombeaux, ne sont que des répliques de ceux qui paraient les demeures seigneuriales : rien n'égale la variété des motifs qu'ils représentent. Les plus anciens reproduisent le décor géométrique dans sa régularité sèche et timide ; bientôt, aux lignes droites se mêlent les lignes courbes; des essais de rosaces apparaissent (fig. 2), puis la main de l'ornema-

Fig. 2.

Fig. 3.

niste, assouplie et sûre d'elle-même, imagine d'ingénieuses combinaisons de courbes et de cercles (fig. 3), pour aborder enfin la décoration végétale, les tiges symétriquement opposées les unes aux autres, les bouquets de feuilles s'épanouissant entre des volutes, les enroulements semés de bucrânes, etc. La figure 4 — où, dans un cadre composé d'enroulements et de feuillages, de larges rosaces alternent avec des scarabées qui supportent le disque du soleil, où le rouge, le vert, le bleu, le jaune, le blanc et le noir se marient harmonieusement — est un des spécimens les plus riches qu'on puisse produire de cette inventive ornementation.

Fig. 4.

Une architecture à ce point polychrome ne pouvait s'accommoder d'une sculpture blanche. Bas-reliefs et statues étaient, le plus souvent, revêtus de couleurs voyantes. Si certaines matières, colorées naturellement, se passaient d'une semblable parure, si les pierres dures telles que le granit, le basalte, le diorite, la serpentine, offraient des surfaces lisses plus difficiles à peindre et que leur beauté même dispensait d'une coloration artificielle, le grès, le calcaire et le bois étaient toujours enluminés avec soin. Les scènes en relief, les portraits sculptés sur les parois des chambres funéraires, recevaient de la

main du peintre une décoration sans laquelle ils eussent été regardés comme inachevés. Le bas-relief que reproduit la figure ci-dessous, et qui provient d'une tombe de la période memphite, est une preuve concluante de

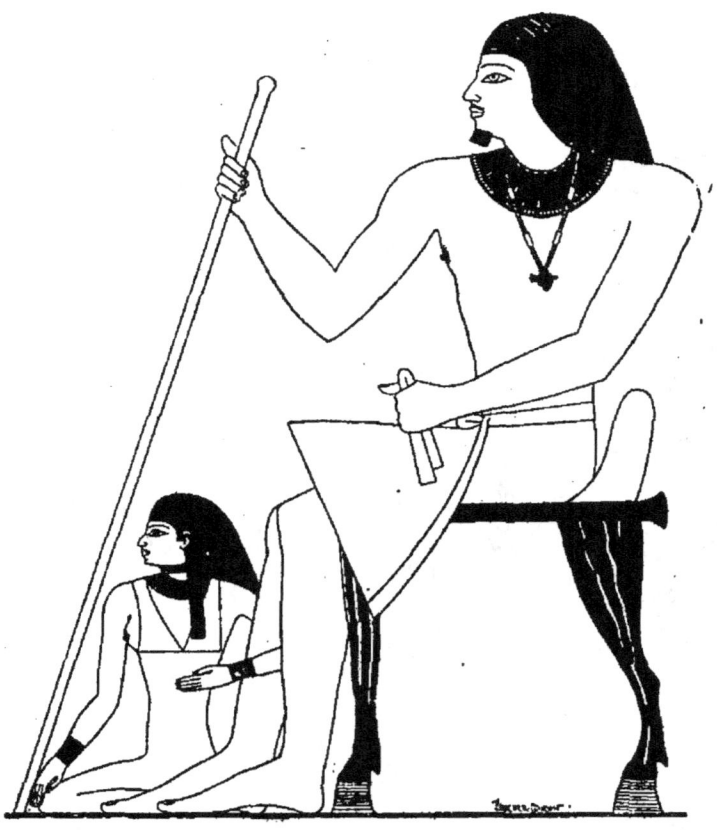

Fig. 5. — Bas-relief peint du tombeau de Ti, V^e dynastie.

cet usage. Le mort y est peint, suivant la coutume, en rouge brun, sa femme en jaune bistre ; les cheveux sont noirs, les étoffes blanches ; chacun des deux personnages porte au cou un collier de pierres noires et de pierres vertes. Ce groupe se détache sur un fond de sparterie vert et crème, que notre dessin ne rend

pas, et qui forme un arrière-plan d'une tonalité charmante[1]. Les statues dressées dans les tombeaux étaient peintes des pieds à la tête; c'est ce dont on peut se convaincre en examinant celles qui sont au Louvre et dont beaucoup ont conservé des traces de couleur. Les Égyptiens poussaient si loin l'amour de la polychromie, qu'ils l'appliquaient, dans leur sculpture, aux moindres détails de la toilette. La statue de la dame Nofrit, du musée de Gizeh (fig. 6), avec son énorme perruque noire serrée par un élégant bandeau sous lequel on aperçoit les cheveux véritables, lissés et partagés sur le milieu du front, avec sa robe échancrée par devant et la riche parure qui orne sa poitrine, montre quelle minutie ils apportaient dans l'exécution de pareils accessoires. Les tombes de l'ancien Empire, dans la nécropole de Saqqarah, sont pleines de bas-reliefs figurant des personnages aux yeux soulignés d'une bande verte, en souvenir du fard que

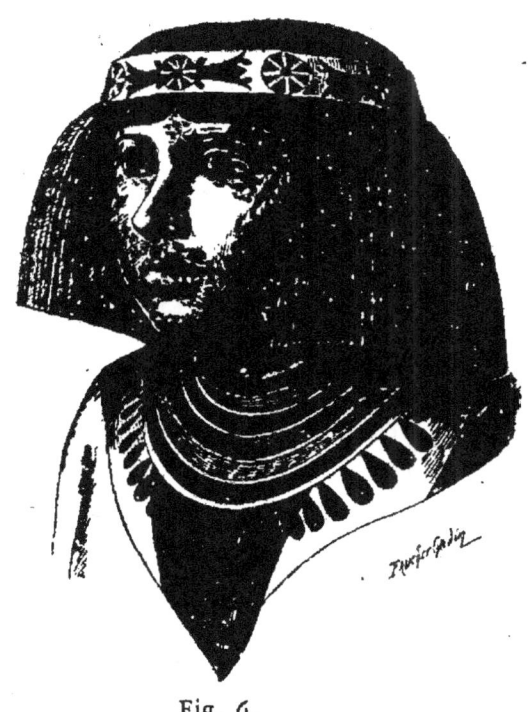

Fig. 6.

[1]. Voyez au Louvre, dans la galerie égyptienne du rez-de-chaussée, les reliefs qui portent les nos 163, 169, 280, 333, 358, 373. Sur tous la couleur est encore visible.

les Égyptiens des deux sexes aimaient à s'étendre sous la paupière inférieure. C'étaient là de ces traits caractéristiques que le statuaire, ou le peintre qui lui prêtait son concours, se fussent gardés de passer sous silence.

Après le grand art, voyez les arts industriels : vous y trouverez le même goût pour la polychromie. Les étoffes des Égyptiens, leurs meubles, étaient multico-

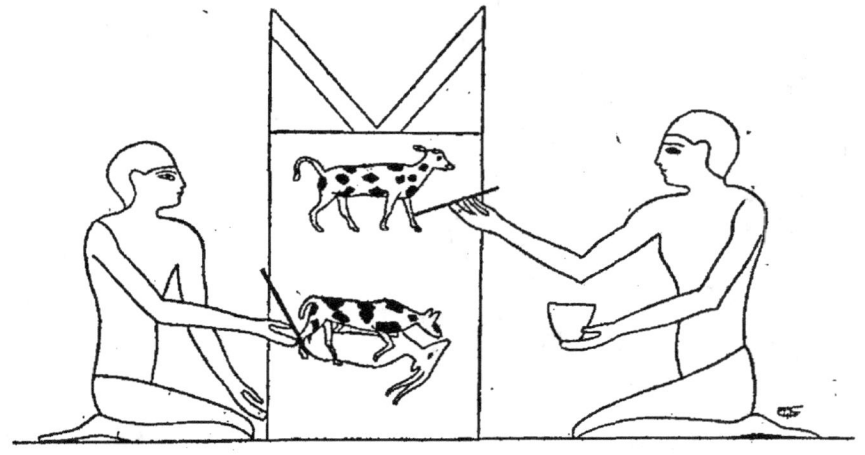

Fig. 7. — Peintres décorant un coffre.

lores; les premières, brodées avec une fantaisie ingénieuse, les seconds, tantôt peints, tantôt incrustés d'ivoire et d'ébène. Leurs ustensiles de verre, au lieu d'être incolores comme les nôtres, étaient rehaussés de tons qui en faisaient valoir les formes élégantes. Leurs coffres, ces grands coffres encore employés dans tout l'Orient pour serrer les objets de prix, étaient bariolés de raies de différentes couleurs ou décorés de figures d'animaux (fig. 7). Leurs momies, une fois enveloppées des bandelettes traditionnelles, recevaient des ornements en toile stuquée et peinte, destinés à

rappeler les ornements réels qu'on devait déposer avec elles dans le cercueil, tels que colliers, figurines, scarabées, etc. On sait quelle riche enluminure parait les caisses qui les contenaient; les momies royales, particulièrement, dormaient dans des cercueils dont le décor était souvent d'une somptuosité extraordinaire. Les recueils de prières qu'on remettait aux morts pour les préserver des périls qui les menaçaient dans l'autre monde, surtout le rituel connu sous le nom de *Livre des morts,* dont la plupart des momies portaient un exemplaire, étaient ornés de vignettes exécutées parfois avec une grande habileté. Les hiéroglyphes mêmes, répandus à profusion dans le champ des bas-reliefs, ceux qu'on déchiffrait sur les statues et dans les temples, étaient coloriés. Les deux personnages que représente la figure 8 sont-ils occupés à étendre de la couleur, l'un sur une statue, l'autre sur un autel, ou à y peindre des hiéroglyphes ? La question est difficile à trancher. L'enluminure des inscriptions était, dans tous les cas, d'un constant usage; comme les inscriptions grecques, peintes à la cire avec du minium, les hiéroglyphes égyptiens étaient rehaussés de tons vifs qui les faisaient ressortir sur les fonds et en rendaient plus aisée la lecture.

La brique émaillée passe, en général, pour avoir été principalement employée par les Assyriens et par les Perses. Les Égyptiens, eux aussi, y avaient recours, du moins pour parer leurs édifices royaux; une belle brique verte, conservée à Gizeh et qui porte, à l'encre noire, le nom de Ramsès III (XXe dynastie), une brique jaune du temps de Pépi Ier (VIe dynastie),

des fragments rouges, blancs, bleus, remontant à diverses époques, attestent l'ancienneté et la perpétuité de ce mode de décoration. Ils connaissaient également les pâtes de verre de couleurs variées; ils s'en servaient pour figurer les yeux, les sourcils de leurs statues, les bracelets dont ils les ornaient; ils en composaient des légendes hiéroglyphiques et des scènes

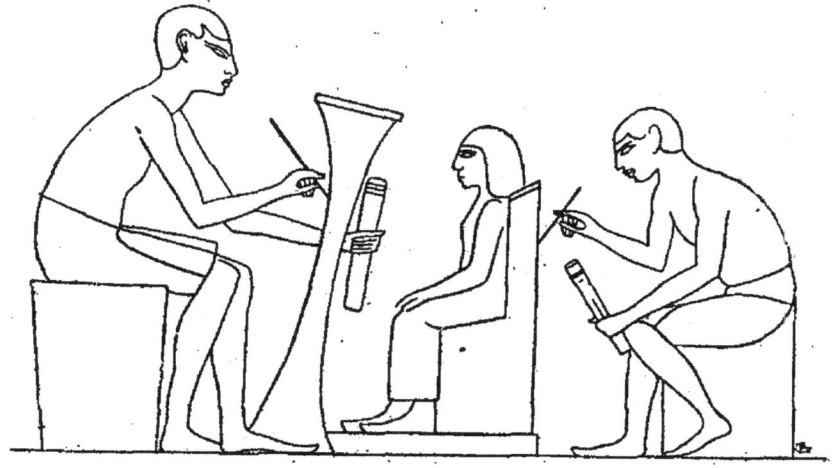

Fig. 8. — Personnages occupés à peindre différents objets ou à enluminer des hiéroglyphes.

qu'ils incrustaient dans le bois ou le stuc et qui formaient, en simulant les pierres précieuses, des ensembles polychromes d'une richesse inouïe. Une tombe de Meïdoum offre une particularité curieuse : hiéroglyphes et figures y ont été, par endroit, dessinés en creux et remplis jusqu'au bord de cailloux multicolores qui donnent à la décoration un éclat surprenant[1].

On voit quelle invention les Égyptiens sûrent dé-

1. Mariette, *les Mastabas de l'Ancien Empire*, p. 476.

ployer dans la polychromie. Était-elle une conséquence de leur caractère, naturellement gai, ou une nécessité de leur climat? L'employaient-ils en architecture pour atténuer, sous la lumière crue, la blancheur de la pierre, pour accentuer les saillies et les contours, qu'émousse un jour trop vif? Peu nous importe. Constatons que, chez eux, la couleur avait partout sa place et que la peinture était presque aussi vieille que l'art lui-même. Mais cette peinture n'avait qu'une fonction décorative. S'ils la mêlaient à tout ce qu'ils faisaient, ils n'imaginaient pas qu'elle pût, à elle toute seule, produire des chefs-d'œuvre. La peinture de chevalet, qu'a connue la Grèce, le tableau qui par lui-même est un tout, ils ne l'ont pas soupçonné. Ils ont été des enlumineurs d'une fécondité merveilleuse; ils n'ont point été des peintres, au sens où nous employons ce mot.

§ II. — *Étroite union de la peinture et du dessin.*

Si l'on veut se faire une idée de la peinture égyptienne, c'est sur les murs des temples qu'il faut la chercher, ou, mieux encore, sur les parois des tombeaux. On sait le soin que les Égyptiens prenaient de leurs nécropoles, véritables villes funèbres ayant leurs rues, leurs places et leurs quartiers, habitées et surveillées par de nombreux fonctionnaires chargés de répartir les terrains de concession et d'entretenir les sépultures. C'est que la tombe était pour eux la *maison éternelle*, l'asile définitif où le mort continuait à vivre de cette vie étrange qu'ils lui prêtaient par delà les funérailles.

Aussi l'emplissaient-ils de scènes destinées à assurer, par leur vertu magique, sa perpétuité et son bien-être. C'est dans ces scènes que s'exerçait librement l'art du peintre. Les tombeaux de l'ancien Empire connus sous le nom de *mastabas* sont, à ce point de vue, particulièrement intéressants[1]. Composés, en général, d'une chapelle extérieure, où les parents et les amis se réunissaient à de certains jours pour offrir au défunt les repas et les libations accoutumés, d'une chambre funéraire contenant le sarcophage, et d'un puits ou d'un couloir conduisant de la chapelle à la chambre, ils représentent pour nous la tombe privée de l'ancienne Égypte sous sa forme la plus pure. Dans les tombeaux de ce genre, le couloir ne recevait point d'ornements ; il en était de même de la chambre funéraire. La chapelle, en revanche, était couverte de scènes sculptées et peintes, ou simplement peintes, distribuées dans des registres étagés les uns au-dessus des autres, et qui formaient sur ses murailles une tapisserie variée. On y voyait le mort, assis ou debout, goûtant les mets qui lui étaient offerts, inspectant ses propriétés, surveillant la rentrée de ses troupeaux. Des serviteurs, de plus petite taille, lui apportaient, en longues files, les produits de ses domaines, fruits, légumes, oies, canards, tourterelles, antilopes ; ils abattaient et dépeçaient pour son usage des bœufs et des mouflons ; ils l'accompagnaient à la chasse dans les marais ; ils s'empressaient

1. *Mastaba*, au propre, désigne un *banc* de pierre ou de bois. Donné par les fellahs aux tombeaux de Saqqarah à cause de leur forme, qui rappelle assez exactement celle du divan oriental, ce nom a été adopté par Mariette et conservé depuis.

autour de lui, tandis qu'il pêchait au harpon ou à la senne. Ailleurs, le défunt n'était pas figuré; mais on se trouvait transporté sur ses terres, où des esclaves faisaient la moisson et chargeaient les gerbes sur des ânes, où des scribes, le calame et la palette en main, enregistraient minutieusement ses richesses. A ces images de la vie rustique en étaient mêlées d'autres, qui reproduisaient différents métiers. Des groupes de chanteurs et de joueuses d'instruments, des mariniers luttant de vitesse, des joueurs de dames, faisaient allusion aux plaisirs qui coupaient les travaux des champs et détendaient l'esprit du maître.

Ce n'est pas seulement dans les mastabas qu'on trouve, encore aujourd'hui, de semblables représentations. Tous les tombeaux en renfermaient d'analogues sur les parois de leurs chambres de réception, de ces chapelles où avaient lieu les sacrifices funéraires et par lesquelles le mort était censé communiquer avec les vivants. Les scènes recueillies à Béni-Hassan, dans le cimetière des princes héréditaires de Meh, où les chapelles ont été creusées à même la montagne, sont plus précises encore que celles des mastabas de Saqqarah; les renseignements biographiques sur le défunt s'y rencontrent plus nombreux et plus variés. Toute cette imagerie s'explique par les croyances religieuses des Égyptiens. Pour eux, la mort n'anéantissait point la personnalité humaine; l'homme se survivait dans ce qu'ils appelaient le *double,* « projection colorée, mais aérienne de son corps », et qui en rendait exactement les traits. Pendant que l'âme, sous la forme d'un oiseau, et le *lumineux,* parcelle détachée du feu céleste, avaient

la faculté de quitter la tombe pour se mêler aux dieux, le double l'habitait sans cesse et y recevait les dons et les hommages de ses parents et de ses amis. Il fallait, en effet, à ce corps immatériel, des présents matériels pour assurer sa durée, et comme, un jour ou l'autre, ces présents devaient lui manquer, comme on prévoyait qu'au bout de deux ou trois générations, la négligence ou l'oubli des vivants le priverait de sa pitance habituelle, on figurait d'avance, sur les parois de sa tombe, les actes nécessaires à sa subsistance; on l'entourait de personnages dont l'unique fonction était de pourvoir à ses besoins; on groupait autour de lui sa maison tout entière, occupée à le servir;

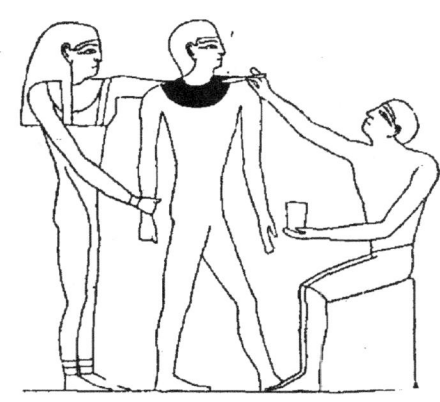

Fig. 9. — Peintre coloriant un bas-relief.

on exagérait même, dans ces tableaux, l'importance de ses biens et de ses domaines, et l'on pensait, par ce pieux mensonge, lui procurer pour l'éternité plus de bien-être et de plaisir. « Après tout, ce monde de vassaux plaqué sur le mur était aussi réel que le double dont il dépendait : la peinture d'un serviteur était bien ce qu'il fallait à l'ombre d'un maître. L'Égyptien croyait, en remplissant sa tombe de figures, qu'il assurait, au delà de la vie terrestre, la réalité de tous les objets et de toutes les scènes représentées[1]. »

1. Maspero, *Guide du visiteur au musée de Boulaq*, p. 207.

Ces scènes nous fournissent de précieux enseignements. Soit qu'elles aient été exécutées au ciseau, puis coloriées, soit qu'elles nous apparaissent simplement peintes à plat, elles nous révèlent avec une étonnante précision les ressources et les procédés du peintre égyptien. Nous y voyons, entre autres choses, qu'il ignorait l'art de faire tourner les corps, et n'a jamais su rendre les jeux de lumière et d'ombre que présente la réalité. Il peignait à teintes plates, sans tenir compte des sombres et des clairs que produit naturellement le modelé des objets. S'agissait-il d'orner de reliefs une muraille? Le sculpteur dessinait sur la surface à décorer les motifs qu'il avait choisis, puis, abattant les fonds tout autour, il faisait saillir ses figures en un relief léger qu'il modelait finement; après quoi, soit lui-même, soit un spécialiste, les recouvrait des couleurs appropriées (fig. 9). Fallait-il peindre sur fond uni? L'artiste procédait exactement de même : il traçait les contours qu'il ne devait pas dépasser; seulement, au lieu de recourir au ciseau, il remplissait tout de suite l'intérieur de son esquisse avec de la couleur, juxtaposant les teintes comme tout à l'heure sur les figures en relief, supprimant le modelé interne ou le réduisant au strict nécessaire, évitant par-dessus tout le péril des tons dégradés, dont il semble, d'ailleurs, que le besoin ne s'imposât point à son esprit. Ainsi comprise et pratiquée, la peinture manquait presque complètement de perspective : on n'y voyait ni clair-obscur ni lointains; les plans successifs ne s'y faisaient pas sentir; c'était un assemblage de silhouettes coloriées, disposées toutes à la même distance du regard. Et pour-

tant, cette peinture avait d'incontestables qualités décoratives. L'absence même de fonds la rendait essentiellement propre à la décoration monumentale. Il est absurde, quand on y prend garde, de peindre sur les murs d'un temple ou d'un palais des perspectives savantes. Qu'on y suspende des toiles, la raison n'y contredit pas; mais qu'on les traite comme des toiles et qu'on y creuse des horizons, elle se révolte. Aussi, ceux de nos peintres le mieux doués pour le décor sont-ils ceux dont la peinture éveille le moins l'idée d'un tableau. Les Égyptiens ne raisonnaient pas sur cette matière, mais leur inexpérience les gardait de nos erreurs; en recouvrant leurs édifices d'un simple tissu colorié qui en respectait scrupuleusement l'architecture, ils donnaient, sans s'en douter, une preuve de leur bon sens; leur naïveté était plus logique que notre science.

§ III. — *Les conventions de la peinture chez les Égyptiens.*

Si les peintres égyptiens n'ont guère fait que dessiner, c'est leur dessin surtout qu'il faut étudier pour nous rendre compte des qualités de leur peinture. Or ce dessin dénote tout ensemble une étrange timidité et une heureuse audace; qu'il s'essaye à modeler délicatement le calcaire ou qu'il esquisse des figures sur un fond plat, pour recourir dans les deux cas à l'enluminure, dernière opération nécessaire à l'achèvement de l'œuvre, il est remarquable par un curieux mélange de gaucherie et d'habileté.

Toute sa gaucherie peut presque s'expliquer par l'ignorance de ce que les peintres appellent si joliment des *sacrifices*. En art, comme en littérature, il est des choses qu'on ne doit pas dire; quand on les dit de parti pris, pouvant s'en dispenser, on tombe, par exemple, dans cet abus de la description qui infeste le roman contemporain, ou dans ce faire méticuleux de certains Hollandais que quelques peintres de grand talent s'efforcent de faire revivre; quand on les dit par impuissance à les taire, on commet l'erreur de tous les archaïsmes, qui est de croire qu'il faut tout rendre et qu'une vérité sous-entendue n'existe pas. Tel est le cas des Égyptiens. Voyez leur façon d'exprimer la figure humaine. Un visage de face n'offre de saillant, sur son pourtour, que les oreilles. Pour qui ne sait que tracer des silhouettes, comment faire sentir l'enfoncement des yeux, la proéminence du nez, celle des lèvres et du menton? Sans ces traits, cependant, point de ressemblance. L'Égyptien s'en tirera en les rendant de profil. Mais l'œil, alors, sera sacrifié : il le dessinera de face, pour conserver ce qui fait le charme du visage, le feu de la prunelle largement ouverte. Arrivé aux épaules, nouvelle difficulté. Une épaule de profil empêche de voir l'autre; d'ailleurs, pour la rattacher au cou, un raccourci est nécessaire, et ce sont là de ces tours de force où l'artiste égyptien ne se risque pas. Il présentera donc les deux épaules de face, rendant brutalement la carrure de son modèle. Avec le torse, il trichera : il le posera de trois quarts, pour l'accorder tant bien que mal avec la tête et passer plus aisément au dessin des jambes, qu'il montrera franchement de pro-

fil, car, dessinées de face, elles ne laisseraient apercevoir ni la saillie des genoux ni celle des pieds. C'est ainsi que ses personnages seront une bizarre combinaison de la face, du trois quarts et du profil, sans que, pour justifier cet étrange assemblage, il faille imaginer autre chose qu'un excès de scrupule, une précision laborieuse qui tenait avant tout à ne rien sacrifier.

Fig. 10. — Émigrants asiatiques arrivant en Egypte.

Mais des figures ainsi construites se prêtaient, à la rigueur, à des attitudes simples, comme celle du mort assis, allongeant la main vers le guéridon placé devant lui et chargé d'offrandes, ou celle du roi debout, adressant ses prières à quelque dieu. Ailleurs, il fallait rendre des mouvements plus compliqués, et rien, alors, n'est amusant comme l'effort du dessinateur pour y parvenir. Les lutteurs de Béni-Hassan lui mettent l'esprit à la torture, et il invente une anatomie fantastique pour traduire l'enchevêtrement de leurs corps. Un personnage doit-il porter les deux bras du même côté, par

exemple, pousser devant lui une antilope, une main posée sur le dos de l'animal et l'autre lui tenant les cornes? Impossible, dans ce cas, d'indiquer les deux épaules : il faut à toute force qu'il y en ait une qui cache l'autre. L'artiste se dédommage en donnant à celle qu'il montre une importance exagérée; sa figure, de profil, a l'épaule comme si elle était de dos. Quelquefois, il résout autrement le problème. Considérez ces deux Asiatiques (fig. 10) qui font partie d'une bande d'émigrants venus en Égypte sous la XII^e dynastie. L'un d'eux, celui qui tient une sorte de lyre, dont il joue, laisse voir à la fois son épaule droite et son épaule gauche, mais indiquées avec quelle inexpérience! On dirait qu'il est pourvu d'un buste à charnières, partagé dans le sens de la hauteur, et capable de s'ouvrir et de se fermer à volonté.

C'est le propre de l'archaïsme de ne reculer devant rien. Avec leur impuissance à rendre la perspective, les Égyptiens n'ont pas craint de dessiner des foules. Les tableaux exécutés à Karnak et au Ramesséum, pour célébrer les exploits de Ramsès II contre les Khiti, montrent des champs de bataille couverts de combattants. Les guerriers, les chars, s'y pressent en grand nombre, tous de même taille, sans que la distance rapetisse les plus éloignés (fig. 11). Si les dimensions données au pharaon y sont supérieures à celles de ses ennemis, c'est seulement parce qu'il est le principal personnage; mais l'artiste n'a pas voulu, par cette disproportion, marquer une différence de plan entre eux et lui. Le même souci de tout dire se retrouve dans la manière dont il représente les bataillons serrés

d'une armée en marche. Il étage les soldats les uns au-dessus des autres, les faisant se dépasser du torse ou de la tête, sans que ceux du dernier rang soient plus petits ni moins finis que ceux du premier.

Dans les tombeaux, l'occasion était moins fréquente

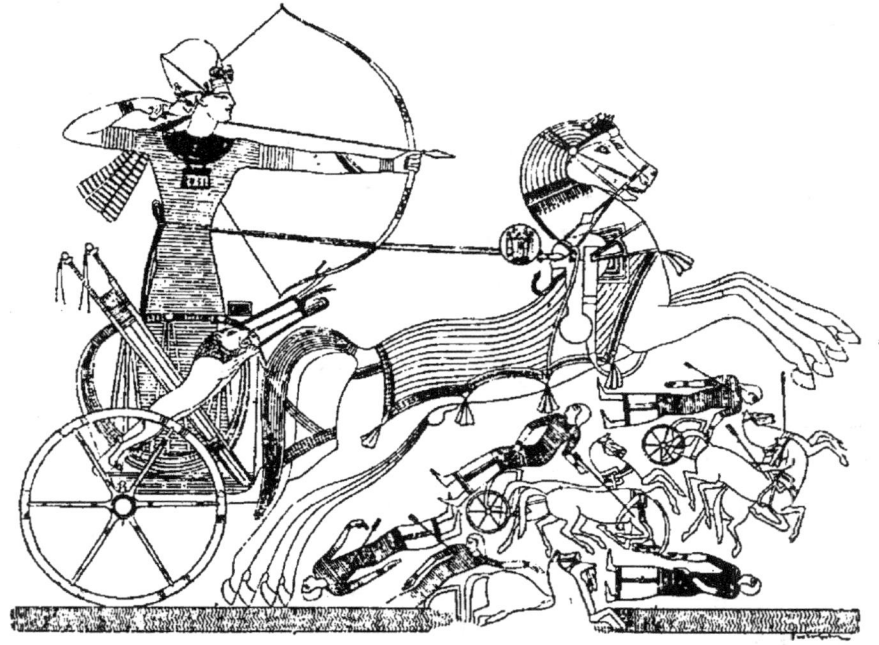

Fig. 11. — Combat de Ramsès II contre les Khiti, sur les bords de l'Oronte.

de grouper ensemble d'aussi nombreuses figures. Il fallait cependant faire voir les escouades de serviteurs moissonnant ou labourant à la houe, les troupeaux d'ânes ou de bœufs marchant dans le même sens sous le bâton de leur gardien. Pour donner l'illusion des plans successifs, le dessinateur fait mordre ses figures les unes sur les autres (fig. 12 et 13), de façon que la première apparaisse seule tout entière et que, des suivantes, on ne distingue qu'un étroit profil. C'est un acheminement

vers la perspective, mais un acheminement seulement :
la ligne des têtes est loin de s'abaisser toujours comme il faudrait, et la même ligne de terre sert invariablement de support à tous les pieds. Ce défaut de profondeur l'empêche de multiplier les plans. Le terrain dont il dispose se réduisant à une ligne, il n'y peut faire tenir un nombre illimité de personnages, et comme, pour éviter qu'ils se nuisent par trop, il les figure tous, ou à peu près, faisant le même geste, il manque ce pittoresque qui naît de l'irrégularité et qu'ont si bien rendu, avec leur science des indications sommaires, les Japonais du xviiie siècle.

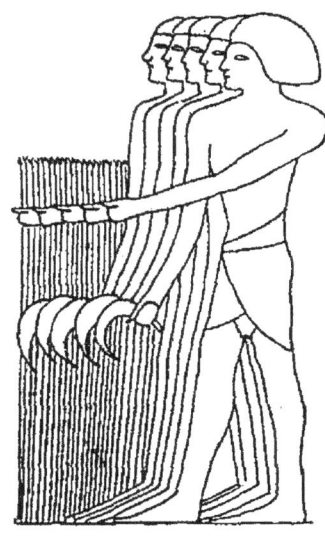

Fig. 12.

Mêmes procédés dans le dessin du paysage. Nous possédons l'image de plusieurs villas, avec leurs bosquets, leurs vergers et leurs pièces d'eau. Un artiste moderne n'en eût montré qu'une partie; il se fût contenté, pour en donner une idée, d'en reproduire la façade, avec son cadre de verdure, ou de chercher dans l'immense parc un coin qui en fît connaître les retraites embaumées et les épais ombrages. C'est à quoi l'Égyptien n'a pu se résigner : il a tracé un rectangle qui en marque

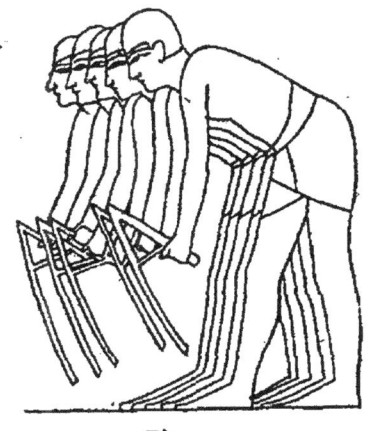

Fig. 13.

les limites, et couché dans ce champ tout ce que contient la demeure princière, bâtiments, arbres, fleurs, animaux. C'est une vue cavalière dont les quatre côtés sont parallèles deux à deux et où tous les objets sont présentés en géométral. Veut-il rendre un canal bordé de palmiers? S'il le dessinait à plat, de façon à en faire apprécier la largeur, les palmiers n'auraient plus de tronc; il n'en resterait qu'un bouquet de feuilles. S'il leur donnait tout leur développement, le canal, à ras de terre, échapperait au spectateur. Il le suspend entre les deux rangs d'arbres (fig. 14); ainsi rien n'est sacrifié. La figure 15, qui représente des ouvriers puisant de l'eau dans un bassin pour la fabrication de la brique, est, au point de vue qui nous occupe,

Fig. 14.

d'un intérêt tout particulier. Le bassin y a la forme d'un carré long qui permet d'en embrasser la superficie entière, et les objets qui devraient être perpendiculaires à ce plan, hommes, plantes aquatiques, touffes d'herbes, arbres, sont figurés comme s'ils lui étaient parallèles. Parmi eux, le briquetier plongé dans l'eau jusqu'à mi-corps est surtout remarquable : logiquement, il devrait faire la planche; ses jambes, cachées par l'eau et qui prennent évidemment leur point d'appui au fond du lac, nous obligent à le concevoir dans une posture contraire à toute vraisemblance.

C'est ainsi que les Égyptiens, en voulant tout rendre,

sans posséder l'art d'indiquer les fonds, ont été amenés à un dessin conventionnel qui fait que leurs tableaux sont souvent peu intelligibles. Faut-il rattacher à ce système de conventions un curieux monument du Louvre ? Je veux parler de cet hippopotame en faïence bleue, sur lequel on aperçoit, tracés à l'encre noire, des plantes grasses et des insectes (fig. 16), ingénieux expédient pour montrer l'animal dans le paysage qui lui sert de cadre ordinaire[1]. Ce monument n'est pas unique : le Louvre même en possède deux autres du même genre ; ils rappellent ce bélier de pierre trouvé en Phrygie et dont les flancs laissent voir, en léger relief, d'un côté, quelques chèvres simulant un troupeau, de l'autre, deux cavaliers, probablement deux bergers à cheval comme ceux qui gardent le bétail dans les pays de grandes pâtures[2]. Mais ce sont là des exceptions qui nous éloignent, d'ailleurs, du dessin proprement dit et de la peinture. Les hippopotames du Louvre n'en sont

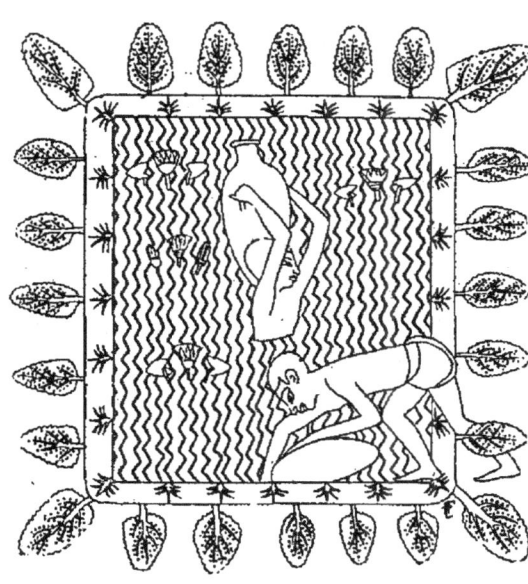

Fig. 15.

1. Seconde salle des Dieux, n° 1634.
2. Perrot et Chipiez, *Histoire de l'art dans l'antiquité*, t. V, fig. 115 et 116.

pas moins des exemples frappants des conventions auxquelles les Égyptiens avaient recours et de l'effort qui est parfois nécessaire pour saisir toutes leurs intentions.

Conventionnelles aussi étaient leurs couleurs. De bonne heure ils s'aperçurent que, chez eux, la femme avait les chairs moins foncées que l'homme. Ils traduisirent cette différence par une différence de coloration dans le nu de leurs personnages : les hommes furent uniformément coloriés en rouge brun, les femmes en jaune clair. Il y a pourtant des exceptions : le bas-relief de Séti I^{er} et d'Hathor, au musée du Louvre, nous montre la déesse avec les chairs rouge brun, comme le roi.

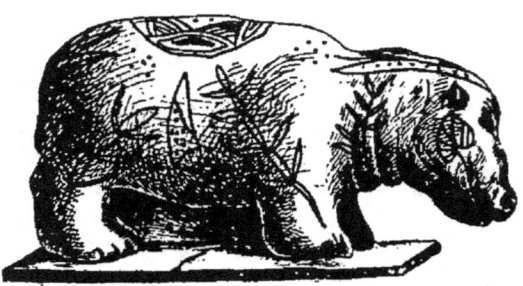

Fig. 16.

On trouve, par contre, des hommes badigeonnés en jaune au temps de la V^e et de la XIX^e dynastie : tel est le cas sur les bas-reliefs du petit temple d'Ibsamboul, où dieux, rois et reines sont tous enluminés à l'aide de ce ton. Dans un temple de la Nubie, les pharaons ont le nu peint en bleu. Ailleurs, des Amons, des Osiris, qui devraient, semble-t-il, être recouverts du rouge brun des personnages mâles, ont les chairs bleues ou vertes. Le plus souvent, les mêmes êtres et les mêmes objets offrent, partout où ils se rencontrent, la même coloration. Il se perpétuait dans les ateliers des recettes relatives à l'enluminure qui convenait à toute chose ; des instructions détaillées, analogues,

sans doute, à celles du moine Denys pour le moyen âge oriental, enseignaient les tons conventionnels à employer dans les divers tableaux, et les générations successives s'y conformaient. C'est ainsi que, dans le vêtement, les plis sont rendus par des empâtements de couleur qui laissent le ton vif de la chair aux parties sur lesquelles l'étoffe est tendue. La verdure des arbres est exprimée par du vert uni mêlé de nervures rougeâtres figurant les branches, le bleu de l'eau par du bleu, tantôt uni, tantôt rayé de flots noirs en zigzag, les reflets indécis des plumes de certains oiseaux par du rouge ou du bleu franc, le tiquetage du chien, le pelage varié de la vache par de violentes taches noires, blanches, rouges, suivant les cas. Sans négliger de parti pris la nature, les Égyptiens ne s'attachaient point à la reproduire telle qu'elle est ; ils la simplifiaient, l'idéalisaient, cherchant moins la ressemblance que les effets décoratifs, plus soucieux de présenter les choses sous un bel aspect que dans le menu détail de leurs nuances réelles. Autant ils sont minutieux quand ils dessinent, autant, quand ils peignent, ils procèdent largement, uniquement préoccupés de l'impression d'ensemble et gardant à la peinture ce caractère monumental qui est, chez eux, sa raison d'être, le but qu'elle doit atteindre et ne pas dépasser.

§ IV. — *Le réalisme.*

On se demande comment, gênés par tant d'entraves, ils ont réussi à exprimer la vie. Ils l'ont rendue, cepen-

dant, avec une justesse et une intensité souvent extraordinaires, moins, il est vrai, par la coloration que par le dessin. Leur coloration resta toujours conventionnelle. Il faut pourtant noter de curieuses tentatives, comme la couleur rose substituée au rouge pour les figures d'hommes dans les tombeaux de Thèbes et d'Abydos, sous la XVIIIe dynastie, comme le ton brun, presque noir, des serviteurs d'origine étrangère qui

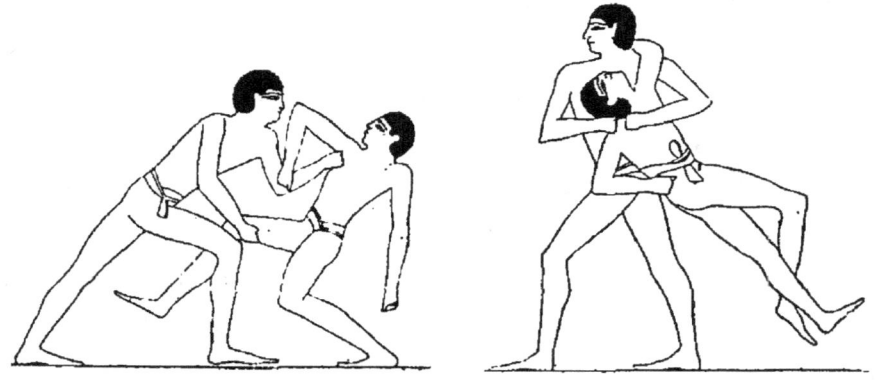

Fig. 17 et 18. — Lutteurs de Béni-Hassan.

apparaissent dans quelques scènes de l'ancien Empire, mêlés aux indigènes. Il y a des tableaux où la transparence des étoffes est étudiée avec une curiosité très digne d'intérêt. Un beau portrait de la reine Taïa, femme d'Harmhabi, montre un tissu léger, analogue à nos soies de Brousse, qui laisse voir, sous ses rayures diaphanes, la teinte plus foncée et presque le modelé des bras. Ce sont là des exceptions, des audaces qui ne durent pas, qui ne parviennent pas à vaincre la routine. Elles passent sans laisser de trace, et l'on retombe dans l'ornière des anciens canons.

Le dessin a plus d'indépendance; sans s'affranchir

des règles traditionnelles, il profite mieux des progrès accomplis; il reflète plus fidèlement les vicissitudes de l'art. C'est un préjugé de croire à l'immobilité de l'art égyptien. Platon, qui l'admettait, se trompe et partage à ce sujet l'erreur de ses contemporains. L'art s'est transformé en Égypte, comme partout, avec le temps. Aux formes trapues de l'ancien Empire ont succédé, à partir de la XI^e dynastie, des proportions plus grêles, une silhouette plus élancée. La XVIII^e dynastie, qui suit l'expulsion définitive des Pasteurs et sous laquelle l'Égypte devient conquérante, la XXVI^e, à laquelle Psamitik I^{er} donne une grandeur inattendue, sont des époques de renaissance incontestable. Les bas-reliefs peints du nouvel Empire, au moins sous les premières dynasties, marquent sur ceux des âges précédents un progrès sensible; la composition en est plus savante, la perspective mieux entendue. Il faut tenir compte, en outre, des témérités individuelles qui se sont produites un peu à tous les moments et qui trahissent de méritoires efforts pour rendre plus exactement la vérité. Voyez les scènes de lutte copiées à Béni-Hassan, où subsistaient encore, au commencement de ce siècle, tant de peintures admirablement conservées. Ces jeunes hommes qui s'étreignent et s'enlacent deux à deux, déjouent les ruses de leurs adversaires et parent leurs coups (fig. 17), les enlèvent de terre pour les projeter au loin (fig. 18), ont, malgré la maladresse de certains traits, une vie et un mouvement qui font songer aux jolies scènes de palestre dessinées sur les vases athéniens de la première moitié du v^e siècle avant notre ère. Les épisodes de la vie champêtre sculptés ou

peints sur les parois des chapelles funéraires, la traite des vaches, les soins donnés aux troupeaux et à la basse-cour, le labourage, les métiers, si nombreux dans les grottes de Béni-Hassan, fournissent des attitudes d'une justesse remarquable. Le tableau auquel est empruntée la figure 15, et qui décore une tombe thébaine, nous fait voir des prisonniers fabriquant des briques pour la construction d'un temple d'Amon : ceux

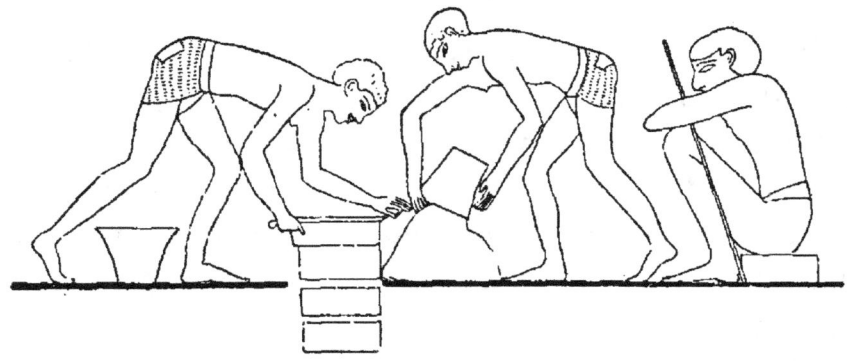

Fig. 19. — Prisonniers moulant des briques
pour la construction d'un temple.

d'entre eux qui apportent la terre et qui la moulent, sous l'œil de leur surveillant égyptien (fig. 19), ceux qui la chargent sur leurs épaules ou transportent les briques déjà sèches, font des gestes naturels qui témoignent d'une scrupuleuse observation de la réalité. Des essais de perspective se rencontrent : un des bas-reliefs du tombeau de Chamhati, intendant des domaines royaux sous la XVIIIe dynastie, offre, au premier plan, des serviteurs qui piochent la terre avec la houe, au second, sur une ligne fortement ondulée qui marque un relief du sol, un personnage, d'ailleurs de même taille, occupé à labourer ; une deuxième ondula-

tion, vers le haut du registre, indique un plan plus reculé encore. Mais l'effort le plus curieux dans ce sens est celui qui est attesté par une peinture sur bois du musée de Gizeh (fig. 20), où l'on voit la représentation d'un jardin funéraire avec, au dernier plan, une femme qui se lamente. La montagne figurée à gauche est peinte en jaune rayé de rouge. On est frappé, dans cette image, de l'art avec lequel le peintre a ménagé les lointains. La femme agenouillée occupe visiblement le

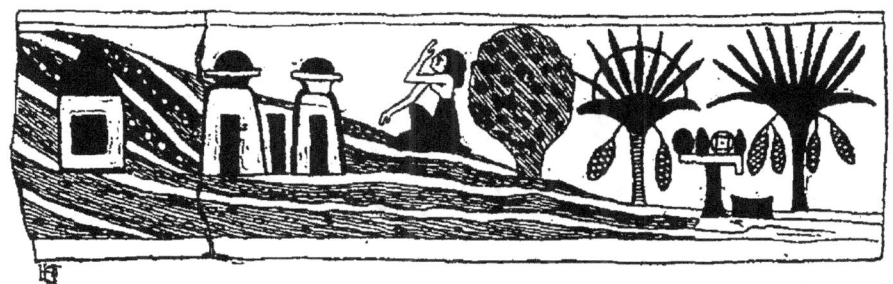

Fig. 20. — Essai de perspective dans une peinture funéraire.

fond du tableau; la tombe qui est devant elle et l'arbre qui est derrière ne se trouvent pas sur le même plan. C'est un rare exemple de perspective dans le paysage. On ne connaît, jusqu'ici, que deux peintures analogues, l'une à Gizeh, l'autre à Turin.

Les Égyptiens se sont aussi essayés à la figure de face. Eux si timides dans le dessin du visage, si prudemment attachés au profil, ils ont osé, dans quelques occasions, présenter leurs personnages résolument tournés du côté du spectateur. Un bas-relief de Karnak montre Séti Ier levant sa masse d'armes sur des captifs parmi lesquels il y en a deux qui sont de face; une file de prisonniers, au Ramesséum, contient une ex-

ception du même genre. Considérez ces musiciennes accroupies à la manière orientale, et qui font danser, dans une fresque de Béni-Hassan, de gracieuses almées habillées d'une ceinture (fig. 21). Les deux premières, de face, sont traitées avec une grande liberté. Les plis transparents de leurs vêtements de lin, leur cou souple, leurs cheveux indisciplinés, jusqu'à

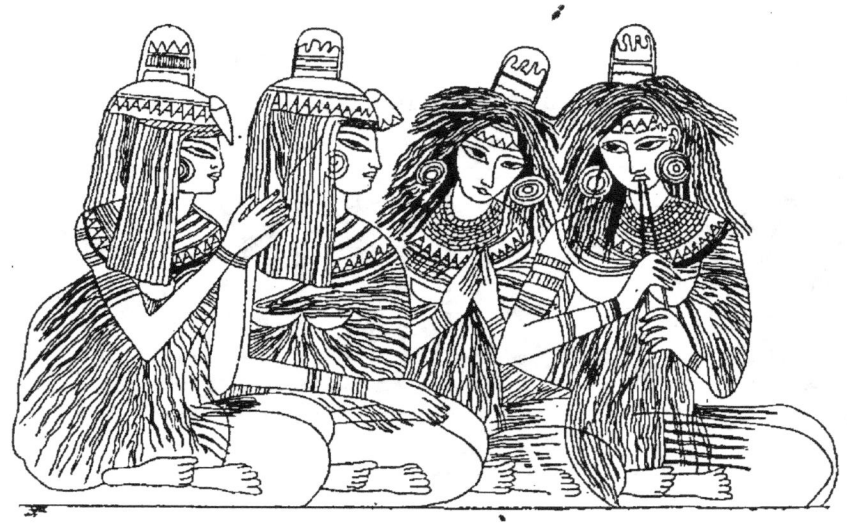

Fig. 21. — Musiciennes de Béni-Hassan.

cette coiffure coquettement posée sur le sommet de la tête et qui rappelle le *kavouki* actuellement en usage dans certaines îles du nord de l'Archipel, ou la toque brodée des juives de Salonique, tout, dans leur personne, est d'une modernité surprenante et contraste singulièrement avec la raideur archaïque des figures ordinaires.

Mais où les Égyptiens ont surtout excellé, c'est dans l'expression des traits propres à chaque race. Une terre féconde et riche comme l'Égypte devait, de toute

part, attirer les émigrants. Avant même l'invasion des Pasteurs, il est probable que des familles, peut-être des tribus entières, étaient venues s'y établir, fascinées par cette antique civilisation dont la renommée s'étendait au loin. Nous ne connaîtrons sans doute jamais bien ces fluctuations de peuples qui, des déserts du pays nègre aux plateaux de la haute Asie, entretinrent pendant des siècles comme un remous continuel d'humanité errante. Ce qu'il y a de sûr, c'est que les Pasteurs jetèrent dans la vallée du Nil les nations les plus diverses, soit par la conquête, soit par les migrations qui la suivirent et la fortifièrent. Puis vinrent les guerres des princes thébains pour chasser les envahisseurs du sol national, puis les campagnes aventureuses de ces mêmes princes, entraînés par le succès à des centaines de lieues de leurs frontières, soumettant la Syrie et en ramenant d'innombrables captifs, refoulant, au Midi, les Éthiopiens, ces ennemis héréditaires, et rétablissant sur eux la domination des anciens pharaons. Ces perpétuels conflits avec des étrangers, et surtout les grands travaux que ces étrangers, prisonniers de guerre, exécutaient sous le bâton de leurs vainqueurs, les constructions auxquelles on les employait, les canaux qu'ils creusaient, les routes qu'ils traçaient, les mines qu'ils exploitaient pour le compte des rois, rendaient leurs traits familiers aux artistes, et quand il s'agissait d'immobiliser leur silhouette sur les parois de quelque temple ou de quelque tombeau, le peintre ou le sculpteur n'était point embarrassé ; de bonne heure, nous voyons son œil exercé saisir rapidement leurs particularités ethniques, et sa main souple les rendre avec une

sûreté admirable. On trouve déjà, dans les tombes de Saqqarah, des personnages au crâne aplati, au front dénudé, à la barbe touffue, au teint basané, presque noir, vêtus d'un caleçon blanc et frangé qui n'est pas le même que celui des Égyptiens. Selon toute vraisemblance, ce sont des étrangers qui sont venus se mettre au service des riches familles de Memphis. Plus tard, apparaissent les prisonniers faits sur le champ de bataille : l'Européen à la peau blanche, aux membres tatoués, qui porte une longue tunique ornée de dessins bizarres et, sur la tête, deux grandes plumes ; l'Africain aux cheveux crépus, au nez camard, aux grosses lèvres, vêtu d'un pagne soutenu par une large bande d'étoffe qui lui traverse la poitrine en

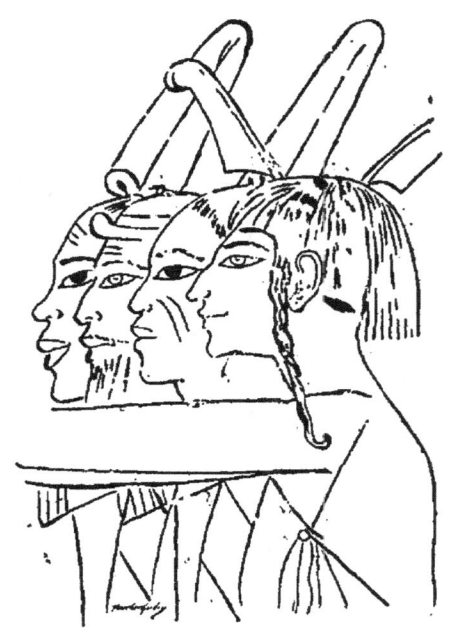

Fig. 22.

écharpe. Les deux esquisses à l'encre que nous reproduisons (fig. 22 et 23), et qui ont été calquées dans le tombeau inachevé d'un haut fonctionnaire contemporain de Khouniaton (XVIIIe dynastie), montrent bien cette habileté à fixer par le pinceau la physionomie et le costume des vaincus. La première représente quatre figures de profil, parmi lesquelles on distingue, à leurs yeux clairs, deux hommes originaires d'Asie. Dans la seconde, quatre prisonniers implorent la clémence du

roi : un nègre, couvert d'une peau de panthère; deux Asiatiques, reconnaissables à leur barbe, et un captif imberbe, prosterné, dont la nationalité reste indécise.

Si nombreux que fussent les modèles, jamais les Égyptiens ne les eussent rendus avec autant de bonheur, s'ils n'avaient, de tout temps, été passés maîtres dans le portrait. Avant d'exprimer la ressemblance collective, ils s'étaient exercés à exprimer la ressemblance individuelle, et ils y avaient tout de suite acquis une adresse merveilleuse. Leurs dons naturels y étaient pour quelque chose, leurs idées religieuses pour beaucoup. Comme ils croyaient que le mort continuait à vivre dans le tombeau sous la figure immatérielle du double, tout l'effort de leur piété tendait à prolonger sa vie le plus possible. De là les sacrifices qu'ils lui offraient pour le nourrir et les images sculptées ou peintes dont ils l'entouraient pour perpétuer à travers les siècles, par des illusions qui devenaient des réalités, les soins nécessaires à sa conservation et à son bien-être. Mais le double n'avait pas une existence propre : il dépendait immédiatement du corps, dont il personnifiait,

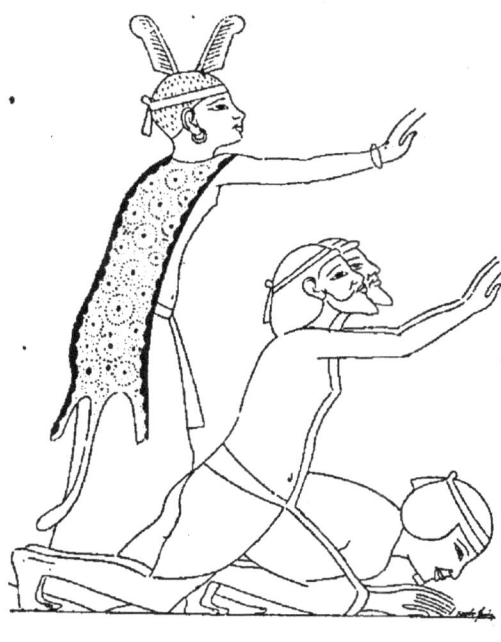

Fig. 23.

pour ainsi dire, la survivance. Le corps détruit, c'était pour lui la fin, le néant; et qui pouvait répondre que le corps durerait toujours? Tout embaumé qu'il était, un jour ou l'autre, il pouvait périr. Il fallait conjurer les effets d'un pareil malheur. « On donnait pour suppléants au corps de chair des corps de pierre ou de bois, reproduisant exactement les traits du défunt, des statues. Les statues étaient plus solides, et rien n'empêchait qu'on les fabriquât en la quantité qu'on voulait. Un seul corps était une seule chance de durée pour le double : vingt statues représentaient vingt chances. De là ce nombre vraiment étonnant de statues qu'on rencontre quelquefois dans une seule tombe. La prévoyance du mort et la piété des parents multipliaient les images du corps terrestre, et, par suite, les supports, les corps impérissables du double, lui assurant par cela seul une presque immortalité [1]. »

On devine combien une semblable pratique dut influer sur l'art. Il était nécessaire qu'entre le mort et ses images la ressemblance fût parfaite, non pour les survivants, — les statues étaient placées hors de leur vue et de leur portée, dans l'étroit couloir muré qui séparait la chambre funéraire de la chambre de réception, — mais pour le double, qui ne se fût pas reconnu sous un autre visage que le sien. Si le corps qu'on donnait à ces représentations était, en général, une sorte de corps anonyme, qui reproduisait le défunt au moment le plus avantageux de son développement physique, la tête devait rendre avec une fidélité scrupuleuse les

1. Maspero, *Guide du visiteur*, p. 215.

moindres particularités de la face vivante. C'est ce qui explique le réalisme saisissant de quelques portraits, comme celui du *Scribe accroupi,* au musée du Louvre, ceux du *Sheikh-el-beled,* du *Scribe agenouillé,* de Râhotpou et de sa femme Nofrit (fig. 6), au musée de Gizeh. Avec leurs traits accentués et si personnels, leurs yeux de quartz et de cristal enchâssés dans des paupières de bronze, leur prunelle lumineuse au fond de laquelle un clou d'argent simule parfois la flamme du regard, ces figures ont une expression de vie extraordinaire qui ne peut manquer de frapper l'observateur le plus distrait.

Il était naturel que, des statues, la ressemblance passât aux peintures et aux bas-reliefs, que le mort, assis ou debout sur les parois de la chapelle où il recevait les offrandes de sa maison, fût représenté, non avec un visage d'emprunt, mais avec son vrai visage. N'était-ce pas pour le double qu'étaient tracées ces scènes, et ne fallait-il pas, pour qu'il crût jouir effectivement des biens qu'il y voyait prodigués à son effigie, qu'il se reconnût dans cette effigie, qu'il s'y retrouvât avec tous les signes qui le distinguaient, pendant la vie, de ses contemporains? C'est à cette nécessité impérieuse de faire ressemblant que les Égyptiens durent leur talent de portraitistes. Joignez à cela un coup d'œil sûr qui, sous la pure lumière de ce ciel méridional, saisissait rapidement les moindres inflexions de contours, une main légère qui les reportait sans effort sur la pierre, le calcaire ou le bois, et vous comprendrez comment l'art du portrait, non, à vrai dire, du portrait indépendant, isolé, comme le nôtre, mais du portrait décora-

tif, jouant son rôle dans de grands ensembles, fut de bonne heure, en Égypte, un art très répandu et qui ne tarda pas à atteindre la perfection.

On en rencontre un peu partout de ces portraits dont la ressemblance, même en l'absence de tout terme de comparaison, est attestée par la personnalité qui s'en dégage. Il y en a dans les tableaux en relief des temples, dans les hypogées royaux, dans les sépultures particulières. Les rois sont figurés revêtus du costume officiel, avec la raie de fard se prolongeant sur la tempe, à l'aide de laquelle ils s'agrandissaient l'œil, parfois, avec la barbe postiche, en crin ou en cheveux, qu'ils s'attachaient sous le menton. Des dalles conte-

Fig. 24.

nant leur profil gravé étaient mises, dans les ateliers, entre les mains des apprentis sculpteurs, afin de les familiariser avec des traits qu'ils pouvaient être souvent appelés à reproduire. Les particuliers, pour n'avoir point l'honneur d'être un objet permanent d'étude, n'en étaient pas moins, quand l'occasion se présentait, rendus avec une grande sûreté, qui prouve, chez les artistes, l'habitude de pareils travaux. Plusieurs portraits d'hommes et de femmes, en léger relief colorié, sont d'une grâce ou d'une vigueur

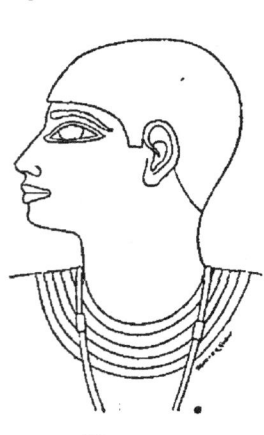

Fig. 25.

qui étonne, témoin ce profil féminin (fig. 24) dont la rondeur un peu molle est pleine de douceur; témoin encore ce visage dur, aux lèvres épaisses (fig. 25), qui est celui d'un prêtre de l'époque saïte, et dans lequel on jurerait voir la figure d'un de ces âniers d'Alexandrie ou du Caire, dont s'est tant occupée, il y a deux ans, notre badauderie parisienne.

On ne saurait être surpris que des mains aussi agiles aient eu, à fixer le profil des animaux, une incroyable aisance. Comme tous les primitifs, les Égyptiens ont été de grands *animaliers*. A part quelques exceptions, ils n'ont pas su rendre la grâce nerveuse du cheval; mais l'âne, le bœuf, le chien, l'antilope, la gazelle, l'oie, le canard, tout le peuple des poissons, ont été reproduits par eux avec une vérité étonnante. Ils ont multiplié dans leurs tombeaux le bœuf de labour, les vaches passant le Nil entre deux barques qui les surveillent et les empêchent de céder au courant, les troupeaux d'ânes et d'antilopes, tantôt chassés à coups de bâton par leur gardien, tantôt broutant paisiblement sous un arbre, et

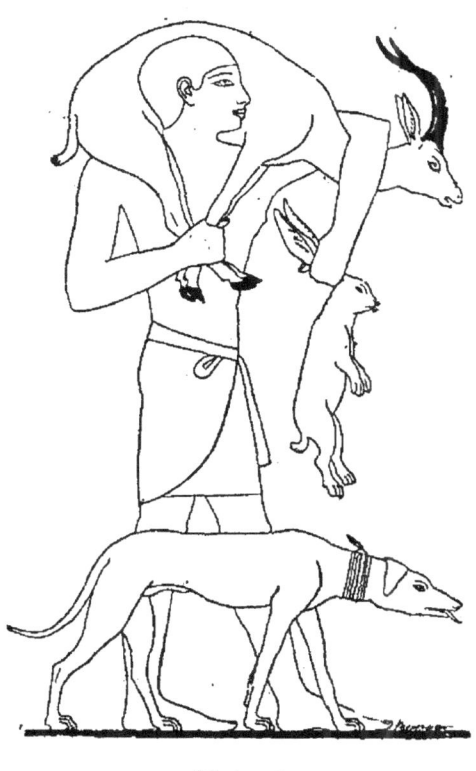

Fig. 26.

toutes ces bêtes diverses ont les attitudes et les mouvements familiers des originaux. La lassitude du chien après la chasse (fig. 26), la posture tassée du pélican au repos, l'allongement de son cou quand il se gratte (fig. 27), le dandinement de l'oie et sa démarche nonchalante (fig. 28), sont figurés d'un trait juste qui donne à ces images un air de vie vraiment merveilleux.

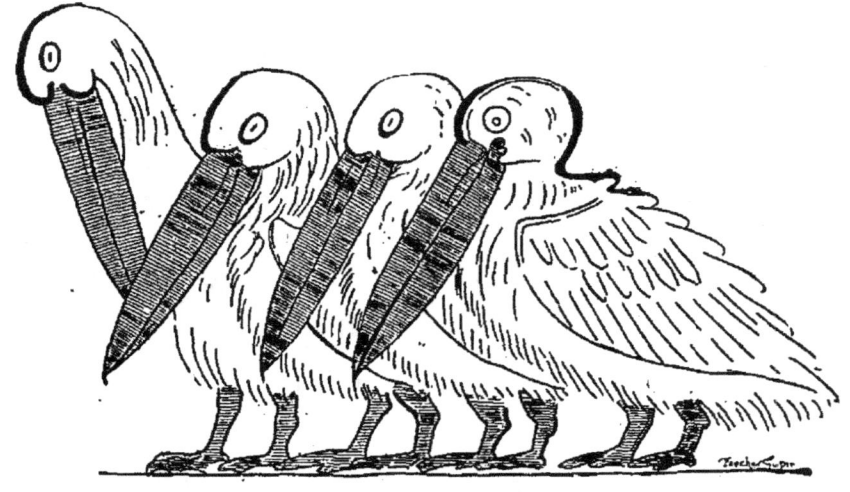

Fig. 27. — Étude de pélicans.

Les ébats des quadrupèdes en liberté, leurs poursuites et leurs luttes amoureuses, témoignent d'une longue expérience de la vie des champs et d'une connaissance profonde des moindres drames qui l'animent. Mais plus on descend dans l'histoire, plus se perd cette maîtrise dans la peinture des animaux. C'est sous l'ancien Empire qu'elle éclate surtout, et peu de scènes agricoles sont comparables à celles qui décorent la tombe de Ti, à Saqqarah.

Un pinceau aussi souple avait tout ce qu'il fallait

pour traduire le côté grotesque des choses. La caricature n'a point été, en Égypte, un genre à part; mais elle paraît, à l'occasion, dans l'enluminure des manuscrits. Ce n'est pas ici le lieu de rechercher longuement à quels sentiments elle se rattachait. On y a vu la preuve d'une opposition frondeuse, d'une rancune de sujets opprimés par leurs rois, et qui s'en seraient vengés en s'en moquant. C'est une erreur. Ces compositions burlesques ont bien plutôt leur origine dans la verve satirique qui couve chez tous les peuples, pour s'échapper par intervalle en fusées joyeuses, sous la forme de dessins ou de chansons. D'ailleurs, les scènes comiques qui nous ont été conservées par les papyrus ne sont pas, à proprement parler, des caricatures; elles ne visent, ou ne semblent viser spécialement aucun individu; ce sont des fables en action, d'une portée très générale, où les hommes sont remplacés par des animaux, et dont tout le mordant consiste presque uniquement dans cette substitution. Ici, un âne, un lion, un crocodile et un singe exécutent un quatuor avec divers instruments (fig. 29); là, c'est un troupeau

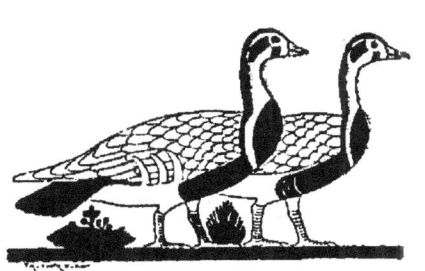

Fig. 28. — Étude d'oies.

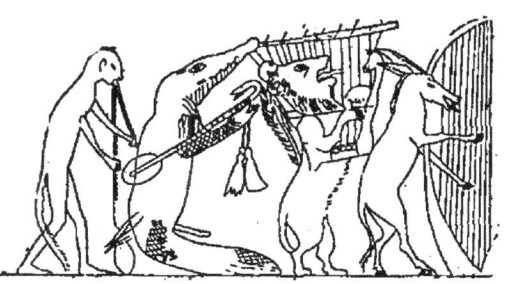

Fig. 29. — Parodie d'un concert, sur un papyrus.

d'oies en rébellion contre trois chats qui le gardent, c'est un hippopotame monté sur un sycomore d'où s'apprête à le déloger un épervier qui le rejoint à l'aide d'une échelle. L'allusion, parfois, est plus transparente : un âne accoutré en pharaon, le sceptre en main, reçoit les hommages d'un chat qu'un bœuf lui présente ; un rat juché sur un char royal, traîné par des chiens, s'élance à l'assaut d'une forteresse que défend une armée de Raminagrobis. Les papyrus ne sont pas seuls à nous montrer de pareilles fantaisies : un ostracon du musée de New-York nous fait voir un chat, la queue entre les jambes, offrant à une lionne, sa suzeraine apparemment, l'oie qui représente la dîme qu'il lui doit

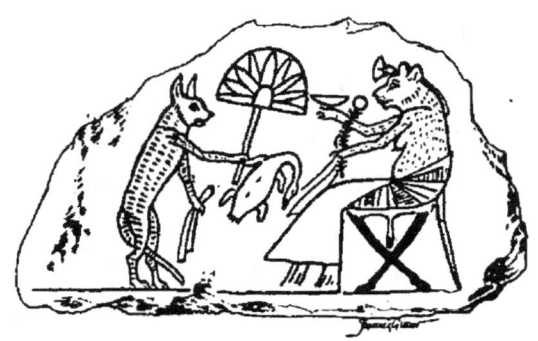

Fig. 30. — Caricature, sur un ostracon.

(fig. 30). Ces parodies reflètent la gaieté native des Égyptiens. Laissez les siècles s'écouler : ce même esprit innocemment railleur, vous le retrouverez dans la poésie alexandrine. Les Grecs du IIIe et du IIe siècle avant notre ère, qui viendront se fixer sur la terre des pharaons, hériteront de l'humeur caustique de ceux qui l'habitaient avant eux. Ce sera le même souci des petits et des humbles, la même attention à étudier leur façon de vivre, la même facilité à saisir leurs ridicules et à les rendre d'un crayon sûr et alerte. Dans les vignettes satiriques des papyrus de

Londres et de Turin, circule déjà le souffle qui égayera certaines épigrammes de l'*Anthologie* et les *Syracusaines* de Théocrite. L'art ne restera pas en arrière. Le principal caricaturiste dont nous aurons à nous occuper est le peintre Antiphilos, un Égyptien. Sous ce ciel léger, le rire est dans l'air et le moindre heurt le fait éclater.

§ V. — *Les procédés techniques.*

Il reste à indiquer sommairement comment on s'y prenait, en Égypte, pour dessiner et pour peindre. Il s'agissait d'abord de préparer la surface à décorer. Si elle était de pierre, on la recouvrait d'un enduit. Le grès ou le calcaire des temples de Thèbes présentent partout ce stucage léger, dont le but était de dissimuler les joints des matériaux, d'empêcher que la pierre n'absorbât trop de couleur et de faire que celle qui y était étendue eût plus de solidité et d'éclat. Mais ces grands édifices ne comportaient, en général, que la peinture sur fond sculpté, soit en relief, soit en creux. La peinture proprement dite était réservée aux murailles des tombes, bien que, là aussi, le relief peint fût fréquent; on la rencontre encore sur les stèles en bois et les papyrus, sur les caisses de momies, les toiles stuquées, etc. C'est dans les tombes qu'elle offre le plus d'intérêt. Quand on creusait un hypogée dans le calcaire, les surfaces qu'on obtenait contenaient souvent des corps étrangers, des rugosités qu'il fallait faire disparaître : on les enlevait et on bouchait les vides

avec du pisé. Souvent, on revêtait la paroi tout entière d'un crépi analogue, plus ou moins épais, qu'on égalisait à la planche et sur lequel on étendait un lait de chaux. C'est sur ce fond que le peintre appliquait ses figures. Cette façon de peindre à plat est fort ancienne. On a cru à tort la voir apparaître pour la première fois dans les cavernes de Béni-Hassan[1]. Bien qu'à Saqqarah ce soit le relief colorié qui domine, on y trouve aussi des peintures sur fond uni. Un des plus grands mastabas de Meïdoum, dont l'époque est indécise, mais qui remonte certainement très haut dans l'histoire, montre des scènes de chasse et de pêche simplement peintes sur du pisé enduit d'une mince couche de stuc.

Fig. 31.

Pour recevoir des tableaux sculptés, la surface était seulement polie, puis passée à la chaux; dans certains cas, on lui faisait subir une préparation spéciale. Mais qu'on dût décorer à plat ou en relief, la surface une fois peinte, on y traçait l'esquisse. On la dessinait à l'encre rouge ou à l'encre noire, parfois d'abord à l'encre rouge, très largement, après quoi, on la reprenait en noir, en la poussant davantage et en corrigeant les lignes défectueuses. Beaucoup de ces esquisses

1. Perrot et Chippiez, *Histoire de l'art dans l'antiquité*, t. Ier, p. 792.

ont été trouvées dans des tombes ou des parties de tombes inachevées; plusieurs sont curieuses par les tâtonnements qu'elles révèlent. Afin de déterminer l'aplomb de ses personnages, le dessinateur tirait, dans le champ à décorer, des lignes verticales sur lesquelles il indiquait, par des traits horizontaux ou par des points, la place des genoux, celle des hanches et des épaules (fig. 31). Il est probable aussi que, pour guider sa main, il employait le fil à plomb, mais il ne se servait pas de poncifs, comme le feraient croire la ressemblance de certaines figures entre elles et leur succession régulière. Regardez de près les processions d'individus ou les groupes qui animent de si nombreuses scènes : vous n'y verrez pas deux silhouettes identiques. Les poncifs n'étaient donc pas en usage chez les Égyptiens, mais leur grande habitude du dessin leur rendait aisée l'exécution de ces figures sœurs, qui ne le sont qu'en apparence et dont la diversité n'échappe point à un œil attentif.

Le procédé le plus usité, pour éviter les erreurs de composition ou de dessin, était le quadrillage de la paroi. On reportait sur ce quadrillage, à une échelle supérieure, les figures d'hommes ou d'animaux tracées en petit sur une tablette également quadrillée et qui jouait le rôle de modèle. Cette mise au carreau préliminaire est visible dans quelques tombeaux inachevés; elle apparaît même, là où le peintre a passé, sous la peinture, aux endroits où la couleur s'est détachée, ce qui prouve qu'on ne prenait pas la peine de l'effacer avant de peindre. On voit ici ce treillis conducteur reconstitué intégralement (fig. 32), tel que, sans doute,

il existe encore sous une figure de Saqqarah qui ne le laisse apercevoir que par places. Il faut se garder de prendre, comme on l'a fait, ces divisions pour des divisions canoniques. Il n'y a rien à conclure du nombre des carrés que comprend le quadrillage ni de la répartition des différentes lignes du corps dans ces carrés. Jamais les Égyptiens ne semblent avoir possédé un canon proprement dit, fondé, par exemple, sur la longueur du doigt ou celle du pied. Ils construisaient leurs figures au juger, avec l'expérience qu'ils devaient à leur longue pratique, et les efforts qu'on a tentés pour rapporter leurs proportions à des règles fixes, se modifiant seulement à de longs siècles d'intervalle et formant des canons correspondant aux grandes époques de l'art, n'ont pour point de départ rien de solide.

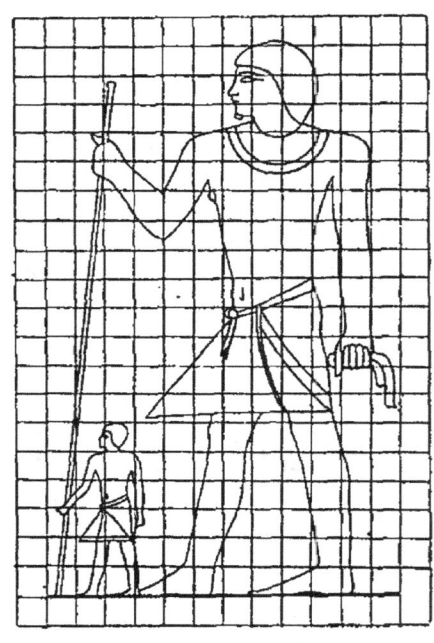

Fig. 32.

A l'esquisse succédait le modelage au ciseau, s'il fallait présenter le sujet en relief; sinon, le peintre prenait tout de suite possession du champ à enluminer. Il n'y a pas lieu d'admettre, chez les Égyptiens, une extrême division du travail. Tout porte à croire que les mêmes artistes se chargeaient également de peindre et de sculpter, et que, dans le cas d'une décora-

tion en relief, c'étaient le sculpteur ou ses élèves qui revêtaient de couleurs les scènes ciselées par eux. Nous possédons plusieurs tableaux qui nous font voir des sculpteurs peignant eux-mêmes les statues sorties de leurs mains. L'enluminure était, pour le bas-relief comme pour la ronde bosse, un complément si indispensable, que les deux opérations devaient être, le plus souvent, pratiquées par les mêmes personnes. Quoi qu'il en soit, les Égyptiens disposaient d'un assez grand nombre de couleurs. On en compte jusqu'à sept sur les palettes qui remontent aux premières dynasties : c'est le rouge, le bleu, le jaune, le vert, le brun, le blanc et le noir. Sous le moyen Empire, on rencontre deux variétés de rouge, deux de bleu, trois de jaune, deux de vert, trois de brun, ce qui porte à une quinzaine le nombre des tons parmi lesquels le peintre pouvait choisir. La teinte violacée qu'on trouve sur quelques bas-reliefs semble provenir d'une dorure aujourd'hui effacée. La plupart de ces couleurs étaient minérales. Une des plus résistantes était le bleu qu'on obtenait à l'aide de verre coloré au moyen d'un oxyde de cuivre, puis réduit en poussière. On en fabriquait aussi avec du lapis-lazuli broyé. Les rouges étaient de l'ocre naturelle ou brûlée, peut-être du cinabre, plus tard du vermillon, quand les victoires de Thoutmos III sur les Syriens eurent répandu l'usage du minium d'Asie. Les jaunes étaient de l'ocre ou du sulfure d'arsenic. Le principe colorant du vert, la moins solide des couleurs égyptiennes, était le cuivre. Les bruns étaient naturels ou produits par le mélange du noir avec de l'ocre rouge. Le noir était tiré d'os d'animaux calcinés; on

avait recours aussi aux noirs de charbon, comme l'atteste la teinte bleuâtre de certaines chevelures. Le blanc, dont l'éclat et la conservation sont si remarquables, était du plâtre délayé dans une substance gommeuse. On a cru constater que, dans la composition de quelques couleurs, il entrait du miel.

Les couleurs, à l'état de pains, de grains menus ou de poudre fine, étaient conservées dans des sachets. Trois petits paquets de pâte bleue, au musée de Gizeh, portent encore l'empreinte de la toile, depuis longtemps pourrie, qui les enveloppait. Quelquefois, on les gardait dans des joncs évidés. Pour s'en servir, on les triturait avec une molette sur une pierre creusée en forme d'auge, puis on les détrempait dans de l'eau additionnée de gomme adragante. On les étalait avec des roseaux dont l'extrémité se divisait, à l'humidité, en fibres ténues, d'une grande souplesse. Cet instrument pouvait tracer les lignes les plus déliées,

Fig. 33.

comme le prouvent les vignettes qui ornent les rituels de l'époque hellénique. On employait également, dans certains cas, la brosse, peut-être le pinceau de poils. Pour les badigeonnages de peu d'importance, le peintre tenait d'une main son pot à couleur, tandis que, de l'autre, il maniait le pinceau (fig. 7). Ailleurs, on le voit armé de la palette. Il y en avait de plusieurs sortes. Celle que reproduit la figure 33 est curieuse par l'en-

taille qui aidait le pouce à la serrer, et surtout par le couvercle à pivot qui la protégeait. Ce couvercle a disparu, mais on distingue encore le petit trou dans lequel était engagé l'axe qui lui permettait de se mouvoir. La palette la plus ordinaire était une planchette oblongue, quadrangulaire, dans laquelle étaient creusés, à la partie supérieure, un nombre plus ou moins grand de godets, tantôt deux, un pour le rouge, un pour le noir, s'il ne s'agissait que de dessiner ou d'écrire, tantôt six, accouplés deux à deux, d'autres fois sept et même davantage. On disposait dans ces godets les couleurs à l'état de pains. La partie inférieure de la palette offrait, dans le sens de la longueur, une rainure assez large pour contenir les calames; cette rainure était, en général, fermée par un couvercle à coulisses qui, ne la recouvrant pas tout entière, laissait échapper l'extrémité des pinceaux (fig. 34). Il existe des palettes de peintres ou de scribes dans toutes les grandes collections; quelques-unes sont encore garnies de leurs couleurs (fig. 35). Mais il faut distinguer celles qui ont servi, ou qui auraient pu servir, des palettes votives, uniquement destinées à figurer dans le mobilier funéraire; celles-ci, de dimensions moindres, sont souvent en albâtre, parfois en ivoire, en ébène, etc. Le Louvre en possède une série intéressante.

Fig. 34.

On tenait la palette de la main gauche, horizontalement, bien que les bas-reliefs et les peintures lui donnent volontiers la position verticale (fig. 8) ; mais c'est là un effet des conventions dont j'ai parlé. L'œuvre achevée, on laissait sécher la couleur. On s'avisa, sous la XXe dynastie, d'y étendre un vernis qu'on

Fig. 35. — Palette chargée de couleurs.

appliquait sur tout le tableau ou seulement sur les ornements et les accessoires. On y renonça quand on reconnut que ce vernis se craquelait et noircissait avec le temps. Quelques masques de momies indiquent que les Égyptiens n'ignoraient pas la peinture à l'encaustique, mais ce procédé apparaît tard dans leurs ateliers. Sans doute, ils l'avaient reçu des Grecs, qui en étaient les inventeurs.

CHAPITRE II

LA PEINTURE ORIENTALE

Passons d'Afrique en Asie, considérons les grands empires qui se sont succédé, plusieurs siècles avant notre ère, entre la Méditerranée et le golfe Persique, les États de moindre importance qui ont laissé des traces de leur civilisation au nord du Taurus et le long du littoral de la mer Égée : nous y trouvons, pour la couleur, le même goût qu'en Égypte. Dans ces pays de chaude lumière, où le ciel reste sans nuage pendant de longs mois, la polychromie apparaît comme une condition essentielle de l'art ; qu'on l'explique par la nécessité d'atténuer l'éclat du jour ou par un vague désir d'imiter la nature, qui colore tout ce qu'elle crée, nulle part elle n'est absente, partout elle embellit les œuvres des hommes. Ni l'Assyrie ni la Perse ne nous offrent, par malheur, de ces scènes comme celles qui ornent les tombes égyptiennes; point de ces tableaux gravés et peints comme ceux que nous avons vus se dérouler, aux bords du Nil, sur les pylônes et les murailles des temples. Les monuments, d'ailleurs, sont ici moins nombreux, et la peinture n'est représentée que par de rares spécimens. Ils suffisent pour nous en

faire comprendre le caractère. Comme chez les Égyptiens, elle était purement décorative ; elle servait de complément aux autres arts, elle n'était pas, par elle-même, un art. Elle n'en a pas moins eu ses mérites propres ; avec ses tonalités brillantes et délicates, elle fait honneur à l'imagination orientale et vaut la peine que nous nous attardions quelque temps à la contempler.

§ I^{er}. — *La peinture chez les Chaldéens et les Assyriens.*

Des différents États dont il sera question dans ce chapitre, c'est la Chaldée qui se présente à nous comme le premier où ait paru la décoration polychrome. Nous ne pouvons, malheureusement, nous en faire qu'une idée approximative, faute de documents. On sait que des fouilles récentes, dues à M. de Sarzec, un de nos consuls qui continue la tradition des Botta, des Place, des Delaporte, ont mis au jour, dans la basse Chaldée, sur les bords d'un canal qui relie le cours du Tigre à celui de l'Euphrate, les ruines d'une antique cité, Sirpourla, que ne mentionne aucune histoire. Là ont été trouvés de précieux débris, dont les plus anciens nous reportent à près de quarante siècles avant notre ère et attestent l'existence d'une civilisation originale, qui ne doit rien à l'Égypte. Ce sont des bas-reliefs, des statues, des cylindres de terre cuite couverts d'écriture cunéiforme, etc. Parmi tous ces monuments, pas un reste de peinture. Il paraît bien, cependant, que, dès la plus haute antiquité, les Chaldéens pratiquèrent l'orne-

mentation polychrome, sinon par la peinture, du moins par les industries qui s'en rapprochent. Si le palais dont M. de Sarzec a pu dresser le plan à Tello — c'est le nom qui désigne l'emplacement de Sirpourla — était fait de briques cuites entièrement nues, si nulle trace d'enduit colorié ni d'émail ne se laisse apercevoir sur ces briques, dont toute la parure consistait dans l'alternance régulière de leurs assises, il est plus que probable qu'à l'intérieur, tout au moins, cette sévérité d'aspect était corrigée par des boiseries appliquées sur les parois et par des tapisseries servant de tentures [1]. Les boiseries nous sont clairement révélées par un texte : une inscription de Tello fait allusion au revêtement de cèdre qui décorait une des salles du palais et dont on voit au Louvre un échantillon, dans la belle collection que notre musée doit à M. de Sarzec [2]. Quant aux tapisseries, comme, de tout temps, la Chaldée et la Babylonie en fabriquèrent, c'est à peine une hypothèse d'admettre que les *patési* ou chefs sacerdotaux qui résidaient à Sirpourla en faisaient, dans leur demeure, un large emploi.

Les Chaldéens ont-ils connu la peinture à la détrempe? S'en sont-ils servis pour décorer leurs intérieurs? Rien, jusqu'ici, ne permet de l'affirmer; mais on peut conjecturer que les détrempes assyriennes, dont on a retrouvé quelques fragments, étaient un reflet des peintures analogues qui égayaient les chambres des

1. L. Heuzey, *Un palais chaldéen d'après les découvertes de M. de Sarzec*, p. 18.
2. E. de Sarzec, *Découvertes en Chaldée*, p. 65, note de M. Heuzey.

palais mésopotamiens. Ils ont, dans tous les cas, pratiqué l'émaillerie de la brique; il est hors de doute qu'à Babylone, par exemple, cet art fut cultivé de très bonne heure avec succès, et si nous le voyons prendre, en Assyrie et en Perse, un développement aussi considérable, c'est aux Chaldéens qu'en revient l'honneur. Le palais chaldéen qu'un explorateur anglais, Loftus, a en partie dégagé à Ouarka, l'ancienne Érech, présente un curieux essai de décoration par l'argile peinte. Une des façades était ornée de chevrons et de losanges jaunes, rouges et noirs, formés par des cônes de terre cuite à base coloriée; tandis que les sommets de ces cônes, noyés dans le pisé qui les reliait, n'étaient pas visibles, les bases, avec leurs tons vifs, paraissaient au dehors et figuraient une mosaïque assez voisine, par le dessin, de certains tapis qui nous viennent d'Orient.

Mais ce sont là d'assez pauvres indices; si nous voulons savoir ce qu'était la peinture dans ces régions, c'est aux ruines assyriennes qu'il faut nous adresser. Bien que l'Assyrie soit loin de nous avoir livré tous ses secrets, les grands palais de Kalach et de Ninive (Nimroud, Kouioundjik), la splendide résidence bâtie par Sargon à Dour-Sharoukîn, la ville de Sharoukîn ou de Sargon (Khorsabad), nous en ont assez appris sur l'art assyrien pour que nous ayons une idée de sa magnificence. Ces royales demeures, véritables villes munies d'enceintes crénelées et qui donnaient asile à tout un peuple de serviteurs et de soldats, étaient décorées de la façon la plus somptueuse; avec leurs vastes cours et leurs appartements aux chambres innombrables, leur harem, leurs communs, leurs maga-

sins, leurs écuries, elles assuraient à leurs farouches possesseurs tout le confort de la vie orientale telle qu'on l'entendait alors, et ils n'en sortaient guère que pour aller se battre ou pour se donner le plaisir de ces grandes chasses au lion dont les bas-reliefs ninivites nous ont conservé le souvenir. La sculpture n'y était pas épargnée; soubassements et portes y étaient ornés de figures en relief ou en ronde bosse. La peinture, elle aussi, concourait à les embellir. La tour à étages du palais de Khorsabad, qu'on appelle communément l'*Observatoire* et qui n'est autre chose qu'un temple, était revêtue, du haut en bas, d'un stucage colorié dont le ton variait d'un étage à l'autre : le premier étage, à partir du sol, était peint en blanc, le second en noir, le troisième en rouge et le quatrième en bleu. Un passage d'Hérodote, relatif aux fortifications d'Ecbatane, la capitale des Mèdes, autorise à croire que, des trois étages qui manquent, l'un était couvert d'un badigeonnage vermillon, l'autre argenté et le plus élevé doré. Cette combinaison de couleurs, d'origine chaldéenne, avait un sens symbolique : dans l'argenture et la dorure des deux derniers étages, il est aisé de voir une allusion à la discrète clarté de la lune et à la lumière plus éclatante du soleil.

Ce genre d'enluminure était d'ailleurs assez rare; on avait recours, le plus souvent, pour décorer l'extérieur des édifices, à la brique émaillée. En revanche, à l'intérieur, on faisait amplement usage de la peinture. A Khorsabad, régnait autour des chambres une plinthe noire, destinée à atténuer l'effet des maculatures qui pouvaient salir le pied des parois; la même plinthe

noire ou de couleur sombre se retrouve encore aujourd'hui chez les fellahs de la Mésopotamie. Certaines pièces, dans lesquelles on a cru reconnaître des chambres à coucher, étaient pourvues d'une sorte d'alcôve dont le fond était badigeonné en noir. D'autres offraient une ornementation plus gaie : on a relevé quelque

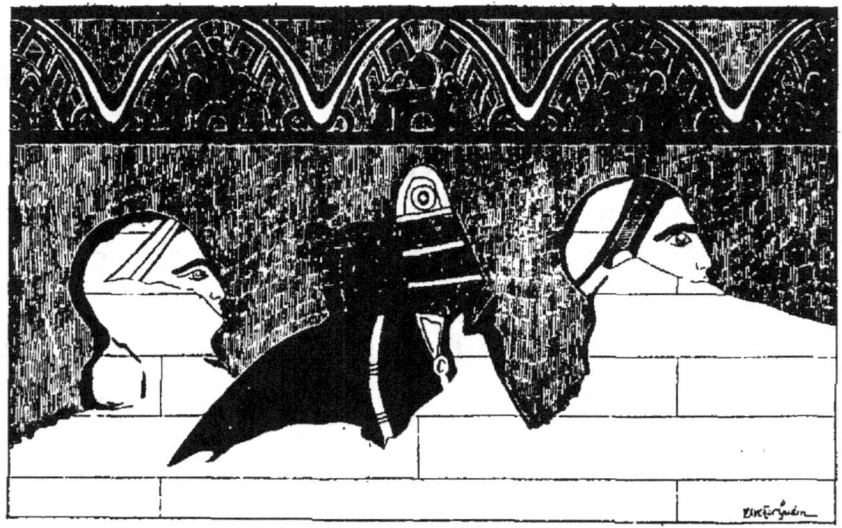

Fig. 36. — Fragment de fresque du palais de Sargon, à Khorsabad.

part des figures d'hommes et de chevaux s'enlevant sur un fond vert, avec une vivacité de coloris qui devait être du plus bel effet (fig. 36). Nous ne savons pas si les appartements des Assournazirhabal, des Sargon, des Sennachérib et de leurs successeurs renfermaient des peintures représentant des scènes analogues à celles qu'on voit sur les bas-reliefs. Si de telles peintures ont existé, nous pouvons sans trop de peine en imaginer l'aspect, grâce à ces mêmes bas-reliefs dont le nombre est, par bonheur, si considérable. Pas plus que les

Égyptiens, les Assyriens n'ont su rendre la perspective ; aussi les personnages de leurs tableaux sculptés sont-ils étagés les uns au-dessus des autres, sans différence de taille. Leurs paysages n'ont pas de fond ; les palais, les forteresses, les arbres, s'y superposent sans qu'il y ait entre eux ni air ni espace ; les terrains montueux y sont indiqués par de petits cônes dont la réunion forme un quadrillage en losanges qui paraît incompréhensible, quand on n'a pas la clef de cette bizarre convention ; les eaux y sont traduites par des lignes ondulées, mêlées d'enroulements pour figurer les flots, quelquefois par des hachures qui se coupent à angle droit, et font songer à quelque ouvrage de sparterie. Quant à la figure humaine, presque toujours de profil avec l'œil de face, elle est construite à peu de chose près comme en Égypte ; pourtant, la tête repose sur des épaules qui sont parfois de profil, et les parties nues sont rendues avec une exagération anatomique que ne présente pas la sculpture égyptienne. Par contre, les parties vêtues sont d'une raideur surprenante ; la timidité de l'artiste ne s'y permet aucun pli, à peine quelques petites ondulations dans les franges. L'ensemble est puissant et lourd, et demeure bien au-dessous des hardiesses légères si familières aux sculpteurs de la vallée du Nil.

Le même dessin conventionnel se retrouvait sans aucun doute dans les fresques des appartements royaux. La coloration en était, de plus, fort éloignée de la nature, si l'on en juge par les briques émaillées. Il est inadmissible, par exemple, que tous les Assyriens aient été vêtus de jaune : c'est ce que semble, pourtant, indi-

quer une brique de Nimroud, qui représente le roi suivi d'un eunuque et d'un garde, et offrant une libation à quelque dieu. Le nu même de ces figures est peint en jaune clair; des retouches noires ou blanches font saillir la prunelle, les cheveux, la barbe, les arcs, les sandales, certains ornements du costume. L'archivolte émaillée découverte à Khorsabad montre des génies ailés dont l'accoutrement jaune ressort sur un magnifique fond bleu bordé de marguerites blanches. Le personnage ci-contre (fig. 37), qui faisait partie d'une frise émaillée placée, dans le même palais, près de l'une des portes du harem, s'enlève, lui aussi, en jaune sur un fond bleu. Ce sont là des conventions qui prouvent que le peintre cherchait uniquement l'effet décoratif. On trouve ailleurs d'autres tons, également conventionnels. Une brique de Nimroud, qui entrait dans la composition d'un tableau de bataille, laisse apercevoir un char attelé de chevaux bleus. Mais c'est le jaune qui est employé de préférence, surtout dans les peintures de grande dimension. La frise du harem, à Khorsabad, contient un taureau et un aigle jaunes. On y voit, près

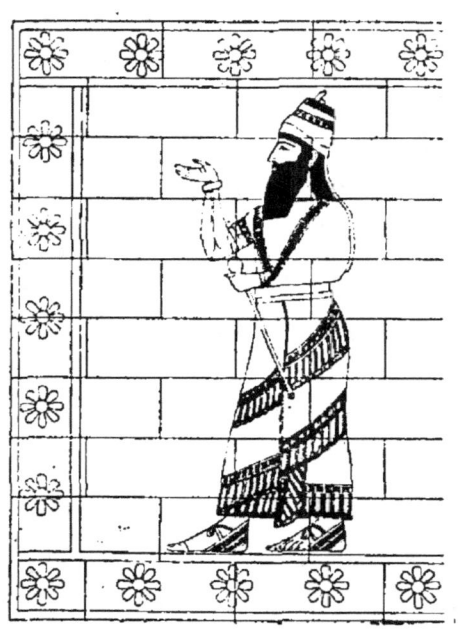

Fig. 37.

d'une charrue jaune, un figuier au tronc et aux rameaux de la même couleur (fig. 38), avec des fruits jaunes qui ont la forme de pommes, et des feuilles vertes d'un dessin très primitif. On y admire un beau lion jaune à retouches bleues (fig. 39), qui témoigne du goût des Assyriens pour la représentation de ce fauve, que leurs bas-reliefs nous montrent tantôt traqué par les chasseurs, tantôt blessé, d'autres fois porté mort par des

Fig. 38. — Fragment de la frise émaillée du harem, à Khorsabad (restauration).

serviteurs qu'il accable de son poids. On ne saurait tirer de là des conclusions certaines : si les palais étaient ornés de fresques à sujets, peut-être n'étaient-elles pas coloriées exactement comme les briques ; faites, en général, pour le dehors, destinées à supporter une lumière intense, celles-ci pouvaient se contenter de touches sommaires ; les fresques, réservées pour les intérieurs, comportaient une plus grande variété de tons. Mais, encore une fois, si les Assyriens ont exécuté de pareilles fresques — et l'avenir, probablement, éclaircira ce point — c'étaient, comme en Égypte, des peintures à teintes plates, sans clair-obscur ni modelé,

et qui visaient plutôt au décor monumental qu'à l'expression du réalisme de la vie.

L'Assyrie a également connu la peinture d'ornement. A Nimroud, dans certaines chambres, couraient le long des murs de simples bandes horizontales rouges, vertes et jaunes, qui se continuaient sur le revêtement lapidaire servant de plinthe, quand ce revê-

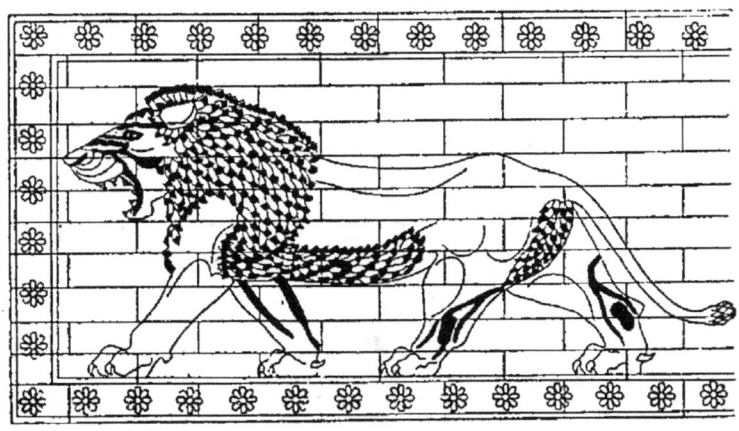

Fig. 39. — Fragment de la frise émaillée du harem, à Khorsabad (restauration).

tement n'était pas sculpté. Des rosaces entre deux lignes de chevrons, des franges réunies en touffes et retenues par des rondelles posées à plat, des taureaux blancs, affrontés, se détachant sur un fond paille, entre une rangée de créneaux bleus et une bordure de ces mêmes franges agrémentée de noir, de rouge et de blanc (fig. 40), figuraient au haut des parois des frises multicolores, dont l'harmonie devait être charmante. Peintures de genre et peintures d'ornement étaient appliquées sur un enduit de trois à quatre millimètres d'épaisseur, composé de chaux cuite et de plâtre. Étendu

à la planche cet enduit formait un mastic blanc très adhérent à l'argile des murailles et très doux au pinceau, qui s'y promenait sans obstacle. Si l'on replace par la pensée, à côté de ces enluminures, les tapis qui y mêlaient leur chatoyant éclat, si l'on rétablit les appliques de métal, les incrustations d'ivoire qui diversifiaient les portes et les lambris, on concevra le luxe de ces habitations princières, où les grands conquérants qui régnèrent à Ninive du Xe au VIIe siècle avant notre ère venaient se reposer de leurs victoires et goûter les douceurs du *kief* oriental.

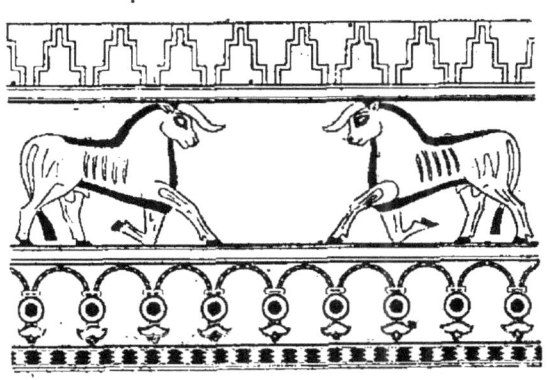

Fig. 40.

J'ai dit que, pour décorer le dehors des édifices, on préférait à la peinture la brique émaillée. C'est surtout à Babylone qu'on la voit employée. L'émaillerie y avait été de tout temps florissante. Quand Nabuchodonosor, le héros du second empire chaldéen (VIe siècle av. J.-C.), y fit exécuter ces grands travaux qui marquent dans l'histoire de l'art, en Chaldée, une sorte de renaissance, il y eut recours pour orner les diverses enceintes de son palais ; des briques coloriées y figuraient des chasses, des paysages, que les voyageurs grecs nous vantent dans leurs récits. On peut se rendre compte, au Louvre, de l'aspect que présentaient les briques babyloniennes, par les quelques spécimens

qu'en possède le musée; chacun de ces fragments garde un peu du bitume à l'aide duquel on soudait les briques entre elles et qui en assurait la cohésion [1]. A Nimroud, à Khorsabad, des briques émaillées ont de même été retrouvées, sans qu'on puisse dire toujours à quelle

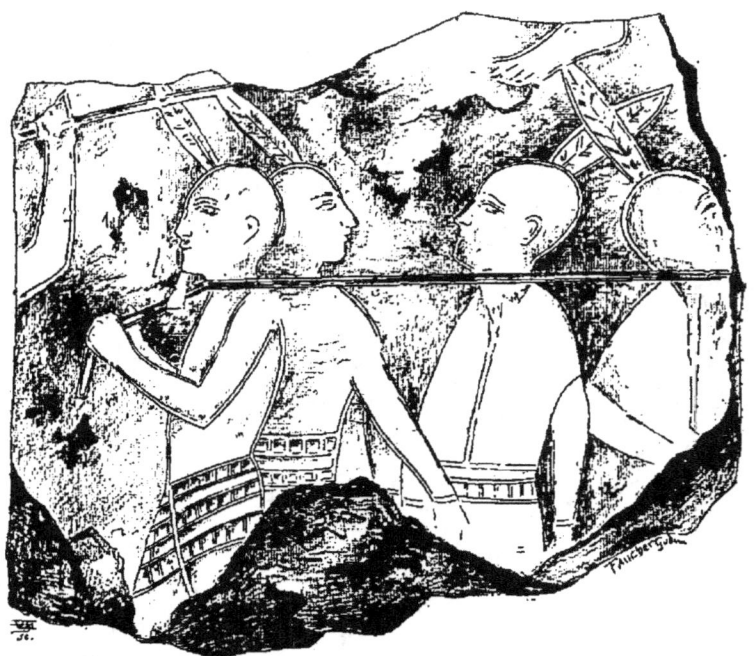

Fig. 41. — Brique émaillée de Nimroud.

construction elles appartenaient. C'est aux portes et à leurs abords que l'architecte assyrien semble avoir réservé ce genre de décoration; on en a, du moins, la preuve dans cette superbe archivolte qui encadrait une des portes de la cité de Sargon, et dans la frise

[1]. Salle asiatique (petits monuments), vitrine des missions Botta et Place. Voyez A. de Longpérier, *Musée Napoléon III*, pl. IV.

placée près de l'entrée du harem. Ces briques étaient peintes sur la tranche, avant la cuisson, et il en fallait plusieurs pour former une seule figure ; on les assemblait grâce à des marques de pose, comme les pièces d'un immense jeu de patience, et en ayant sous les yeux un *carton* sur lequel était tracée l'image qu'on voulait reproduire, avec les signes indiquant la place de chaque morceau. Les ruines de Nimroud ont fourni des briques d'une autre espèce, peintes non sur la tranche, mais sur la face principale. L'échantillon que nous en donnons (fig. 41) montre quatre prisonniers de race blanche, la corde au cou, la tête ornée d'une plume ; les deux premiers portent un pagne rayé, les deux autres, une sorte de chemise ouverte sur la poitrine. Le pied et le bras qu'on aperçoit au-dessus et en avant de ce groupe prouvent qu'il faisait partie d'une scène analogue à celles qui se déroulent sur les bas-reliefs. D'autres fragments font voir des combattants, des chars de guerre, des profils et des plans de forteresses (fig. 42 et 43). Ces différentes figures sont beaucoup plus petites que celles de Khorsabad, et une seule brique pouvait, dans certains cas, suffire à tout un tableau. Cette décoration n'était point extérieure ; elle servait probablement à parer certaines salles où, placée à une faible hauteur, elle se laissait admirer dans tous ses détails.

Tandis que les sujets représentés sur les briques babyloniennes s'enlevaient en relief léger sur le fond, ceux des briques assyriennes étaient peints à plat ; une simple ligne tracée au pinceau en cernait seulement les contours. Cette ligne est parfaitement visible sur quel-

ques briques du Louvre provenant de Khorsabad[1]; on l'aperçoit aussi sur les briques de Nimroud (fig. 41).

C'est le bleu et le jaune qui dominaient à Khorsabad; à Nimroud, sur les briques affectées aux revêtements intérieurs, on note le vert, le bleu, le jaune, le rouge, le blanc, le noir. La polychromie des briques babyloniennes était de même assez riche; le bleu y est plus foncé et plus beau que sur les briques assyriennes.

Le bleu de Khorsabad était, comme en Égypte, du lapis-lazuli pulvérisé; on en a retrouvé un bloc, du poids d'un kilogramme, dans une des chambres du palais de Sargon. C'est ce bleu, délayé

Fig. 42.

avec un corps gras, qu'on étendait sans doute sur la sculpture, aux endroits où on la coloriait. Le bleu de Nimroud était donné par un oxyde de cuivre mêlé de plomb. Le rouge, à Khorsabad, était de la sanguine; on en a découvert un pain d'une vingtaine de kilogrammes, à côté du pain de bleu. A Nimroud, la

1. Salle asiatique (petits monuments), vitrine des missions Botta et Place.

même couleur était fournie par un sous-oxyde de cuivre. Le jaune était un antimoniate de plomb contenant une certaine quantité d'étain, le blanc, un oxyde d'étain, le noir, probablement du noir animal. On connaît mal la composition du vert.

C'est une question de savoir dans quelle mesure les Assyriens peignaient leur sculpture. Les couleurs dont on a relevé des traces sur les monuments sculptés de la région ninivite se réduisent au rouge, au bleu, au noir et au blanc. Elles sont, en général, appliquées sur les accessoires ou sur certaines parties que l'artiste a voulu spécialement désigner à l'attention. C'est ainsi qu'on remarque des arbres au feuillage bleu, au tronc et aux rameaux rouges, des oiseaux aux pattes rouges et aux ailes bleues. Sur les reliefs à personnages, le globe de l'œil est souvent indiqué en blanc, la prunelle et le sourcil en noir; la barbe est noire; la coiffure est rehaussée de rouge, la chaussure, de bleu. Ces deux mêmes tons se rencontrent sur les sceptres ou les fleurs que tiennent quelques figures, sur les armes, sur les harnais des chevaux. Dans plusieurs tableaux qui représentent des incendies de forteresses, les flammes sont coloriées en rouge. Il y a des cas où, lors même que la pierre se montre à nu, tout porte à croire qu'elle était peinte. Ces carrés con-

Fig. 43.

centriques, parfois coupés de rosaces, qui bordent les vêtements, et qui sont simplement dessinés à la pointe, étaient évidemment revêtus de couleur : ils eussent, même de près, échappé à la vue sans la polychromie qui les faisait valoir. Un bas-relief de Khorsabad, au musée du Louvre, offre l'image d'un écuyer debout près de quatre chevaux[1] : or, aux quatre têtes, parfaitement distinctes, ne correspondent que huit jambes et un seul poitrail. L'inadvertance semble étrange, quand on songe aux scrupules du sculpteur assyrien, qui se fait de la précision, comme tous les primitifs, une loi sévère et donne cinq jambes à ses taureaux ailés, pour que, de profil, ils paraissent en avoir quatre. Qui sait si ces chevaux si bizarrement construits n'appelaient pas la peinture à leur aide, et si les membres que le ciseau leur a refusés n'étaient pas exprimés par le pinceau ?

L'opinion généralement admise aujourd'hui est que la sculpture assyrienne n'était coloriée qu'en partie, que ces touches discrètes de blanc et de noir, de rouge et de bleu, suffisaient à réveiller la teinte grise de la pierre ; elles auraient mis en évidence les sourcils et les yeux, les chevelures et les barbes, les tiares, les baudriers, les glands, les franges, les éventails, les parasols, les sandales, les armes ; partout ailleurs, la matière se serait montrée telle qu'elle est. Sans avancer, comme on l'a fait, qu'un ton monochrome couvrait toutes les surfaces où n'apparaît nulle trace de couleur, je serais porté à croire que la peinture jouait, dans la

1. Galerie assyrienne du rez-de-chaussée, à droite en entrant.

sculpture des Assyriens, un rôle plus considérable. Je me figure difficilement ces monstres ailés à tête d'homme, ces lions colossaux qui gardaient l'entrée des demeures royales, avec de simples touches de couleur sur la tête ; ces points enluminés eussent paru bien peu de chose, et c'est à peine si, de loin, on les eût distingués. D'autre part, les matériaux dont se servaient les Assyriens, le calcaire et l'albâtre dans lesquels ils taillaient leurs figures, n'étaient pas assez beaux pour que leur seul poli pût être agréable à l'œil. La couleur y devait être largement répandue ; autrement, ces masses ternes eussent été singulièrement tristes et peu d'accord avec la riche décoration de certaines parties extérieures des palais dont elles ornaient les abords. Enfin, il faut se garder d'attacher trop d'importance aux restes de couleur qu'on y a trouvés, et ne point se hâter de dire que, là où l'on ne voit rien, il n'y avait rien en effet. Les bas-reliefs de Sennachérib et d'Assourbanipal, au Musée britannique, n'offrent pas trace de peinture : il est cependant impossible de supposer qu'ils avaient été laissés à l'état naturel, ou bien l'on doit admettre qu'ils sont inachevés. Le bleu et le rouge, qui dominent dans la sculpture assyrienne, étaient probablement des tons plus solides que les autres ; mais de ce que seuls, ou à peu près, ils se sont maintenus, faut-il conclure qu'ils n'étaient point accompagnés d'autres tons, et que le jaune, par exemple, pour lequel les Assyriens avaient une prédilection si marquée, ne leur était pas opposé dans certains cas? Peut-être un jour en saurons-nous là-dessus davantage. Ce qui reste vrai, c'est que la polychromie de la sculpture, en Assy-

rie, ne visait pas plus que la peinture à rendre la réalité. C'était une enluminure monumentale, dont l'unique but était de produire de beaux effets d'ensemble, en harmonie avec le ciel qui l'éclairait. Quand nous rencontrerons en Grèce les mêmes tons de fantaisie, nous nous souviendrons des bas-reliefs et des statues de la vallée de l'Euphrate : ils nous aideront à comprendre la polychromie des Grecs, elle aussi toute conventionnelle à ses débuts.

§ II. — *La peinture en Phénicie et en Asie Mineure.*

Il y a peu de chose à dire de la peinture chez les peuples qui habitaient la côte de Syrie ou la vaste péninsule limitée par la mer de Chypre, le Bosphore et la mer Noire. Soit faute de documents, soit pauvreté de l'art chez ces différents peuples, rien, dans ce qu'ils ont laissé, ne mérite le nom de peintures, et il suffira d'un rapide coup d'œil pour noter partout, dans leurs monuments, la persistance de cette polychromie qui était chez eux, comme dans tout l'Orient, la parure nécessaire de l'architecture et de la statuaire.

Les Phéniciens, ces admirables caboteurs qui, durant tant de siècles, sillonnèrent la Méditerranée de leurs vaisseaux, n'ont pas eu, à proprement parler, d'art à eux. Leurs formes leur venaient de la Mésopotamie et de l'Égypte. On en peut dire autant de leur décoration. S'ils n'ont pas couvert les parois de leurs édifices de ces tableaux variés qui remplissaient les

temples et les tombeaux de la vallée du Nil, s'ils n'ont pas eu recours à la brique émaillée, comme les Chaldéens et les Assyriens, ils ont dû, dès l'origine, être frappés de l'heureux parti que ces nations, avec lesquelles ils entretenaient de continuels rapports, avaient su tirer de la couleur ; aussi, à leur exemple, l'ont-ils partout employée. Bien que leurs plus anciennes tombes soient aujourd'hui absolument nues, rien ne s'oppose à ce qu'ils en aient revêtu l'intérieur de tons plus ou moins gais. Leurs hypogées de l'époque gréco-romaine présentent parfois des vestiges d'ornements peints : c'était sans doute l'écho d'une antique tradition. Ils coloriaient leurs sarcophages anthropoïdes ; ils coloriaient aussi leurs stèles funéraires. Celle qui est reproduite ici (fig. 44), et qui provient de Sidon, appartient au Louvre : le fond seul en est stuqué et contient le portrait d'un personnage debout, drapé dans son manteau, la main gauche munie d'un objet indistinct ; au-dessus

Fig. 44.

de sa tête court une guirlande retenue des deux côtés par un nœud de rubans[1]. Il existe un certain nombre de stèles analogues, qui descendent, comme celle-ci, assez bas dans l'histoire. Elles sont, en général, tout entières enduites de stuc, et le fronton en est colorié, ainsi que les antes. Là encore, nous sommes évidemment en présence d'une ancienne tradition.

La sculpture phénicienne était peinte : la preuve en est fournie par les statues de Cypre, cette grande île syrienne que se partagèrent de bonne heure les Phéniciens et les Grecs. Les découvertes de M. de Cesnola à Athiéno, où il faut peut-être voir l'emplacement du temple de Golgos, ont mis au jour une riche série de statues sur la plupart desquelles la couleur paraissait encore, assez vive, au moment des fouilles. Plusieurs morceaux de sculpture cypriote, dispersés dans les musées et les collections particulières, en gardent également des traces fort visibles. Comme chez les Assyriens, des teintes franches faisaient valoir les détails importants. On distingue des restes de rouge sur les lèvres, les cheveux et la barbe ; la pupille de l'œil est indiquée à l'aide du même ton ; d'autres fois, elle est noire, ainsi que la chevelure. Les boucles d'oreilles, les colliers, sont ordinairement peints en rouge ; rouge aussi est le ruban qui sert de coiffure à certaines têtes, de style grec plutôt que phénicien, et sur lesquelles la couronne de feuillage, serrée par une bandelette, a remplacé le haut bonnet barbare. Des bandes rouges

1. Salle des fresques antiques, n° 116 de la *Notice sommaire des monuments phéniciens*, par E. Ledrain.

ou bleues bordent les vêtements. L'une de ces deux couleurs couvre même toute la tunique chez quelques statues de petite taille. Rien ne prouve que, là où la peinture ne se montre pas, la matière apparaissait. Ce tuf poreux et tendre dans lequel sont taillées les statues cypriotes se fût mal accommodé de l'air libre, et les grandes surfaces qu'affectionnait l'art sommaire du sculpteur eussent semblé bien monotones sans le secours de la polychromie. Quoi qu'il en soit, nous retrouvons là le même système d'enluminure qu'en Mésopotamie, du rouge, du bleu, du noir, probablement aussi du blanc, aux endroits qui doivent frapper le regard. Même convention dans le choix des couleurs : on ne se met pas en peine de copier la nature ; on recherche avant tout les tons voyants qui flattent l'œil et s'harmonisent avec le ciel.

Dans les contrées situées au delà du Taurus et dont une partie était occupée par l'ancien royaume de Phrygie, il n'y a guère à signaler que quelques tombes coloriées. Le pays, d'ailleurs, est assez pauvre en monuments. Si célèbre qu'il ait été jadis par les légendes de Tantale et de Niobé, quelque popularité que lui ait acquise auprès des Grecs le nom déjà historique de Midas, il renferme peu d'indices des différentes civilisations qui s'y sont succédé. Des débris d'acropoles, des niches pratiquées dans les rochers du Sipyle, des amoncellements de pierres ayant servi de sépultures, des ruines à peine reconnaissables de sanctuaires, tels sont à peu près les seuls souvenirs qu'on y rencontre de la population primitive. Ailleurs, il est vrai, plus avant dans les terres, sur la branche occidentale du fleuve

Sangarios, qui se jette dans le Pont-Euxin, subsistent encore des tombes monumentales d'un haut intérêt ; le même district a fourni quelques morceaux de sculpture, mais tout cela ne nous éclaire que très imparfaitement sur l'art phrygien. Nous savons cependant que les Phrygiens aimaient la couleur et qu'ils l'ont fait servir à la décoration de leurs tombeaux. Les façades de quelques-uns de ces tombeaux, taillés dans le roc, présentent par endroit des restes d'un stuc épais, sur lequel on a noté des traces de rouge, de blanc et de noir. Le plus connu d'entre eux, le monument de Midas, est décoré à l'extérieur d'un dessin géométrique en relief (fig. 45), qui paraît imité de quelque tapis, et où l'ornemaniste avait certainement reporté les couleurs qui paraient son modèle.

Fig. 45.

Cette influence de la tapisserie se retrouve sur les façades de la plupart des tombes phrygiennes, et cela n'a rien de surprenant, si l'on songe à la faveur dont jouissaient et dont jouissent encore, dans ces régions, l'industrie du tisserand et la broderie.

Le royaume de Crésus, la Lydie, n'a guère été exploré jusqu'à ce jour. Les tumulus de Sardes, presque tous pillés dans l'antiquité, inspirent peu de confiance aux chercheurs, qui appréhendent de les trouver vides. De là vient que l'art lydien nous est à peu près inconnu. On a cependant recueilli, non loin de Sardes, quelques monuments polychromes. Tels sont ces lits

funéraires en pierre, munis, aux pieds comme à la tête, d'une sorte de chevet. La figure 46, qui reproduit la moitié de l'un d'eux, donne une idée des ornements peints qui les décoraient : c'étaient des grecques et des étoiles, très irrégulièrement tracées. Les deux couleurs qu'on y a remarquées sont le vert et le rouge; peut-être le vert n'est-il que du bleu altéré.

La polychromie était, nous le savons, largement pratiquée en Lycie. Bien que les tombeaux récemment dessinés dans ce pays soient tous postérieurs à la conquête perse, c'est-à-dire au vie siècle avant notre ère, on y a relevé des particularités qui datent certainement de l'antiquité la plus haute. Très ancienne est, par exemple, cette imitation de la construction en bois, qui donne à la tombe lycienne, sculptée dans le rocher, l'aspect d'une habitation en charpente. Très ancien également est l'usage de rehausser de couleur cette bizarre architecture. Des traces de peinture ont été aperçues sur les monuments en forme de tours qui représentent un des types les plus archaïques de sépulture lycienne; sur l'un d'eux, à la place où d'ordinaire s'étalent des bas-reliefs, on a cru reconnaître les restes d'une décoration entièrement due au pinceau. Nous reviendrons, à propos de la Grèce, sur la polychromie des bas-reliefs lyciens. Prenons acte, en attendant, de cette prédilection pour la couleur qui apparaît partout

Fig. 46.

en Lycie et se rattache évidemment à des habitudes traditionnelles. Les inscriptions elles-mêmes étaient peintes : elles s'enlevaient, sur le roc où elles étaient gravées, soit en rouge, soit en bleu. Dans ces vallées où la verdure mariait si gracieusement ses nuances variées au ton laiteux du ciel, on comprend que la polychromie fût en faveur et que partout la couleur jetât ses notes claires sur ces fonds de feuillage qui en avivaient l'éclat.

§ III. — *La peinture chez les Perses.*

De tous les grands empires qui se sont élevés en Asie, le plus riche, le plus magnifique est l'empire des Perses. Les trésors amassés à Ecbatane et à Suse, les vases d'or et d'argent du grand Roi et de ses favoris, les splendides costumes de ses soldats, de ces Immortels tout chamarrés d'or qui formaient autour de lui une garde d'élite, sont des thèmes sur lesquels les écrivains grecs aiment à revenir, soit qu'ils content, comme Hérodote, la désastreuse campagne de Xerxès en Occident, soit qu'ils chantent, comme Eschyle, un épisode de cette campagne et le triomphe de l'hellénisme sur la barbarie. Un peuple fastueux comme le peuple perse devait avoir un art en rapport avec ses goûts. Héritier des arts de la Chaldée et de l'Assyrie, imitateur de l'art égyptien, surtout depuis la conquête de l'Égypte par Cambyse, l'art perse nous apparaît, en effet, comme la synthèse grandiose de toutes les élégances du monde oriental. C'est sur les palais que se

concentre son effort. Le palais est la demeure du souverain, et le souverain est l'âme de l'empire : il lui faut une résidence somptueuse, qui donne à ses peuples une haute idée de sa puissance, où il trouve en même temps tout le bien-être imaginable, le mystère, le silence, aussi nécessaires à son repos qu'à son prestige. Ses appartements privés sont assez simples; des fleurs, des arbres, des ruisseaux, y entretiennent la fraîcheur et l'ombre. En revanche, un luxe inouï éclate dans ces salles d'apparat où il se montre entouré de ses courtisans, dans ces vastes pavillons couverts en bois de cèdre, qui s'emplissent, à de certains jours, d'une foule respectueuse, admise à contempler le monarque dans toute sa gloire. Il existait de ces édifices à Persépolis et à Suse; il y en avait probablement aussi à Ecbatane. Les documents nous font défaut pour en imaginer la décoration intérieure. Nous ignorons si la peinture y jouait un rôle. Les fouilles récentes exécutées à Suse par la mission Dieulafoy ont cependant mis au jour des fragments d'un enduit assez épais, badigeonné de rouge à plusieurs couches, et qui ferait croire que les murailles étaient, au dedans, tapissées de stucs coloriés. Si le rouge y dominait, comme tout porte à le croire, ce ton chaud devait s'accorder de la façon la plus heureuse avec les ors et les ivoires plaqués çà et là, les boiseries de diverses couleurs et les tentures répandues à profusion dans ces immenses salles.

A l'extérieur, les Perses, comme les Assyriens, faisaient usage de la brique émaillée. Il suffit de voir au Louvre les merveilleux ensembles reconstitués par M. et M^{me} Dieulafoy, pour avoir une idée de l'art con-

sommé avec lequel ils l'employaient. Tantôt ils en formaient des taches lumineuses qu'ils semaient sur les murs, et le bleu de l'émail se mariant au gris rosé des briques non coloriées communiquait aux façades une chaleur et une harmonie de tons à peine concevables; tantôt ils en composaient des figures qui, placées à une

Fig. 47. — Lion de la frise émaillée
du palais d'Artaxerxès Mnémon, à Suse (restauration).

grande hauteur et se détachant en relief sur un fond également émaillé, couronnaient heureusement certaines parties de l'édifice. Tel était le cas de ces lions trouvés à Suse, parmi les débris du palais d'Artaxerxès Mnémon, où, selon toute apparence, ils décoraient l'entablement des propylées (fig. 47). L'art assyrien, si habile à exprimer la force et la souplesse de ce roi des fauves, l'éternel ennemi des princes ninivites, n'a rien produit de plus beau que cette file de lions à l'encolure puissante, qui s'avancent la gueule ouverte et dont on croit entendre le rugissement. Les archers, découverts,

eux aussi, dans les ruines de Suse, ornaient sans doute, à l'abri de l'air, sous un portique, une des façades du palais de Darius. Ils sont, par conséquent, beaucoup plus anciens que les lions. Neuf d'entre eux ont été restaurés à coup sûr : ce sont des figures d'archers noirs. Quelle qu'ait été leur disposition par rapport les uns aux autres, qu'il faille ou non nous les représenter partagés en deux groupes se faisant face et séparés par ces lignes d'écriture d'où les Perses, comme les Assyriens, comme les Turcs de nos jours, tiraient de si jolis effets décoratifs, ce qu'ils ont d'intéressant pour nous, c'est leur costume et leur armement, c'est le fond bleu vert sur lequel ils s'enlèvent et dont la valeur était augmentée par le beau stuc gris, poli comme le marbre, qui revêtait le bas de la paroi, ce sont les gracieuses rangées de denticules et de palmettes qui leur servent d'encadrement. Les uns portent une tunique jaune d'or rehaussée d'étoiles blanches, les autres une tunique blanche sur laquelle on distingue, dans de petits carrés, le profil, très sommairement indiqué, de la citadelle susienne. Robes blanches et robes jaunes alternent régulièrement (fig. 48). Avec la corde verte qui leur enserre la tête comme un turban, avec leurs boucles d'oreilles et leurs bracelets d'or, leur énorme carquois muni de pendeloques, leurs vêtements aux vives couleurs, leurs chaussures de cuir souple boutonnées sur le cou-de-pied, leur grand arc et leur lance garnie, à la base, d'une grenade d'argent, ces soldats répondent assez exactement aux descriptions des auteurs grecs et au portrait qu'ils tracent de certains corps privilégiés des armées de Darius et de Xerxès.

Il n'est pas toujours facile de se rendre compte de la place qu'occupaient, dans cette riche ornementation,

Fig. 48. — Archers du palais de Darius à Suse (restauration).

les nombreux fragments émaillés exhumés des tumulus de Suse. Les uns appartenaient à des mains courantes d'escaliers; d'autres servaient à des usages qui nous

sont inconnus. Ce qu'il y a de sûr, c'est qu'à Suse l'émaillerie contribuait pour une grande part à la parure des bâtiments royaux. Elle différait sensiblement de l'émaillerie assyrienne. Elle s'en distinguait d'abord par le relief : les archers et les lions sont de véritables sculptures émaillées, dans lesquelles les jeux de couleurs se compliquent des effets produits par les ombres portées. Remarquez, de plus, l'aspect nouveau que donne aux archers l'effort de l'artiste pour indiquer le moelleux des étoffes : ni l'émaillerie ni la sculpture des Assyriens n'offrent rien d'analogue. Faut-il voir là une tradition chaldéenne? Comme l'attestent les statues drapées de Tello au musée du Louvre, l'art de plisser les vêtements n'était point ignoré des vieux maîtres mésopotamiens; or on ne saurait nier l'influence des ateliers chaldéens sur les frises de Suse : une pareille virtuosité dans le maniement de la couleur trahit une pratique séculaire. Il est pourtant plus naturel de rattacher cet essai de modelé à l'art grec, avec lequel les Perses étaient depuis longtemps familiers, grâce à leurs possessions d'Ionie. L'influence de cet art éclate dans les lions; elle se fait déjà sentir dans les tuniques des archers. Les plis qui les sillonnent sont d'invention récente; leur timidité même en est la preuve. Si vous les regardez de près, vous verrez qu'ils se réduisent à des stries légères, qui n'altèrent en rien la forme des ornements. Le modeleur inconséquent a bien plissé l'étoffe, mais il n'a pas su rendre les déformations que ce plissement devait produire dans les motifs brodés qu'il traversait.

La couleur des émaux de Suse est souvent conven-

tionnelle; elle l'est cependant moins que celle des émaux assyriens. Si les lions d'Artaxerxès ont la face, pour ainsi dire, tatouée de lignes bleues, si des retouches bleues et jaunes marquent la saillie de leurs os et de leurs muscles, la coloration des archers paraît se rapprocher beaucoup de la nature. Leurs robes bariolées, garnies d'un galon vert, leurs souliers jaunes,

Fig. 49. — Fragment de la robe d'un archer.

leurs carquois noirs, constellés de croissants clairs, sont probablement l'exacte reproduction de détails réels, que le peintre a transportés tels quels dans son tableau. Une particularité curieuse est l'espèce de cloisonnage qui sépare les uns des autres les différents tons. Des nervures saillantes, coloriées en brun ou en gris, et sans doute obtenues à l'aide d'une composition liquide qu'on répandait en mince filet sur la surface et qui durcissait en séchant, cernent chaque couleur, laquelle se trouve ainsi confinée dans un compartiment où elle est seule. Très visibles dans les grands dessins,

ces nervures le sont peut-être plus encore dans les petits, comme le prouve cette bordure de la robe d'un archer dont les fragments n'ont pu être assemblés (fig. 49). Une pareille technique s'explique à la fois par une raison de métier et par une raison d'art. D'abord, ces lignes saillantes empêchaient les couleurs de se pénétrer; ensuite, leur ton sombre et les ombres légères qu'elles projetaient ménageaient, pour l'œil, la transition d'une couleur à l'autre, et prévenaient les effets heurtés ou discordants qui pouvaient résulter de leur juxtaposition. La hardiesse de l'émailleur susien était grande; tout en ne disposant que d'un petit nombre de tons, il ne s'interdisait point les rapprochements audacieux; il lui fallait, de plus, compter avec les surprises de la cuisson, qui ne donnait pas toujours les nuances prévues. Le cloisonnage servait de sourdine à ce concert de notes éclatantes : il ramenait les notes fausses à la sonorité voulue, et, joint au quadrillage formé par les assises de briques superposées, il adoucissait pour la vue l'impression de ces brillants ensembles, dont l'harmonie savante se retrouve encore aujourd'hui dans le décor des beaux tapis persans [1].

Les tons sont quelquefois si variés et si vifs, que, sans le cloisonnage, l'effet en serait insupportable. Voyez, par exemple, ces deux carreaux de terre émaillée,

[1]. On trouvera cette théorie savamment développée dans l'ouvrage que M. Dieulafoy achève en ce moment sur les résultats de ses fouilles et dont la première partie a paru sous ce titre : *l'Acropole de Suse*. Je dois à son obligeance d'en avoir pu donner ici un très rapide aperçu.

découverts à Suse sous un épais remblai, et dont la figure ci-dessous offre une restauration. Sans les lignes de

Fig. 50. — Carreaux de terre émaillée trouvés à Suse (restauration).

démarcation tracées entre les couleurs, ils auraient l'aspect criard d'un justaucorps d'arlequin. Rien de doux, au contraire, comme ce treillis de baguettes grises dans lequel sont répartis des losanges et des triangles vert

tendre, vert foncé, blancs, gris bleu, bruns et jaunes, et que surmonte un élégant rinceau de fleurs de lotus entremêlées de palmettes d'une facture tout hellénique. Quelle que soit, d'ailleurs, l'importance du cloisonnage, un fait est à noter, c'est la liberté du dessin; pas plus en Perse qu'en Égypte, les poncifs n'étaient de mise : on s'en aperçoit bien à l'irrégularité des espaces qui séparent les rosaces semées sur les tuniques des archers, et au peu de ressemblance qu'elles présentent entre elles. Cette ignorance ou ce mépris du procédé mécanique, cette répétition indéfinie du même effort, ces recommencements qui jamais ne se lassent, sont un des grands charmes de la décoration perse et, il faut le dire, de l'art antique en général. On y sent une pensée, une volonté toujours présente, dont les écarts ou les défaillances touchent infiniment plus que la froide sûreté de nos machines. Et la même personnalité paraît dans le dosage des couleurs, dans ces taches laissées à dessein sur les fonds pour en rompre la monotonie, ou pour rappeler quelque ton éloigné. C'est ce mélange de calcul et de hasard qui fait que l'émailleur perse est un artiste incomparable, et que rien, chez les modernes, n'égale les tableaux sortis de ses mains.

On s'est demandé si les Perses avaient l'habitude de peindre leur sculpture, si les bas-reliefs de Persépolis étaient enluminés comme les bas-reliefs assyriens. Un explorateur, Texier, a cru y découvrir des parcelles d'enduit colorié; il lui a semblé voir, sur les vêtements, des rosaces dessinées à la pointe et qui jadis avaient reçu un ton. De même, les tiares royales sont parfois percées de trous qui porteraient à penser qu'elles étaient

décorées d'appliques de métal. On ne peut rien conclure d'aussi faibles indices. Il est possible que certains morceaux, comme ces taureaux ailés, d'aspect tout assyrien, qui ornent encore une des façades des propylées de Xerxès, aient été rehaussés de couleur. L'opinion reçue aujourd'hui est que la sculpture perse, généralement, n'était pas peinte. Elle est trop soignée dans le détail pour avoir fait appel à la peinture. La matière, aussi, en est trop belle. Si la Perse ne produisait pas de bois, si les charpentes colossales qui entraient dans la construction des édifices royaux étaient amenées de bien loin, à force de bras, par-dessus les crêtes du mont Zagros, on trouvait dans le pays un calcaire compact qui se prêtait admirablement au travail du ciseau. C'est dans cette pierre dure, d'un gris tantôt foncé, tantôt clair, et presque aussi résistante que le marbre, qu'ont été taillés les bas-reliefs persépolitains. Des touches d'or les réveillaient par endroit; nous ignorons dans quelle mesure les sculpteurs perses doraient leurs figures, mais, selon toute probabilité, ils avaient recours à ces touches lumineuses pour souligner les traits importants. Les énormes chapiteaux à têtes de taureaux qui soutenaient la toiture du grand palais de Suse ont conservé des traces de cette dorure discrète : les oreilles et les cornes de bronze des taureaux étaient recouvertes d'une mince feuille d'or; il en était de même de leurs yeux, de leurs colliers et de leurs sabots. Mais la tradition perse paraît avoir été d'utiliser, autant que possible, la coloration des matériaux employés, et de laisser aux boiseries, aux marbres, aux porphyres, leur ton naturel. Cette réserve aboutissait à

de saisissants effets de coloris, et peut-être l'antiquité n'a-t-elle rien connu de plus enchanteur que cette polychromie tempérée et luxueuse qui faisait l'ornement des palais du grand Roi.

CHAPITRE III

LA PEINTURE GRECQUE

Nous abordons enfin ce qui doit être l'objet principal de ce livre, l'étude de la peinture grecque. On s'est souvent demandé si la peinture des Grecs avait égalé leur sculpture. Il est bien difficile, dans l'état de nos connaissances, de répondre à une pareille question. Ce qui est certain, c'est que la peinture, en Grèce, a été un grand art, que les Grecs l'ont aimée et cultivée pour elle-même et qu'ils ont su, à l'aide de la couleur, exprimer la vie et la passion. Mais où sont les chefs-d'œuvre dont les auteurs anciens nous entretiennent? Que sont devenus les fresques de Polygnote, les tableaux de Zeuxis, de Parrhasios et d'Apelle? Les guerres, les pillages les ont détruits; le temps, à lui tout seul, se fût chargé de les anéantir, car c'étaient choses frêles, incapables d'opposer à la lente action des ans la résistance du bronze ou de la pierre. Toujours est-il que rien n'en subsiste et qu'il faut probablement renoncer pour toujours à l'espoir d'en retrouver même d'informes fragments.

Essayer de ressusciter cet art disparu pourra sembler une entreprise téméraire; moins téméraire qu'on

ne serait tenté de le croire au premier abord. Il existe, en effet, sur la peinture grecque, des témoignages nombreux, épars chez les écrivains ; elle a fait trop de bruit dans le monde pour passer inaperçue des littérateurs, et plus d'un nous a transmis des descriptions de tableaux, des appréciations du mérite de tel ou tel peintre, qui jettent sur son histoire un jour précieux. Nous avons aussi, pour nous en faire une idée, le secours des vases peints. On n'a pas oublié cet atelier de potier restitué, d'après des documents authentiques, à l'Exposition de 1889[1]. Tandis que, sous un auvent, le maître maniait le tour, des subalternes, près de lui, remplissaient des tâches accessoires ; une femme adaptait une anse à une amphore ; un jeune homme promenait son pinceau sur un cratère ; un serviteur activait le feu du four. Des inscriptions tracées çà et là, des vases rangés sur des tablettes, formaient la décoration de cette scène d'un caractère à la fois très réaliste et très simple. Dans beaucoup de villes de Grèce, il y avait des ateliers du même genre ; on en voyait un grand nombre à Athènes, où tout un quartier leur était réservé. L'Attique, qui n'était riche qu'en vin et en huile, rachetait l'insuffisance de ses produits naturels par son industrie, et, parmi les objets qu'elle fabriquait de préférence, il faut mettre au premier rang les poteries historiées. La céramique attique était si renommée, qu'on la recherchait partout : des vaisseaux la répandaient par cargaisons sur toutes les côtes ; elle pénétrait par les caravanes jusque dans les déserts de

[1]. Par MM. Perrot et Collignon.

l'Éthiopie. Cela suppose une perfection rare. Cette perfection éclate dans les spécimens qui nous en sont parvenus. Plusieurs des vases grecs que possèdent nos musées, et dont la provenance athénienne n'est pas douteuse, sont décorés avec un art admirable. Ceux qui les ont peints n'étaient pourtant que d'humbles artisans, parfois des étrangers à peu près sans culture; mais ils vivaient à Athènes, au milieu des chefs-d'œuvre de la peinture et de la statuaire; ils n'avaient qu'à ouvrir les yeux pour apercevoir autour d'eux de merveilleux modèles : c'est à ces modèles qu'ils se sont reportés. La grande peinture surtout les a, plus d'une fois, heureusement inspirés : on retrouve dans leurs compositions quelques-uns des sujets qu'elle aimait à traiter; on y retrouve également un écho de ses procédés techniques[1]. Nous aurons recours, à l'occasion, à cet art industriel pour essayer de comprendre l'art supérieur qu'il a pris pour guide[2]. A défaut de tableaux de maîtres, nous nous attarderons à contempler cette imagerie, qui reflète les maîtres. Nous demanderons aussi d'utiles enseignements aux peintures de l'Italie méridionale, à ces peintures de Pompéi, si médiocres d'exécution, mais si précieuses quand elles reproduisent des tableaux célèbres. Nous consulterons les stèles funéraires

1. Voir, sur ce point, les excellentes remarques d'O. Rayet, *Histoire de la céramique grecque*, p. 156-157.
2. Qu'il soit entendu, une fois pour toutes, que les vases dont nous parlerons ne sont autre chose que ceux qu'on a longtemps appelés, à tort, *vases étrusques*. On n'ignore pas qu'il faut renoncer à cette dénomination et restituer aux vases peints leur véritable origine, qui est la Grèce et, la plupart du temps, l'Attique.

ornées de portraits peints; frappé des emprunts que se font entre eux les différents arts, nous fondant sur l'espèce de confraternité qui les unit dans tous les temps, nous interrogerons les œuvres de la plastique pour tâcher d'y découvrir quelques souvenirs de la peinture; nous ne négligerons pas les figurines de terre cuite, ces gracieuses imaginations des coroplastes, dont beaucoup rappellent les créations du grand art. Telles seront nos ressources. Elles ne vaudront pas, à elles toutes, un seul original; elles nous aideront cependant à suivre les progrès de la peinture chez les Grecs, à en marquer les évolutions essentielles et, s'il se peut, à en définir le caractère.

§ Ier. — *Les premières peintures.*

Avant l'époque des premiers peintres, il s'écoula de longs siècles durant lesquels la peinture grecque, si tant est qu'on puisse lui donner ce nom, fut anonyme et décorative, comme la peinture des Égyptiens et celle des peuples de l'Asie. C'est à cette période qu'appartiennent les plus anciens essais de décoration polychrome qui aient été notés sur le sol de la Grèce. Étaient-ce des Grecs, ces primitifs habitants de l'île de Théra dont on a retrouvé les demeures, dans la moderne Santorin, sous une épaisse couche de ponce? Ce qui est incontestable, c'est que leur civilisation était relativement avancée : ils cultivaient diverses céréales; ils pressuraient l'olive pour en tirer de l'huile; ils nourrissaient des troupeaux de chèvres et de moutons;

ils travaillaient le bois et la pierre; ils fabriquaient au tour, au moule ou à la main des vases d'argile pour leurs usages domestiques: ils connaissaient le cuivre et l'obsidienne, dont ils faisaient des outils et des armes et qui, n'étant pas des produits du pays, supposent des échanges avec l'étranger, par conséquent, une vie commerciale. Ce peuple, jusqu'ici sans nom dans l'histoire, avait une esthétique à lui; il recourait à la couleur pour orner ses habitations.

On a découvert, dans une maison, des restes d'un enduit peint qui témoigne d'une entente déjà savante de la polychromie. Cet enduit, qui recouvrait les parois intérieures, peut-être aussi les plafonds, était formé de terre battue

Fig. 51.

sur laquelle on avait étendu de la chaux pure : c'est sur ce fond blanc que s'enlevaient les ornements coloriés. On y a relevé quatre tons différents : un rouge vif, qui n'est autre chose que de la sanguine; un jaune pâle; un bleu d'une intensité très remarquable au moment de la découverte, mais que l'air n'a pas tardé à décolorer; enfin, un brun noirâtre. Des bandes parallèles de ces quatre couleurs couraient au bas des murs : on aperçoit encore, sur des fragments de stuc assez bien conservés, les lignes légères, tracées à la pointe, qui ont servi à limiter le champ de chaque ton. Les plafonds paraissent avoir été peints comme les parois : des débris d'enduit, qu'on croit en être tombés, portent des

fleurs et des feuillages absolument semblables à ceux qui décorent certains vases trouvés dans les mêmes fouilles (fig. 51) et qui se rattachent, comme les maisons, à la civilisation primitive de l'île[1].

Quelle date assigner à cette civilisation? Les plus vieilles traditions relatives à Théra nous reportent au xvie siècle avant notre ère, et depuis lors il ne semble pas y avoir eu d'interruption, dans les souvenirs des Grecs, touchant l'histoire de cette île fameuse. Or aucun auteur grec ne mentionne le cataclysme qui en détruisit les antiques cités et les recouvrit de cette ponce sous laquelle leurs ruines apparaissent aujourd'hui. Ce cataclysme serait donc du xvie siècle au plus tard, et les habitations qu'il a englouties remonteraient, selon toute apparence, à cette époque reculée. Nous serions ainsi en présence d'une sorte de Pompéi préhistorique, surprise, comme sa sœur cadette d'Italie, en pleine activité par le fléau qui l'anéantit : un squelette humain affaissé sur lui-même à l'intérieur d'une chambre, les restes d'une étable encore jonchée de paille et contenant de nombreux ossements de moutons et de chèvres, suffiraient à attester, à défaut d'autres indices, la soudaineté de la catastrophe. Ce peuple violemment supprimé de l'histoire était, en somme, contemporain de la XVIIIe dynastie égyptienne, et il est curieux de trouver chez lui une polychromie déjà compliquée, qui est la première qu'ait révélée une terre grecque.

Théra n'est pas le seul point où se soient rencontrées

[1]. Voyez Fouqué, *Santorin et ses éruptions*, p. 111; Dumont et Chaplain, *les Céramiques de la Grèce propre*, t. 1er, p. 19 et suiv.

des traces d'une population préhistorique. Dans d'autres îles et sur le continent même, dans le Péloponnèse et dans la Grèce du Nord, des recherches récentes ont mis au jour des monuments qui remontent bien au delà de l'époque où, d'ordinaire, on fait commencer l'histoire grecque. Nul doute que ces anciens habitants de la Grèce n'aient connu la peinture et le parti qu'on en peut tirer pour la décoration des édifices; la preuve en est dans les débris des palais de Mycènes et de Tirynthe. Personne n'ignore aujourd'hui les fouilles célèbres exécutées sur l'emplacement de ces deux vieilles cités par M. Schliemann

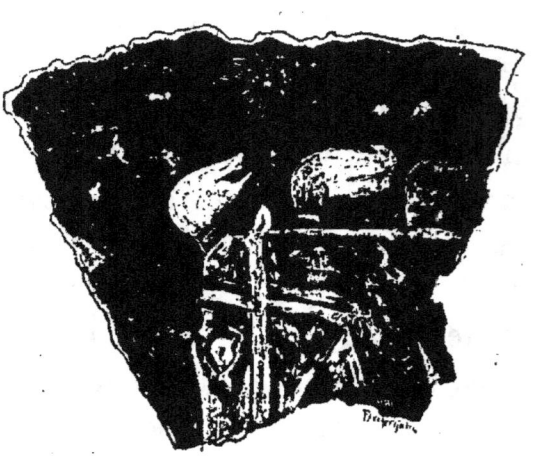

Fig. 52.

et par la Société archéologique d'Athènes. Les sépultures royales ouvertes à Mycènes, dans l'enceinte de l'agora, les vases d'or qu'on en a exhumés, les diadèmes et les baudriers d'or trouvés sur les cadavres qui y étaient ensevelis, les armes ciselées déposées à côté d'eux, les innombrables plaques d'or qui avaient servi à parer leurs vêtements, les masques d'or qui couvraient leur visage, tout ce luxe étrange et solennel est encore dans la mémoire de ceux qui s'intéressent aux choses de l'antiquité et dont l'esprit s'égare volontiers dans les régions mystérieuses de son histoire. Non loin de ces

tombes princières s'élevaient des constructions : le sommet de la citadelle portait un palais, avec ses appartements et ses cours; plus bas, se dressait un bâtiment moins vaste. L'un et l'autre étaient ornés, à l'intérieur, de peintures dont on a peu recuillir quelques fragments. Il en est qui représentent des bandes parallèles rouges ou grises, sur lesquelles s'enlèvent en noir des carrés, des losanges, des spirales, des lignes ondulées, des écailles, des plumes, même des animaux marins, tels que le poulpe. D'autres faisaient partie d'une grande composition qui décorait, dans le palais de l'acropole, la salle réservée aux hommes : c'était, semble-t-il, un tableau de bataille, dans lequel figuraient des guerriers et des chevaux. Les chevaux avaient la crinière divisée en touffes (fig. 52); les guerriers, armés de la lance, étaient munis de la cuirasse et du bouclier; des bracelets entouraient leurs poignets; ils portaient des jambières retenues aux genoux et aux chevilles à l'aide de courroies (fig. 53).

Fig. 53.

Il y a de ces fragments peints sur enduit qui sont pour nous de véritables énigmes. Tel est celui que re-

produit la figure ci-après et qui montre, sur un fond bleuâtre, trois personnages à tête d'âne tournés vers la droite (fig. 54). Ce sont bien des êtres humains : leurs bras, leurs mains l'indiquent; mais l'étrange tête qui les surmonte, avec ses longues oreilles et ses bouquets de poils, l'espèce de crinière bigarrée de rouge, de jaune et de bleu qui leur couvre le dos, la ceinture qui leur serre la taille, la corde tendue qui pose sur leur épaule et qu'ils soutiennent avec la main, paraissent défier toutes les interprétations. Faut-il songer à une caricature? Ces trois formes fantastiques faisaient certainement partie d'une procession, dont la suite, évoquée par

Fig. 54.

l'imagination, rappelle ces interminables files de prisonniers qui, sur les bas-reliefs égyptiens, traînent des colosses à travers les sables. Hérodote, d'autre part, raconte qu'une peuplade d'Asie portait, en guise de casques, pour aller à la guerre, des têtes de chevaux, dont les oreilles toutes droites et les crins flottants ajoutaient à l'air farouche des combattants[1]. Enfin, on a rapproché de cette peinture certaines pierres gravées trouvées un peu partout et dont deux spécimens, merveilleusement conservés, ont été découverts récemment

1. Hérodote, VII, 70.

à Vaphio, dans une tombe préhistorique dont il sera question tout à l'heure. Ces pierres, qui se rattachent à la série connue sous le nom de *gemmes des îles*, parce que, jusqu'à présent, ce sont les îles de la mer Égée qui en ont fourni les plus nombreux exemplaires, représentent des monstres assez semblables à ceux de Mycènes. Ils sont figurés dans des attitudes diverses, tantôt chargés de quelque gros gibier, lion, cerf, bœuf sauvage, tantôt tenant un vase et s'apprêtant à en verser le contenu au pied d'un palmier, comme de bienfaisants génies des eaux. Suivant une opinion assez vraisemblable, c'est parmi ces êtres surnaturels qu'il conviendrait de ranger les personnages du tableau mycénien, et leur origine devrait être cherchée en Orient, dans la patrie de tous les symbolismes et de tous les mystères, selon toute apparence, en Assyrie ou en Chaldée.

Tirynthe n'a pas fourni le riche butin archéologique qu'ont donné l'acropole mycénienne et ses abords. Mais M. Schliemann, et, après lui, M. Dœrpfeld, le directeur actuel de l'École allemande d'Athènes, y ont déblayé un grand palais dont les ruines sont singulièrement instructives. Bâti sur le point culminant de l'acropole et protégé par ces formidables murailles dont les anciens, dans leur admiration, rapportaient la construction aux cyclopes, ce palais offre l'image la plus exacte qu'on connaisse d'une résidence royale dans ces temps reculés. On y voit distinctement l'appartement des hommes, avec son foyer central et ses propylées donnant sur une cour, dans laquelle se dressait l'autel domestique; on y reconnaît l'habitation des femmes ou le gynécée. Puis, apparaissent des cham-

bres en grand nombre, des escaliers, des corridors, une citerne, jusqu'à une salle de bains où l'on a retrouvé les débris d'une baignoire en terre cuite munie, à l'extérieur, de fortes poignées et décorée, au dedans, de dessins en spirale dans le goût de certains orne-

Fig. 55. — Peinture décorative du palais de Tirynthe (restauration).

ments mycéniens. Près de ce groupe de bâtiments, sur une terrasse un peu moins élevée, habitaient sans doute les hommes d'armes et les serviteurs ; une troisième plate-forme, toujours comprise dans l'enceinte fortifiée, contenait les magasins et les écuries.

La décoration intérieure de ce palais était luxueuse ; la polychromie y tenait une place considérable. Sur les

pavements, formés de chaux et de petits cailloux, qui se voient encore dans la plupart des chambres, on a remarqué des lignes creuses simulant le décor géométrique d'un tapis; des traces de rouge et de bleu, relevées çà et là, prouvent que ces pavements étaient revêtus de couleur. Des frises sculptées, d'une pierre vert clair, égayaient le pourtour de certaines salles; d'autres, composées de plaques d'albâtre incrustées de verre bleu, figuraient au bas des murs une sorte de plinthe d'un effet très harmonieux. Mais ce qui contribuait le plus à embellir cette princière demeure, c'étaient les fresques qui en recouvraient presque partout les parois. Les murailles, enduites d'une couche d'argile sur laquelle était étendu un mince crépi de chaux, présentaient toutes, ou peu s'en faut, une enluminure multicolore, dont nous possédons d'assez nombreux spécimens. Rien de plus varié que ces dessins polychromes consistant en volutes plus ou moins compliquées (fig. 55), en stries, en enroulements évoluant autour d'une espèce d'œil, en chapelets de feuilles ressemblant à des cœurs, en courbes sinueuses mêlées de cercles et inscrites dans des carrés que limitent en haut et en bas des lignes dentelées (fig. 56). Un fragment laisse voir une tige fleurie. Sur un autre, on distingue les tentacules d'une pieuvre peinte en rouge et en bleu. D'autres faisaient partie de grandes ailes isolées, traitées comme des motifs ayant par eux-mêmes une valeur décorative, ou qui appartenaient à des sphinx ailés analogues à celui qui figure sur une plaque d'or de Mycènes. Les couleurs employées dans ces diverses peintures sont le blanc, le noir, le bleu, le rouge et le

jaune. Les différentes nuances de bleu et de rouge tiennent à des degrés différents de conservation. Les blancs ne sont autre chose que le fond de la paroi, réservé par le peintre. Les tons ont été étalés au pinceau de poils, comme l'attestent certaines traînées significatives, encore visibles par endroit.

Le décorateur de Tirynthe ne s'en était pas tenu à la peinture d'ornement; il avait aussi composé de grandes scènes, comme son confrère mycénien. C'est ce que prouve un curieux morceau, malheureusement incomplet, qui représente un homme poursuivant un taureau sauvage (fig. 57). L'homme et l'animal s'enlèvent sur un

Fig. 56. — Peinture du palais de Tirynthe (restauration).

fond bleu que bornent en haut deux bandes jaunâtres, dont l'une est striée de rouge. Le taureau est peint en jaune clair; de larges taches rouges accusent les parties plus foncées de la robe. Emporté par une course folle, les jambes de devant presque horizontales, l'œil dilaté par la terreur, il fouette l'air de sa queue, tandis que le chasseur, courant éperdument, lui aussi, essaye de le saisir, ou serre déjà une de ses cornes. Il y a peu de mois encore, on s'accordait à voir dans ce tableau l'image d'un dompteur exécutant de

périlleuses voltiges sur la croupe d'un taureau rendu furieux à plaisir. Une découverte récente a montré que c'était une erreur. Dans une tombe préhistorique depuis longtemps connue, mais qui n'avait point été explorée, près du village moderne de Vaphio, non loin du cours de l'Eurotas, des recherches heureuses ont

Fig. 57.
Peinture de Tirynthe représentant une chasse au taureau.

fait mettre la main sur deux gobelets d'or, d'un merveilleux travail, et dont l'analogie avec la fresque de Tirynthe est frappante. Nous donnons le développement des scènes en relief qui les décorent. Une de ces scènes (fig. 58) est une scène de chasse ou, plus exactement, de *panneautage*. Dans un filet aux larges mailles, un taureau a été pris, qui mugit pitoyablement, impuissant à se dégager. Un autre, sur la droite, a vu le piège et s'enfuit; un troisième, à gauche, se précipite tête baissée sur deux hommes, qu'il lance en l'air avec ses

cornes : pendant que le premier retombe lourdement sur le sol, le second est enlevé de terre et projeté dans l'espace. Rien n'égale le mouvement de cette composi-

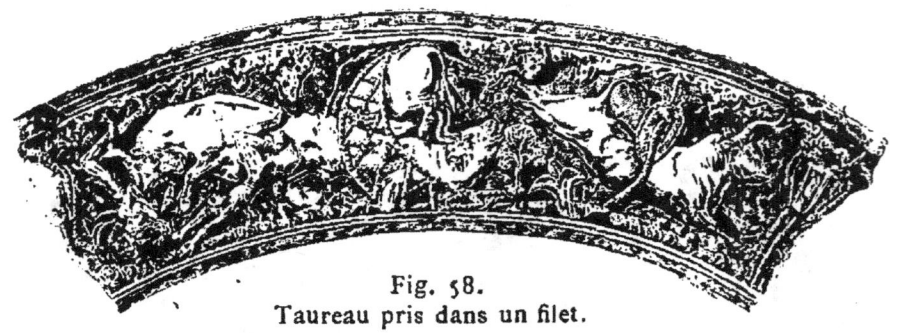
Fig. 58.
Taureau pris dans un filet.

tion, dont le sujet paraît d'autant plus dramatique, que celui de l'autre est plus paisible. Ici, en effet, l'homme a repris sa supériorité (fig. 59) : un personnage semblable à ceux du premier tableau pousse devant lui un taureau dompté, dont un pied de derrière est retenu par

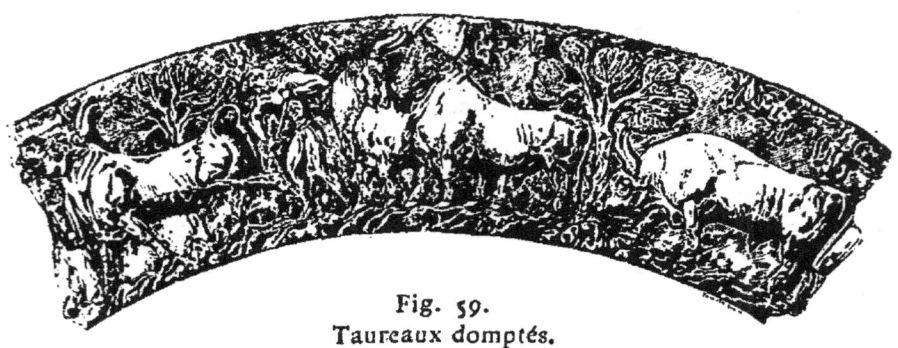
Fig. 59.
Taureaux domptés.

un lien solide, que l'homme serre dans ses deux mains. Vaincu, mais protestant contre la violence qui lui est faite, l'animal lève la tête en laissant échapper un beuglement plaintif. Derrière, marchent trois autres taureaux, résignés, comme lui, à la servitude ; le dernier,

le mufle au sol, paraît flairer, non sans crainte, ces traces humaines encore peu familières à son odorat.

On ne peut imaginer un plus vivant commentaire de la peinture de Tirynthe. Comparez cette peinture aux gobelets de Vaphio : les animaux, les personnages sont identiques. Chez les premiers, même puissance, même rapidité dans la fuite ; chez les seconds, même maigreur élancée et nerveuse, même buste étranglé à la ceinture, mêmes jambes grêles, entourées de lanières qui fixent la chaussure. Les trois monuments appartiennent à la même civilisation, et comme le sens des scènes de Vaphio n'est pas douteux, celui de la fresque de Tirynthe ne saurait l'être davantage : elle représente bien, elle aussi, un épisode de ces chasses aventureuses qui semblent avoir été le plaisir favori de cette race robuste. Seulement, au lieu de figurer son chasseur courant à côté du taureau qu'il cherche à atteindre, le peintre, en vertu d'une convention naïve, l'a représenté courant au-dessus. On voit de même, sur un fragment de fresque de Mycènes, une tête de guerrier placée à la hauteur des pieds d'un cheval : évidemment, l'artiste avait disposé ses personnages par étage, incapable de les grouper suivant les lois de la perspective.

On pourrait relever, dans la peinture de Tirynthe, bien d'autres traces d'inexpérience. Les vases de Vaphio lui sont très supérieurs. Sont-ils moins anciens ? Datent-ils d'un temps où l'on était plus habile, ou bien faut-il admettre que cette race primitive excellait à travailler l'or et que là se dépensait toute sa dextérité ? Ce sont là des questions qui, pour le moment, ne sauraient recevoir de réponse.

Mais quel était-il, ce peuple si versé dans la pratique des arts? On a pu noter déjà les rapprochements que nous avons faits entre Tirynthe et Mycènes. Mêmes constructions, mêmes procédés de décoration et d'enluminure. Voici maintenant Vaphio, c'est-à-dire le territoire de l'antique Amyclée, dans la vallée dè l'Eurotas, qui nous livre un art analogue. Les environs de Nauplie ont fourni des poteries très voisines, par le décor, des poteries mycéniennes. Sur divers points de l'Attique, et jusque sur l'Acropole d'Athènes, on a recueilli des fragments du même genre. A Spata, à Ménidi, des sépultures préhistoriques ont été explorées, qui sont presque identiques aux tombes de Mycènes et de Vaphio. Orchomène des Minyens, sur le lac Copaïs, a fait connaître un édifice dont le plafond sculpté rappelle exactement un des motifs picturaux du palais de Tirynthe (fig. 55). Dans différentes localités de la Béotie et de la Grèce du Nord, à Dimini (près de Volo), aux alentours de l'ancienne Pagasées, on a mis au jour des tombeaux semblables à celui de Ménidi et renfermant des débris de vases, des bijoux, des pâtes de verre comparables aux objets de même nature trouvés à Mycènes et à Spata. Puis, ce sont les îles qui sont venues jeter leur note dans ce concert de révélations étranges, Chypre, la Crète, Amorgos, Rhodes. Les vases d'Ialysos, dans l'île de Rhodes, portent la pieuvre mycénienne (fig. 60), cette pieuvre énorme, aux souples tentacules, que montrent les plaques d'or et les poteries d'argile rendues à la lumière par les fouilles de M. Schliemann. D'autres vases de même provenance sont ornés de ces lignes sinueuses qu'on rencontre dans

les peintures murales de Tirynthe (fig. 56). D'autres témoignent d'une sorte de parenté entre l'industrie céramique d'Ialysos et celle de cette Théra où subsistent les vestiges d'une si lointaine civilisation [1]. Que tous ces monuments soient contemporains, c'est ce qu'on ne saurait prétendre ; l'étude attentive de leur fabrication, la comparaison minutieuse de leur ornementation, prouvent qu'il en est qui sont plus anciens que les autres. Il n'en est pas moins vrai que tous se tiennent, comme si, pendant une période qu'il faut placer entre le XVIe et le XIIe siècle avant notre ère, la Grèce continentale et les îles avaient été occupées par les diverses tribus d'une même race, une par l'origine et la civilisation.

Fig. 60.

Or une de ces tribus, particulièrement puissante, a laissé de durables traces en Argolide et dans la vallée de Sparte, en Attique, en Béotie, en Thessalie. On est d'accord aujourd'hui pour voir dans ce rameau détaché de la population préhistorique qui habitait la Grèce et les îles, ces grands Achéens dont Homère a chanté les exploits. Mycènes et Tirynthe étaient deux de leurs ca-

1. L'art de Théra présente même avec celui de Mycènes des rapports inattendus. C'est ainsi que les fleurs dont étaient semées les fresques découvertes dans cette île (fig. 51) apparaissent sur le manche d'un poignard trouvé à Mycènes.

pitales. Rien de frappant, en effet, comme les analogies qui existent entre ces deux vieilles cités, telles que nous les connaissons, et la société peinte par les poèmes homériques. Ce n'est pas ici le lieu d'insister, mais voyez la façon dont ces deux villes sont construites : sur la colline, une citadelle qu'occupe le roi avec ses serviteurs; au pied, dans la plaine, les maisons des laboureurs et des artisans. En cas de péril, de brusque débarquement de ces innombrables pirates qui infestent la mer Égée, le peuple de la ville basse se réfugie dans la cité royale, dont l'enceinte cyclopéenne lui assure un inviolable abri. N'est-ce pas là le régime féodal qui, dans Homère, est le régime de toute la Grèce? Si, laissant de côté l'organisation politique, vous considérez l'art, l'industrie, vous trouvez le même rapport. Qu'est-ce que cette pâte de verre coloriée en bleu et sertie dans l'albâtre, avec lequel elle forme frise dans certaines salles du palais de Tirynthe, sinon le *kyanos* employé au même usage dans le palais d'Alkinoos? Que sont ces vases et ces ornements d'or trouvés dans les tombeaux de Mycènes, sinon la forme la plus ordinaire de ce luxe mycénien vanté par Homère et qu'il résume d'un mot, πολύχρυσος, qui lui sert à qualifier la cité d'Agamemnon? Ces peintures murales qui ont pour nous tant d'intérêt, ces chasses au taureau dont les péripéties s'étalaient sur les murs de Tirynthe et que les vases de Vaphio reproduisent dans tout le détail de leurs tragiques incidents, l'épopée homérique en a gardé le souvenir : pour peindre un guerrier atteint par une lance ennemie et qui suit en résistant le mouvement de l'arme, que tire à lui son adversaire, elle n'imagine

rien de mieux que de le comparer à un taureau « que des pâtres ont attaché par la force et malgré lui à l'aide de liens solides, et qu'ils mènent ainsi à travers les montagnes[1] ». Rapprochez ce texte du deuxième gobelet de Vaphio (fig. 59) : ne décrit-il pas exactement une des scènes qui y sont figurées ? Le costume même et la manière de porter la chevelure se ressemblent beaucoup dans nos monuments et dans l'épopée. Ces hautes guêtres serrées autour de la jambe par des lanières font songer aux cnémides des Achéens : il suffira d'un léger changement pour transformer ces guêtres rustiques en ces jambières de métal sur lesquelles le ciseleur déploiera tout son art, et qui seront la parure des guerriers réunis devant Troie. Quant à ces longs cheveux légèrement ébouriffés sur le front et qui retombent sur les épaules en mèches ondulées retenues par un peigne, il faudrait être aveugle pour n'y pas reconnaître la coiffure nationale des Grecs d'Homère. Examinez les personnages de Vaphio : ne donnent-ils pas l'idée de ces « Achéens à la tête chevelue », καρηκομόωντες Ἀχαιοί, si fréquemment nommés dans l'*Iliade*, ou mieux, de ces primitifs habitants de l'Eubée, de ces Abantes « à l'opulente chevelure rejetée en arrière », ὄπιθεν κομόωντες[2], dont une tradition faisait remonter l'origine à Abas, roi d'Argos ?

Ainsi, ce peuple qui dominait à Tirynthe et à Mycènes et dont les ramifications s'étendaient, dans la Grèce septentrionale, jusqu'au massif du Pélion, peut-

1. *Iliade*, XIII, v. 571 et suiv.
2. *Iliade*, II, v. 542. Cf., sur cette coiffure des Abantes, un curieux passage de Plutarque, *Thésée*, 5.

être au delà, nous le voyons revivre sous nos yeux, grâce aux découvertes de l'archéologie ; cette race qui remplit l'*Iliade* de ses hauts faits, dont l'*Odyssée* conte par le menu les merveilleuses aventures, se dresse devant nous, puissante et magnifique, telle qu'elle existait bien avant les poèmes qui ont immortalisé son souvenir. Cette nation belliqueuse avait le goût des arts ; elle couvrait ses palais d'ornements peints et de tableaux. Mais ces tableaux étaient-ils bien son œuvre ? Il vient, à ce sujet, un scrupule, quand on regarde de près les collections de Mycènes, de Ménidi, de Spata, de Vaphio, etc. Il s'y trouve tant d'objets d'aspect étranger, tant de monuments qui rappellent l'Égypte ou l'Asie, qu'on se demande si cet art n'a pas été importé. Et, de fait, les Achéens entretenaient avec le dehors des relations actives. Hérodote nous les montre, au début de son histoire, en rapport avec les Phéniciens, qui fréquentaient les ports de l'Argolide. Il est trop souvent question, dans Homère, de ces marchands de la côte de Syrie, le poète parle trop des bijoux qu'ils colportent, des séjours prolongés qu'ils font dans certaines villes d'où, après avoir vendu leur cargaison, ils emportent les denrées du pays, pour que nous doutions des liens commerciaux qui les unissaient aux habitants du continent grec. C'étaient, entre eux, de quotidiens échanges, les Grecs débitant les produits de leur sol, les Phéniciens livrant les objets de prix et les bibelots ramassés aux quatre coins de l'Archipel, étalant leurs pacotilles à l'arrière de leurs vaisseaux, retenant le public autour de ces expositions flottantes que les femmes surtout visitaient avec empressement, parfois

à leur grand dommage, car ces trafiquants étaient aussi des pirates qui, par ruse ou par violence, se saisissaient d'elles et les vendaient comme esclaves loin de leur patrie. L'*Odyssée* est pleine de leurs méfaits : ils répandaient la terreur sur toutes les côtes.

Par eux donc, par ces navigateurs hardis et insinuants, qu'on craignait et que, pourtant, on n'avait pas le courage de repousser, il y a lieu de croire que les cités achéennes recevaient les marchandises d'Égypte et d'Orient [1]. Peut-être est-ce par leur entremise que sont venus en Grèce ces cachets gravés dont quelques-uns portent de si étranges empreintes, cette admirable tête de vache en argent, munie de cornes d'or, avec une rosace d'or au milieu du front (fig. 61), ces œufs d'autruche, ces fragments de porcelaine égyptienne, ce scarabée trouvé dans un tombeau de Mycènes et sur

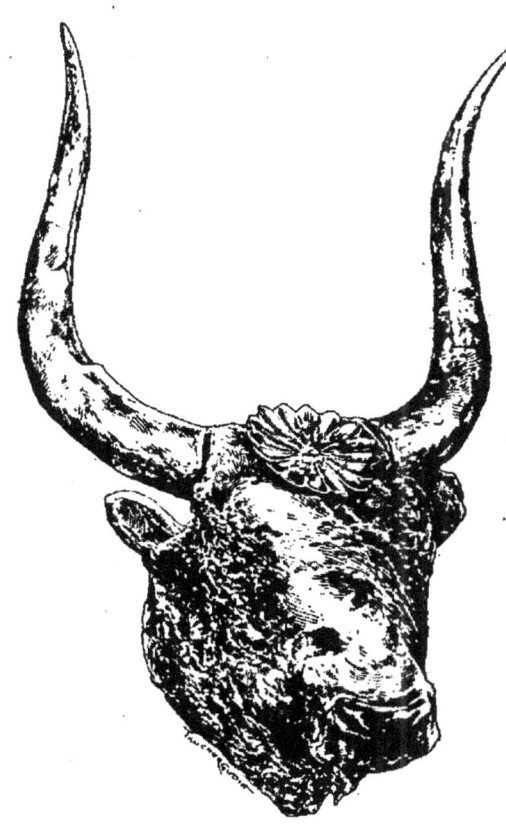

Fig. 61.

1. Hérodote le dit en propres termes : Ἀπαγινέοντας φορτία Αἰγύπτιά τε καὶ Ἀσσύρια.

lequel on lit le nom de la reine Taïa, femme d'Amenhotpou III (XVIII° dynastie). Apportaient-ils aussi les objets de fabrication phénicienne, les pièces d'orfèvrerie dont Homère loue le travail, les broderies auxquelles il fait de si fréquentes allusions et que les femmes de Sidon variaient avec tant d'habileté? Parmi les monuments découverts à Mycènes, aucun ne porte la marque d'une origine proprement phénicienne. Mais l'art phénicien est si composite, il reflète si fidèlement les autres arts, il est si dépourvu, par lui-même, d'originalité, qu'il est très difficile de trancher la question et d'affirmer, par exemple, que tel bijou, tel ivoire, telle pâte de verre, n'a point été directement importé de Phénicie. Il paraît bien, dans tous les cas, que le cabotage phénicien, dont le souvenir est si vivant dans les poèmes homériques, avait, dès cette époque, une importance considérable et que, par lui, les relations de la Grèce avec l'extérieur se trouvaient continuellement renouvelées.

Les Achéens, de leur côté, avaient une marine, avec laquelle ils parcouraient la Méditerranée. Agamemnon, dans l'*Iliade*, nous est représenté étendant sa domination sur des îles nombreuses[1]. A défaut d'Homère, la pieuvre, si souvent reproduite sur les objets de Mycènes, la pourpre, qu'on y croit reconnaître, prouveraient que ce peuple était un peuple de pêcheurs, que la mer n'effrayait point. Il s'y aventurait pour guerroyer au loin, pour se rendre notamment à l'embouchure du Nil, où il y avait toujours de fructueuses

1. *Iliade*, II, v. 108. Voyez encore Thucydide, I, 9, 3.

razzias à faire. Des Achéens figurent parmi les « peuples de la mer », Lyciens, Sicules, Tyrsènes, Shardanes, qui attaquent l'Égypte sous le règne de Menephtah Ier (XIXe dynastie). Ils connaissaient si bien cette route d'Égypte, qu'Homère, à chaque instant, parle du pays des pharaons comme d'une contrée dont le nom est familier à ses auditeurs. Il y place des épisodes entiers de ses poèmes : on se souvient des aventures d'Hélène et de Ménélas, revenant de Troie, et du long temps qu'ils passent en Égypte, avant de pouvoir rentrer à Sparte. Cette terre féconde tentait tous les corsaires ; tous les brigands de la mer Égée — et les Achéens étaient du nombre — s'y donnaient rendez-vous ; on y organisait des expéditions dont on se promettait de magnifiques résultats. Il suffit de lire, pour s'en convaincre, le récit que fait Ulysse au porcher Eumée[1]. Tout mensonger qu'il est, il se compose d'éléments empruntés à la vie réelle, et l'on voit, par ce roman, combien de pareilles courses étaient dans les mœurs, quel prestige avait aux yeux des pirates ce plantureux Delta, d'un abord si facile.

Ainsi, directement ou indirectement, les Achéens étaient en rapport avec l'Égypte et le monde oriental. Il est donc naturel qu'au nombre des objets de Mycènes, il y en ait qui viennent d'Égypte ou d'Orient ; mais tous n'en viennent pas, on peut l'affirmer, et si ceux qui ont été fabriqués sur place rappellent encore l'Asie ou l'Égypte, c'est que les Achéens avaient avec ces deux contrées des liens plus étroits que ceux que

1. *Odyssée*, XIV, v. 199 et suiv.

créent le commerce et la conquête. N'étaient-ils pas eux-mêmes des Orientaux ? Ne descendaient-ils pas de ces tribus asiatiques qui, gagnant d'île en île le continent européen, y avaient implanté la civilisation de leur pays ? Une série de migrations avait encore cimenté la parenté qui les unissait à l'Asie. Leurs légendes contaient que le Tantalide Pélops était venu jadis, de Lydie ou de Phrygie, se fixer, avec ses trésors, dans la vaste péninsule à laquelle il avait donné son nom. Des bandes lyciennes avaient aidé Proitos à bâtir la citadelle de Tirynthe. Persée, le fondateur de Mycènes, était, lui aussi, originaire de la Lycie. Non seulement le Péloponnèse, mais la Grèce du Nord, avait donné asile à des colons partis, soit des îles, soit de divers points de la côte orientale. Le Phénicien Cadmos y avait fortifié Thèbes, et les habiles ouvriers qui l'accompagnaient avaient acclimaté autour de la Cadmée l'industrie du métal, l'art de forger et de décorer les armures. De Crète était venu le mystérieux Rhadamante, dont on montrait le tombeau près d'Ha-

Fig. 62.

liarte, en Béotie. Si obscures que soient ces traditions, elles nous laissent entrevoir, vers le xve siècle, de grands mouvements de peuples qui avaient eu pour conséquence de resserrer les rapports de la Grèce avec l'Orient. Des déplacements analogues l'avaient mise en relation très intime avec l'Égypte : des bouches du Nil, où ils avaient de bonne heure élu résidence, des marins phéniciens, peut-être même des Grecs, représentés pour nous par les noms fabuleux de Danaos et de Cécrops, y avaient émigré, apportant avec eux les secrets de l'art égyptien, sans doute aussi certaines croyances, certains rites funéraires particuliers au sol qui avait été pour eux une seconde patrie.

Tout cela explique le caractère étrange de l'art mycénien. Soit par le fait de l'importation, soit, plus encore, par suite de durables souvenirs, il rappelle à la fois l'Asie et l'Afrique. Originaire d'Asie, régénéré par de riches et puissantes colonies asiatiques, le peuple qui l'a créé est imbu des formes et des motifs familiers à son pays natal. De là ces chasses au lion sur les poignards de Mycènes (fig. 62), ces lions se poursuivant ou dévorant des cerfs sur les coupes d'or et les plaques d'or repoussé exhumées des tombes royales, ces palmiers qui s'épanouissent sur les vases de Vaphio, ce haut bonnet et ces cheveux ondulés qui distinguent les figurines d'ivoire de Mycènes et de Spata. En même temps, ces hommes d'Asie ont admis parmi eux des hommes de même race, qui avaient longtemps habité l'Égypte et qui ont exercé sur eux une profonde influence. De là ces sphinx ailés en or ou en ivoire, cette fresque de Tirynthe (fig. 55) et ce

plafond sculpté d'Orchomène qui font songer aux peintures des hypogées égyptiens, ces rosaces qui décorent la porte d'une sépulture récemment ouverte, et dont il faut chercher l'origine en Égypte, sur les plafonds multicolores des tombeaux (fig. 4). Pourtant, cet art, qui n'a vécu que d'emprunts, est original. A travers ses réminiscences se font jour des qualités qui

Fig. 63.
Fragment d'un vase d'argent.

ne sont qu'à lui. Sa personnalité se montre dans le décor, qu'il varie avec une fantaisie singulière; elle éclate également dans la composition. Voyez cette curieuse scène figurée sur un fragment de vase en argent, cette ville assiégée que défendent des guerriers armés d'arcs,

Fig. 64.

de frondes, de lances, ces remparts où s'agitent des femmes éperdues (fig. 63) : au premier abord, cela fait penser à l'Assyrie, mais quelle liberté n'apparaît pas dans le détail, dans le mouvement des combattants, dans les reliefs du sol, dans les arbres, si semblables à ceux des gobelets de Vaphio! Les personnages de Vaphio sont uniques dans leur genre ; ils ne ressemblent à rien de ce qu'ont produit l'Égypte, l'Asie Mineure ou la Phénicie. Je ne connais guère qu'un

monument où le même type se rencontre, et ce monument a été trouvé à Mycènes : c'est une de ces gemmes (fig. 64) comme celles qu'on a recueillies dans tout le bassin de la Méditerranée orientale et qui, vraisemblablement, sont l'œuvre des races qui les employaient, — la diversité même de leurs provenances l'atteste, — nouvelle preuve que l'art de Mycènes est un art local qui, né d'inspirations étrangères à la Grèce, a pris en Grèce conscience de lui-même. Les princes qui régnaient sur l'Argolide tiraient sans doute leur or des flancs du Tmolos ou des sables du Pactole ; la Phénicie leur procurait l'électrum et le lapis-lazuli, l'Égypte, les pierres de différentes couleurs, mais de tout cela s'est formée une industrie nationale, ayant son style et sa physionomie propres.

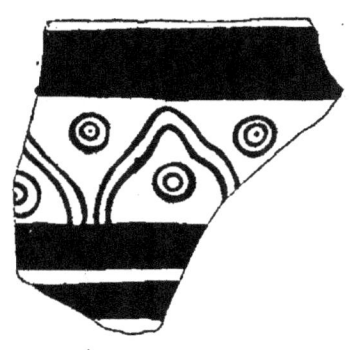

Fig. 65.

La grande majorité des monuments mycéniens est donc, en résumé, sortie de mains achéennes, et tel est, notamment, le cas des peintures; sans quoi, elles n'auraient pas une telle parenté avec les poteries de Tirynthe et de Mycènes. Rappelez-vous ces triangles sinueux mêlés de cercles (fig. 56), qui sont un des principaux motifs picturaux de Tirynthe : ils reparaissent sur les vases découverts parmi les ruines de l'antique cité (fig. 65); ce motif, d'ailleurs, était si répandu, qu'on le rencontre à Ialysos, en Crète, à Mycènes, à Nauplie. C'était un des motifs préférés des ornemanistes. Les feuilles cordiformes, les grandes ailes notées dans les peintures de Tirynthe, sont au

nombre des ornements qui décoraient la céramique de Mycènes. Il y a même plus d'un rapport entre ces peintures et certains vases d'époque postérieure qui, par une curieuse persistance de la tradition, rappellent encore les fresques achéennes. Par exemple, un fragment de poterie mycénienne, qu'on ne saurait rapporter à l'époque des tombes royales, représente des taureaux grossièrement dessinés, qui ne sont pas sans analogie avec le taureau de Tirynthe, ou mieux, avec ceux de Vaphio; le champ, comme à Vaphio, laisse voir des arbres; des lignes brisées simulent un terrain rocheux. Sur un autre fragment, on distingue une tête de cheval dont les crins sont partagés en touffes (fig. 66), comme dans une fresque de Mycènes (fig. 52); la même disposition se remarque sur plusieurs tessons de Tirynthe et trahit, à n'en pas douter, une mode locale. Ces points communs sont des indices que nous avons affaire à des peintres indigènes. Nous sommes encore loin du temps où les poteries voyagent; ces vases, d'époques très différentes, ont tous été fabriqués dans le pays. Les rapprochements qu'on peut établir entre eux et les peintures prouvent que peintres et potiers, quelque intervalle de temps qui les séparât, copiaient les mêmes modèles. Ainsi, ces fresques antérieures à Homère appartiennent bien à l'art que nous pouvons appeler,

Fig. 66.

sans témérité, l'art achéen. On voit que, tout en étant, comme l'ensemble de cet art, imprégnées des souvenirs d'Égypte et d'Orient, elles sont, elles aussi, par certains traits, originales. Elles le sont principalement par les sujets qu'elles traitent, par les allusions qu'elles font aux habitudes nationales, à ces chasses périlleuses où se complaisaient la force et l'agilité de ces rudes populations. Nous saisissons déjà, dans ces tableaux, un des mérites de l'art grec, qui est d'emprunter beaucoup au dehors, en imprimant à tout sa marque personnelle. C'est ce qui rend si précieuses ces vieilles peintures et justifie les développements que nous leur avons consacrés.

§ II. — *Les premiers peintres : Eumarès d'Athènes et Cimon de Cléonées.*

Aux périodes de brillante civilisation succèdent parfois, dans l'histoire des peuples, des périodes de barbarie relative durant lesquelles l'art, au lieu de marcher vers de nouveaux progrès, paraît subir une sorte de recul. Après l'époque des princes achéens, la Grèce passa par une de ces phases, et ce qui l'y amena, ce fut le grand et mystérieux événement connu sous le nom d'*invasion dorienne*. Le mouvement partit du Nord, des plateaux de la Macédoine, et gagna peu à peu la Béotie, le Parnasse, Delphes. Comme les nations qu'ils chassaient devant eux, ces envahisseurs étaient de race hellénique; c'étaient des Grecs venus jadis d'Asie en franchissant le Bosphore, au lieu de suivre

la route de mer, qu'avaient prise d'autres tribus. Ils s'étaient fixés dans la Grèce septentrionale, et voici que maintenant, trop nombreux sans doute, à l'étroit dans leurs montagnes, ils débordaient de tous côtés, s'étendant de préférence dans la direction du Sud et refoulant lentement les populations qui leur barraient le passage. Ils arrivèrent ainsi jusque dans le Péloponnèse. Là, ils firent le siège des forteresses achéennes; non que la violence fût leur unique procédé : il y eut des contrées, comme la Messénie, où ils s'établirent pacifiquement, où ils reçurent des terres et laissèrent subsister, au moins pendant quelque temps, les anciennes dynasties royales; mais l'Argolide, avec ses citadelles, dut leur opposer une énergique résistance; ils y apportaient des revendications qui devaient mal disposer les habitants en leur faveur : tout porte à croire que, pour la réduire, ils eurent recours à la force. Les anciens occupants se réfugièrent où ils purent, les uns sur les bords du golfe de Corinthe, où ils se retranchèrent dans des postes inexpugnables, les autres, en plus grand nombre, en Attique et dans la partie orientale de la Béotie, respectées, on ne sait comment, par l'invasion. Ces terres demeurées libres devinrent le refuge de tous les exilés, et comme ils y affluaient en troupes considérables, on y organisa des migrations, des retours vers cet Orient d'où l'on était parti jadis pour coloniser la Grèce d'Europe. C'est de l'un de ces retours que la légende, toujours prompte à amplifier les faits réels, tira le roman de la guerre de Troie.

L'invasion dorienne dans le Péloponnèse eut pour l'art les plus graves conséquences. L'art achéen, si dé-

licat, si expert dans le travail de l'or, disparut, semble-t-il, à peu près complètement. Ce serait pourtant une erreur de croire que l'ancienne civilisation périt tout entière. Ces durs montagnards ne purent manquer de subir l'influence des vaincus; ils ne résistèrent point à l'ascendant d'une race supérieure, qui avait longtemps possédé le sol. Il n'en est pas moins vrai que ce changement de maîtres amena un grand changement dans l'activité industrielle de la contrée. On n'y vit plus subsister que cette technique rudimentaire représentée par ces terres cuites et ces stèles grossièrement sculptées, dont la présence parmi les trésors mycéniens reste un sujet d'étonnement bien légitime, et qu'il faut, selon toute apparence, rapporter à une très ancienne population indigène qui aurait continué de vivre sous la domination achéenne, en cherchant maladroitement à imiter les chefs-d'œuvre de ses vainqueurs. Quant aux ateliers proprement achéens, ils furent abandonnés ou tombèrent dans une rapide décadence, et cela n'a rien de surprenant. On comprend, par exemple, que cette riche orfèvrerie, que ce luxe approprié aux besoins de princes puissants et magnifiques, ait cessé d'avoir sa raison d'être, quand, à ces grands potentats, eurent succédé des associations politiques aux mœurs simples, aux goûts austères. Les Doriens, sans doute, étaient loin d'être des barbares; c'était une race grave, profondément religieuse, ayant au plus haut point l'esprit fédératif, et qui déjà, probablement, possédait une esthétique à elle; mais le régime n'était plus le même; la vie avait pris un autre tour, et l'on conçoit que cette transformation des idées politiques et sociales ait pré-

cipité la chute d'un art qui n'avait plus sa place dans le nouvel état de choses.

C'est ainsi que s'étendit, sur le Péloponnèse tout au moins, une sorte de nuit qui mit des siècles à se dissiper. Ce moyen âge nous est très mal connu. Ce qui paraît certain, c'est qu'il ne fut point favorable à la peinture : dans ce pays où, jadis, elle avait produit des œuvres si intéressantes, tout fut pour elle à recommencer ; le terrain gagné fut à reconquérir, et elle le reconquit sans se douter qu'elle l'avait perdu.

Jusqu'au vi^e siècle avant l'ère chrétienne, l'histoire de la peinture grecque est on ne peut plus obscure. Ce n'est pas que la polychromie fût négligée, du moins celle qu'on obtient par le rapprochement de différentes matières, naturellement colorées. Ainsi, le célèbre coffre consacré à Olympie par Kypsélos, tyran de Corinthe, et dont on reporte la fabrication au viii^e siècle, offrait un remarquable spécimen de ce genre de décoration. Construit en bois de cèdre, il était couvert de scènes figurées par des incrustations d'or et d'ivoire qui devaient former avec le fond sombre de la boiserie le plus gracieux contraste. C'est par un procédé de polychromie analogue qu'avait été décoré le trône d'Apollon Amycléen (commencement du vi^e siècle av. J.-C.), dont Bathyclès de Magnésie était l'auteur. Du viii^e au vi^e siècle, la marqueterie, d'ailleurs, nous apparaît comme un des arts les plus cultivés en Grèce ;

Fig. 67.

c'est aussi la période pendant laquelle la toreutique atteint le dernier degré de perfection, et où les grands sanctuaires, comme celui de Delphes, s'enrichissent de beaux vases de métal chargés de figures rapportées, d'un métal différent, et fournissant les éléments d'une véritable ornementation polychrome.

La couleur est donc toujours dans le goût de la race grecque. Mais la peinture proprement dite, que devient-elle pendant ce temps? Il est bien difficile de le dire. A en juger par la céramique, les peintres d'alors auraient été singulièrement inhabiles. Voici, par exemple, un fragment de vase attique (fig. 67), de la série connue sous le nom de vases du Dipylon, parce que c'est au Dipylon, une des portes de l'ancienne Athènes, qu'on en a trouvé les premiers exemplaires. Ces morts aux membres gigantesques, naïvement entassés sur un pont de navire, trahissent un art tout à fait gauche. Ils rappellent les perspectives de certaines fresques égyptiennes (fig. 11), mais sans qu'il y ait lieu de supposer la moindre imitation : c'est un défaut commun à tous les primitifs que ces superpositions de figures sur un même plan.

Fig. 68.

Le procédé habituel des potiers du Dipylon consiste à disposer les personnages sur une seule ligne. C'est ainsi que font les enfants, qui se plaisent à aligner tout ce qui leur tombe sous la main, même les objets qui ne se ressemblent pas, comme si, de leur simple juxtapo-

sition, naissait une vague beauté qui les enchante. Voyez

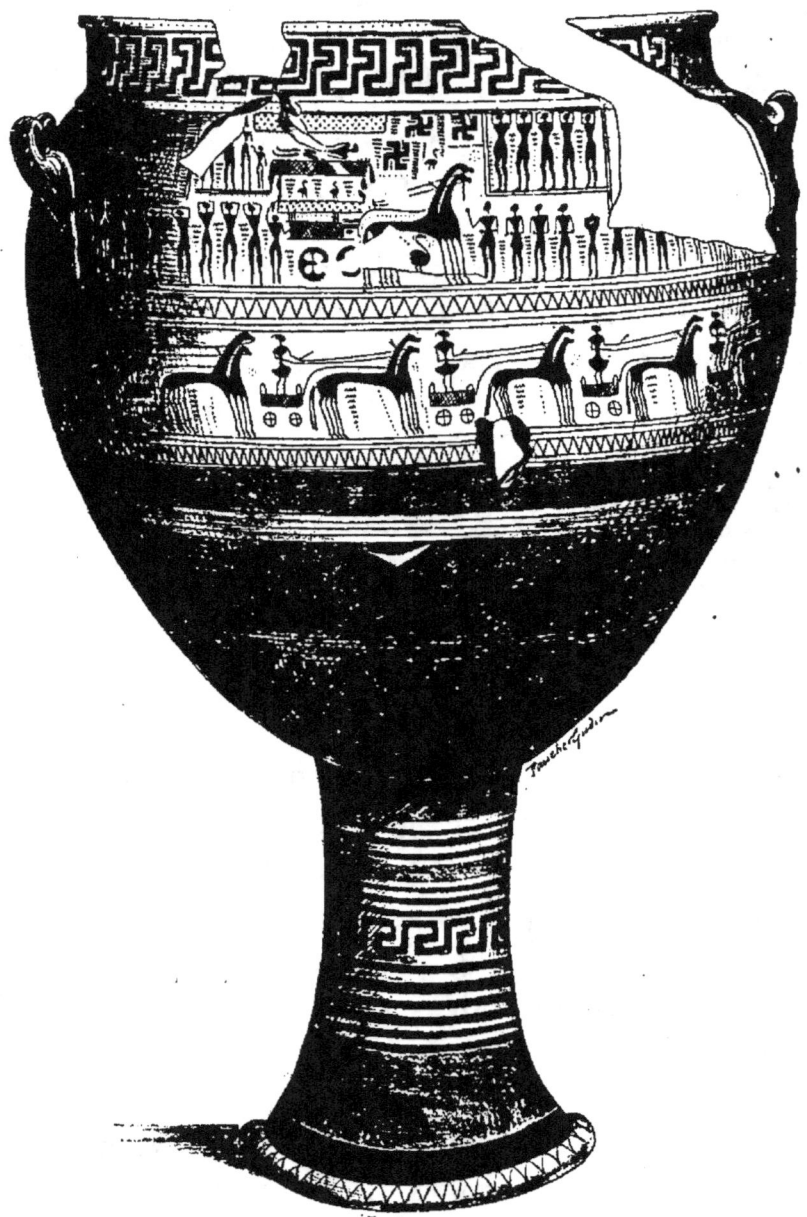

Fig. 69 — Vase du Dipylon.

cette barque munie de ses rameurs, tous dessinés de

face, et qui paraissent se tenir par la main (fig. 68). Leur symétrie, contraire à la réalité, est un expédient commode pour rendre leur grand nombre; en même temps, il s'en dégage une impression d'ordre dont se contente une esthétique élémentaire. Même dans les tableaux d'une composition plus savante éclate cette prédilection pour les processions de figures identiques. Ainsi, les vases du Dipylon reproduisent souvent des cérémonies funèbres. Fabriqués, à ce qu'il semble, pour être portés dans les funérailles et brisés sur la tombe après l'ensevelissement, on ne saurait être surpris d'y voir représentées des scènes de deuil[1]. Or, dans ces peintures, la famille et les assistants sont figurés avec une désespérante monotonie; des files entières de personnages font le même geste; les guerriers, montés sur des chars, ont tous le même air et le même maintien (fig. 69). L'artiste semble avoir eu pour unique souci de remplir tous ses vides de la même manière; il n'a pas cherché le pittoresque, loin de là; il s'est efforcé d'être régulier et géométrique dans le groupement de ses figures, comme dans les ornements dont il a couvert les parties accessoires.

Les vases de ce style sont d'une époque difficile à préciser. Ils ne paraissent guère avoir dépassé la fin du viiie siècle. Mais cette timidité éprise de symétrie, qui caractérise leur décoration, leur survécut. Elle apparaît encore sur les vases du viie siècle qui servent de transi-

1. On peut se rendre compte, au Louvre, des dimensions monumentales de cette céramique par deux beaux spécimens restaurés, un cratère et une amphore. Voyez musée Campana, salle des Origines comparées.

tion entre le style géométrique et un retour au décor oriental, comme le prouve ce fragment d'une œnochoé attique qui représente un chœur d'hommes et un chœur de femmes se faisant face (fig. 70). Le sujet, il est vrai, invitait à la régularité; mais le peintre y a mis toute la raideur dont il était capable, et il y a peu de différence, pour la composition, entre ces quatre femmes qui se donnent la main en tenant une branche verte, et les rameurs qu'on a vus plus haut. Sur un curieux tesson trouvé à Mycènes, on aperçoit des hommes armés qui partent en campagne, tandis qu'une femme leur adresse un geste d'adieu (fig. 71). De quel pays sont-ils, ces guerriers au casque orné d'une paire de cornes, au bouclier rond, échancré par le bas, au justaucorps bordé de franges, à la lance munie d'une double pointe et qui supporte une espèce de havresac? C'est ce qu'il n'est pas aisé de déterminer. Une chose, dans tous les cas, mérite d'être notée dans ce tableau très postérieur à l'époque mycénienne et qu'on peut faire descendre jusqu'au milieu du vii^e siècle, c'est l'ordre régulier des combattants. Ici encore, le peintre a dessiné une sorte de chœur, comme la chose à laquelle sa main était le plus habituée, preuve que l'art de composer est encore bien rudimentaire et s'en tient aux combinaisons de figures les plus simples.

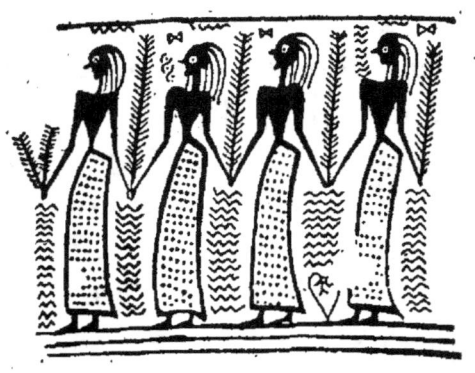

Fig. 70.

Pourtant, sur certains vases d'une époque reculée, la recherche du pittoresque commence à se faire sentir. Elle se montre déjà sur quelques produits céramiques du Dipylon, où les scènes d'enterrement sont remplacées par des mêlées, des danses armées, des chasses aux monstres. Un des plus anciens vases signés, le cratère d'Aristonophos (fin du VII^e siècle), laisse voir, sur une

Fig. 71. — Guerriers allant au combat, sur un vase peint de Mycènes.

de ses faces, un combat naval qui ne manque ni de variété ni de mouvement (fig. 72). Il est vrai que l'autre face, qui représente Ulysse crevant l'œil unique de Polyphème, rappelle encore l'ancienne symétrie : le héros et ses compagnons y sont disposés en file, dans des attitudes identiques, et pesant tous ensemble, avec une parfaite similitude de gestes, sur le pieu qu'ils enfoncent dans l'œil du cyclope.

Que conclure de cette imagerie ? Quels rapports pouvait avoir, avec ces grotesques bonshommes, la peinture contemporaine ? Dessinait-elle avec cette maladresse ? Portait-elle dans la composition cette insi-

pide régularité? Procédait-elle ainsi par silhouettes noires à peine rehaussées de quelques retouches blanches, comme celles qu'introduit déjà dans ses tableaux le potier Aristonophos? Les textes seuls, à défaut de spécimens de la grande peinture, pourraient nous aider à répondre à ces différentes questions. Voyons ce qu'ils nous apprennent.

Ils nous disent que la peinture, dans l'opinion des

Fig. 72. — Combat naval, sur un vase peint portant la signature d'Aristonophos.

Grecs, avait été inventée à Sicyone ou à Corinthe, et qu'elle n'était, à l'origine, qu'un simple dessin. On avait eu l'idée de marquer par des traits, sur une surface plane, le contour des ombres qui s'y projetaient, et de là était sortie une première esquisse qu'on avait, dans la suite, imaginé de remplir de couleur noire; c'est ainsi que s'était formée la peinture monochrome, encore pratiquée au temps de Pline l'Ancien. Les premiers peintres avaient été Cléanthès de Corinthe ou Philoclès l'Égyptien; mais ceux-ci n'étaient guère allés au delà du trait de pinceau indiquant le relief extérieur des corps. Aridikès de Corinthe et Téléphanès de Sicyone avaient, les premiers, tracé dans cette silhouette, soigneusement noircie, des lignes marquant

les contours internes, et comme les objets ainsi figurés n'étaient point reconnaissables à leur couleur, on avait pris l'habitude de les désigner par des inscriptions. Le Corinthien Ecphantos avait égayé ces images monochromes par des retouches rouges obtenues avec de la brique pilée.

Tels sont les renseignements que nous fournissent les auteurs. Ils concordent, sur plus d'un point, avec l'histoire de la céramique. Cette peinture dont l'unique moyen d'expression consistait à cerner les contours par un trait, nous la retrouvons sur les poteries de Tirynthe; la figure 70 en donne, de même, une idée assez exacte. On remarquera seulement que la silhouette, dans ces barbouillages, n'est déjà plus vide; elle est, en partie, remplie de noir, et là où le noir ne s'étend pas en larges plaques, il sert à marquer certains détails internes. Ce progrès est sensible dans le tableau des guerriers de Mycènes (fig. 71). En réalité, la période du simple trait cernant les contours, si elle a jamais existé, dut être fort courte, et de bonne heure le noir s'introduisit dans l'intérieur des figures. La concordance des textes et de la technique des vases n'en est pas moins frappante. Aux lignes indiquant les contours internes répondent, sur les vases, les incisions à la pointe. Aux retouches rouges d'Ecphantos, correspond l'engobe rouge dont les potiers, particulièrement à Corinthe, font, dès qu'ils le connaissent, un si singulier abus.

Une chose digne de remarque est la patrie que les écrivains anciens assignent à la peinture. Elle naquit, affirment-ils, à Sicyone ou à Corinthe. Or Sicyone et

Corinthe sont deux puissantes cités, dans lesquelles l'art, dès le viie siècle, prend un merveilleux essor. A Sicyone s'établit la dynastie des Orthagorides, dont l'avènement est le signal d'une réaction énergique et bientôt triomphante contre l'élément dorien. L'ancienne population ionienne, reléguée dans la ville basse, sur le rivage de la mer, recouvre dans l'État le rang qu'elle a perdu : gouvernée par des tyrans qui déploient un faste royal, elle entretient avec le dehors des relations suivies; de l'Italie méridionale, de l'Épire, de l'Eubée, de l'Attique, des principales contrées du Péloponnèse, les étrangers viennent prendre part aux fêtes de ses princes et admirer leur magnificence. Ceux-ci, pendant un siècle (670-570), fixent sur eux l'attention du monde hellénique et rivalisent de luxe avec les souverains de l'Orient. Quant à Corinthe, vieille cité phénicienne où, de temps immémorial, on travaille la pourpre, où l'on fabrique de fines étoffes de laine et des tapis, elle est de même une des villes les plus civilisées de l'ancienne Grèce. Son heureuse situation entre deux mers lui livre le commerce de l'Orient et de l'Occident. Sous les Bacchiades, sous les Kypsélides, leurs successeurs, elle étend au loin son influence et domine jusqu'en Thrace par ses colonies. On comprend que les historiens postérieurs de la peinture, voulant rattacher l'origine de cet art aux plus brillantes civilisations de ces temps lointains, aient eu l'idée d'en placer le berceau dans ces deux grands centres; et, par le fait, ils ne se trompaient pas. Tout porte à croire qu'après l'oubli où était tombée la peinture achéenne, ce furent les Sicyoniens et les Corinthiens qui, les pre-

miers des Grecs, se remirent à faire des tableaux de quelque importance. A Corinthe, notamment, si célèbre par sa céramique, et où le tour à potier avait été inventé, où la tradition faisait vivre, au début du viie siècle, un Eucheir, un Eugrammos, dont les noms significatifs trahissent une habileté particulière de la main, il est aisé d'admettre que, de bonne heure, se forma une école de peinture dont l'action rayonna sur tout le voisinage.

Un fait plus singulier est le rôle qu'aurait joué, dans cette renaissance de la peinture grecque, l'Égyptien Philoclès. Ce nom, d'abord, ne laisse pas que d'étonner : il désigne évidemment, non un Égyptien de naissance, mais un Grec venu d'Égypte, où il avait longtemps vécu, et d'où, sans doute, il avait rapporté quelques-uns des secrets de la peinture égyptienne. On ne voit pas, néanmoins, du premier coup, ce que vient faire le souvenir de cette peinture dans l'histoire de la peinture hellénique. Si l'on rapproche cette tradition de quelques autres, tout s'éclaircit. Pline dit formellement que les Égyptiens étaient regardés comme les inventeurs de la peinture; il fait même allusion au désaccord qui existait sur ce point entre eux et les Grecs, les Égyptiens se vantant d'avoir pratiqué l'art de peindre six mille ans avant qu'il *passât* en Grèce, les Grecs avouant qu'ils ne venaient que les seconds, mais leur contestant cette prodigieuse antériorité. N'a-t-on pas le droit d'en conclure qu'à l'époque où les Hellènes plaçaient les origines de leur peinture, la peinture égyptienne n'avait point été, sur eux, sans influence?

Ainsi, la plus ancienne peinture digne de ce nom

aurait été, en Grèce, une peinture noire rehaussée de rouge et sillonnée de lignes tracées au burin ou figurées en clair pour indiquer le modelé intérieur. Cette peinture se serait développée simultanément à Sicyone et à Corinthe; elle aurait été, dans une certaine mesure, influencée par la peinture égyptienne.

A côté de cet art monochrome, riche, au plus, de deux tons, il est certain que, de très bonne heure, il en exista un autre dont les ressources étaient plus variées. Pline distingue très nettement des premiers peintres monochromes un certain Boularchos, auteur, à ce qu'il paraît, d'un tableau de bataille que Candaule, roi de Lydie, avait payé son pesant d'or. Or le roi Candaule vivait à la fin du viiie siècle, et le combat représenté par Boularchos était un épisode de l'une des plus grandes guerres du temps, la guerre des Éphésiens contre les Magnètes,

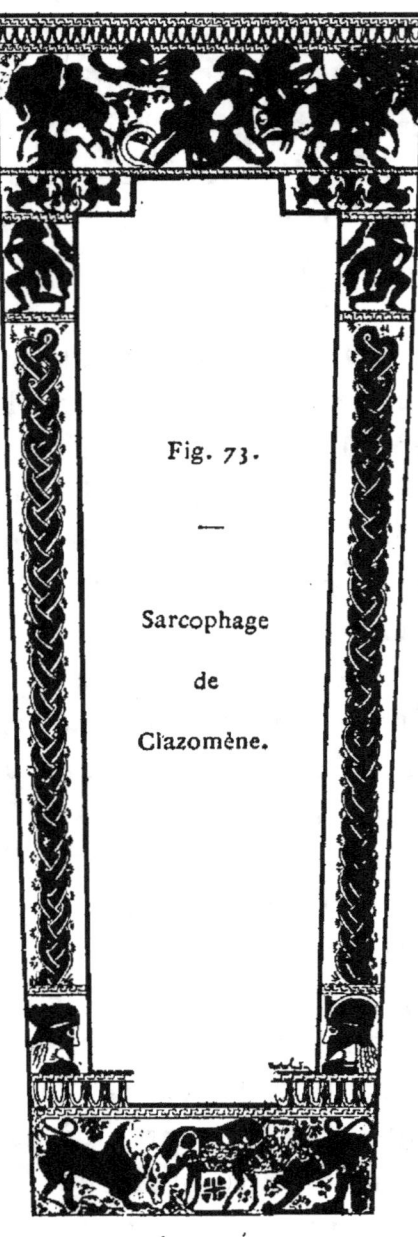

Fig. 73.

Sarcophage de Clazomène.

illustrée par les élégies belliqueuses du vieux poète Callinos. Callinos et Boularchos étaient donc contemporains, et tandis que le poète avait, par ses chants, contribué à la victoire d'Éphèse, sa patrie, le peintre avait immortalisé la gloire des Éphésiens en fixant par le pinceau le souvenir de leur succès. Mais quel était le caractère de sa peinture? C'était, sans aucun doute, une peinture polychrome, qui procédait de l'antique peinture achéenne. Chassée de la Grèce d'Europe par les Doriens, celle-ci avait émigré dans les îles où, après l'invasion dorienne dans le Péloponnèse, on trouve tant de traces de l'art achéen; elle s'était réfugiée dans les îles et en Asie Mineure, comme cette orfèvrerie jadis si florissante à Mycènes et qui reparaît, après l'époque mycénienne, à Chypre, à Rhodes, en Lydie. Nous assisterons bientôt au retour de cette polychromie dans la Grèce propre : après un long exil, elle y reviendra, plus ou moins modifiée par des influences étrangères[1]. Rendons-nous compte, en attendant, de ce que produit, au VII^e et au VI^e siècle, la peinture monochrome.

Les anciens connaissaient, ou croyaient connaître des tableaux de Cléanthès. Ils lui attribuaient une *Prise de Troie* et une *Naissance d'Athéna*, qui ornaient un sanctuaire voisin d'Olympie. C'est probablement dans ce dernier tableau que figurait un Poseidon mentionné par Athénée et qui tenait à la main, comme attribut, un dauphin. Le même temple renfermait une composi-

[1]. Holwerda, *Jahrbuch des kais. deutsch. archæol. Instituts*, 1890, p. 256, 259 et suiv.

tion d'Arégon de Corinthe, représentant Artémis sur un griffon. La peinture monochrome était aussi cultivée dans les îles et en Orient. On citait un certain Saurias de Samos comme l'ayant, un des premiers, pratiquée dans son pays. Craton de Sicyone imagina, pour mieux faire ressortir ses silhouettes noires, de les appliquer sur un fond blanc. D'autres peintres, dont l'antiquité elle-même savait fort peu de chose, nous sont encore donnés comme s'étant exercés dans le genre monochrome : Hygiainon, Deinias, Charmadas. Rien n'est plus vague, on le voit, que ces indications.

Les monuments qui se rapprochent le plus de cette peinture sont les curieux sarcophages en terre cuite trouvés dans l'île de Rhodes et surtout aux environs de Clazomène, non loin de Smyrne. Il existe de ces caisses d'argile peinte, soit entières, soit à l'état de fragments, à Smyrne, Constantinople, Berlin, Vienne, Londres, Paris. Celle que nous reproduisons dans son intégrité (fig. 73) se voit au musée de Tchinli-Kiosk, à Constantinople. Ce sont de grands récipients de terre rouge, généralement plus larges au sommet qu'à la base, et qui portent aux pieds et à la tête, ainsi que sur les bords latéraux, une décoration extrêmement riche. Scènes de

Fig. 74.

combats, de chasses, guerriers luttant l'un contre l'autre pour la possession d'un cadavre, gazelles, taureaux, sangliers attaqués par des lions, tels sont les motifs qui occupent le plus souvent les deux extrémités de ces cuves, c'est-à-dire les parties qui offrent au peintre le champ le plus étendu et le plus facile à remplir. Un des sujets favoris du décorateur, dans ces tableaux, est celui de la course de chars (fig. 74). Ajoutez à cela les rangées de sphinx, les grecques, les oves qui courent de distance en distance, l'élégante torsade compliquée de palmettes (fig. 75) qui s'enroule sur la tranche des parois latérales et qui semble avoir été si populaire en Asie Mineure et sur la côte, qu'au IIIo siècle avant l'ère chrétienne on en retrouve encore le souvenir affaibli sur certains monuments funéraires de l'île de Chios, et vous concevrez le luxe de cette ornementation, qui surpasse de beaucoup celle des plus beaux vases à figures noires. Elle nous offre, à mon avis, l'image la plus exacte que nous puissions rencontrer de la peinture monochrome, non pas à ses débuts, mais déjà presque parvenue à la perfection. Sur les plus anciens de ces sarcophages, les motifs sont simplement exécutés en noir, avec des lignes claires qui en dessinent les saillies internes. Sur les autres apparaissent déjà ces retouches rouges qu'Ecphantos introduira dans la grande peinture corinthienne; on peut même y noter quelques-unes de ces retouches blanches si anciennement usitées dans la décoration des vases peints. Mais ce que ces fresques sur argile ont peut-être de plus remarquable, c'est l'engobe blanc qui leur sert de fond. Sur toute l'étendue de la surface à décorer, l'artiste a

étalé une mince couche de couleur blanche, dont l'effet est de supprimer la porosité de la terre, d'en rendre la superficie plus lisse et d'y faire se détacher plus vigoureusement les sujets noirs. Vous reconnaissez là le procédé de Craton de Sicyone. Ce sera celui de la peinture du ve siècle; cet engobe blanc annonce déjà les fonds blancs du plus grand peintre d'Athènes, Polygnote de Thasos.

C'est cette perfection technique, c'est le mouvement et la variété de ces combats, de ces concours équestres, qui autorisent à supposer une certaine ressemblance entre les sarcophages de Clazomène et les œuvres du premier peintre célèbre que nous connaissions, Eumarès d'Athènes. Il vivait, selon toute apparence, dans la première moitié du vie siècle. Son fils, Anténor, fut un des sculpteurs les plus renommés de l'époque des Pisistratides; c'est lui qui fit le fameux groupe des meurtriers d'Hipparque, Harmodios et Aristogiton, dont une copie très postérieure existe au musée de Naples. On a récemment dé-

Fig. 75.

couvert sur l'Acropole une statue de femme qui porte sa signature. Il signait : « Fils d'Eumarès », ce qui établit clairement sa parenté avec le peintre. En plaçant sa maturité entre 530 et 520, on se tromperait probablement de fort peu, et cela reporterait celle d'Eumarès vers 560 ou 550. Eumarès était donc contemporain de Solon.

Un de ses mérites, nous dit Pline, fut de représenter toute sorte de figures, c'est-à-dire de rompre avec la raideur et la monotonie de l'ancienne peinture monochrome. Mais son innovation capitale consista à distinguer les femmes des hommes. Le moyen qu'il employa pour cela n'est pas douteux : il coloria leurs chairs en blanc, suivant un procédé universellement adopté, après lui, par les potiers du vie siècle (fig. 76). C'est là un des effets de cette influence égyptienne dont il a été question plus haut. Vous vous souvenez que les Égyptiens, pour rendre la différence de ton qui existait chez eux entre le nu des hommes et le nu des femmes, avaient, de très bonne heure, imaginé de peindre les premiers en rouge brun, les secondes en jaune pâle. C'est ce jaune qui devint, dans les tableaux d'Eumarès, le blanc neigeux dont les vases peints nous donnent une idée. Il suffit, pour le comprendre, de jeter un rapide coup d'œil sur l'histoire.

Depuis que l'Égypte avait exercé sur la Grèce, à l'époque achéenne, l'action que l'on sait, ses relations avec le monde hellénique n'avaient sans doute jamais été interrompues. On ne voit pas, cependant, qu'elles aient continué avec la Grèce d'Europe, où dominaient les Doriens ; mais elles subsistèrent avec la côte d'Asie et les îles, sans qu'on en puisse nettement déterminer le caractère. Tout à coup, au viie siècle, se produit un fait important. Un pharaon, Psamitik Ier, concède des terres, le long de la branche pélusiaque du Nil, aux Ioniens et aux Cariens qui l'ont aidé, comme mercenaires, à faire la guerre dans la haute Égypte. Des colons de Milet, encouragés par cet exemple, ne tardent

pas à venir, eux aussi, s'établir dans le Delta, où ils fondent une sorte de comptoir fortifié, qui prend le nom de *Camp des Milésiens*. A partir de ce moment, les Grecs se succèdent, de plus en plus nombreux, sur le rivage africain. Leur race active et entreprenante, pleine d'enthousiasme pour la civilisation égyptienne, la répand, par le commerce, dans toutes les échelles d'Orient. Enfin, sous Amasis, qui leur livre, près de la bouche canopique, la ville de Naucratis, ils achèvent de s'implanter à l'embouchure du Nil. Ces événements ne pouvaient laisser indifférente la Grèce continentale. Dès le temps de Psamitik, nous la voyons en rapport avec

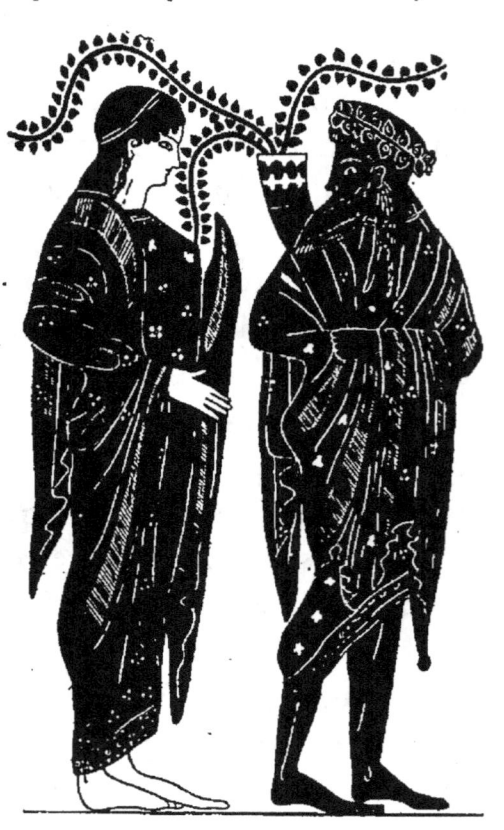

Fig. 76.

l'Égypte. A Corinthe, règne un Psamétichos, le dernier des Kypsélides, dont le nom tout égyptien prouve l'existence de liens de famille entre le roi de Saïs et les princes corinthiens. Après l'incendie du temple de Delphes, en 548, les Delphiens envoient de tout côté des ambassadeurs pour réunir l'argent nécessaire à sa reconstruction, et parmi les souverains amis auxquels ils

s'adressent, se trouve Amasis, qui s'acquitte en nature et leur donne généreusement mille talents d'alun. Le même Amasis est populaire à Athènes : son nom est porté par un maître potier de la seconde moitié du vi[e] siècle. Son libéralisme, son amour pour la Grèce, font que les Athéniens se rendent volontiers dans ses États, afin d'y trafiquer. C'est là que Solon va faire un long séjour, après avoir terminé ses réformes. C'est de là que viennent, sous Pisistrate et ses fils, maints secrets de métier qui ont sur l'art athénien la plus décisive influence. L'engouement pour l'Égypte est universel ; on la découvre de nouveau, sans soupçonner la part qu'elle a eue jadis dans le développement artistique de la Grèce. C'est ce qui explique l'invention d'Eumarès, postérieure de cent ans peut-être aux importations de Philoclès l'Égyptien, dont elle marque la suite. Depuis longtemps, les retouches blanches étaient pratiquées dans la peinture de vases et, semble-t-il, aussi dans la grande peinture ; elles avaient dû naître du désir d'imiter les incrustations d'ivoire, si fréquentes, au viiie et au viie siècle, dans l'ébénisterie de luxe, comme les retouches rouges des Corinthiens, mises en honneur par les poteries de Rhodes et de Mélos, avaient eu pour point de départ l'intention de reproduire les appliques de cuivre dont les grands toreuticiens tels que Glaucos de Chios, Rhoicos et Théodoros de Samos, avaient, les premiers, décoré les vases de bronze. Mais l'idée d'employer le blanc à distinguer les sexes n'avait point, à ce qu'il semble, eu cours avant Eumarès ; c'est lui, dans tous les cas, qui en fit le premier l'application à Athènes, et sa trouvaille eut tant de succès, qu'on

voit Thespis, le plus ancien des tragiques, la transporter, vers 535, dans la mise en scène. Le blanc de céruse dont il barbouillait ses acteurs, les masques de toile blanche dont il leur couvrait le visage, n'avaient évidemment d'autre but que d'accuser les personnages féminins, en les opposant aux hommes, frottés de lie [1].

Nous ne saurions dire quels sujets traitait Eumarès. Il peignait probablement de grandes compositions historiques ou religieuses. Les scènes de combats figurées sur les plus beaux sarcophages de Clazomène, les processions de divinités comme celles que représente le vase François, du musée de Florence, peuvent donner un aperçu de ses tableaux. Son talent trouvait sans doute à s'exercer dans les temples, peut-être déjà dans les habitations privées, dans les maisons de ces nobles contre lesquels fut dirigé le coup d'État de Pisistrate. Sur la décoration picturale des temples, nous avons des documents précis. On a vu que d'antiques fresques, attribuées aux premiers peintres monochromes, bien qu'elles leur fussent certainement très postérieures, ornaient, près d'Olympie, le sanctuaire d'Artémis Alpheionia. Quand Harpagos, lieutenant de Cyrus, pilla, en 544, la ville de Phocée, il en trouva les temples tout couverts, à l'intérieur, de peintures variées. La plupart de ces tableaux étaient inspirés par Homère et les poèmes cycliques, qui sont, au vi^e siècle, la source commune où puisent à l'envi poètes et artistes. C'est cette source qui devait alimenter la peinture d'Eumarès.

Il eut pour successeur Cimon de Cléonées, qui fit

1. *Revue des études grecques,* 1891, p. 168 et suiv.

faire à l'art de peindre des progrès considérables en inventant les raccourcis (κατάγραφα), ce qui revient à dire que, tout en employant encore les teintes plates, il chercha, par le dessin, à rendre tant bien que mal la perspective. Il imagina, de plus, de varier les attitudes de ses personnages, de les montrer tournant la tête, abaissant leurs regards vers la terre ou les levant au ciel. Enfin, il réussit à exprimer l'anatomie du corps humain, ainsi que le moelleux des étoffes. C'étaient là de grandes nouveautés. Malheureusement, les témoignages anciens sur ce peintre ne citent de lui aucun tableau. Mais, d'après les inventions techniques qu'ils lui prêtent, on devine que ses efforts se concentrèrent principalement sur l'étude de la draperie et sur celle du nu. Aux rigides vêtements d'Eumarès, il substitua des vêtements plus souples, dont nous pouvons nous faire une idée par une curieuse stèle trouvée, en 1839, à Vélanidéza, près de Marathon, et sur laquelle on n'avait rien distingué, lorsque, en 1878, l'ayant débarrassée de la terre qui y adhérait encore, on y vit apparaître l'image que nous reproduisons (fig. 77). L'inscription gravée au bas indique que ce marbre était dressé sur la tombe de Lyséas, dont il contient le portrait. Le cavalier représenté au-dessous de la figure principale prouve que nous avons affaire à un de ces nobles Athéniens qui entretenaient, en vue des concours, de somptueuses écuries. Les caractères de l'inscription nous reportent vers 530 ou 520. Or telle est à peu près l'époque où il convient de placer Cimon de Cléonées, plus jeune qu'Eumarès et contemporain d'Anténor. Ce corps élégamment drapé dans un ample

manteau nous fait comprendre la manière dont il traitait les plis. On voit combien ce large rendu est déjà loin de la sécheresse que portent dans les représentations analogues les peintres de vases à figures noires.

Mais ce que Cimon semble avoir peint de préférence, ce sont des figures d'athlètes, où il pouvait, suivant l'expression de Pline, faire saillir les veines (*venas protulit*) et témoigner de sa science de l'anatomie. C'était le moment où Pisistrate venait de réorganiser les Panathénées en y introduisant les exercices gymnastiques à côté des courses de chevaux, qui y avaient, jusque-là, figuré à peu près seules et auxquelles l'aristocratie surtout prenait part. Il était naturel que ces luttes en plein air et l'entraînement qu'elles nécessitaient dans les palestres fissent sur les artistes une vive impression. Tous ces corps jeunes et vigoureux s'arc-boutant, se cambrant, s'enlaçant dans de nerveuses étreintes, offraient aux peintres, comme aux sculpteurs, les plus heureux motifs. On ne saurait douter de l'influence de ces exercices sur la peinture de

Fig. 77. — Stèle de Lyséas, peinture sur marbre.

Cimon de Cléonées. De là lui vint évidemment ce souci du détail anatomique, que nous voyons, vers le même temps, si naïvement poursuivi par les premiers potiers qui décorent leurs vases de figures rouges. La même préoccupation se retrouve chez les peintres de stèles, comme l'atteste ce fragment de marbre peint (fig. 78), postérieur de peu d'années à la stèle de Lyséas. Peintres et potiers exagèrent les articulations; ils s'ingénient aussi à présenter leurs figures dans les postures les plus diverses, à pratiquer les raccourcis mis à la mode par Cimon. Voyez ce jeune discobole qui tient son disque de la main droite et lève

Fig. 78. — Peinture sur marbre.

le bras gauche pour faire contrepoids (fig. 79). Le geste de ce bras et ce dos presque de face, sur des reins de profil, sont d'une gaucherie incontestable. Il n'y en a pas moins là un effort intéressant pour rendre les surfaces fuyantes et donner l'illusion de la profondeur.

Ce praticien si habile, ce Cimon dont on s'accorde à reconnaître la grande influence sur la peinture de vases à figures rouges, peignait-il, comme son prédécesseur, des silhouettes noires, rehaussées de rouge et de blanc? On l'a cru jusqu'ici, sur la foi de Pline. Contrairement à l'opinion reçue, je verrais en lui un peintre polychrome. Étudiez, en effet, attentivement le texte de Pline : aucune phrase, aucun terme n'y prouve

nécessairement que Cimon s'en tint à la peinture monochrome. Eumarès, par l'emploi du blanc pour distinguer les sexes, avait fait un premier pas dans la voie

Fig. 79. — Discobole,
étude de raccourci sur un vase peint à figures rouges.

du réalisme; Cimon en fit un second, beaucoup plus considérable, en essayant de rendre la perspective, en donnant à ses figures des attitudes plus conformes à la réalité, en y accusant la musculature et le moelleux des draperies. Voilà ce que Pline veut signifier. La

nature même des inventions dont il lui fait honneur indique que ses tableaux étaient à plusieurs tons. Ces plis, ces articulations apparentes, tout cela n'était pas nouveau ; il y avait de longues années que les peintres de vases à figures noires savaient se tirer de pareilles difficultés : ce qui le fut, c'est le soin, c'est la délicatesse que Cimon y apporta, ce sont les traits légers par lesquels il marqua jusqu'à la saillie des veines et qui dénotent l'usage de fonds clairs, sur lesquels les moindres retouches produisent tout leur effet. S'il s'était borné à rééditer, même en les perfectionnant, les procédés de la technique noire, il n'eût pas, à ce point, mérité l'admiration des critiques. Il fit plus : il remplaça la figure noire par la figure polychrome, et c'est là ce qui lui permit de donner tant d'importance au modelé interne. Considérez, en outre, le temps où il vivait : c'était le temps de Pisistrate, où nous voyons se produire, précisément, une véritable invasion d'Athènes par la polychromie. Édifices, statues, marbre, pierre, tout est enluminé de vives couleurs ; soit contagion de l'Égypte, avec laquelle l'Athènes du vie siècle a de si fréquents rapports, soit influence de l'Orient et des îles, d'où la polychromie n'a jamais disparu, et qui sont, eux aussi, en relation si étroite avec les Pisistratides, il y a comme une débauche de décoration polychrome à laquelle il serait bien singulier que la grande peinture fût demeurée étrangère. Cimon fut entraîné par le mouvement général, ou plutôt, il fut un de ceux qui le provoquèrent. N'était-il pas de Cléonées, près de Corinthe, un pays depuis longtemps célèbre par ses innovations pictu-

rales? Qui sait si, à côté des monochromes à retouches rouges, ce pays, d'assez bonne heure, n'avait pas produit des tableaux polychromes, dans le goût de la vieille peinture achéenne dont les îles avaient gardé le secret? Le commerce actif qu'il entretenait avec elles et avec tout l'Orient autoriserait à le croire. Eucheir, que la légende fait venir à Corinthe, au VIIe siècle avant notre ère, et qu'elle met au nombre des inventeurs de la peinture, était parent de Dédale, un Crétois. Il n'est pas impossible d'admettre qu'héritier de ces lointaines traditions, Cimon les transporta à Athènes, quand, à l'exemple de tant d'artistes, il vint grossir la cour de l'un des princes les plus magnifiques de son temps.

Fig. 80. — Stèle d'Antiphanès, peinture sur marbre.

Veut-on d'autres preuves? On n'a qu'à jeter les yeux sur les stèles peintes. La stèle de Lyséas, qui se rattache intimement à la peinture de Cimon, était polychrome; on n'y voit plus aujourd'hui que la place des couleurs; mais sur toute cette surface, dont la coloration actuelle va du blanc jaunâtre au rouge brun, étaient, à l'origine, étendus différents tons. On distingue même encore, sur le manteau, des traces de

pourpre. Une stèle du même temps, ou quelque peu postérieure, qui ornait la sépulture d'un certain Antiphanès, montre un coq très librement esquissé en noir et dont les plumes gardent des restes de rouge et de bleu (fig. 80). La palmette qui le surmonte, et que nous n'avons pas cru devoir reproduire, offre des vestiges très visibles de ces deux couleurs. Voyez encore cette jolie tête d'éphèbe peinte sur marbre, trouvée, il y a peu d'années, dans les environs du cap Sunium (fig. 81). Comme la stèle de Lyséas, elle n'offre plus que la place des couleurs, représentées par un ton rougeâtre, tantôt foncé, tantôt clair; mais, selon toute vraisemblance, ce n'est pas en noir que les chairs y étaient peintes; ce qui l'indique, c'est la ligne blanche qui contourne le visage et qui, elle, est un souvenir du trait noir dont il était cerné. Or, si ce trait, en s'écaillant, a laissé une trace blanche, on en doit conclure que, là où la trace est sombre, il y avait autre chose que du noir. Ce précieux monument, qui appartient aux dernières années du vi^e siècle, est tout voisin de Cimon de Cléonées. Il constitue donc un nouveau témoignage en faveur de la thèse que nous soutenons.

S'il faut enfin un dernier argument, j'irai le chercher dans l'évolution qu'accomplit la céramique vers la fin du vi^e siècle. On sait que les vases grecs forment deux grandes catégories, ceux où les figures sont peintes en noir sur fond rouge, et ceux où elles sont peintes en rouge sur fond noir. C'est la première technique qui est la plus ancienne. La seconde lui succéda, aux environs de 520, non sans hésitation; il y a des potiers, et des plus habiles, qui s'obstinent à peindre en noir;

d'autres, plus hardis, comme Nicosthène, comme Épictétos, abordent résolument la figure rouge, sans renoncer tout à fait à la vieille méthode. Leur exemple est suivi avec la lenteur qui caractérise parfois les grandes révolutions industrielles : nous connaissons des potiers de ce temps qui peignent tantôt en rouge, tantôt en noir, et les mêmes vases, souvent, nous montrent réunies ces deux techniques différentes. Enfin, le rouge prend le dessus, et nous sommes en présence de cette belle céramique attique du v^e siècle, dont la coloration, sans retouches rouges ni blanches, est toute

Fig. 81. — Tête d'éphèbe, peinture sur marbre.

conventionnelle, mais qui tire du dessin un si merveilleux parti. On a cru découvrir l'origine de ce changement dans les ateliers mêmes des céramistes, dans le perfectionnement de certains de leurs procédés[1]. Les procédés, sans doute, y furent pour quelque chose; mais le branle fut donné par les ateliers des peintres. Ce fut la vue des peintures polychromes qui fit que

1. Klein, *Euphronios*, 2^e édition, p. 29 et suiv.

les maîtres potiers quittèrent le noir pour le rouge ; sans pouvoir reproduire exactement leurs modèles, ils tentèrent de s'en rapprocher en peignant des silhouettes claires. Cela leur permettait d'accuser, comme les peintres, les détails anatomiques. Nous les voyons d'abord s'y essayer timidement ; bientôt, ils s'enhar-

Fig. 82. — Plaque d'argile peinte, à figures noires.

dissent et imaginent ces menus traits jaunes, moins durs que les traits noirs, qui leur servent à exprimer les modelés les plus délicats. Qui pourrait nier, dans ce progrès, l'influence de Cimon de Cléonées ? C'est à lui, selon toute apparence, que doit être rapportée cette transformation de la céramique. Tous les archéologues sont d'accord pour rattacher à ses innovations les améliorations de détail que subit, vers cette époque, la

peinture de vases à figures rouges ; mais ce qu'il faut y rattacher surtout, c'est l'idée même de la technique nouvelle, où il semble difficile de ne pas voir un argument décisif en faveur du caractère polychrome de ses tableaux.

A partir de ce moment, la polychromie fait fureur,

Fig. 83. — Plaque polychrome d'argile peinte.

et on la trouve jusque sur les plaques d'argile peinte. Il existe aujourd'hui plusieurs centaines de ces monuments, dont les uns, comme ceux qui proviennent de Corinthe et qu'on peut voir en si grand nombre au musée de Berlin, étaient des ex-voto qu'on suspendait dans les temples, tandis que les autres, plus spécialement attiques, figuraient en général, dans l'intérieur des sépultures, de longues frises représentant les divers

actes des funérailles [1]. Or ces plaques, au vi⁰ siècle, suivent la technique des vases de style noir : il est aisé d'en juger par la figure 82, qui montre huit personnages drapés, exécutant, avec le geste traditionnel, la lamentation qui précédait la déposition au tombeau. Mais il vient un temps où, la grande peinture étant polychrome, les plaques d'argile, elles aussi, s'efforcent de l'être à leur manière, comme le prouve ce guerrier colorié en jaune, qui porte ceinte autour de la taille une chlamyde noire, et s'enlève, dans un cadre noir et rouge, sur un fond blanc crème (fig. 83). Ce petit tableau, qui est de la fin du vi⁰ siècle ou du commencement du v⁰, est un curieux témoignage de la popularité dont jouit désormais la polychromie. C'est à Cimon qu'est dû cet engouement. Nous ignorons quels tons possédait sa palette; sa peinture, très sobre, était certainement conventionnelle, et nous ne devons point la supposer capable de rendre toutes les nuances de la réalité. L'essentiel est qu'elle ouvrit des voies inconnues. Tout est prêt, maintenant, pour les chefs-d'œuvre du siècle de Cimon et de Périclès. Les vrais grands peintres peuvent paraître : la technique qu'ils porteront à la perfection est trouvée.

§ III. — *L'école attique : Polygnote.*

On sait qu'au v⁰ siècle, c'est Athènes qui devient la capitale intellectuelle de la Grèce. Merveilleusement

[1]. Voyez Rayet et Collignon, *Histoire de la céramique grecque*, p. 143 et suiv.

préparée par Pisistrate à prendre en main l'hégémonie, elle trouve dans la seconde guerre médique l'occasion de s'en emparer, et la garde pendant cinquante ans. Le bel élan de patriotisme qui lui fait affronter les Barbares à Marathon, qui, plus tard, la met aux prises, dans les eaux de Salamine, avec l'Asie coalisée, lui assure la suprématie sur toutes les cités de l'Hellade. Avec la puissance lui vient la richesse; avec la richesse, le goût du luxe et des arts. Le rôle qu'a joué Sparte au viie siècle, quand elle appelait à elle les grands lyriques de Lesbos et de Crète pour réorganiser ses solennités religieuses, celui qu'ont joué, vers le même temps, les florissantes tyrannies de Sicyone et de Corinthe, celles de Samos et d'Athènes même au siècle suivant, l'Athènes démocratique, victorieuse des Perses, va le jouer, désormais, avec un incomparable éclat. A elle vont accourir littérateurs et artistes; elle-même en produira de très grands, qui feront son orgueil. Poésie, architecture, sculpture, peinture, tout se réunira pour l'embellir; elle élèvera à ses dieux des temples magnifiques, qui s'empliront de merveilles; ses fêtes, rehaussées par les représentations dramatiques, attireront en foule les étrangers dans ses murs. Il n'y a peut-être pas, dans l'histoire du monde, de période aussi courte ayant donné naissance à autant de chefs-d'œuvre. C'est de cette période que date l'ascendant des Grecs sur les autres nations; et quand, plus tard, le génie de la Grèce, selon l'énergique expression d'Horace, conquerra Rome triomphante, c'est, en réalité, au génie d'Athènes que reviendra l'honneur de la conquête.

De grands peintres apparaissent durant ces belles

années où Athènes tient la tête de la civilisation. Si tous ne sont pas Athéniens de naissance, c'est à Athènes qu'ils se forment et produisent leurs œuvres les plus remarquables. Le premier par l'ancienneté, et peut-être par le génie, est Polygnote. Nous savons peu de chose sur sa vie. Il était originaire de Thasos, cette île qui se dresse en face de la Thrace « comme l'échine d'un âne, avec des bois sauvages en couronne », selon la pittoresque image d'Archiloque. Ce pays montagneux et verdoyant avait été jadis le centre d'un puissant empire. Au temps du roi Gygès, c'est-à-dire vers la fin du VIIIe siècle avant notre ère, des colons de Paros étaient venus s'y établir et y avaient fondé, après bien des revers, un État qui se prolongeait sur la côte opposée, comprenant les mines d'or et d'argent de la Thrace, autrefois exploitées par les Phéniciens. Forte de sa situation et soutenue par une marine redoutable, cette petite république avait prospéré, jusqu'au jour où Mardonius l'avait incorporée à la monarchie perse. Mais les Thasiens regrettaient leur indépendance. Au commencement du Ve siècle, nous les voyons rêver de s'affranchir, quand le Perse, averti, fond sur eux et prend leur ville. Ils durent raser leurs murailles et remettre leurs vaisseaux aux mains du vainqueur. Thasos, privée de défense, ne fut plus qu'une des innombrables provinces du grand Roi (491). C'est peut-être à la suite de ces événements que Polygnote, encore jeune, vint à Athènes. Depuis longtemps les Athéniens s'étaient posés en adversaires des Perses. Les encouragements qu'ils avaient donnés à la révolte de l'Ionie, la part même qu'ils avaient prise à cette guerre désas-

treuse pour les rebelles, avaient montré leur résolution de s'opposer à tout progrès des Barbares en Occident. Il était naturel qu'Athènes fût considérée comme le refuge de quiconque fuyait devant la domination orientale. Polygnote y fut bien accueilli dans la famille de Miltiade, dont la femme, Hégésipylé, était la fille du roi thrace Oloros et que, par conséquent, des liens de parenté rattachaient à la patrie du jeune peintre. Il s'y lia avec le fils du vainqueur de Marathon, Cimon, qui ne cessa, à ce qu'il semble, de lui porter un vif intérêt et l'associa aux grands travaux qu'il fit plus tard exécuter à Athènes.

Nous savons le nom du père de Polygnote : il s'appelait Aglaophon. Peintre lui-même, il avait été le professeur de son fils. Un frère de Polygnote, Aristophon, était peintre également, et peintre de talent. L'antiquité connaissait de lui un *Philoctète mourant* dont l'expression était des plus touchantes. Il avait, un des premiers, personnifié dans ses tableaux des abstractions comme la Naïveté et l'Astuce. Son fils Aglaophon marcha dans la même voie. Il peignit sous des figures allégoriques les victoires d'Alcibiade aux jeux Olympiques et aux jeux Pythiques. Une autre de ses peintures représentait le même Alcibiade, « plus beau, dit un ancien, que les plus belles femmes », la tête posée sur les genoux d'un génie qui personnifiait les jeux Néméens.

Nous sommes donc en présence d'une famille de peintres dont le membre le plus illustre appartient aux premières années du ve siècle. On place d'ordinaire Polygnote plus bas. L'amitié qui l'unissait à Cimon, dont il avait à peu près l'âge, s'y oppose formelle-

ment. Nous possédons d'ailleurs, sur l'époque où il vivait, un renseignement chronologique qui a son importance : c'est un distique écrit par Simonide pour servir de légende à l'une des grandes compositions qu'il avait peintes dans la Lesché de Delphes. Or Simonide, qui avait fait l'ornement de la cour d'Hipparque, avait quitté Athènes, après le meurtre du tyran, pour se rendre en Thessalie, auprès des Scopades de Pharsale, puis auprès des Aleuades de Larisse. Il y revint après la bataille de Marathon (490) et continua d'y séjourner jusqu'en 476, moment où il partit pour la Grande Grèce et la Sicile et se mit à fréquenter les cours d'Anaxilas de Rhégium, de Hiéron de Syracuse, de Théron d'Agrigente, etc. Il mourut, probablement à Syracuse, en 467. C'est donc avant 476 qu'il dut faire le distique dont nous avons parlé, ce qui oblige à reporter les peintures de Delphes à une date assez ancienne. Furent-elles exécutées avant la seconde guerre médique ? L'inquiétude générale qui précéda l'invasion de Xerxès ne permet guère de le croire. Sans doute, ces belles fresques furent peintes à la faveur de la paix qui suivit le triomphe définitif de l'hellénisme. Déjà à ce moment Polygnote était un grand peintre. Formé par les leçons de son père, il y avait ajouté les enseignements que lui avait fournis l'œuvre de Cimon de Cléonées. On voit qu'il se trouvait à Athènes lors de l'arrivée des Perses, et qu'il assista à cette lutte héroïque qui ne fut pas sans influence sur le développement de son génie.

Nous ignorons son caractère. Vivant parmi la haute aristocratie athénienne, il semble en avoir pris

les mœurs et les allures. C'était un peintre grand seigneur : quand il s'agit de décorer le Pœcile, il refusa l'argent qu'on lui offrait, tandis que son collaborateur Micon se faisait payer. Les Athéniens, reconnaissants, lui conférèrent le droit de cité. On lui prêtait des aventures galantes : il avait eu, disait-on, pour maîtresse la sœur de Cimon, Elpiniké, dont la conduite passait pour légère, et, comme les peintres de la Re-

Fig. 84. — Attentat d'Ajax contre Cassandre, d'après un vase peint.

naissance, il avait immortalisé ses traits dans un de ses tableaux. On reconnaissait, paraît-il, la noble patricienne sous la figure de Laodiké, une des captives troyennes représentées au Pœcile. Telle est la biographie de Polygnote.

Sa première œuvre importante fut la décoration de la Lesché de Delphes. C'est ainsi qu'on désignait un vaste portique qui servait de promenoir aux pèlerins et qui avait été bâti près du temple d'Apollon par les soins des habitants de Cnide. Les peintures qu'y avait exécutées Polygnote sont décrites en détail par Pausa-

nias, qui les vit encore intactes au ıı⁰ siècle de notre ère. Elles formaient deux compositions distinctes, se faisant suite sur le même panneau. Dans l'une, on voyait Troie et la campagne troyenne au lendemain de la victoire des Achéens; l'autre était une image du monde infernal. Grâce à la description de Pausanias et aux nombreux souvenirs qu'on trouve de ces fresques célèbres sur les vases peints, on peut se faire une idée de la façon dont y étaient groupés les personnages.

Le principal épisode de l'*Ilioupersis* [1], le plus dramatique, le plus émouvant, était l'attentat d'Ajax, fils d'Oïlée, contre Cassandre, ou plutôt le jugement d'Ajax, après cet attentat, par les principaux chefs des Grecs. Qui n'a dans la mémoire ces beaux vers de Virgile :

> Ecce trahebatur passis Priameïa virgo
> Crinibus a templo Cassandra adytisque Minervæ,
> Ad cœlum tendens ardentia lumina frustra,
> Lumina, nam teneras arcebant vincula palmas.

« Voici qu'arrachée du temple et de l'autel de Minerve, la vierge fille de Priam, Cassandre, était entraînée, les cheveux épars, levant vers le ciel, hélas! en vain, ses yeux suppliants, ses yeux, car des liens enchaînaient ses mains délicates. » Toute l'antiquité a été touchée de cette scène. Elle figurait déjà sur le coffre de Kypsélos. Au vıᵉ siècle, les coroplastes s'en inspirent, comme le prouve une de ces plaques d'argile façonnées au moule,

1. Pour plus de brièveté, j'emploierai ce mot, qui signifie *prise d'Ílion*, en parlant de la fresque de Polygnote; mais qu'il soit bien entendu que le sujet de ce tableau était *Ilion prise,* et non le sac même de la ville.

qui ont plus d'un rapport avec les vases à figures noires, et reproduisent, comme eux, les chefs-d'œuvre de la grande peinture [1]. Mais les plus beaux spécimens de ce motif nous sont fournis par les vases à figures rouges. Est-il rien de pathétique comme celui que nous reproduisons (fig. 84), et où l'on voit Cassandre éperdue, saisissant d'une main l'idole d'Athéna, dont la lance levée semble vouloir la défendre, tandis que de l'autre elle supplie son farouche agresseur? Ce n'est pourtant pas ce moment de l'action que Polygnote avait choisi pour en faire le centre de son tableau. Il eût été en désaccord avec l'ensemble de sa composition, dont le but était de peindre, non les horreurs brutales de l'assaut, mais les sentiments des vainqueurs et ceux des vaincus après la prise d'Ilion. Aussi, en dehors de Cassandre tenant encore embrassée l'image de la déesse, ce qui attirait particulièrement l'attention, c'étaient les rois achéens Polypoitès, Acamas, Ulysse, Agamemnon, Ménélas, intervenant au nom du droit d'asile et reprochant sévèrement à Ajax son sacrilège.

La fresque tout entière offrait d'ailleurs le même intérêt psychologique et moral. Plusieurs groupes y représentaient des captives troyennes gémissant sur la ruine de leur patrie, tandis qu'Hélène, la cause de ce désastre, était assise au milieu de ses femmes, occupées à la parer. Puis venaient des blessés, des morts, parmi lesquels le vieux roi Priam. Des guerriers grecs, ici et là, achevaient les restes des malheureux Troyens ; Épéos faisait tomber les remparts de

[1]. Pottier, *les Statuettes de terre cuite dans l'antiquité*, p. 44-46.

la ville, au-dessus desquels apparaissait la tête du funeste cheval; Néoptolème, après avoir donné le coup de grâce à Élasos, frappait de son épée Astynoos à terre; le traître Sinon, aidé d'Anchialos, traînait le cadavre de Laomédon. C'étaient les dernières scènes de la grande tuerie qui avait commencé la veille, les derniers actes d'atrocité d'un vainqueur qui abusait de sa victoire. Le sens général du tableau n'en était pas modifié. S'inspirant de différents poètes, peut-être de Stésichore, dans tous les cas, de Leschès et des auteurs de *Retours*, Polygnote, avant tout, s'était préoccupé d'une chose : il avait voulu traduire par le pinceau les différents états d'âme des Troyens et des Grecs, les uns en proie à la douleur, les autres triomphants, mais poursuivis, dans leur triomphe, par la Némésis, souillés par la violence impie de l'un d'entre eux et pressentant déjà les maux sans nombre qui bientôt accableront les vainqueurs de Troie.

Tous les groupes disposés à droite et à gauche de celui de Cassandre étaient enfermés entre deux scènes qui leur servaient de limites et se faisaient pendant. A l'une des extrémités de la fresque, les Grecs se préparaient à partir; les soldats de Ménélas démontaient sa tente. A l'autre, un Troyen, Anténor, dont la maison avait été respectée parce qu'il avait jadis reçu à titre d'hôtes Ménélas et Ulysse, venus à Troie comme ambassadeurs, faisait, lui aussi, ses préparatifs de départ; entouré de sa femme et de ses enfants, il jetait, avant de prendre le chemin de l'exil, un dernier regard sur la ville dévastée, pendant qu'un serviteur chargeait sur un âne un coffre et d'autres objets.

La seconde composition peinte dans la Lesché était empruntée à la *Nékyia* d'Homère, c'est-à-dire au chant de l'*Odyssée* dans lequel Homère montre Ulysse se rendant chez les Cimmériens pour consulter l'ombre de Tirésias, et où, à ce propos, il décrit le monde infernal. Telle n'était pas, d'ailleurs, l'unique

Fig. 85. — Charon dans sa barque, sur un lécythe blanc attique.

source de Polygnote. Avec cette liberté qui caractérise l'art grec, et dont témoignait l'*Ilioupersis*, il s'était inspiré de divers autres poèmes, tels que les *Chants cypriens* et une *Minyade* dont l'auteur est inconnu. C'est cette dernière œuvre qui lui avait fourni le type de Charon, le nocher des enfers; il l'avait peint dans sa barque, sur l'Achéron, exigeant des morts le prix du passage. On sait combien cette représentation devint populaire par la suite et que de fois on la rencontre, au

Vᵉ et au IVᵉ siècle, parmi les scènes funéraires qui décorent les *lécythes* attiques à fond blanc (fig. 85).

Le centre du tableau était occupé par Ulysse, accroupi, l'épée nue, au bord de la fosse où les âmes des trépassés venaient boire le sang des victimes. Près de lui se tenait son compagnon Elpénor, vêtu de la bure grossière des matelots. L'ombre de Tirésias s'avançant vers la fosse et celle d'Anticlée, la mère d'Ulysse, assise sur une pierre, complétaient ce groupe central. Peut-être n'était-ce pas celui qui intéressait le plus le visiteur. Ce qui devait surtout fixer son attention, c'était la peinture des supplices infernaux, le châtiment du mauvais fils et celui de l'impie, la vue des grands audacieux comme Thésée et Pirithoüs, des femmes coupables comme Phèdre, des légendaires criminels comme Tityos, Sisyphe, Tantale. Il faut remarquer, à ce sujet, que Polygnote ne s'était point complu dans les détails horribles; cette galerie de suppliciés n'avait rien, semble-t-il, de la laideur des martyres que le peuple de Rome va contempler, à de certains jours, dans l'église de Saint-Étienne-le-Rond. Ce que l'artiste avait cherché à rendre, c'était moins la peine elle-même que l'appréhension de la peine ou ses effets. Son Tantale, tourmenté par la faim et la soif, levait les yeux vers un rocher suspendu au-dessus de sa tête et qui menaçait de lui broyer le crâne; l'expression de la terreur sur ce visage plein d'angoisse était évidemment ce qui avait séduit le peintre. De même, il n'avait pas représenté Tityos offrant au bec et aux serres du vautour son foie sans cesse renaissant : il l'avait figuré épuisé par son supplice, dans un de ces courts répits

plus poignants à la réflexion que l'aspect sanglant du supplice même.

A ces lugubres scènes, d'autres, plus gaies, s'opposaient. Polygnote avait mêlé aux tortures infernales la peinture des félicités élyséennes. C'est ainsi qu'on voyait, dans son tableau, les héros et les héroïnes du temps jadis se livrant à d'innocentes distractions. Les filles de Pandarée, couronnées de fleurs, jouaient aux osselets; peut-être servirent-elles de prototype à toutes ces joueuses d'osselets ou de balle qui vont se multipliant, à partir d'une certaine époque, dans l'industrie des coroplastes (fig. 86).

Fig. 86.

Ailleurs, Ajax, fils de Télamon, Palamède, Thersite, remuaient les dés en présence de l'autre Ajax et de Méléagre. Il y avait le coin des poètes, où Orphée, appuyé contre un saule, chantait en s'accompagnant sur la lyre; près de lui était Thamyris aveugle; non loin de là, le satyre Marsyas enseignant à jouer de la flûte à Olympos enfant. Les grands champions de la guerre de Troie, Achille, Patrocle, Agamemnon, Hector, Sarpédon, Memnon, Pâris, l'Amazone Penthésilée, étaient groupés dans des atti-

tudes diverses. Des scènes symboliques, de mystérieuses pratiques d'initiés, rappelaient les cérémonies éleusiniennes et les rapports du monde terrestre avec le monde souterrain de l'Hadès.

Il est difficile de ne pas apercevoir, entre cette fresque et la précédente, une étroite relation. D'un côté, l'artiste avait représenté la vie humaine, avec ses misères

Fig. 87. — Ulysse tuant les prétendants, d'après un vase peint.

et ses crimes, ses fortunes changeantes, ses gloires passagères ; de l'autre, il avait peint la vie des enfers, avec ses peines et ses récompenses. Ici, c'étaient les actions des hommes, là leur sanction. Ces deux peintures, rapprochées, contenaient donc de graves enseignements, conformes à ceux de la religion delphique. On ne peut, en outre, s'empêcher d'être frappé d'une vive ressemblance entre ces muettes leçons, données par le peintre, et les leçons articulées que lançait, vers le même temps, du haut de la scène son contemporain Eschyle. Chez l'un comme chez l'autre, même

intention, même sentiment, et rien n'éclaire mieux certaines trilogies eschyléennes que ces deux compositions très différentes au premier abord, mais où se faisait jour, pour peu qu'on y prît garde, une remarquable unité de sujet.

Il faut encore ranger, semble-t-il, parmi les premières œuvres de Polygnote, un tableau qui décorait

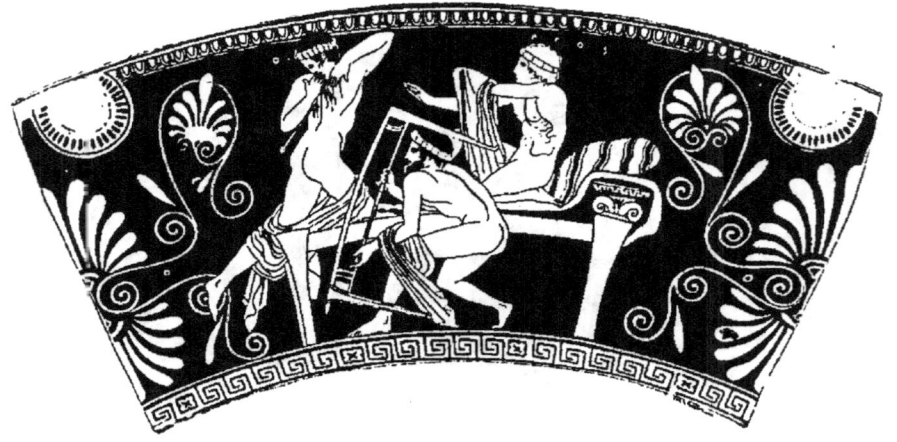

Fig. 88. — Suite de la même représentation, sur l'autre face du vase.

le temple d'Athéna Areia à Platée, temple bâti, nous dit Pausanias, avec le butin conquis à Marathon. Ce tableau, tiré de l'épopée, comme ceux de Delphes, représentait le *Meurtre des prétendants,* ou plutôt Ulysse dans son palais, au milieu des prétendants morts ou expirants. Ici encore, on voit que ce n'est pas le vif même de l'action qui avait tenté le peintre, mais ses suites et l'horreur de ce palais ensanglanté, rendu à son maître vengé et satisfait. Parut-il plus dramatique aux peintres postérieurs de figurer la vengeance elle-même? Existait-il, à la même époque,

d'autres peintures sur le même sujet? Toujours est-il que nous voyons cet épisode de l'*Odyssée* jouir dans l'art, après Polygnote, d'une popularité singulière; témoin ce vase du milieu du ve siècle, dont une face nous montre Ulysse lançant d'une main sûre ses flèches contre les prétendants, dessinés sur l'autre face (fig. 87 et 88); témoin cette curieuse frise sculptée qui ornait un hérôon dont les ruines subsistent encore à Gjölbachi, en Lycie (fig. 89), et qui nous fait voir le même héros, accompagné de Télémaque, accablant les prétendants de ses redoutables traits. On retrouve cette légende jusqu'en Italie, où les sarcophages étrusques s'en inspirent, comme le prouvent deux monuments de ce genre provenant de Volterra.

Nous savons aussi que Polygnote exécuta de grandes peintures décoratives à Thespies, probablement dans un sanctuaire. Nous en ignorons le sujet; elles furent, plus tard, restaurées assez maladroitement par Pausias. Sa réputation s'étendait donc au loin, mais ce fut surtout pour Athènes qu'il travailla. Cimon, qui, après l'invasion des Perses, avait entrepris de relever Athènes de ses ruines, lui confia la décoration de plusieurs édifices. Dans le marché public, qu'il avait planté d'arbres, se dressait un portique construit par un de ses parents, Peisianax. Il voulut que ce portique fût orné de peintures, et c'est Polygnote qu'il chargea de ce soin. Polygnote s'adjoignit deux peintres de valeur, Panainos et Micon, et bientôt le portique de Peisianax, devenu le *Portique peint* ou *Pœcile* (Ποικίλη στοά), excita l'admiration par les belles fresques dont il était rempli. Nous reviendrons sur les tableaux de Micon et

de Panainos. Disons, pour le moment, que Polygnote s'était réservé, dans le panneau central, la place d'honneur. Entre deux compositions dues à ses collaborateurs, il avait représenté, comme à Delphes, une *Ilioupersis,* dont le principal épisode était toujours l'attentat contre Cassandre ; seulement, au lieu de montrer Ajax jugé par les chefs achéens, il l'avait figuré se purifiant

Fig. 89. — Frise sculptée de Gjölbachi, représentant le meurtre des prétendants.

auprès de l'autel d'Athéna et implorant la clémence de ces mêmes chefs.

Lorsque Cimon, en 469, eut rapporté de Skyros les prétendus ossements de Thésée, et qu'un temple fut élevé pour honorer la mémoire du héros national des Athéniens, c'est encore Polygnote qui dut, avec Micon, en décorer l'intérieur. C'est lui qui, avec l'aide du même Micon, enrichit l'Anakeion, ou sanctuaire des Dioscures, de peintures rappelant les aventures de ces deux héros. Enfin, sur l'Acropole, à gauche des Propylées, le dévot qui s'acheminait vers le Parthénon rencontrait un édifice, sorte de chambre assez vaste dont la destination est difficile à déterminer, et qu'on désigne habituellement sous le nom de *Pinacothèque.* Là se trouvaient réunis un certain nombre de tableaux, parmi

lesquels, à ce qu'il semble, plusieurs de Polygnote. L'un d'eux représentait l'*Enlèvement du Palladion* par Ulysse et Diomède, ou le rapt de l'antique idole d'Athéna, dont la disparition des murs de Troie devait assurer la victoire des Grecs. La figure ci-dessous, empruntée à un vase peint signé du maître potier Hiéron, prouve combien ce motif était en faveur dans les ate-

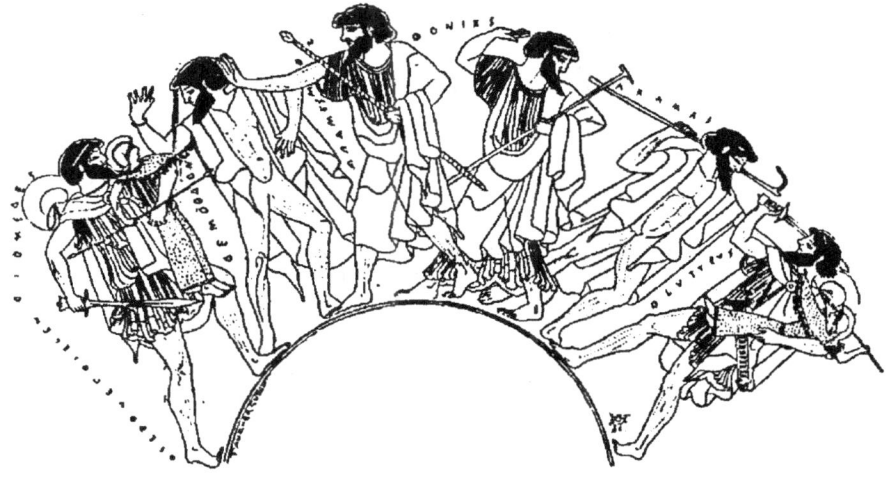

Fig. 90. — Enlèvement du Palladion, d'après un vase peint.

liers; une convention naïve y montre les deux ravisseurs tenant chacun dans leurs bras le Palladion, c'est-à-dire se disputant la gloire de l'avoir dérobé, et courant l'un sur l'autre, l'épée nue, tandis que les chefs des Grecs, Agamemnon, Phénix, Démophon, Acamas, s'efforcent de les séparer. On voyait encore, dans la Pinacothèque, *Ulysse et Philoctète dans l'île de Lemnos*, *Polyxène immolée sur le tombeau d'Achille*, *Oreste tuant Égisthe,* meurtre célèbre dont le souvenir s'est également conservé dans la peinture de vases

(fig. 91). On y voyait *Ulysse et Nausicaa* se rencontrant pour la première fois sur les bords du fleuve où la jeune fille était venue, avec ses servantes, laver les vêtements du roi Alkinoos; on y voyait *Achille à Skyros*, parmi les filles de Lycomède, peut-être au moment même où il se jetait sur les armes apportées

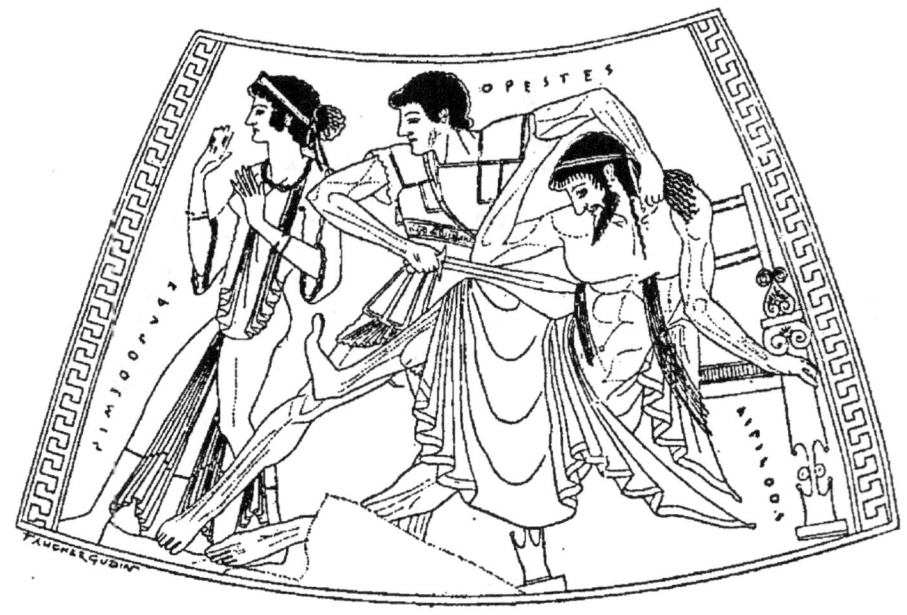

Fig. 91. — Oreste tuant Égisthe, d'après un vase peint.

par Ulysse, comme le représentent plusieurs peintures de Pompéi (fig. 92). Tous ces tableaux étaient-ils de Polygnote? Pausanias, qui les décrit, ne le dit pas d'une manière certaine. Quoi qu'il en soit, ils rentraient dans ses goûts, et si tous n'étaient pas sortis de son pinceau, comme *Achille à Skyros, Nausicaa, Polyxène*, dont les yeux, dit un poète de l'*Anthologie*, contenaient l'histoire entière de la guerre de Troie, tous appartenaient sans aucun doute à son école.

Il reste à dire un mot de la technique de ce peintre illustre et du caractère de son talent. Sa peinture était polychrome. Thasos avait été, d'après la légende, une des étapes du vieux Cadmos, dans son voyage d'Orient en Occident. Les arts y avaient fleuri de très bonne heure ; la polychromie y avait été de tout temps cultivée. On a vu plus haut que, vraisemblablement, Polygnote la trouva déjà installée à Athènes ; il avait donc mille raisons de la pratiquer. Les anciens admiraient la sobriété de son coloris ; sur la foi de Cicéron et de Pline, nous serions tentés de croire qu'il ne peignait qu'avec quatre tons, le blanc, le jaune, le rouge et le noir. Sans doute, c'étaient là, pour lui, comme pour ses contemporains, comme pour les premiers de ses successeurs, les couleurs fondamentales ; mais ces quatre couleurs lui fournissaient, par le mélange, un nombre de tons relativement considérable ; Denys d'Halicarnasse le dit en termes très clairs. Nous ignorons la nuance précise de ses couleurs ; nous ignorons aussi les combinaisons par lesquelles pouvaient passer, entre ses mains, ces éléments primordiaux. Il est étrange qu'il n'ait pas eu recours au bleu ; il y avait autour de lui tant de bleu sur les édifices et les statues, qu'on est surpris de ne pas trouver cette couleur au nombre de celles dont il se servait. Il est certain, pourtant, qu'il y avait du noir bleuâtre dans ses tableaux : la *Nékyia* contenait l'image d'un vampire, Eurynomos, qui se nourrissait de la chair des morts, et dont la peau était d'un ton intermédiaire entre le noir et le bleu, « semblable, dit Pausanias, aux mouches qui piquent la viande ». Peut-être aussi la teinte de l'eau tirait-elle

légèrement sur le bleu, bien que les flots de l'Achéron, dans la Lesché, semblent plutôt avoir été gris, avec des poissons qui paraissaient au travers, en silhouettes fugitives, à peine visibles. Quant aux feuillages, aux roseaux qui bordaient la rive infernale, aux saules, aux peupliers, à l'ombre desquels se reposaient les poètes, ils n'étaient pas figurés en vert, puisque ce ton était absent de la palette du peintre et qu'aucune combinaison ne lui permettait de l'obtenir ; il est probable qu'ils étaient esquissés en noir ou en bistre, avec une grande délicatesse. A ces tons indécis, d'un charme pénétrant, étaient associés des tons francs, comme la

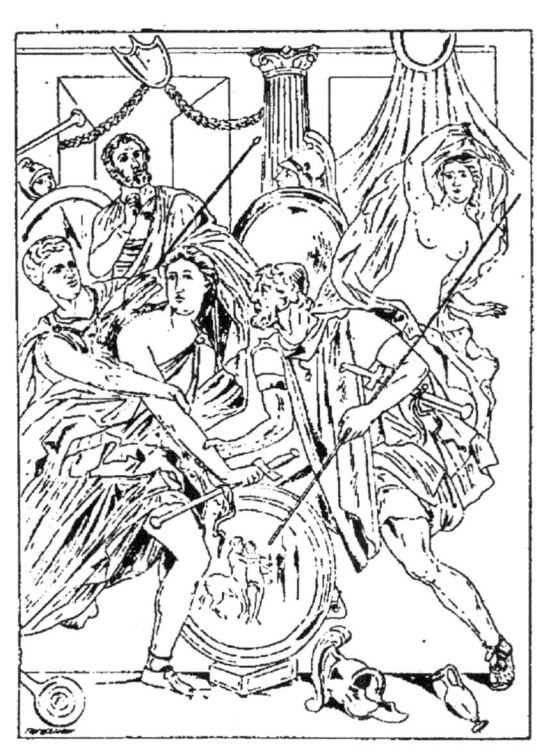

Fig. 92. — Achille à Skyros, peinture de Pompéi.

pourpre de certains manteaux, la bigarrure de certaines coiffures de femmes. De hardis effets de coloration étaient demandés au blanc, sans doute additionné de quelque matière cristalline, peut-être de sel : ainsi, Ajax, fils d'Oïlée, avait le corps tout brillant d'une sorte d'efflorescence saline, en souvenir du naufrage qui l'avait, au retour de Troie, précipité dans le royaume

d'Hadès. On ne saurait douter que cette simplicité de coloris ne fût voulue; il faut se garder d'y voir une preuve d'ignorance ou une indigence de moyens. L'éclatante polychromie alors à la mode en sculpture et en architecture n'eût pas manqué de réagir sur la peinture, si celle-ci se fût laissé faire; mais, de plus en plus, elle tendait à la sobriété, mettant tous ses efforts à tracer de belles lignes, enivrée, pour ainsi dire, de la noblesse de son dessin. Au vi^e siècle, elle avait été conventionnelle par impuissance; au v^e, elle le fut de parti pris, et nous voyons la même tendance se manifester dans la céramique, par l'abandon des retouches rouges et blanches. Dans cet art épuré, et qui ne rêve, en quelque sorte, qu'idéal contour, le dessin est presque tout, la couleur n'est qu'accessoire; le potier s'en passe, ou peu s'en faut; le peintre n'y cherche que de discrètes indications qui soulignent, dans ses tableaux, la beauté des formes et fassent valoir l'élégance des figures.

A cette convention s'opposait, chez Polygnote, un réalisme supérieur, qui visait surtout à exprimer la vérité des sentiments et des passions. On a vu que ce qu'il recherchait de préférence, c'étaient les situations où pouvaient paraître les troubles intérieurs qui bouleversent l'âme. A Delphes, les captives figurées dans l'*Ilioupersis* et la famille d'Anténor fuyant Troie témoignaient, par leurs regards et leur attitude générale, de l'affliction profonde et des cuisants soucis qui les torturaient. Des enfants étaient mêlés à ces scènes de désolation, les uns insouciants, comme ce fils d'Andromaque tranquillement occupé à sucer le lait de sa

mère, ou comme ce petit enfant d'Anténor déjà juché sur le dos de l'âne prêt à partir; les autres épouvantés à la vue de ce qui se passait autour d'eux, comme celui qui s'attachait, rempli de crainte, à un autel, ou comme cet autre, porté par un vieil eunuque, et qui, pour ne pas voir, se cachait les yeux avec la main. Mais ce qu'il y avait de plus émouvant, c'était l'expression de Cassandre, dont les sourcils et les joues, colorées d'une légère rougeur, rendaient si bien l'angoisse pathétique. La grande supériorité de Polygnote sur Cimon, qui avait varié les mouvements de la tête, était d'avoir varié ceux du visage. Pline nous dit que, le premier, il ouvrit les bouches et y fit apercevoir les dents (*instituit os adaperire, dentes ostendere*). Cela répond bien à ces masques passionnés dont il avait pourvu la plupart de ses héros et que laissent deviner les descriptions de Pausanias.

Fig. 93.

Il avait de même imaginé certaines postures dont le naturel et l'expressive beauté semblent avoir produit sur les contemporains une vive impression. Par exemple, la *Nékyia* montrait Hector assis, l'air profondément triste, et tenant son genou gauche avec les deux mains. Cette attitude fit fortune, comme l'attestent de nombreux vases. N'est-ce pas un souvenir d'elle qu'on retrouve

dans cette figure qui fait partie d'une scène empruntée à la légende des Argonautes (fig. 93)? Elle eut tant de succès, que tout le monde s'en empara. La même chose s'est passée à toutes les époques. Une heureuse trouvaille, dans le domaine de l'art, a toujours suscité une armée d'imitateurs. Parce qu'un peintre, de nos jours, a eu l'idée de faire galoper les chevaux comme

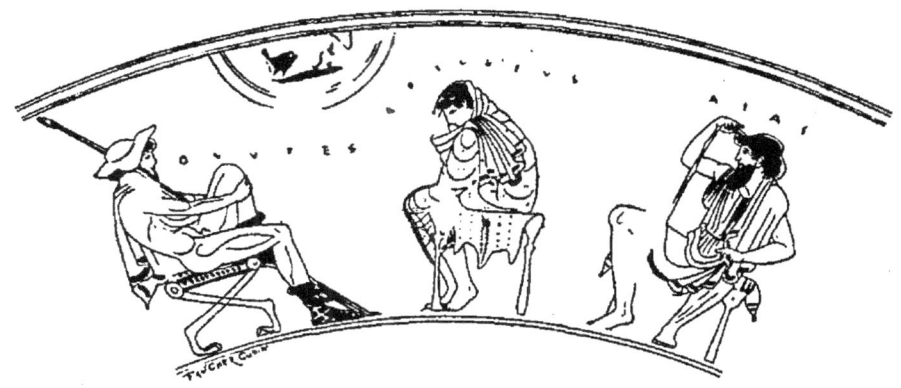

Fig. 94. — Ambassade d'Ulysse auprès d'Achille, d'après un vase peint.

ils galopent en effet, avec les quatre pieds ramassés sous le ventre, nos Salons annuels ont été pris d'assaut par des régiments entiers galopant de même. Parce qu'un autre, de grand talent, fait d'intéressants efforts pour rendre les reflets dont tout objet est coloré par les objets voisins, nous voyons une légion de peintres s'ingénier à donner aux choses des couleurs autres que celles qui leur sont propres. Les Athéniens ne procédaient pas autrement. L'homme au genou devint vite populaire chez les potiers, et ils le mirent partout, souvent hors de propos. Voyez ce petit tableau tiré d'une peinture de vase qui représente

Ulysse en ambassade auprès d'Achille, pour le décider à reparaître dans les combats (fig. 94). Bien que le besoin ne s'en fasse pas sentir, le rusé fils de Laërte y a, à peu de chose près, la position de l'Hector de Polygnote. Cela donnait une jolie ligne du dos; il n'en fallait pas plus pour tenter une main grecque. Le même tableau contient une autre imitation du même genre : cet Ajax assis qui y figure, un bâton à la main, rappelle le pédagogue d'une coupe de Douris (fig. 95), lequel est lui-même un souvenir de quelque grande fresque. Ces emprunts nous révèlent une loi éternelle de l'art, qui veut que les belles formes s'imposent à l'imagination et s'insinuent sournoisement dans le bagage d'idées de chaque artiste. Si quelque chose peut aider à comprendre la supériorité de Polygnote et celle des grands peintres ses contemporains, ce sont bien toutes ces réminiscences qui pullulent à côté d'eux dans la céramique et qui sont autant d'hommages inconsciemment rendus à leur génie.

Fig. 95.

Une autre audace de Polygnote, dans la façon de présenter ses personnages, était de les avoir en partie dissimulés derrière un pli de terrain. C'était conforme à la nature, et cela permettait d'exprimer d'une manière plus saisissante certains états d'âme, comme l'accablement de Tityos après les cruels assauts du vautour. On le voyait, à ce qu'il semble, affaissé sur son

rocher, et son corps, dit Pausanias, « ne paraissait pas tout entier ». Il était probablement dans une position analogue à celle qu'occupe ici (fig. 96) ce jeune Niobide blessé par Apollon et qui, mourant, les yeux déjà clos, s'appuie contre un tertre qui le cache à demi.

Le réalisme du maître se manifestait encore ailleurs que dans la peinture des passions ou de la douleur physique. Il avait le sens de la couleur locale : il y avait une cuirasse dans l'*Ilioupersis,* une cuirasse posée sur un autel, dont l'aspect était tout à fait archaïque; elle ressemblait à celle que portait Ajax dans un tableau de Calliphon de Samos, qui ornait le temple d'Artémis à Éphèse. Peut-être Polygnote connaissait-il ce tableau ; il avait, dans tous les cas, cherché à mettre un certain rapport entre cette arme et les temps reculés auxquels elle était censée appartenir. Il fut aussi le premier à rendre la transparence des étoffes, surpassant par là Cimon de Cléonées, qui n'avait su peindre que les lourdes draperies. Importés d'Égypte par les Phéniciens, les tissus diaphanes s'étaient de bonne heure répandus dans le monde grec; les Athéniens du vi^e siècle les employaient certainement, mais aucun peintre ne s'était essayé à les reproduire. Polygnote l'osa et, après lui, les peintres de vases,

Fig. 96.

comme on en peut juger par ce beau fond de coupe dont l'original est au Louvre (fig. 97), et qui montre Thésée adolescent recevant d'Amphitrite, à laquelle Athéna le

Fig. 97. — Thésée chez Amphitrite,
d'après un vase peint.

présente, l'anneau d'or que Minos a jeté dans la mer et que le jeune héros s'est engagé à aller chercher. On voit par cette admirable peinture, œuvre d'Euphronios, le potier dont le faire donne le mieux l'idée de ce qu'étaient le genre et la manière de Polygnote, com-

bien étaient légères ces fines étoffes dont les artistes revêtaient alors leurs personnages. Ce n'est là qu'un commencement : d'autres, comme le potier Hiéron, iront plus loin encore, et des sculpteurs comme Phidias emprunteront, eux aussi, à la grande peinture l'art de faire vivre et palpiter les corps sous leurs tuniques de lin. Polygnote traitait d'ailleurs avec la même habileté les étoffes opaques : Ériphyle, dans la *Nékyia*, portait, sous son manteau, une de ses mains au collier qu'elle avait reçu de Polynice pour trahir Amphiaraos, son époux, et l'on devinait, aux plis, le geste de ses doigts caressant avec amour le prix de sa trahison. Il excellait encore à dessiner la chevelure, dont les sculpteurs du vie siècle lui avaient appris à exprimer les boucles savantes et les gracieuses ondulations : deux têtes, dans une coupe d'Euphronios à fond blanc (fig. 98 et 99), montrent le soin qu'il apportait à ce détail, ainsi qu'à l'exécution des cils. Il savait enfin saisir les particularités ethniques, les traits individuels qui distinguent les races : aux côtés de Memnon, dans la *Nékyia*, il avait placé un jeune Éthiopien que Pausanias se borne à mentionner sans le décrire, mais dont le teint, sans doute, et le profil camard indiquaient suffisam-

Fig. 98

Fig. 99.

ment l'origine ; peut-être ressemblait-il à ces nègres qu'Amasis, un maître potier de la fin du VIᵉ siècle, a introduits dans quelques-uns de ses tableaux. De même, le petit enfant qui mettait la main devant ses yeux, dans l'*Ilioupersis*, était assis sur les genoux d'un vieillard ridé et cassé, dont nous pouvons nous faire une idée par cette étrange figure, due au pinceau du potier Pistoxénos (fig. 100), lequel fait de ce personnage le précepteur d'Hercule adolescent. Selon toute vraisemblance, Polygnote en avait trouvé le modèle autour de lui, parmi ces esclaves thraces tatoués et décrépits auxquels les riches Athéniens confiaient les fonctions de portier ou de pédagogue.

Fig. 100.

Avons-nous, par ces remarques, réussi à faire comprendre le caractère de ces œuvres anéanties ? Nous n'osons nous en flatter. La grande difficulté sera toujours d'imaginer le groupement de toutes ces figures et l'harmonie secrète qui les reliait les unes aux autres. Plusieurs restaurations ont été proposées pour en rendre compte : aucune n'est satisfaisante[1]. Si l'on veut essayer de se représenter ces vastes ensembles, il faut

1. Hâtons-nous de dire que la plus acceptable est celle qu'a imaginée récemment M. Benndorf pour l'*Ilioupersis* et qu'il a publiée dans les *Wiener Vorlegeblætter* de 1888 (Vienne, 1889), pl. 12.

d'abord les supposer dépourvus de cette unité qu'offre de nos jours la peinture décorative, grâce au fond commun sur lequel s'en détachent les divers épisodes. Aujourd'hui, quand un peintre veut, par exemple, figurer l'Été dans le champ d'un panneau livré à sa fantaisie, il compose un paysage qui lui serve de cadre et dans lequel il puisse enfermer les scènes symboliques à l'aide desquelles il rendra la chaleur du jour, l'accablement d'une nature échauffée par un ardent soleil, que bravent cependant de rustiques travailleurs. Au pied d'une rangée de collines, dont les pentes molles s'élèvent, comme lassées, vers le ciel, il peindra un bouquet de bois sombre, autour duquel il étendra des cultures, des blés mûrs pour la moisson, des foins qu'entassent sur un char des paysans demi-nus, aux membres robustes; puis, sur le devant, il fera courir une rivière où viendront se rafraîchir de chastes baigneuses, sur les bords de laquelle des mères allaiteront leurs enfants, à l'ombre grêle de quelque vieux saule. Tous ces groupes épars seront distincts les uns des autres; ils ne concourront point à une action commune, et pourtant le fond qui les relie en fera comme les notes individuelles d'une grande symphonie très poétique et très touchante, d'où se dégagera une impression d'unité incontestable. Ce n'est pas ainsi qu'il faut nous représenter les fresques de Polygnote. Elles étaient composées à la manière d'un fronton de temple, sans fond de paysage qui leur servît de lien ; chaque scène avait son fond, prestement silhouetté sur l'enduit blanc qui recouvrait tout le panneau : ici des arbres, là les murs de Troie, juste ce qu'il fallait pour

indiquer le lieu de la scène et guider la rêverie du spectateur. Elles étaient réparties dans de longs registres parallèles, mais qui empiétaient les uns sur les autres et n'avaient rien de la régularité que présentent, par exemple, les vases d'ancien style. Pausanias mêle à ses descriptions des renseignements comme ceux-ci :

Fig. 101. — Fragment de coupe attique à fond blanc.

au-dessus, au-dessous, à la suite, qui ont torturé les archéologues. Les uns en ont conclu qu'il s'agissait de deux registres, les autres de trois, quelques-uns de quatre ; il n'y a pas lieu de procéder avec cette rigueur. Concevez un art très libre, qui tire parti de tous les espaces avec une merveilleuse adresse, qui superpose, ici, trois et quatre groupes, tandis qu'ailleurs il n'en met qu'un, auquel il donne plus d'importance, une symétrie cachée, un équilibre moins apparent que réel, soucieux du moindre effet, mais où l'on ne sent ni

l'effort ni la raideur, et vous aurez les éléments nécessaires pour pénétrer le secret de la composition de Polygnote.

Si vous voulez maintenant restituer le dessin et la couleur, c'est parmi les lécythes attiques à fond blanc qu'il vous faudra aller chercher vos modèles, ou mieux, parmi ces belles coupes à fond laiteux de la première moitié du v^e siècle, où revit, si fidèle, le souvenir des grands peintres. Voici précisément deux fragments d'une de ces coupes qu'on croit pouvoir attribuer à Euphronios et qui ont été trouvés, il y a peu de temps, à Athènes (fig. 101 et 102) : le sujet était Orphée mis à mort par les Ménades. Je ne pense pas qu'on puisse rêver dessin plus pur ni plus voisin de ce que devait être la peinture de Po-

Fig. 102.

lygnote. Il y faut seulement imaginer moins de sérénité et des physionomies un peu plus tragiques, car telle est la qualité qui lui valut surtout l'admiration des anciens : le premier, il avait fait entendre cette voix des passions qui allait rencontrer de si pathétiques accents sur la scène et susciter des enthousiasmes qui, depuis, ne furent jamais atteints.

§ IV. — *Suite de l'École attique :*
Micon et Panainos ; Pauson, Agatharque de Samos,
Apollodore d'Athènes.

Nous insisterons moins sur les peintres qui suivent, même sur les très grands, comme Apelle, faute de documents qui nous éclairent sur leur valeur. Nous avons déjà cité, parmi les contemporains de Polygnote, Micon et Panainos, qui travaillèrent sous sa direction. Le premier était d'Athènes ; son père s'appelait Phanomachos ; il eut une fille, Timarété, qui s'occupa également de peinture : on voyait d'elle, à Éphèse, une *Artémis* qui ne manquait pas de mérite. Le second était le frère de Phidias. Avec lui paraît un nouvel usage, celui des expositions de tableaux. Les grands jeux de la Grèce, qui attiraient un tel concours de spectateurs, avaient, jusque-là, consisté en exercices physiques : maintenant, à ces épreuves, on sent le besoin d'en ajouter d'autres, plus propres à satisfaire l'esprit ; on y introduit des concours entre peintres. Bientôt, on y fera des récitations de prose et de vers ; le sophiste Hippias d'Élis y donnera des consultations de philosophie, jusqu'au jour où les sectes s'y livreront bataille et où ces vieilles solennités ne seront plus qu'un prétexte à vaine déclamation. C'est à Delphes et à Corinthe, à l'occasion des jeux Pythiques et des jeux Isthmiques, qu'eurent lieu les premières expositions. Panainos prit part à celle de Delphes et eut la douleur de n'y pas remporter le prix. Plus tard, nous voyons

Zeuxis et Parrhasios aux prises l'un avec l'autre dans un concours analogue. Zeuxis y avait exposé des raisins si saisissants de vérité, que les oiseaux, trompés par l'apparence, vinrent les picorer. Le tableau de Parrhasios représentait un simple voile, mais qui semblait jeté si naturellement sur le panneau de bois dont il recouvrait toute la superficie, que Zeuxis le prit pour un tissu véritable et, déjà sûr du succès, d'un ton hautain, ordonna de l'enlever, afin que la comparaison pût être faite entre les deux œuvres. Reconnaissant son erreur : « Je n'ai trompé que les oiseaux, dit-il à son concurrent; tu m'as trompé, moi un artiste », et il lui céda de bonne grâce la victoire. Parrhasios devait être moins heureux à Samos, dans un concours avec Timanthe, où tous deux avaient traité le même sujet, *Ajax et Ulysse se disputant les armes d'Achille*. Cette fois, ce fut lui qui eut le dessous, et il en éprouva un violent dépit. Les jurys de ce temps-là soulevaient déjà, par leurs décisions, des protestations et d'amères critiques.

Les Grecs ont aussi connu les expositions particulières. Apelle soumettait ses œuvres au jugement du public dans une sorte de galerie ouverte, où il se tenait caché pour recueillir les impressions de la foule. On sait qu'un cordonnier, examinant un de ses tableaux, remarqua qu'il s'y trouvait une chaussure mal dessinée. Apelle corrigea la faute; mais l'homme, le lendemain, s'étant permis de blâmer la jambe, le peintre, se montrant : « Que le cordonnier, dit-il avec impatience, s'en tienne à la chaussure et ne juge pas ce qui est au-dessus. » Le mot passa en proverbe : *Ne sutor*

supra crepidam. Mais revenons à Panainos et à Micon.

Tous deux, on s'en souvient, contribuèrent à décorer le Pœcile. A gauche de la grande composition de Polygnote représentant l'*Ilioupersis*, ils avaient peint en collaboration la *Bataille de Marathon*. Le moment de l'action qu'ils avaient choisi était la défaite des Barbares, qu'on voyait, d'un côté, refoulés dans les marais, de l'autre, chassés vers les vaisseaux phéniciens qui bordaient le rivage et où ils se précipitaient pêle-mêle, harcelés par les vainqueurs. Il est intéressant de retrouver, parmi les frises sculptées de Gjölbachi, un souvenir très précis de cette fresque (fig. 103). Seulement, au lieu du combat de Marathon, la frise de Gjölbachi met sous nos yeux une des batailles livrées dans la plaine du Scamandre, sous les murs de Troie. L'imitation n'en est pas moins évidente :

Fig. 103.

voyez ces vaisseaux grecs qui limitent, à gauche, le fragment que nous reproduisons ; ils correspondent exactement à la flotte phénicienne qui occupait la même position dans le tableau de Micon et de Panainos.

A la *Bataille de Marathon* faisait pendant, de l'autre côté de l'*Ilioupersis*, une composition de Micon

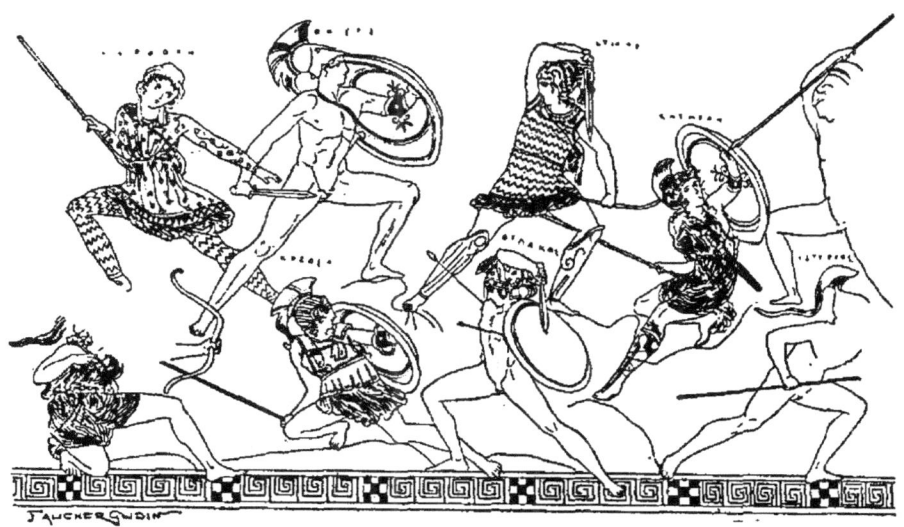

Fig. 104. — Combat de Grecs et d'Amazones, sur un vase peint.

figurant la *Lutte de Thésée contre les Amazones*, encore un sujet traité par le sculpteur de Gjölbachi ; mais au lieu de Thésée et des Athéniens, c'est Achille qu'il avait représenté poursuivant, dans les campagnes troyennes, l'Amazone Penthésilée. Ce tableau répondait à la bataille sur les bords du Scamandre, dont le séparait une *Ilioupersis*, de sorte que les reliefs de cette partie de la frise offraient absolument le même ordre que les peintures du Pœcile, curieuse preuve de l'influence de la grande peinture sur ce monument construit, vers la fin du IIIe siècle avant notre ère, par

quelque satrape, avec l'aide d'artistes venus de Grèce et dont l'imagination était pleine des merveilles qu'ils y avaient vues.

A partir de Micon, les combats d'Amazones vont d'ailleurs se multipliant dans le grand art et dans les arts industriels. Phidias y aura recours pour décorer

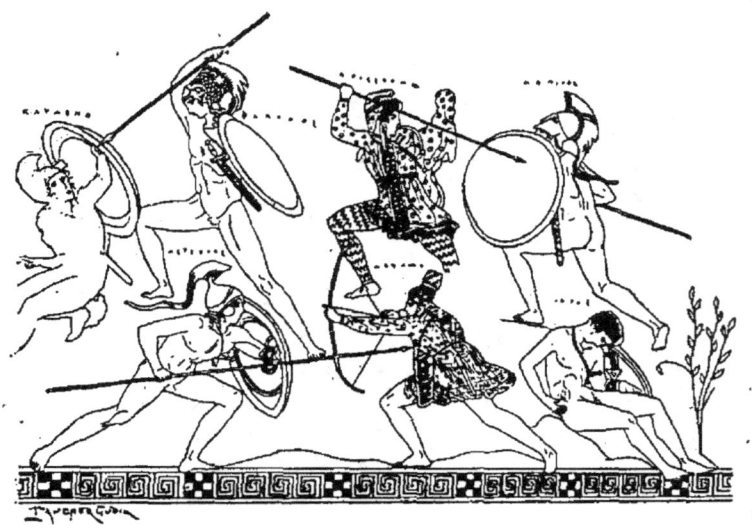

Fig. 105. — Suite du même combat.

le piédestal de sa statue de Zeus, à Olympie, et le bouclier de son Athéna Parthénos ; quant aux peintres de vases, ils trouveront dans ce motif une source inépuisable de tableaux. Le plus beau est, à coup sûr, celui qui orne un vase de Cume, de la classe des *aryballes*, et qu'on peut voir au musée de Naples. Nous en donnons ici la décoration développée (fig. 104 et 105). Ces guerriers grecs, armés du bouclier et de la lance, agiles et souples dans leur robuste nudité, ces Amazones au costume compliqué, aux tuniques rayées ou mouchetées suivant la mode barbare, le mouvement qui anime

ces divers personnages, leur groupement harmonieux, la symétrie savante qui les oppose les uns aux autres, tout cela forme un ensemble d'une grâce inimitable qui devait rappeler de très près la peinture de Micon. Il faut remarquer le lieu de la scène : elle se passe dans les montagnes, ou, tout au moins, parmi des accidents de terrain que le peintre a discrètement indiqués, çà et là, d'un trait rapide. La légende contait, en effet, que

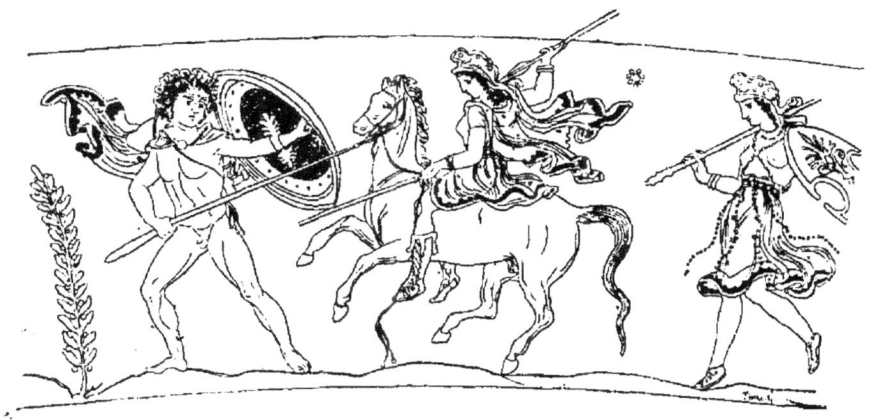

Fig. 106. — Combat d'Amazones, sur un vase peint.

c'était sur le Pnyx et sur les collines environnantes que l'invasion des Amazones avait été repoussée par Thésée. Toutes les peintures de vases qui reproduisent cet événement sont restées fidèles à ce détail. Qu'elles figurent les Amazones à pied ou à cheval (fig. 106), des lignes ondulées y marquent toujours les aspérités du sol. C'était évidemment un des traits caractéristiques du tableau de Micon, et ce souci de la tradition et du pittoresque se retrouvait dans l'*Amazonomachie* qu'il avait peinte au Théseion. Au Pœcile, ce respect de la légende lui avait suggéré une invention fort remarquée des contemporains. Un de ses héros,

Boutès, l'ancêtre d'une des plus vieilles familles de l'Attique, y paraissait au sommet d'une colline dont la saillie ne laissait apercevoir que son casque et le haut de son visage, dérobant le reste aux yeux du spectateur. Vous reconnaissez là le procédé appliqué par Polygnote à son Tityos dans la *Nékyia;* mais tandis que Polygnote s'était probablement contenté de dissimuler derrière un pli de terrain une minime partie de son personnage, Micon, plus hardi, avait sous-entendu plus des trois quarts du sien. Cette façon de peindre expéditive frappa, et même scandalisa quelque peu les Athéniens, habitués à la consciencieuse précision de l'archaïsme. Il leur sembla que ce Boutès n'avait guère coûté à son auteur, et, pour caractériser une œuvre dont la rapide

Fig. 107.

exécution ne trahissait qu'un faible effort, ils s'accoutumèrent à dire : « Voilà qui est plus prestement enlevé que Boutès » (Θᾶττον ἢ Βούτης). La figure 107, empruntée au vase peint d'où nous avons déjà tiré les figures 93 et 96, paraît bien être un timide souvenir de ce subterfuge osé de Micon.

J'ai fait allusion au combat d'Amazones qui ornait un des panneaux intérieurs du Théseion. Ce temple contenait d'autres peintures du maître, toutes relatives aux exploits de Thésée. On y voyait, par exemple, une composition qui devait inspirer plus tard les auteurs des métopes du Parthénon, la *Lutte des Lapithes contre les Centaures,* où Thésée figurait du côté des

Lapithes, aux prises avec un Centaure qu'il venait de terrasser. Les sujets de ce genre sont fréquents sur les vases peints, témoin ce vase de Vienne, qui représente les Centaures attaquant le Lapithe Pirithoüs le jour de ses noces et faisant irruption dans la salle du festin (fig. 108). On y voyait encore la *Visite de Thésée à Amphitrite et à Poseidon*. Comme ce héros, disait la fable, était en Crète avec les jeunes gens et les jeunes filles d'Athènes destinés à servir de proie au Minotaure, Minos s'emporta contre lui, parce qu'il faisait obstacle à sa passion pour Périboia; il l'accabla d'outrages et lui reprocha, entre autres choses, de n'être pas le fils de Poseidon; puis, pour l'éprouver, il lança son anneau dans la mer, l'invitant ironiquement à le lui rapporter. Thésée, sans hésiter, se précipite dans les flots, où il est recueilli par des tritons et des dauphins qui le conduisent mollement jusqu'au roi de la mer, lequel lui remet l'anneau de Minos; en même temps, Amphitrite lui fait don d'une couronne d'or. Nous ne savons pas exactement quel épisode de cette légende Micon avait mis en œuvre, mais tout porte à croire que le sujet de sa fresque était Thésée paraissant devant Poseidon et Amphitrite. On a vu ce thème très librement traité par Euphronios (fig. 97). D'autres potiers s'en emparèrent, comme l'atteste ce vase qui paraît plus voisin de la peinture de Micon (fig. 109) et qui nous offre un admirable spécimen de ce que savaient faire, dans la première moitié du v^e siècle, les céramistes athéniens.

Il y avait encore, dans le Théseion, un tableau de Micon représentant la *Mort de Thésée*. Quand nous

aurons cité, dans l'Anakeion, une fresque figurant le *Départ des Argonautes* et montrant les héros prenant part, à Iolcos, aux jeux funèbres donnés par Acastos en l'honneur de son père Pélias, nous aurons à peu près achevé la liste des œuvres que l'antiquité attribuait à Micon.

Nous ne pouvons que malaisément nous faire une idée des qualités de ce peintre. Il ne valait pas Poly-

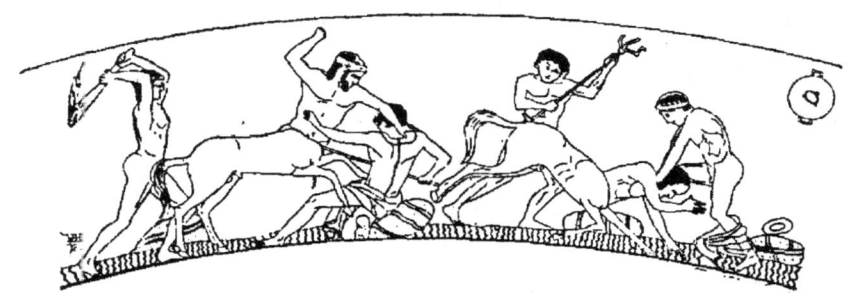

Fig. 108. — Combat de Lapithes et de Centaures, d'après un vase peint.

gnote. En quoi lui était-il inférieur? Nous l'ignorons. Il travaillait, semble-t-il, avec plus de négligence et en regardant de moins près la nature. On contait à ce propos une anecdote significative : il avait peint un cheval avec des cils à la paupière inférieure, ce qui est contraire à la réalité. Non seulement il était peintre, mais il sculptait. Tel était aussi, d'ailleurs, le cas de Polygnote. On voyait à Olympie une statue de bronze de l'Athénien Callias, vainqueur au pancrace, qui était due à son ciseau; on en a récemment retrouvé la base avec sa signature. Les anciens connaissaient de lui plusieurs statues d'athlètes.

Après ce qui a été dit de la *Bataille de Marathon,*

œuvre commune de Micon et de Panainos, il reste peu de chose à ajouter sur ce dernier artiste. Collaborateur de son frère, il contribua à décorer le trône de Zeus Olympien. Ce trône était soutenu par des colonnes

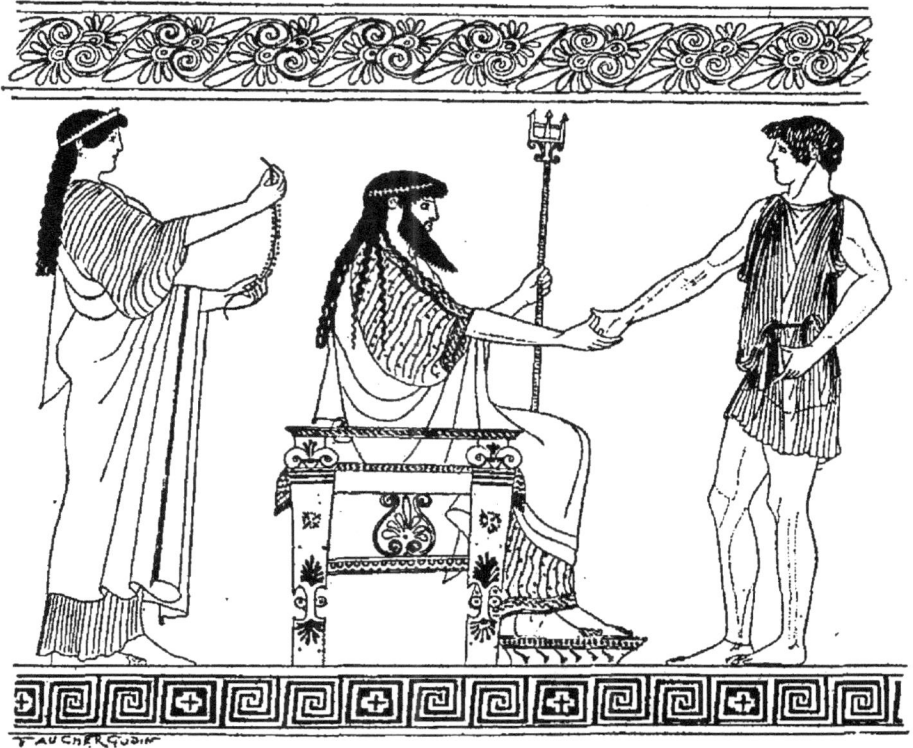

Fig. 109. — Thésée devant Poseidon et Amphitrite, d'après un vase peint.

entre lesquelles étaient engagées des espèces de méopes lisses, que Panainos couvrit de peintures. *Hercule et Atlas, Hercule luttant contre le lion de Némée,* le *Jardin des Hespérides, Thésée et Pirithoüs,* des figures allégoriques comme l'*Hellade* et. *Salamine,* celle-ci tenant à la main un de ces ornements que les Grecs plaçaient à l'avant de leurs vaisseaux; *Hippodamie,* le

Supplice de Prométhée, la *Mort de Penthésilée*, l'*Attentat d'Ajax contre Cassandre*, telles sont les scènes variées que son alerte pinceau traça sur le siège monumental du dieu [1]. Nous savons aussi qu'on admirait dans le temple de Zeus plusieurs fresques dont il était l'auteur, mais le sujet ne nous en est pas connu. Enfin, il passait pour avoir peint, en Élide, le bouclier d'une statue d'Athéna sculptée par Colotès, disciple de Phidias.

L'innovation capitale de Micon et de Panainos consista dans l'introduction de la peinture d'histoire. Ils n'en étaient pas cependant les inventeurs. Bien avant eux, on s'en souvient, Boularchos avait eu l'idée de fixer par le pinceau le souvenir d'un grand événement contemporain. En 514 avant notre ère, Mandroclès de Samos, l'ingénieur qui avait construit sur le Bosphore le pont de bateaux destiné à livrer passage à l'armée de Darius se rendant en Thrace, avait consacré dans le sanctuaire de Héra Samienne un tableau où l'on voyait ce même pont chargé de soldats et Darius assis à l'une des extrémités, surveillant le passage de ses troupes. Mais c'étaient là des faits isolés ; on n'avait point, jusqu'à Micon, érigé la peinture historique en système. Polygnote s'en était tenu aux allusions transparentes : ses deux *Ilioupersis* rappelaient la prise d'Athènes par les Perses ; son *Ulysse vainqueur des prétendants* faisait penser aux Grecs débarrassant

[1]. J'ai groupé ces scènes suivant les analogies qu'elles présentaient entre elles, et non suivant l'ordre donné par Pausanias. La place exacte occupée par chacune d'elles est presque impossible à déterminer.

leur patrie des Barbares. Le voile de la légende lui semblait nécessaire pour rehausser et faire valoir la réalité. Micon peignit la réalité même : la bataille de Marathon était de l'histoire d'hier pour ceux qui en contemplaient l'image au Pœcile, et cette image les frappait d'autant plus, qu'à côté de divinités comme Athéna, Hercule, Thésée, le héros Marathon, ils y reconnaissaient les traits idéalisés de leurs généraux, Callimaque, Miltiade, ceux de Cynégire, ceux des principaux chefs barbares, tels que Datis et Artapherne.

Il y avait au Pœcile une autre peinture dont nous ignorons l'auteur, mais qui rappelait de même un événement historique considérable, la bataille d'Œnoa, livrée aux Lacédémoniens par les Athéniens et les Argiens coalisés[1]. Là aussi, probablement, on voyait des portraits, et le réel se trouvait mêlé au merveilleux. On ne peut s'empêcher de rapprocher cette tendance d'une tendance analogue qui se manifeste, vers le même temps, dans la littérature. C'est l'époque où les tragiques, sans renoncer à la mythologie, cherchent volontiers leurs sujets de drames dans l'histoire, où Phrynichos met sur la scène la prise de Milet, le plus sanglant épisode de la révolte de l'Ionie ; où, peu de temps après la seconde guerre médique, il fait jouer ses *Phéniciennes,* qui en glorifient l'issue ; où Eschyle excite l'enthousiasme des Athéniens en leur montrant, dans ses *Perses,* Atossa pleine d'angoisse et Xerxès vaincu et humilié. Une ivresse patriotique fait qu'on

[1]. Voyez, sur cette peinture, C. Robert, *Hermes,* 1890, p. 412 et suiv.

se porte avec ardeur vers ces images, qu'on ose les peindre dans les édifices publics et les figurer au

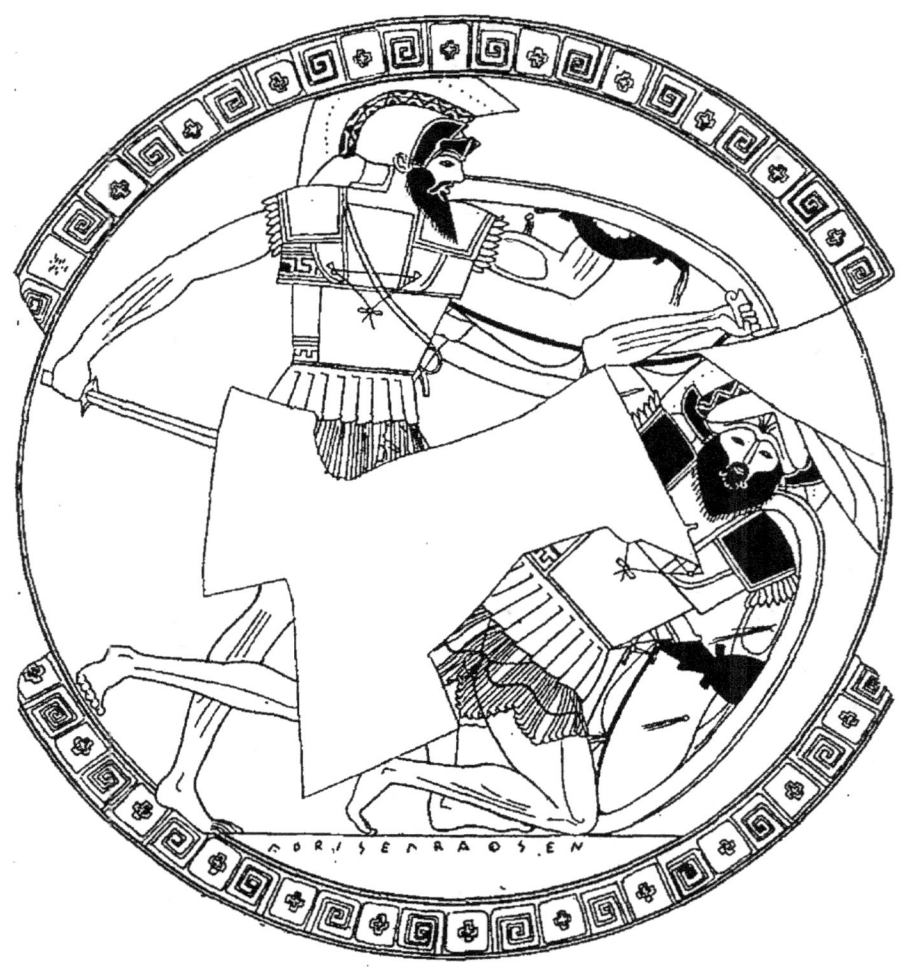

Fig. 110. — Grec et Barbare combattant, d'après un fond de coupe du Vᵉ siècle.

théâtre, à côté des vieux mythes qui alimentaient seuls, auparavant, la poésie et la peinture. De là, dans les arts industriels comme la céramique, ces allusions de plus en plus fréquentes aux Barbares, ces représenta-

tions de Perses terrassés, tantôt habillés à la grecque (fig. 110), tantôt revêtus de ce costume bariolé que tant de vases reproduisent et dont nous donnons ici un spécimen (fig. 111), d'après une coupe du Louvre en partie restaurée[1]. Quand on ne va pas jusqu'à ce réalisme, on a recours au symbole : les Centaures, les Amazones, tous ces êtres violents et hétéroclites dont on s'occupait depuis des siècles sans se demander ce qu'ils signifiaient, deviennent autant de personnifications de la force barbare domptée par le génie grec, puissant et mesuré. La guerre de Troie elle-même apparaît comme le début de la querelle entre l'Orient et l'Occident, comme l'acte initial qui a donné naissance à l'antique inimitié de l'Europe et de l'Asie. Il ne faudrait point exagérer, mais soyez sûr que l'Athénien contemporain de Polygnote et de Micon saisissait dans leurs tableaux ces secrètes intentions; ces belles fresques pleines d'idées flattaient son amour-propre national, et il éprouvait d'autant plus de plaisir à les contempler.

A côté de cette influence incontestable des faits, les peintres de cette époque en subissent une autre, celle de la littérature. On a vu ce que l'épopée avait fourni à Polygnote; on verra tout à l'heure ce que Parrhasios et ses successeurs ont dû à la tragédie. Notons, en attendant, l'apparition, dans la peinture, d'un goût nouveau, qui lui vient de la comédie sicilienne, le goût pour

1. Les restaurations sont indiquées en pointillé. Cette coupe comme celle que reproduit la figure 110, est l'œuvre du potier Douris. Remarquez l'espèce d'étendard ou de guidon que tient le Barbare dans la main gauche.

certaines scènes religieuses d'un caractère familier et légèrement comique. Pausanias signale, parmi les tableaux qui décoraient l'un des temples de Dionysos,

Fig. 111. — Barbare terrassé par un Grec,
d'après un fond de coupe du v^e siècle.

une fresque représentant le *Retour d'Héphaistos dans l'Olympe*. Ce dieu, disait la légende, voulant punir Héra, sa mère, de la dureté qu'elle avait montrée à son égard, lui avait envoyé un trône d'or muni de mille liens invisibles. Héra y était restée attachée, et les

efforts des dieux pour la délivrer avaient été vains, quand Dionysos s'était avisé d'aller trouver le coupable à Lemnos, de l'enivrer et de le ramener dans l'Olympe pour mettre fin au supplice de la déesse. C'est ce retour du divin forgeron qu'on voyait peint dans le temple de Dionysos. Or ce mythe était depuis longtemps exploité par les peintres; on le rencontre, au vi[e] siècle, sur le vase François. Le comique sicilien Épicharme l'avait rajeuni en le portant sur la scène, dans sa pièce intitulée *Héphaistos* ou les *Cômastes*. De là la popularité de cette fable à Athènes, où le théâtre d'Épicharme jouissait d'une réputation méritée. Les peintres y revinrent, et c'est sans doute à cet engouement qu'il faut attribuer le tableau décrit par Pausanias, ainsi que les nombreuses peintures de vases qui reproduisent le même sujet (fig. 112).

Il ne nous reste plus, pour cette période, qu'à nommer quelques artistes d'une valeur secondaire, ou sur lesquels les documents nous font défaut. Citons, parmi les premiers, Pauson, dont se moque Aristophane. On contait de lui une charge d'atelier qui semble indiquer peu de sérieux dans le caractère. Comme quelqu'un lui avait demandé de peindre un cheval se roulant dans la poussière après les exercices du stade, il figura un cheval galopant et soulevant avec ses pieds des nuages de poussière. L'amateur s'étant plaint, Pauson retourna son tableau, de façon à présenter l'animal les pieds en l'air et la tête en bas. On ne nous dit pas si l'amateur se déclara satisfait.

Un peintre très supérieur fut, vers le même temps, Agatharque de Samos, à la fois contemporain d'Es-

chyle et de Zeuxis. Vitruve parle d'une décoration peinte qu'il exécuta pour une tragédie d'Eschyle et sur laquelle il rédigea une sorte de mémoire théorique. C'était une grande nouveauté. La scène improvisée qu'on dressait, pour chaque série de représentations, dans l'orchestre du Lénaion, au pied de l'Acropole,

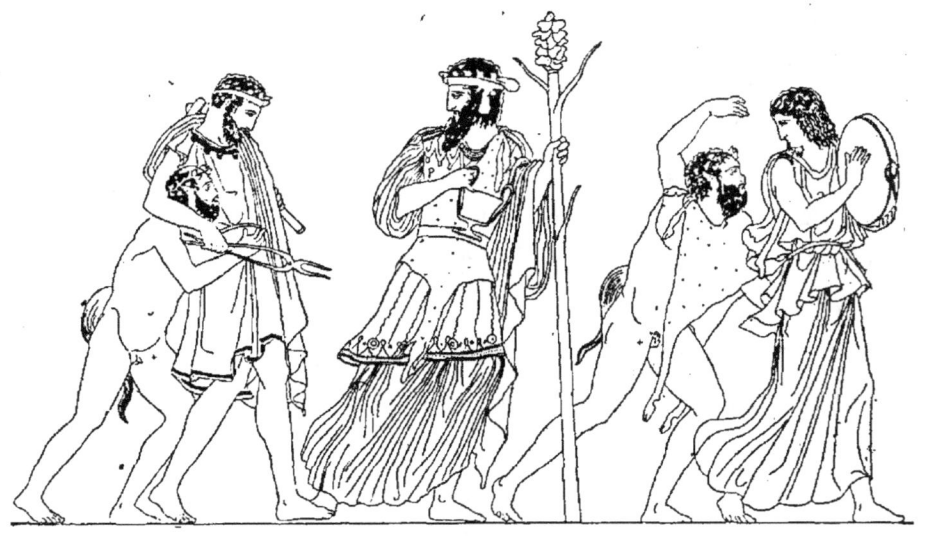

Fig. 112. — Retour d'Héphaistos dans l'Olympe, d'après un vase peint.

avait été, jusqu'alors, ornée de tapisseries et de ces riches tissus que l'invasion perse avait rendus familiers aux Athéniens. Peut-être à ces tissus mêlait-on déjà quelques peintures. Mais c'est Sophocle qui, le premier, fit de la peinture, au théâtre, un usage raisonné et méthodique. Vers la fin de sa carrière, Eschyle l'imita, et de ce goût du vieux poète pour les nouveaux procédés d'ornementation scénique sortit l'œuvre d'Agatharque de Samos. Nous en ignorons les mérites. Il est probable qu'elle contenait un essai de perspective. Dé-

mocrite et Anaxagore, qui écrivirent, après Agatharque, sur la *scénographie,* donnaient, paraît-il, les règles à observer pour produire l'illusion de la profondeur et figurer des édifices dont certaines parties eussent l'air de s'enfoncer dans l'éloignement, tandis que d'autres semblaient saillir au dehors. Nous ne savons pas si Agatharque alla aussi loin, mais il y a lieu de croire que ses décors étaient déjà à plusieurs plans. On peut s'en faire une idée approximative par ces curieuses vues de villes et d'enceintes fortifiées sculptées en léger relief sur les portes de quelques tombeaux lyciens (fig. 113). Il y a déjà, dans ces tableaux, des lignes fuyantes qui témoignent d'un sérieux effort pour rendre la perspective, en même temps qu'on y remarque le procédé de superposition propre à l'ancienne manière.

Agatharque peignait très vite et se vantait de sa rapidité, qui contrastait avec la lenteur de Zeuxis. Cette qualité convenait essentiellement à la fabrication des décors, ainsi qu'à la décoration des intérieurs, dans laquelle ce peintre paraît avoir excellé. Un jour, Alcibiade l'ayant prié d'exécuter chez lui une série de fresques, comme il s'y refusait, prétextant les nombreuses commandes dont il était accablé, le jeune aristocrate, qui n'aimait point la résistance, l'emmena de force et le tint, pendant quatre mois, prisonnier dans sa maison; il y fût resté plus longtemps encore et, sans doute, jusqu'à l'achèvement des travaux, s'il n'avait réussi à tromper la vigilance de ses gardiens.

Il y aurait peu de chose à dire d'Apollodore l'Athénien, contemporain d'Agatharque, bien que plus

jeune de quelques années, si ce nom ne marquait dans l'histoire de la peinture le commencement d'une révolution capitale. Jusqu'alors, les Grecs avaient peint à teintes plates, suivant la vieille méthode égyptienne et achéenne ; Polygnote, tout en sachant reproduire le moelleux et la transparence des étoffes, avait ignoré l'art de faire tourner les corps. Plusieurs causes, assurément, déterminèrent l'éclosion de cet art ; mais ce qui contribua surtout à sa naissance, ce fut l'influence du théâtre. On vient de voir que l'introduction de la peinture sur la scène avait bien vite amené à

Fig. 113.

composer des décors dans lesquels se faisaient sentir des intentions de perspective, que les palais, les paysages tracés par Agatharque sur les toiles ou les panneaux devant lesquels se mouvaient les acteurs, offraient, selon toute apparence, de timides effets de rapprochement ou d'éloignement obtenus par de simples combinaisons de lignes. Il était naturel qu'on cherchât à ap-

pliquer ce procédé à la représentation des personnages. C'est, semble-t-il, Apollodore d'Athènes qui, le premier, tenta l'entreprise. Les auteurs anciens le surnomment *skiagraphe* (σκιαγράφος), c'est-à-dire *habile à peindre l'ombre*. Plutarque affirme, d'autre part, qu'il inventa l'art de dégrader les tons et de noyer les contours. Tout cela indique clairement une technique nouvelle. Nous ignorons l'aspect que pouvaient avoir certains tableaux très vantés de ce peintre, tels que le *Prêtre en prières*, *Ajax foudroyé*, *Alcmène et les Héraclides suppliant les Athéniens*. Ce qui est certain, c'est que ces peintures ne ressemblaient pas à celles de la première moitié du v^e siècle. Plus d'air y circulait; moins belles, probablement, moins pures de dessin que les fresques des Polygnote, des Panainos et des Micon, elles étaient moins conventionnelles et rendaient plus fidèlement la nature. Voilà, certes, un grand changement. Tous les peintres, désormais, marcheront dans cette voie ; il suffira de perfectionner l'invention d'Apollodore pour en venir aux chefs-d'œuvre de Parrhasios et d'Apelle.

§ V. — *L'École ionienne : Zeuxis et Parrhasios ; Timanthe.*

Ces mots d'*École ionienne* ne doivent pas tromper le lecteur. Ils font allusion à la patrie des peintres dont nous allons nous occuper, ou à leur résidence prolongée en Ionie, plutôt qu'à une grande école de peinture dont ils auraient été les chefs. Ainsi, Zeuxis et Parrhasios, les plus illustres représentants de ce groupe, n'ont

pas, semble-t-il, donné naissance, en Asie Mineure, à un art nouveau, portant la marque de leur génie ; ils n'ont pas, à proprement parler, fondé une école, et

Fig. 114. — Hercule enfant étouffant les serpents, d'après une peinture de Pompéi.

ce terme n'est qu'une dénomination commode pour désigner leur origine ou leur patrie d'adoption.

Zeuxis était d'Héraclée ; mais, comme beaucoup de villes portaient ce nom, on ne saurait dire avec certitude dans quelle Héraclée il avait vu le jour. Le fait d'avoir eu pour professeur un certain Damophilos

d'Himéra autoriserait à croire qu'il s'agit d'Héraclée de Sicile, à moins qu'il ne faille songer à une autre Héraclée située dans l'Italie méridionale. On lui donnait aussi pour maître Néseus de Thasos, ce qui indiquerait qu'il fit un voyage dans cette île. Il vécut longtemps à Athènes, où il connut Socrate. Il vécut également à la cour d'Archélaos, roi de Macédoine, qui se plaisait dans le commerce des poètes et des artistes. Enfin, il paraît avoir résidé de longues années à Éphèse : de là, chez quelques auteurs, l'opinion qu'il y était né. Il s'offre à nous comme un peintre magnifique, ami du faste, plein de morgue et possesseur d'immenses richesses. Il finit, dit un ancien, par donner ses tableaux, ne pouvant fixer de prix qui en fût digne.

Les sujets qu'il traita étaient encore, en grande partie, empruntés à la mythologie ; mais il sut les rajeunir par l'expression et par la place qu'il y donna aux figures de femmes et d'enfants. Ainsi, à côté de tableaux tout mythiques comme le *Supplice de Marsyas, Pan, Borée, Triton, Ménélas priant sur la tombe d'Agamemnon*, il avait peint *Hercule enfant*, étouffant les serpents envoyés par Héra pour le faire périr, et ce précoce héroïsme, contrastant avec la frayeur d'Amphitryon et d'Alcmène, témoins du courage de leur fils au berceau, cette fable enfermée dans un cadre bourgeois, cette anecdote légendaire rapprochée de l'humanité par les sentiments tout humains qui s'y faisaient jour, tout cela l'avait si heureusement inspiré, que nous voyons, longtemps après, les peintres de Pompéi reproduire son œuvre en l'interprétant chacun à sa manière (fig. 114).

C'est à ce désir d'humaniser la légende qu'il faut

attribuer un des plus beaux tableaux du maître, *Une famille de Centaures*. Pour les anciens Grecs, le Centaure était un ennemi ; c'était le monstre violent et brutal qui infestait les forêts du Pélion ; plus tard, ce fut le Perse et sa fougue barbare donnant l'assaut à la nerveuse vigueur de la race hellénique. Mais voici que,

Fig. 115. — Centaures attaqués par des fauves, mosaïque de la villa d'Hadrien.

les idées ayant pris un autre tour, on s'apitoie sur ces êtres farouches ; on leur prête les passions, les affections des hommes, et Zeuxis figure leurs ébats ; il les montre chez eux, dans leurs sauvages retraites, goûtant, comme les humains, les douceurs de la vie conjugale et de la paternité. Le centre de sa composition était occupé par une Centauresse à demi couchée sur une herbe épaisse et allaitant ses enfants, tandis que le père, élevant en l'air un jeune lionceau, produit de sa

chasse, souriait à ce tableau familial. Il faut sans doute voir un souvenir de cette peinture dans une mosaïque de la villa d'Hadrien qui représente, elle aussi, une famille de Centaures, mais attaquée par des fauves dont l'un déchire de ses griffes la Centauresse terrassée (fig. 115). C'est la contre-partie du tableau de Zeuxis, la vengeance de la lionne privée de son lionceau. On ne saurait nier, dans tous les cas, le rapport qui existait entre les deux œuvres.

J'ai dit que Zeuxis avait une prédilection pour les figures féminines. C'est le temps, en effet, où la femme envahit l'art, où les potiers la peignent sur le pourtour de leurs coupes, vaquant aux soins multiples de sa toilette, parmi ses coffrets et ses miroirs, au milieu de ses servantes empressées à la servir, sous l'œil de petits génies qui la frôlent de leurs ailes en lui apportant des rubans et des couronnes. Toutes ces gracieuses esquisses de boudoirs athéniens ont été mises à la mode par la grande peinture. Zeuxis fut un de ceux qui contribuèrent le plus à les répandre. Il aimait les scènes élégantes et familières où la femme jouait le principal rôle, et dans lesquelles pouvait paraître sa merveilleuse habileté à la représenter. Deux héroïnes le tentèrent par-dessus tout, Pénélope et Hélène. Sa *Pénélope* était un chef-d'œuvre de tristesse résignée et de pudique réserve. Mais le tableau sur lequel l'antiquité ne tarit pas d'éloges, c'est l'*Hélène au bain* ou *à sa toilette* qu'il avait peinte pour les habitants de Crotone, en faisant poser devant lui cinq des plus belles filles de la ville et en copiant de chacune d'elles ce qu'elle avait de plus parfait.

De cette peinture des gynécées héroïques à la simple peinture de genre, il n'y avait qu'un pas. Aussi les sujets de genre étaient-ils nombreux dans l'œuvre de Zeuxis. On citait de lui une *Vieille femme* supérieurement exécutée. On se souvient de cette nature morte, de ces *Raisins* avec lesquels il lutta contre Parrhasios. Il avait peint aussi un *Enfant aux raisins* que les connaisseurs estimaient fort. C'est à ce tableau que quelques auteurs rapportent l'anecdote des oiseaux trompés par l'apparence; Zeuxis en aurait eu moins de satisfaction que de dépit : « Si j'avais fait, dit-il, l'enfant aussi vrai que les raisins, les oiseaux en auraient eu peur. » De pareilles compositions devaient avoir une grande influence sur l'industrie des coroplastes, si habiles à représenter les côtés familiers de la vie, et peut-être doit-on voir une réminiscence de l'*Enfant aux raisins* dans ces gracieuses figures de jeunes filles qui jouent en minaudant avec une grappe mûre (fig. 116). Zeuxis lui-même, paraît-il, s'amusait à modeler de ces figurines, preuve nouvelle de l'affinité qui existait entre sa manière et l'art délicat des fabricants de terres cuites. On rangeait, enfin, parmi ses meilleurs morceaux, un *Amour couronné de roses* et un *Athlète* où éclatait probablement sa maîtrise dans

Fig. 116.

la peinture du nu. Vers la même époque, les figures de femmes nues apparaissent de plus en plus nombreuses

Fig. 117. — Zeus sur son trône, peinture murale d'Éleusis.

chez les coroplastes, et c'est à lui, sans doute, autant qu'à Scopas et à Praxitèle, qu'il faut faire honneur de cette invention.

Ce peintre novateur ne fut pas sans subir l'ascendant

d'autres artistes. Il subit, par exemple, celui de Phidias. Il est intéressant de rapprocher du Zeus d'Olympie, de l'illustre sculpteur, un tableau où Zeuxis avait

Fig. 118. — Joueuses d'osselets, monochrome d'Herculanum.

peint le maître de l'Olympe assis sur son trône au milieu des dieux; peut-être est-ce un souvenir de ce tableau qu'on retrouve dans une peinture murale d'Éleusis qui date du temps d'Hadrien (fig. 117), et qui

est un des rares spécimens de fresque antique qu'ait produits la Grèce propre.

Au point de vue technique, Zeuxis fut un chercheur. Suivant la route tracée par Apollodore, il s'essaya à rendre les jeux de la lumière et de l'ombre. Par un de ces retours aux procédés anciens dont la fin du v@ siècle et le commencement du iv@ fournissent plus d'un exemple, il cultiva aussi le monochrome, mais un monochrome d'une nature particulière et très différent des silhouettes à teintes plates où se dépensait la science rudimentaire des peintres d'autrefois. C'étaient, semble-t-il, des espèces de grisailles dans lesquelles le modelé des corps était exprimé à l'aide d'une seule couleur additionnée de blanc en quantité variable [1]. Nous avons déjà dit que cette technique demeura longtemps populaire dans les ateliers. C'est à ce goût d'archaïsme qu'il faut rapporter les belles peintures sur marbre découvertes à Herculanum, et dont l'une, figurant des jeunes filles jouant aux osselets, est signée Alexandre d'Athènes (fig. 118). Une autre, de la même main, paraît se rattacher à la légende de Déméter et montrer la déesse donnant à boire au vieux Silène (fig. 119). Ces monochromes, aujourd'hui très endommagés, ne semblent point avoir été exécutés d'après le procédé de Zeuxis; mais ils prouvent la persistante faveur d'un genre que la curiosité de ce maître avait rajeuni.

Parrhasios vivait, comme Zeuxis, vers la fin de la guerre du Péloponnèse. Il était d'Ephèse et vint proba-

1. Milliet, *Études sur les premières périodes de la céramique grecque*, Appendice, p. 163.

blement de bonne heure à Athènes. Sa vanité était proverbiale. Il prétendait descendre d'Apollon et se vantait de voir les dieux en songe. Vêtu de pourpre, le front ceint d'une couronne d'or, il déployait un luxe oriental. Il peignait, comme Zeuxis, pour ceux qui le payaient cher, et travailla pour différentes villes telles que Rhodes et

Fig. 119. — Épisode de la légende de Déméter, monochrome d'Herculanum.

Lindos. Il paraît s'être particulièrement inspiré des légendes mises en honneur par la tragédie. Ainsi, c'est au théâtre qu'il prit l'idée de son *Prométhée*, de son *Philoctète*, de son *Télèphe*, pour ne citer que ceux de ses tableaux dont les titres rappellent des drames célèbres. A côté de ces sujets héroïques, il faut faire la part, dans on œuvre, des sujets familiers, comme le *Prêtre et l'Enfant*, le *Navarque*, les *Deux hoplites*, dont l'un, courant laissait apercevoir la sueur dont il ruisselait, tandis que,

l'autre semblait hors d'haleine et posait ses armes à terre, comme ces figures d'enfants où se peignaient si bien la sécurité et l'innocence propres à cet âge, comme cette *Nourrice thrace* aux pendantes mamelles, dont l'image revient si fréquemment parmi les figurines de terre cuite (fig. 120). Il cultiva aussi la peinture allégorique, que nous voyons se développer à cette époque grâce au progrès des idées philosophiques et morales. A ce genre appartenait ce fameux portrait du *Peuple athénien* qui était évidemment un souvenir de la comédie et dans lequel Parrhasios avait incarné toutes les qualités et tous les vices du Démos, irritabilité, injustice, inconstance, faiblesse, clémence, miséricorde, orgueil, hauteur, bassesse, arrogance, enfin les mille passions de cet être mobile dans l'âme duquel ont si profondément pénétré Thucydide et Aristophane.

Fig. 120.

Pour qui sait quels motifs étaient alors en vogue parmi les peintres, il n'y a rien, dans tout cela, qui mérite qu'on s'y attarde. Parrhasios est surtout intéressant pour nous par sa technique; c'est par elle, bien plutôt que par le choix des sujets, qu'il nous apparaît comme un très grand peintre et comme un peintre original. C'est de lui que date véritablement dans la pein-

ture cette liberté qui marque une rupture définitive avec l'archaïsme. Non seulement il excella dans la composition et mit dans ses tableaux une symétrie savante à

Fig. 121. — Stèle peinte du ivᵉ siècle.

laquelle n'avaient point atteint ses prédécesseurs; non seulement il fit exprimer au visage des nuances de sentiment qu'on n'avait pas rendues avant lui, mais, profitant de l'expérience de Zeuxis et d'Apollodore, il porta beaucoup plus loin qu'eux la science des dégradations, noya d'ombre les contours, fit saillir, au

contraire, les parties éclairées, donna, en un mot, aux corps de l'épaisseur et une consistance ignorée jusquelà. La grande révolution qui fit succéder le modelé à la teinte plate était enfin accomplie. Il avait fallu des siècles pour réaliser ce progrès. Les Égyptiens, avec toute leur habileté, ne l'avaient pas soupçonné. C'est aux Grecs qu'en devait revenir l'honneur et, chose étrange, ce pas décisif vers la peinture telle que nous l'entendons devait se faire à une époque où commençait la décadence, où l'art, comme la littérature, cherchait des voies nouvelles et inclinait déjà vers la préciosité de l'époque hellénistique.

Il serait aisé de trouver dans les peintures de Pompéi des exemples qui feraient comprendre la technique de Parrhasios. Mais il existe fort heureusement quelques monuments plus anciens, qui ont subi l'influence directe de cette technique et montrent quelle faveur elle rencontra dès qu'elle parut. De ce nombre est une curieuse peinture presque effacée, qui ornait une stèle funéraire du ive siècle, la stèle d'un certain Tokkès, Macédonien (fig. 121). On y voit un homme assis, tenant de la main droite une amphore de Rhodes, de la gauche, un flacon à huile; près de lui, on distingue, avec quelque attention, une grande jarre. Malgré l'état très fruste de cette peinture, il est visible qu'elle n'a point été exécutée selon la méthode anciennement adoptée pour les stèles peintes. Ainsi, la stèle d'Antiphanès (fig. 80) porte la trace encore apparente d'une esquisse au trait noir, que le peintre a remplie de couleur et dans laquelle les tons avaient partout la même intensité. Ici, il en est tout autrement : les contours

Fig. 122. — Lécythe attique du musée de Berlin.

sont indiqués, non par un trait brutal, mais par un ton plus foncé qui fait tourner l'objet et en oppose les extrémités, perdues dans l'ombre, aux parties médianes, vivement éclairées. Rien ne répond mieux à cette règle de Pline, que Parrhasios aurait, le premier, appliquée dans toute sa rigueur : *Ambire se ipsa debet extremitas et sic desinere ut promittat alia post se ostendatque etiam quae occultat.*

Deux autres monuments, d'un très grand intérêt, attestent la popularité du procédé de Parrhasios : ce sont deux lécythes attiques du musée de Berlin, qui appartiennent l'un et l'autre au IVe siècle [1]. Les scènes qu'ils représentent n'ont rien que d'ordinaire : sur l'un, figure l'épisode banal et souvent répété de l'exposition du mort (fig. 122); sur l'autre (fig. 123), on voit la visite à la stèle : au pied d'une grande stèle ornée de feuilles d'acanthe, le mort assis est censé recevoir les hommages de ses amis et de ses proches, prendre part à leurs entretiens et jouir encore de cette douce lumière du jour que le Grec ne quittait qu'à regret. Le style de ces peintures est lâche et très inférieur à celui d'autres peintures analogues, où le dessin est d'une pureté et d'une élégance rares; mais ce qu'elles ont de particulier, c'est leur technique. Considérez, dans la première, la façon dont sont traités les vêtements : de véritables empâtements de couleur en marquent les plis. Le vieillard qui se lamente, appuyé sur un bâton, est en-

1. Voyez Furtwængler, *Beschreibung*, n[os] 2684 et 2685. C'est à l'aimable complaisance de ce savant que je dois de pouvoir reproduire ici ces deux peintures inédites, d'après les aquarelles qu'en possède le musée de Berlin.

veloppé d'un manteau qui contient des parties éclairées et des parties sombres; bien plus, ce manteau projette des ombres sur ses pieds, des ombres rendues à l'aide

Fig. 123. — Lécythe attique du musée de Berlin.

de hachures qui sont une nouveauté dans la peinture de vases. Ces mêmes hachures se retrouvent sous l'aisselle et sur le bras. Elles sont surtout sensibles dans les figures du second lécythe où, répandues sur

la poitrine et sur le cou des deux personnages à demi nus, elles en accusent très nettement le modelé. Le procédé, si l'on veut, est enfantin; mais c'est celui que les peintres emploieront longtemps encore pour exprimer le clair-obscur, et l'on ne peut se défendre d'y voir un souvenir plus ou moins fidèle du grand changement dont Parrhasios fut l'auteur.

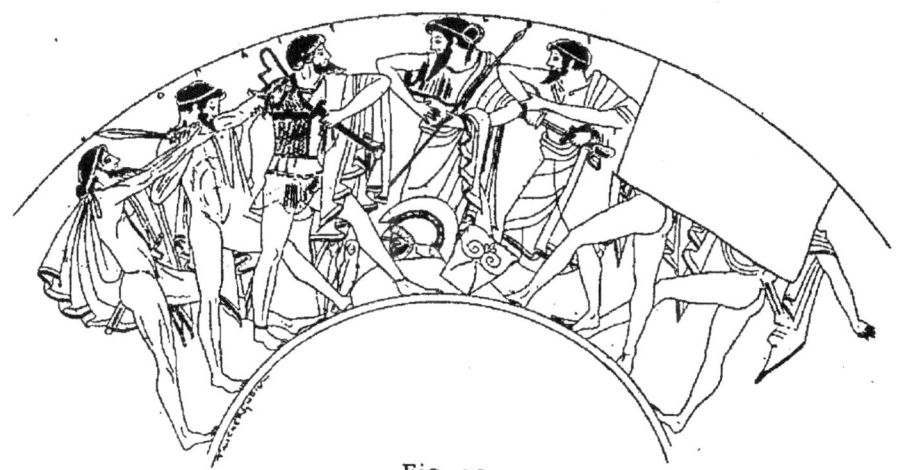

Fig. 124.
Ulysse et Ajax se disputant les armes d'Achille,
d'après un vase peint.

A l'École ionienne se rattachent encore quelques artistes de deuxième ordre dont nous ne ferons que citer les noms, tels qu'Androcyde de Cysique, qui avait peint le monstre Scylla, et Colotès de Téos. Mais le peintre le plus renommé de ce groupe, après Zeuxis et Parrhasios, est Timanthe de Kythnos. On a vu plus haut que, dans un concours, à Samos, il l'emporta sur Parrhasios. Tous deux avaient représenté *Ulysse et Ajax se disputant les armes d'Achille*. Le sujet n'était pas nouveau. Il figure, au v^e siècle, parmi ceux

qu'aiment à traiter les peintres de vases, comme on peut s'en convaincre par ce beau dessin du potier Douris, qui montre les chefs achéens s'interposant entre les deux concurrents et les empêchant de se jeter l'un sur l'autre (fig. 124). Il faut croire que Timanthe y mit tant d'expression, que Parrhasios, malgré tout son art, ne put recueillir la majorité des suffrages; il

Fig. 125. — Le sacrifice d'Iphigénie, peinture de Pompéi.

se retira plein de colère et déplorant le sort d'Ajax, vaincu, disait-il, pour la seconde fois.

Tel n'était pas, cependant, le tableau le plus admiré de Timanthe. Ce que l'antiquité vante de préférence parmi ses œuvres, c'est le *Sacrifice d'Iphigénie*, où l'on voyait Calchas, Ulysse, Ménélas, exprimant diversement la poignante émotion qui leur serrait le cœur, tandis qu'Agamemnon, la tête voilée, se détournait de l'horrible spectacle. Était-ce calcul? Était-ce impuissance? L'une et l'autre explication ont été proposées;

mais tout porte à croire qu'avec sa connaissance profonde du cœur humain, le peintre avait mieux aimé laisser deviner la douleur paternelle que de la traduire par des traits précis, qui fussent toujours restés au-dessous de ce que la sensibilité de chacun pouvait concevoir; et il y avait dans ce sous-entendu tant d'éloquence, ce visage invisible était si pathétique, qu'il captivait les regards et concentrait tout l'intérêt tragique du tableau. On retrouve à Pompéi des imitations de cette composition célèbre; mais pendant que l'art grossier de certains décorateurs, prétendant peut-être corriger Timanthe, découvre indiscrètement le visage d'Agamemnon (fig. 125), d'autres, plus délicats, suivent de plus près le maître de Kythnos et reproduisent tant bien que mal son heureux artifice (fig. 126).

Avec Timanthe, la peinture grecque atteint, dans l'expression des sentiments, une force et une souplesse qu'elle ne dépassera guère; elle touche à l'idéal que doit poursuivre toute œuvre d'art : elle fait penser. « Timanthe, d'après Pline, donnait à entendre plus qu'il n'avait peint, et quoique le plus grand art se manifestât dans ses ouvrages, on sentait que son génie allait encore au delà de son art. » Nous voilà loin du temps où les tableaux avaient besoin de légendes, où, malgré toute la science et toute l'habileté d'un Polygnote, il fallait, pour qu'une scène fût parfaitement intelligible, y nommer chaque personnage par des inscriptions. A l'époque où nous sommes, on se passe de ce secours; non qu'il ne puisse être encore nécessaire, mais on se soucie moins de savoir à qui l'on a affaire, quels dieux, quels héros sont les acteurs des drames

figurés par le pinceau ; on s'intéresse plus à leurs passions qu'à leur histoire ; on est plus touché des mouvements qui les agitent que de leurs origines ou de leur généalogie. D'ailleurs, on les connaît mieux : la tragédie a rendu leurs aventures populaires, et c'est elle

Fig. 126. — Autre peinture de Pompéi
représentant le sacrifice d'Iphigénie.

aussi qui a créé ce besoin d'émotions dramatiques que la peinture du IV^e siècle prend à tâche de satisfaire. Elle règne sur les esprits ; elle est le cadre naturel dans lequel se présentent à l'imagination tous les souvenirs, toutes les légendes du passé. De là sa grande influence sur la peinture et la psychologie qu'elle y répand à flot.

§ VI. — *L'École de Sicyone. L'École thébano-attique. Les indépendants : Apelle et Protogène.*

On se souvient de la prospérité et de la gloire de Sicyone à l'époque des Orthagorides. Cette vieille cité où avait lui, après l'invasion dorienne, la première aurore d'une sorte de Renaissance, devait encore briller d'un vif éclat dans les arts : nous y voyons, au IV^e siècle, des sculpteurs en grand nombre, et il s'y forme une école de peinture. Cette école a pour chef un certain Eupompos, dont nous ne savons à peu près rien, si ce n'est qu'il fut un admirable professeur. Au nombre de ses élèves se trouvait Pamphilos d'Amphipolis, peintre savant, théoricien érudit et profond, qui pensait que la peinture ne peut se passer des sciences exactes et que l'arithmétique et la géométrie lui sont d'un précieux secours. Il faisait payer ses leçons fort cher et fut un des maîtres d'Apelle. A son nom reste attachée une innovation intéressante, l'introduction du dessin dans les écoles; grâce à lui, les jeunes Sicyoniens, bientôt, les enfants de toute la Grèce, apprirent à dessiner sur des tablettes de buis, et cet exercice conquit une telle faveur, que nul ne put décemment le négliger.

Un de ses plus illustres disciples fut Mélanthios, qui surpassait Apelle dans l'art de grouper les personnages. C'était aussi un écrivain : les anciens connaissaient de lui un ouvrage sur la peinture. Comme on le voit, l'École de Sicyone était une école d'enseignement et de principes, dont les représentants se recom-

mandaient moins par le pathétique de leurs tableaux que par l'excellence de leur méthode et par leur science du métier.

Il faut, semble-t-il, faire exception pour Pausias, fils d'un peintre obscur, Bryès, qui fut son premier maître, et plus tard élève de Pamphilos. Nous le connaissons déjà par la restauration malheureuse qu'il avait faite des fresques de Polygnote à Thespies. Son genre était si différent de celui du maître thasien, que le médiocre résultat de cette tentative ne saurait surprendre. Il y avait dans sa manière plus de fantaisie que chez la plupart des peintres sicyoniens.

Fig. 127.

Il était né décorateur et fut le premier, au dire de Pline, qui peignit des plafonds. Comme peintre de chevalet, il avait un goût marqué pour les petits tableaux; il rendait les enfants dans la perfection. C'est avec lui que commence cet art précieux et maniéré qui fera si rapidement fortune à Alexandrie, puis à Pompéi et à Rome même. On croit retrouver un souvenir de Pausias dans la décoration d'une sépulture de la Voie latine et dans certaines peintures de l'Italie méridionale qui montrent de petits Éros ailés vaquant gentiment à différentes

occupations (fig. 127). Personne n'ignore la place qu'occupe ce monde lilliputien dans l'ornementation pompéienne. Amours assis ou debout, Amours se jouant au milieu des fleurs, Amours dansant ou faisant de la musique, Amours travestis en personnages de théâtre ou prêtant leur ministère à quelque cérémonie religieuse, Amours cavaliers, chasseurs, gladiateurs, Amours vendangeurs, Amours tressant des guirlandes (fig. 128) ou, plus prosaïquement, fabriquant des chaussures (fig. 129), Amours au bain, Amours montés sur des chars en miniature traînés par des dauphins qui se cabrent sans leur faire de mal (fig. 130), tels sont les motifs que le peintre de Pompéi aime à semer sur les parois qu'il enlumine, peuplant les intérieurs de ces êtres légers dont les grâces potelées font songer à l'enfance, mais qui ont de plus que les enfants la sérénité et l'indépendance, à qui tout est possible, que rien ne fâche ni ne rebute, génies descendus de

Fig. 128. — Amours fleuristes.

Fig. 129. — Amours cordonniers.

la région du rêve comme pour faire voir aux tristes humains que la vie n'est pas aussi dure qu'ils le croient, et pour égayer d'un sourire leur misère. Ces gracieux fantômes ne datent pas de l'époque pompéienne. C'est dans la Grèce du IV^e siècle qu'il faut chercher leur origine, sur ces petits vases que produit

Fig. 130. — Amours traînés par des dauphins, d'après une peinture de Pompéi.

Athènes, précisément au temps de Pausias, et où se meuvent de minuscules personnages qui tiennent le milieu entre le réel et l'idéal, enfants accompagnés de Victoires ailées, Éros poussant des escarpolettes, etc. Cette mode a même pris naissance au V^e siècle, mais elle se développe surtout au siècle suivant. De là naîtront les mièvreries de la période alexandrine. C'est déjà presque la décadence qui s'annonce, la décadence d'un peuple qui se transforme sans vieillir et garde, à travers les âges, son éternelle jeunesse.

On citait, parmi les plus célèbres tableaux de Pausias, le portrait de Glykéra, une de ses compatriotes qu'il avait aimée et qu'il peignit en *Faiseuse de couronnes*, allusion au métier qu'elle exerçait quand il la vit pour la première fois. A côté de ces tableaux de genre, il avait exécuté des compositions plus vastes, où

paraissait l'habileté technique de l'école à laquelle il appartenait. Tel était le tableau des *Bœufs au sacrifice*, où il y avait un raccourci d'une grande hardiesse : au lieu de montrer de profil l'animal prêt à être immolé, Pausias l'avait présenté de face, et l'on en devinait cependant la taille et les énormes proportions. C'est là qu'il appliqua un procédé de clair-obscur absolument nouveau : rejetant l'usage de ses contemporains, qui indiquaient en clair les parties saillantes, en sombre les parties rentrantes, c'est-à-dire, probablement, renonçant aux hachures dont il a été question plus haut, il figura le bœuf tout en noir, en ménageant dans la pâte même de ce ton unique des reflets qui suffisaient à marquer le modelé du corps. On lui prêtait encore une autre invention, qui consistait à rendre la transparence du verre. Il avait peint dans la Tholos d'Épidaure, édifice rond voisin du temple d'Esculape, une figure allégorique de l'Ivresse buvant dans un verre à travers lequel on distinguait son visage. Les potiers de l'âge précédent avaient déjà dessiné des buveurs de ce genre, comme le prouvent cette hétaïre d'une peinture d'Euphronios (fig. 131) et ce personnage barbu, sur fond blanc, qui se rattache à son école (fig. 132). Mais ils avaient affaire à des vases opaques, qui ne se prêtaient point à un tour de force que ni le grand art ni l'art industriel n'eussent, d'ailleurs, été capables d'exécuter. Quand nous voyons, dans ces tableaux, les traits du visage se continuer derrière le vase, c'est pure inexpérience de l'artiste, qui ne sait pas dissimuler ce que le regard ne doit point apercevoir. Pausias les fit paraître derrière le verre, comme cela est légitime, et sa

Méthé excita l'admiration de l'antiquité tout entière. Si cet enthousiasme nous semble puéril et rappelle un peu celui d'un certain public de nos jours qui, dans un portrait, admire surtout le binocle du modèle, il faut songer que c'étaient là des

Fig. 131.

nouveautés qui ne pouvaient manquer de frapper la foule. Ce sont ces coups d'éclat, ces progrès considérables réalisés dans la technique, qui paraissent avoir caractérisé l'École de Sicyone. Après Pausias et ses

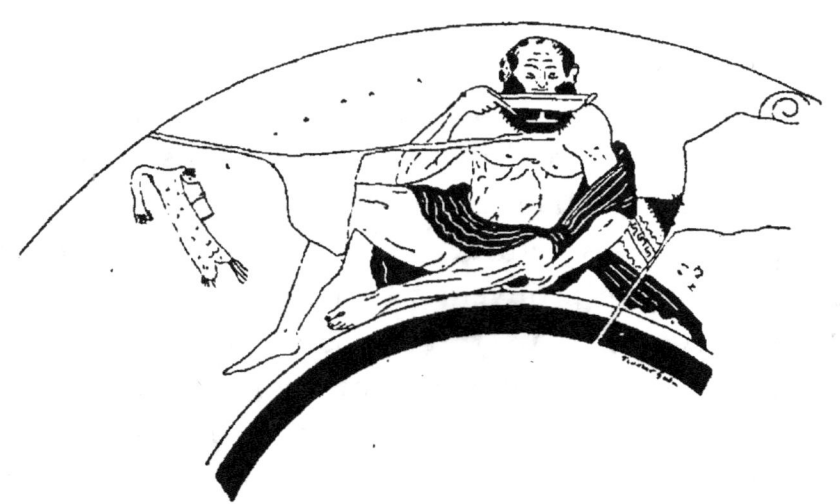

Fig. 132. — Buveur, sur une coupe attique à fond blanc.

disciples, tels qu'Aristolaos, son fils, Nicophanès, etc., elle déclina rapidement.

Vers le même temps, naissait en Béotie une autre

école de peinture dont l'éclosion semble avoir coïncidé avec la grandeur éphémère de Thèbes, sous Épaminondas. Il est difficile d'en fixer la durée; elle paraît avoir vécu jusque vers la fin du IV^o siècle et s'être confondue, à ce moment, avec la nouvelle École athénienne. Aussi désigne-t-on les peintres de ce groupe aux frontières indécises par le nom d'École thébano-attique. Celui qui le représente le plus brillamment est Aristide de Thèbes. Il avait eu pour maîtres son père Nicomachos et un certain Euxénidas, contemporain de Parrhasios et de Timanthe. Lui-même était contemporain d'Apelle. Il se rendit célèbre par sa façon de peindre les affections de l'âme; son coloris un peu dur excellait à traduire les passions. On portait aux nues son tableau de la *Mère mourante,* qui représentait une femme expirant parmi les horreurs d'une ville prise d'assaut, tandis que son jeune enfant, suspendu à sa mamelle, y cherchait encore quelques gouttes de lait. La douleur de cette mère, ses angoisses à ce moment suprême, sa crainte de voir son fils sucer, au lieu de lait, le sang de sa blessure, tout cela était si vrai et si pathétique, qu'on en ressentait une émotion profonde. Quand Alexandre se fut emparé de Thèbes, en 334, saisi d'admiration à la vue de ce tableau, il le fit transporter à Pella, sa capitale. Une autre peinture très vantée d'Aristide était le *Malade,* qu'Attale, roi de Pergame, acheta cent talents (près de 600,000 francs). On voit que les folies de ce genre sont bien vieilles et que les anciens avaient déjà nos engouements. Nous savons d'ailleurs qu'Aristide était fort exigeant. Il s'était engagé à peindre pour le tyran d'Élatée, Mnason, un

combat de Perses et de Grecs qui ne devait pas contenir moins de cent personnages; le prix convenu pour chaque figure était dix mines, ce qui mettait le tableau à 100,000 francs environ.

Citons encore, parmi les œuvres d'Aristide, un *Suppliant* si expressif, qu'il semblait, nous dit Pline, qu'on l'entendît parler, et un *Acteur tragique* qui passait pour une merveille. Il est vrai que la rigidité du masque antique ôtait au peintre la ressource des jeux de physionomie; mais, sur la scène grecque, les gestes et les attitudes suppléaient à cette immobilité du visage et, du masque même, en apparence si froid, les acteurs tiraient de surprenants effets. On en a la preuve dans les rares statuettes de terre cuite qui représentent des tragédiens, et dans cette figurine d'ivoire, délicatement coloriée (fig. 133), qui est peut-être un souvenir du maître de Thèbes.

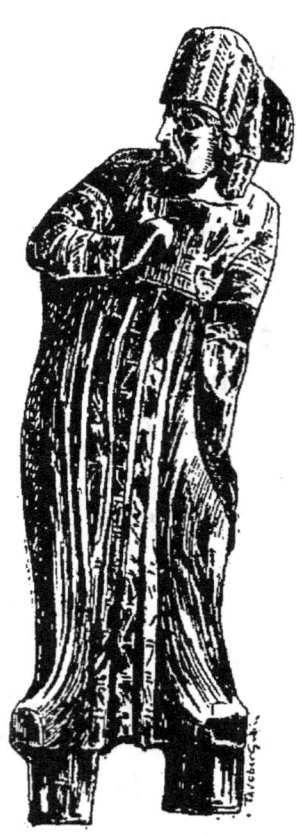

Fig. 133.

Aristide eut pour principal disciple Euphranor de Corinthe, à la fois peintre et sculpteur. On lui devait le *Combat de cavalerie* ou la peinture de l'engagement qui avait précédé la bataille de Mantinée (362 av. J.-C.), *Ulysse contrefaisant la folie,* sujet déjà traité par Parrhasios, et beaucoup d'autres compositions. Il travailla surtout pour Athènes, où il dé-

cora le Portique Royal, au Céramique. C'est là que se trouvait le *Combat de cavalerie*, qui faisait si grand honneur aux armes athéniennes. Là aussi l'on voyait l'image de Thésée accompagné des figures allégoriques de la Démocratie et du Peuple, ainsi que la représentation des douze dieux.

Quand nous aurons nommé Nicias, qui vivait, comme Euphranor, en même temps que Praxitèle, nous aurons cité tous les peintres de ce groupe qui méritent qu'on s'y arrête. Il était d'Athènes et peignit pour sa patrie une *Nékyia* où il s'était particulièrement inspiré d'Homère. Le roi d'Égypte Ptolémée lui en ayant offert soixante talents, il refusa de la lui vendre. De ses nombreux tableaux, deux nous intéressent d'une façon toute spéciale, à cause de leur popularité et des mille façons dont ils furent imités ou reproduits. L'un représentait la jeune Io gardée par Argus et sur le point, semble-t-il, d'être délivrée par Mercure : on sait que ce sujet figure parmi ceux qui décoraient la maison de Livie au Palatin (fig. 134). Sur l'autre, on voyait la *Délivrance d'Andromède*, motif familier aux peintres de Pompéi (fig. 135). Ce morceau avait d'ailleurs une telle réputation, qu'on en retrouve la copie jusque sur une monnaie thrace de l'époque romaine, qui offre avec la peinture de Pompéi une frappante analogie (fig. 136).

Nous ne saurions dire exactement à quelle époque Nicias et Euphranor produisirent ces différentes œuvres ; mais ce qui frappe dans leurs tableaux, c'est le sérieux et la noblesse des sujets. Euphranor, affirme Pline, excellait à peindre les héros ; Nicias, d'après Démé-

trius de Phalère, méprisait les sujets de genre, fleurs, oiseaux etc., et ne se plaisait qu'aux engagements de

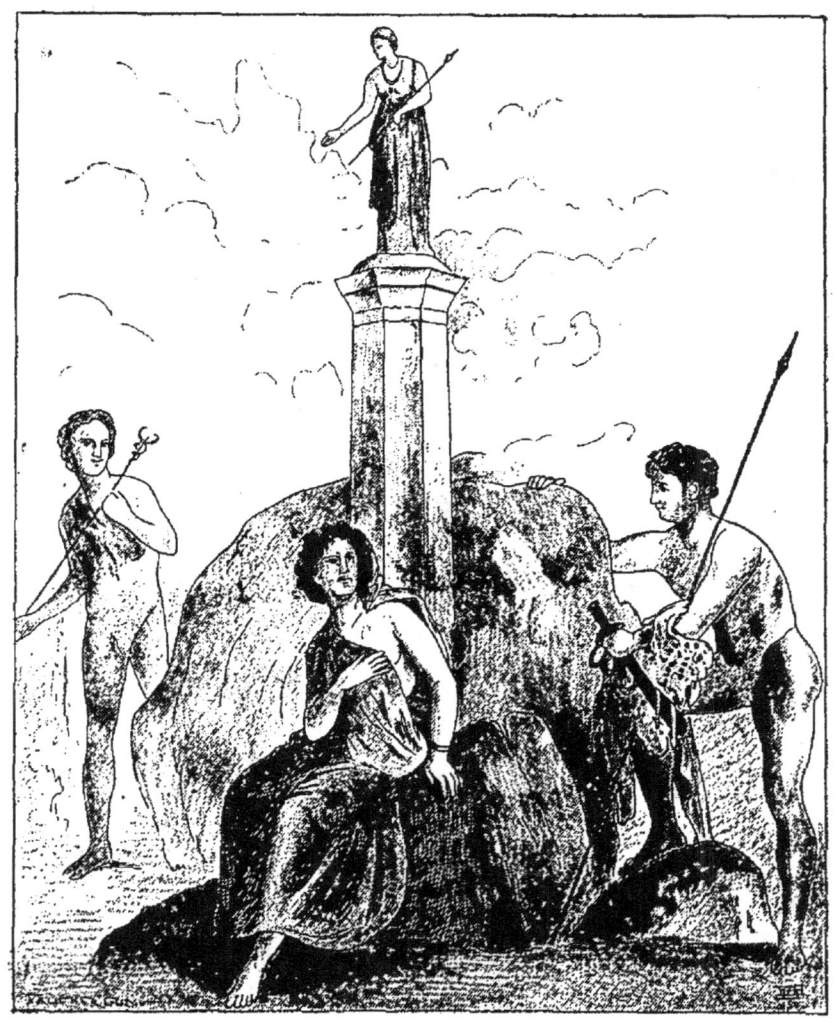

Fig. 134. — Io gardée par Argus, peinture du Palatin, à Rome.

cavalerie, aux combats navals, aux représentations qui pouvaient lui fournir l'occasion de grouper ensemble un grand nombre de personnages et de les montrer dans une action violente et dramatique. Tout cela

marque un retour au grand art, à l'art décoratif des Polygnote et des Micon. La *Nékyia* de Nicias n'était-elle pas un hommage rendu à la fresque de Delphes ? Cette façon même d'orner de peintures des portiques, d'y mêler le réel à l'idéal, d'y figurer Thésée, le héros national, d'y rappeler les exploits de l'armée athénienne, ne fait-elle pas penser à la décoration du Pœcile ? Il y a comme un désir de rajeunir les antiques légendes, de glorifier Athènes en faisant revivre à ses yeux ses mythes nationaux et les actions d'éclat de son histoire. Or il existe une période, au IVe siècle, durant laquelle des soucis analogues se font jour dans l'esprit des Athéniens : c'est celle qui suit immédiatement la défaite de Chéronée (338 av. J.-C.) et que signale

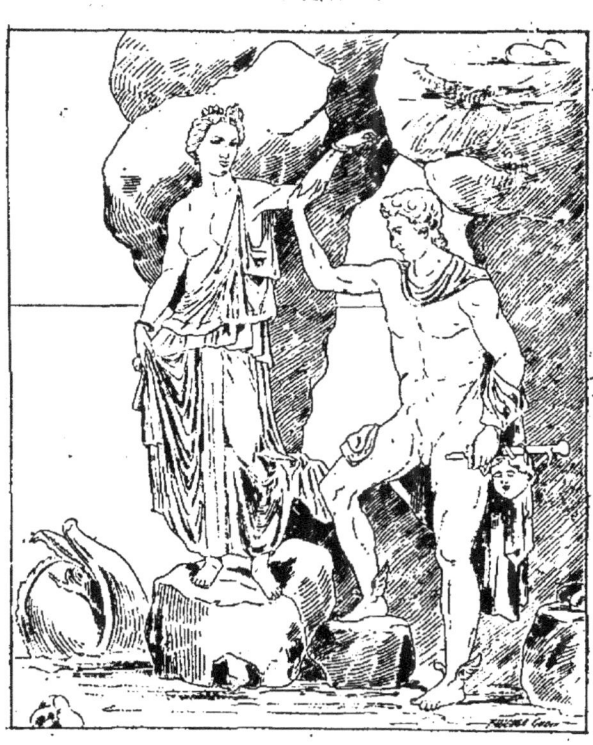

Fig. 135. — Persée délivrant Andromède, peinture de Pompéi.

Fig. 136.

l'administration de l'orateur Lycurgue. Investi par le peuple de pouvoirs étendus, cet homme d'État entreprend de refaire les finances, d'accroître la marine, de donner aux cultes publics une splendeur nouvelle, de construire où de restaurer de nombreux édifices. En même temps, il se fait le dénonciateur des coupables ; son éloquence austère accable les traîtres qui se sont vendus à la Macédoine ou qui ont fui au moment du danger. Ne sont-ce pas là autant de preuves d'un subit et merveilleux réveil du patriotisme, qui tente un suprême effort pour rendre à Athènes le rang qu'elle a perdu ? Peut-être convient-il de rattacher à ce généreux élan le retour au passé que personnifient Euphranor et Nicias. Songez que Nicias fut en rapport avec Ptolémée Soter, un des premiers successeurs d'Alexandre ; il était donc contemporain de Lycurgue. Euphranor, quoique plus ancien, vivait aussi, selon toute apparence, sous le gouvernement de cet orateur. Qui sait si son *Combat de cavalerie* n'était pas très postérieur à l'événement qu'il rappelait ? Dans cet engagement, que Xénophon vante comme un des plus beaux faits d'armes de la cavalerie athénienne et où son fils Gryllos avait trouvé la mort, les Athéniens, pleins d'ardeur, malgré la marche rapide qu'ils venaient d'exécuter, s'étaient montrés à la hauteur de leur antique réputation, et je serais porté à croire qu'après leur récent désastre, ils aimaient à se souvenir de cette brillante charge, qui les consolait, dans une certaine mesure, de leur défaite et leur apparaissait comme un gage de revanche. De là, au temps de Lycurgue, la popularité de cet épisode militaire, dont Euphranor

aurait consacré la gloire en le figurant dans le Portique Royal.

Nous voici venu au peintre qu'on a longtemps regardé comme le plus grand peintre de la Grèce, à Apelle, fils de Pythéas, de Colophon. Si je l'ai rangé parmi les *indépendants,* ce n'est pas qu'il faille voir en lui un révolté : ce mot, ici, n'a nullement le sens qu'on lui attribue quelquefois de nos jours ; mais, moins qu'aucun autre, Apelle se rattache à un groupe, à une école ; il a été formé par différents maîtres, s'est développé d'une manière originale et n'a point eu de successeur. C'est à ce titre seulement qu'il occupe une place à part dans la série des artistes que nous énumérons.

Il semble avoir vécu assez longtemps à Éphèse, où il eut pour professeur un certain Éphoros ; puis, sans doute, il voyagea et suivit les leçons de Pamphilos et de Mélanthios. L'aménité de son caractère et probablement aussi son talent établirent de bonne heure, entre Alexandre et lui, des liens qui paraissent avoir été très étroits. Alexandre en fit son peintre ordinaire et défendit même, par une ordonnance, qu'aucun autre le portraiturât. Des anecdotes qui sont partout circulaient, dans l'antiquité, sur les relations de l'illustre peintre avec le roi de Macédoine, celle-ci, entre autres : le roi, voyant à Éphèse le portrait équestre qu'Apelle avait fait de lui, ne le loua pas, dit-on, comme il le méritait ; mais son cheval se mit à hennir, ce qui amena ce reproche du maître : « O roi, ton cheval se connaît beaucoup mieux que toi en peinture ! » Alexandre, à ce qu'il semble, prit la chose en riant. C'est peut-être de ce portrait que s'empara plus tard la peintresse

Héléna, quand elle représenta la *Bataille d'Issus*. On connaît la belle mosaïque du musée de Naples qui, vraisemblablement, est une copie de ce tableau. L'Alexandre à cheval qui y figure et que nous repro-

Fig. 137. — Alexandre dans la *Bataille d'Issus*, mosaïque de Pompéi.

duisons, tout mutilé qu'il est (fig. 137), a grand air, et l'on peut conjecturer qu'il n'est pas sans rapport avec le chef-d'œuvre d'Apelle.

Apelle séjourna aussi en Égypte, à la cour de Ptolémée Ier. Là, il connut le peintre Antiphilos, qui, jaloux de son talent, le calomnia auprès du roi. Ptolémée, d'abord irrité contre Apelle, ne tarda pas à revenir de

son erreur et, pour la réparer, lui fit don d'une somme considérable. La haine d'Antiphilos est d'autant plus inexplicable, qu'Apelle paraît avoir été, avec ses rivaux, d'une douceur et d'une courtoisie charmantes. C'est lui qui mit en relief la valeur de Protogène, lequel vivait à Rhodes dans l'obscurité et presque la misère. On sait d'ailleurs l'estime qu'avaient l'un pour l'autre ces deux artistes. L'anecdote suivante est dans toutes les mémoires. Apelle, qui ne connaissait encore Protogène que de réputation, se rendit un jour à Rhodes pour voir ses œuvres. Il ne le trouva pas dans son atelier; il n'y vit qu'un grand tableau dressé sur un chevalet et prêt pour le travail du maître. Une servante était auprès; elle lui demande son nom : il se contente de tracer sur le tableau, avec un pinceau, une ligne très ténue et s'en va. Protogène, de retour, reconnaît la main d'Apelle et, prenant un pinceau lui aussi, trace, sur ce mince filet, avec une couleur différente, un filet plus mince encore, puis sort, recommandant à la servante, si Apelle revient, de le lui montrer. Bientôt, en effet, Apelle rentre, et sépare les deux lignes, à l'aide d'un troisième ton, par un trait si fin, qu'on ne pouvait aller au delà. Protogène s'avoua vaincu.

L'œuvre d'Apelle la plus renommée, celle qu'ont chantée les poètes et dont le souvenir revit dans maintes pièces de l'*Anthologie*, est l'*Aphrodite anadyomène*, qui décorait, à Cos, le temple d'Esculape. L'idée de peindre Vénus sortant de l'onde lui était venue, disait-on, à la suite d'une fête d'Éleusis où la courtisane Phryné, se dépouillant de ses vêtements et dénouant sa chevelure, s'était plongée dans la mer sous les yeux des Grecs

assemblés. Il est plus simple de croire que le joli geste d'une baigneuse tordant ses cheveux au sortir du bain, les lignes sinueuses du cou, du torse et des hanches, la gracieuse saillie des bras, furent autant d'images qui se formèrent lentement dans le cerveau du peintre et qui, prenant corps dans son imagination, devinrent un jour l'*Aphrodite* de Cos; mais on reconnaît là le goût des Grecs pour l'anecdote et leur habitude de rattacher tout ce qui les frappait à un événement précis. Quoi qu'il en soit, ce tableau excita une si vive admiration, qu'il lui arriva ce que nous avons vu arriver déjà à d'autres

Fig. 138.

tableaux également célèbres : on l'imita, on l'interpréta de mille façons différentes, et depuis la grande sculpture jusqu'aux statuettes de terre cuite (fig. 138 et 139), jusqu'aux peintures décoratives de l'Italie méridionale (fig. 140), tout le rappela, tout en fut plein.

Comme il existe, encore aujourd'hui, des artistes qui montrent une sorte de prédilection pour certains types et reproduisent, par exemple, amoureusement la figure de Diane,

Fig. 139.

de même, Apelle semble avoir eu une préférence mar-

quée pour Aphrodite, suivant d'ailleurs en cela l'exemple de Praxitèle, dont l'*Aphrodite de Cnide* était une merveille de délicatesse et de grâce, et qui avait multiplié, dans le monde grec, les images de cette déesse. C'est ainsi que, vers la fin de sa vie, le maître éphésien avait conçu le projet de peindre pour Cos une nouvelle Aphrodite plus belle que la première; la mort le surprit avant qu'il l'eût achevée; il n'en put exécuter que la tête et le haut du corps, mais avec une telle perfection, qu'aucun peintre n'osa terminer son œuvre.

Une *Artémis* mêlée à un chœur de jeunes filles, une *Charite*, un *Hercule*, complètent la galerie mythologique d'Apelle.

Fig. 140.

Notons encore le goût qu'il manifesta pour les abstractions divinisées et pour les personnifications de phénomènes de la nature. A cette dernière classe appartenaient les figures de *Bronté*, d'*Astrapé*, de *Kéraunobolia* (le Tonnerre, l'Éclair, la Foudre). Dans la première, il faut ranger un beau portrait de la *Fortune*, et surtout cette *Calomnie* dont Lucien nous a laissé une description détaillée, véritable scène de genre uniquement composée d'allégories et où paraissait une science profonde du cœur

humain. Nous avons déjà rencontré, bien avant cette date, des peintures allégoriques, mais c'était l'exception; jamais, de plus, avant Apelle, on n'avait porté dans ces sortes de représentations la psychologie savante que trahissait le tableau de la *Calomnie*. C'était le résultat du progrès des idées morales, l'effet de cette puissance d'observation et d'analyse qu'avaient communiquée à l'esprit grec les grandes écoles philosophiques du IVe siècle. Personnifier les passions humaines, faire en peinture ce que faisaient, vers le même temps, en littérature, Théophraste et les poètes de la Comédie Nouvelle, était une tentative digne de ce siècle raffiné. Apelle aborda la difficulté et en triompha ; il sentait probablement que de pareilles images étaient dans le goût du public, d'autant plus porté à s'y plaire qu'elles n'étaient point, à ses yeux, aussi froides qu'aux nôtres et qu'il les animait inconsciemment d'une réalité que leur refuse notre monothéisme [1].

Un autre mérite d'Apelle fut de cultiver largement l'art du portrait. Nous sommes à une époque où l'on ne se contente plus de la reproduction idéale des traits individuels, où la ressemblance telle que nous l'entendons est la condition même et la loi du genre. Ce qui prouve qu'Apelle en avait conscience, c'est qu'ayant à peindre Antigone, qui était borgne, nous le voyons tourmenté à la fois par le souci de l'exactitude et par le désir de dissimuler, autant que possible, la difformité de son modèle. Il s'en tira en montrant le roi de profil,

[1]. Voir, sur ce point, les fines remarques de M. Pottier, dans les *Monuments grecs* de 1889-1890 (Paris, 1891), p. 1 et suiv.

du bon côté. Mais c'est surtout Alexandre qu'il représenta dans toutes les attitudes, à cheval, tenant la foudre, groupé avec les Dioscures et la Victoire, etc. De tous les grands hommes de l'antiquité, il n'en est pas, d'ailleurs, dont les traits aient été plus souvent rendus par le pinceau ou par le ciseau, et il est possible que ce soit Apelle qui ait donné le branle à cette iconographie, représentée dans les principaux musées de l'Europe par un certain nombre de bustes comme celui que nous reproduisons, à titre de spécimen, et qu'on peut voir au musée de Naples (fig. 141). Outre Alexandre et Antigone, Apelle avait peint Clitus à cheval (il avait un talent particulier pour rendre les chevaux, et l'on connaissait de lui un cheval de guerre admirable de vie et d'expression), le roi de Carie Ménandre, l'acteur tragique Gorgosthénès, etc. Lui-même avait fait son propre portrait; c'était évidemment une spécialité, et de lui datent à la fois la vogue du portrait et la virtuosité dans ce genre de peinture.

Fig. 141.

Son habileté technique était très grande. Sa visite à Protogène nous a montré chez lui une légèreté de main extraordinaire ; il ne passait point, paraît-il, un seul jour sans dessiner, assouplissant son pinceau par un continuel exercice. Cette science du dessin et, probablement, cette pureté de lignes qui caractérisaient sa manière, ne l'empêchaient pas de rendre avec un art consommé la lumière et l'ombre. Son *Alexandre armé de la foudre,* qui ornait le temple d'Artémis à Éphèse, était, à ce point de vue, d'une exécution si merveilleuse, que les doigts du roi y semblaient être en saillie, et la foudre sortir du cadre. On retrouve là cette technique savante de l'École de Sicyone dans laquelle Apelle avait puisé ses premiers principes. Pour éviter que ses tableaux ne se ternissent, il avait inventé un vernis dont le secret se perdit après lui, mais qui donnait à sa peinture un éclat que nulle autre ne possédait. Sa qualité maîtresse était la grâce ; c'est là ce que vantent surtout les critiques anciens dans ses œuvres. Peut-être y avait-il quelque gaucherie dans sa façon de grouper les figures ; sa composition semble avoir été un peu lâche, mais il rachetait ce défaut par sa connaissance profonde du métier. Ce fut, en résumé, un peintre de premier ordre, dont on s'est fait peut-être une trop haute idée. Né dans un temps où la peinture était pleinement maîtresse de tous ses procédés, il n'a pas eu la gloire de lui faire accomplir un de ces progrès décisifs qui avaient illustré la carrière de quelques-uns de ses prédécesseurs. Il s'est servi avec bonheur des inventions des autres ; son originalité a surtout consisté dans un éclectisme éclairé et judicieux. Aussi,

tout en le saluant comme le peintre le plus parfait qu'ait produit la Grèce, garderons-nous nos sympathies pour les maîtres chez lesquels l'effort est plus sensible, pour ceux qui, sans le valoir, ont eu plus à lutter avec les difficultés de l'art naissant et qui, sur quelques points, ont remporté des victoires qui valent mieux que la sereine et continue possession du succès[1].

Il y a peu de chose à dire du grand contemporain d'Apelle, Protogène. Il était de Caunos, en Carie, et avait débuté dans la peinture en décorant des vaisseaux. Pendant de longues années, il demeura fort pauvre et, semble-t-il, méconnu du public. Pourtant, nous le voyons, vers 304 avant J.-C., établi à Rhodes et y jouissant d'une grande célébrité. A ce moment, les Rhodiens tentaient de repousser Démétrius Poliorcète, qui assiégeait leur ville. Protogène, pendant ce temps, peignait dans son atelier, situé hors des murs. Mandé auprès du roi, comme celui-ci s'étonnait d'un pareil calme : « Je te savais, répondit-il, en guerre avec Rhodes, et non avec les beaux-arts. » Démétrius voulant, dit-on, sauver les œuvres du maître, qui eussent péri dans l'assaut, leva le siège.

Les documents nous manquent pour apprécier le talent de ce peintre. Son chef-d'œuvre était l'*Ialysos*, ou le portrait du héros qui avait fondé la cité de ce nom, dans l'île de Rhodes. Il avait mis sept ans, suivant d'autres, onze ans à l'exécuter. La première fois qu'Apelle avait vu ce tableau, il était resté muet d'ad-

1. Voyez, dans les nouveaux fragments d'Hérondas, IV, v. 59 et suiv. (éd. Rutherford, Londres, 1891), plusieurs allusions à des tableaux peu connus d'Apelle, qui décoraient l'Asclépieion de Cos.

miration. Il faut encore ranger parmi ses plus belles œuvres le *Satyre au repos*, qui faisait, avec le fameux Colosse, l'orgueil des Rhodiens. Il avait peint enfin, pour les Athéniens, la *Paralos* et l'*Ammonias*, deux de leurs galères sacrées, et, dans la salle de délibération du Conseil des Cinq-Cents, le *Collège des Thesmothètes*. Comme beaucoup de peintres, il était aussi sculpteur, et l'on connaissait de lui plusieurs statues de bronze qui n'étaient pas sans mérite. C'était un artiste d'une conscience méticuleuse, auquel on pouvait même reprocher un excès de scrupule. Il peignait à plusieurs couches, afin que le temps épargnât ses œuvres ; l'*Ialysos* avait reçu quatre couches successives. Sa peinture léchée, sa minutie laborieuse rendent la perte de ses tableaux d'autant plus regrettable, que c'étaient là des qualités qu'il ne devait qu'à lui-même, et que, plus encore qu'Apelle, il est digne de figurer parmi ces indépendants qui ne se rattachaient proprement à aucune école.

§ VII. — *La peinture hellénistique : Antiphilos. Les portraits du Fayoum.*

Nous ne nous sommes, depuis longtemps, occupé que des maîtres ; il y avait, à côté d'eux, une foule de peintres secondaires et même d'enlumineurs de dernier ordre, qui mettaient à profit les découvertes des grands peintres et entretenaient partout le goût de la couleur. Ainsi, à Tanagre, en Béotie, les maisons, extérieurement, étaient ornées de peintures qui leur donnaient l'aspect riant que présentent certaines villas italiennes.

Fig. 142.

Sur un autre point très éloigné du monde ancien, dans ces florissantes cités du Bosphore où l'on a trouvé tant de traces de la civilisation hellénique la plus pure, dont les tombeaux ont fourni ces lambeaux d'étoffe, ces bijoux, ces vases ciselés, ces innombrables monuments d'argile, qui témoignent d'un commerce si actif avec la Grèce ou d'une industrie locale si profondément pénétrée d'esprit grec, la peinture était également en honneur. C'est dans ces régions que les vases, vers le milieu du IV^e siècle, revêtent ces tons voyants, blanc, bleu, jaune, évidemment destinés à flatter le goût barbare; c'est là qu'ont été mises au jour quelques peintures d'une grande valeur, comme celle qui recouvre ce fragment de lyre provenant d'un tumulus de Kertsch (fig. 142) et sur lequel était représenté l'enlèvement des Leukippides; malgré l'état déplorable de ce tableau et les nervures du bois, qui l'altèrent encore, on y distingue des traits d'une finesse et d'une élégance qui rappellent les plus beaux produits de la céramique athénienne.

Passons du Bosphore à la Cyrénaïque : voici de curieuses décorations peintes trouvées, au commencement de ce siècle, par le voyageur Pacho dans un tombeau

de Cyrène ; elles figurent des chœurs de musiciens et des chœurs tragiques, et, bien que sensiblement postérieures à la lyre de Kertsch, elles n'en sont pas moins grecques de sujet et de style. Dans les décrets honorifiques des Athéniens, il est souvent question, à l'époque macédonienne, de portraits peints accordés comme récompense aux personnages qui ont bien mérité de la cité ; portraits en pied ou médaillons sont fréquemment substitués, à ce moment, aux statues de bronze jadis décernées dans les occasions analogues. Il semble qu'à partir du IVe siècle, il y ait un goût général pour la peinture, qui tient aux progrès qu'a accomplis cet art et aux nombreux usages auxquels la perfection des procédés techniques permet de l'employer.

Il ne nous reste plus, pour en finir avec la Grèce, qu'à considérer une dernière période, la période *hellénistique*, sorte de prolongement de l'hellénisme durant lequel, en art comme en littérature, on n'invente plus guère. Cette fois, c'est bien la décadence qui s'offre à nous, mais une décadence pleine de grâce. La civilisation grecque est morte en riant ; elle n'a point été, comme la civilisation romaine, tragiquement submergée par le flot longtemps contenu, mais à la fin irrésistible, d'une barbarie à demi sauvage. Elle s'est lentement éteinte en faisant l'éducation du monde. Peut-on dire même qu'elle se soit éteinte ? C'est elle encore qu'on retrouve à Byzance et sous le ciel régénéré de la moderne Hellade. Quoi qu'il en soit, l'art hellénistique est notablement inférieur à celui qui l'a précédé ; non qu'il n'y ait, à cette époque, des peintres de talent, comme Aétion, comme Théon de Samos, comme tous

ces peintres d'Asie Mineure qui appartiennent au II^e ou au I^{er} siècle avant notre ère, et dont les œuvres sont si prisées des Romains; mais ils n'ont rien d'original et ne font que suivre, pour la plupart, les traces de leurs devanciers. Nous ne retiendrons de cette foule qu'un seul nom, celui d'Antiphilos l'Égyptien. Il a déjà été question de cet artiste à propos d'Apelle; on se souvient de son odieuse conduite envers le maître, à la cour de Ptolémée Soter. Il ne manquait pas d'habileté, et l'on citait de lui un *Philippe*, deux *Alexandre*, un *Dionysos*, un *Hippolyte*, qui furent plus tard transportés en Italie, où ils excitèrent une admiration légitime. Il avait peint aussi un satyre exécutant une sorte de danse appelée *skopos*, dans laquelle on élevait la main à la hauteur des yeux, comme pour regarder au loin. Un grand nombre d'œuvres d'art reproduisent ce geste, bien fait pour inspirer sculpteurs et coroplastes. La figure ci-dessus, empruntée à un sarcophage romain, montre à quel point était populaire, dans l'antiquité, le *Satyre* surnommé *aposkopeuòn*.

Fig. 143.

Antiphilos ouvrit le grand art à la caricature. Il avait fait la charge d'un certain Gryllos, et de là vint la mode des peintures satiriques auxquelles on conserva longtemps le nom de *grylli*. Jusqu'alors, le comique, très ancien dans la littérature, puisqu'il remonte à Thersite et à Vulcain, dont la démarche claudicante provoquait le « rire inextinguible » des dieux, ne s'était guère donné carrière que dans les arts industriels. Encore faut-il se garder de l'y apercevoir trop

tôt. On a pris à tort pour des caricatures certaines peintures de vases provenant de Phalère (fig. 144) et qui ne sont que de grossiers essais pour rendre le profil très caractéristique d'une race déterminée. Ce qui est vrai, c'est que, dès le vie siècle, la charge apparaît sur les vases peints ; elle s'enroule, parmi les graves peintures religieuses, autour du vase François, dans la personne de ces pygmées montés sur des animaux fantastiques et

Fig. 144.

qui soutiennent contre les grues d'homériques combats (fig. 145). Mais remarquez que l'artiste n'a point déformé ses personnages : plus tard, on rapetissera les corps, on grossira les têtes suivant un procédé encore usité de nos jours, comme c'est le cas sur ce vase du Louvre où l'on voit parodiée l'apothéose d'Hercule

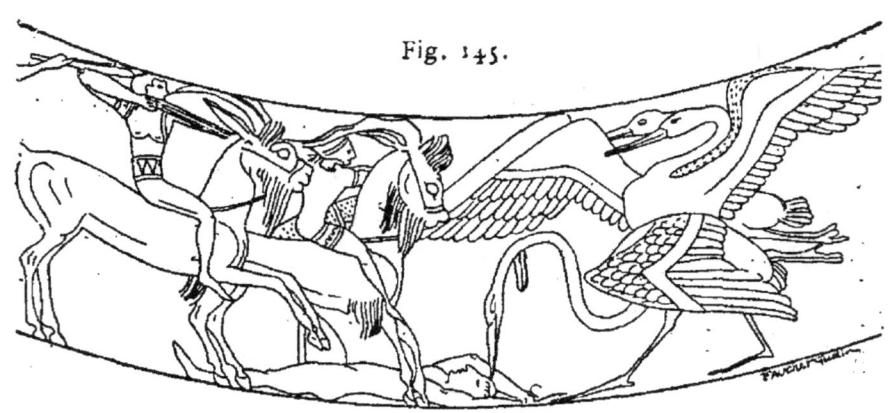

Fig. 145.

Combat de pygmées et de grues, sur le vase François.

(fig. 146). Au vie siècle, on n'a pas recours à de pareils moyens : la caricature n'est que souriante ; elle demeure dans les limites de ce comique discret qui semble avoir

été le propre du drame satyrique. Il faut descendre assez bas dans l'histoire pour rencontrer de véritables grotesques : ils sont nombreux, surtout à partir d'Alexandre, dans la classe des figurines de terre cuite et des petits bronzes. A dater de ce moment, les peintres, qui n'employaient jadis leur talent qu'à des œuvres sérieuses, donnent, eux aussi, dans le burlesque et l'extra-

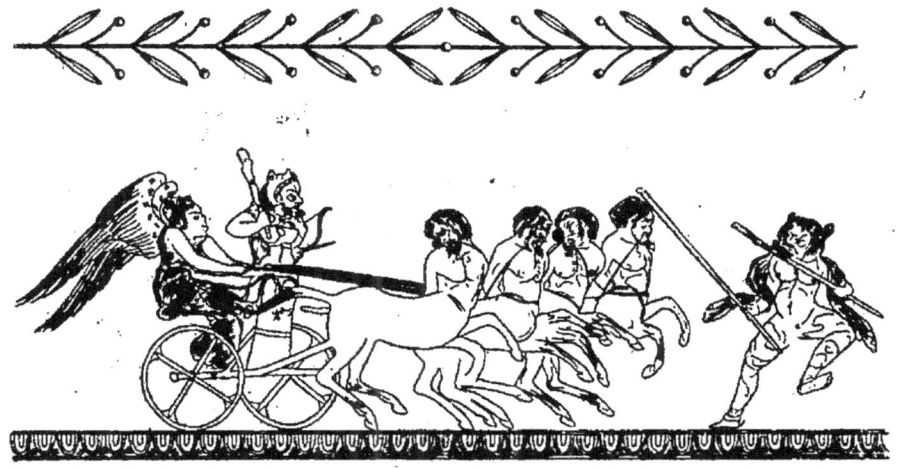

Fig. 146. — Parodie de l'apothéose d'Hercule, sur un vase peint.

vagant. Antiphilos en est la preuve. N'était-il pas d'un pays où la caricature avait existé de tout temps et où l'aptitude à saisir les ridicules, la promptitude à s'en moquer, faisaient partie des mœurs nationales? C'est à la même époque que se place le tableau d'un disciple d'Apelle, Ctésilochos, qui avait représenté Zeus accouchant de Dionysos et passant par toutes les douleurs d'une femme en travail. Des scènes analogues sont figurées sur les vases d'ancien style (fig. 147), mais avec une gravité où l'on sent toute la distance qui séparait ces naïfs tableaux, exécutés par des croyants, de la paro-

die du peintre hellénistique, déjà voisine des irrévérences de Lucien [1].

Terminons par quelques remarques sur une série de monuments très postérieurs à Antiphilos, mais qui appartiennent encore à l'art grec et sur lesquels l'attention du public a été récemment attirée par d'importantes découvertes. Nous voulons parler de ces portraits sur

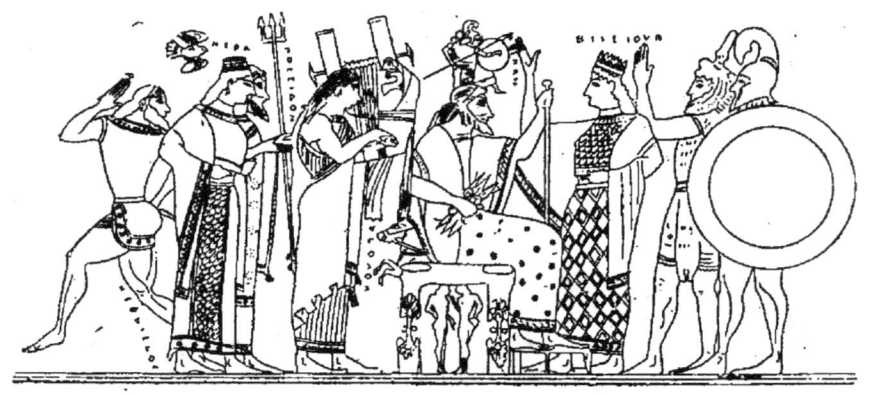

Fig. 147. — Athéna sortant du cerveau de Zeus, d'après un vase peint du VIe siècle.

bois dont une collection très complète a été exposée, en 1889, à Paris, où elle n'a pas, d'ailleurs, obtenu le succès auquel elle avait droit. Tous ces portraits viennent d'Egypte ou, plus exactement, de la moyenne Égypte, du Fayoum. Ils ne remontent pas à une antiquité très reculée : on les échelonne, sans pouvoir les dater individuellement, sur l'espace de temps compris entre le IIe et le Ve siècle de notre ère. Peut-être les plus anciens sont-ils contemporains de Domitien. Leur des-

1. Sur la caricature dans l'art grec, voyez Pottier, *Nécropole de Myrina*, p. 476 et suiv.

tination était toute funéraire : on les encastrait à la partie supérieure de la momie en dissimulant les bords sous les bandelettes, de manière à faire croire que le mort, qu'ils représentaient, regardait au dehors par une ouverture (fig. 148). Curieuse persistance des rites funèbres! Autrefois, c'était un masque modelé qui figurait les traits du défunt; maintenant, c'est une peinture, mais on retrouve toujours, dans cet usage, l'antique croyance qui veut que le mort vive dans sa bière et puisse y recevoir les hommages des vivants.

Il existe de ces images peintes à Paris, à Londres, à Saint-Pétersbourg, à Florence, au musée de Gizeh. Le Louvre en possède quelques-unes qui sont remarquables, comme ce portrait de jeune fille qui incline légèrement la tête sur l'épaule droite (fig. 149), en ouvrant de grands yeux un peu tristes[1]. Il se trouve, par exception, que nous savons qui elle est : elle appartenait à la famille de Pollius Soter, archonte de Thèbes au temps d'Hadrien. Ce sont des membres de la même famille que

Fig. 148.

1. Musée égyptien, salle des Monuments funéraires.

représentent les autres portraits du Louvre, mais aucun ne vaut celui-ci pour la délicatesse du modelé et le charme de l'expression.

La plus riche de beaucoup et la plus variée de ces collections de portraits sur bois est celle qu'on a pu voir à Paris, il y a deux ans, et dont le possesseur est un Viennois, M. Graf. Composée presque uniquement de monuments découverts à Rubaijat, dans le Fayoum, elle comprend plus de quatre-vingt-dix pièces de valeur très inégale, mais dont quelques-unes sont de premier ordre. Ce qui frappe, quand on passe en revue tous ces visages, immobiles sur leurs tablettes de cèdre, c'est l'extraordinaire expression de vie qui s'en dégage. Hommes, femmes, jeunes gens, jeunes filles, ont, en général, une intensité de regard qui déconcerte ; certaines figures féminines, en particulier, où les yeux ont été démesurément agrandis, soit pour idéaliser le mo-

Fig. 149.

dèle, soit pour rendre l'agrandissement artificiel produit par le maquillage, paraissent suivre le visiteur et s'attacher, pour ainsi dire, à ses pas. Je n'en veux pour exemple que cette tête de jeune fille, qui, sans être belle, intéresse par sa naïveté et par les contours enfantins de sa physionomie (fig. 150).

Fig. 150.

Une chose digne d'attention, c'est l'air moderne de beaucoup de ces portraits. Les personnages qu'ils figurent semblent avoir vécu il y a quatre ou cinq siècles, quelques-uns même tout près de nous. Voyez cette jeune femme aux lèvres minces, à l'imperceptible sourire, au nez droit, aux cheveux artistement crépelés en forme de bonnet; cette autre, aux lourds bandeaux que surmonte un diadème d'or, à la riche parure de perles enroulées autour du cou ou pendant aux oreilles : ne dirait-on pas deux peintures de la Renaissance italienne? La figure 150 rappelle la manière de Greuze; une tête virile (fig. 151) à la che-

velure savamment ébouriffée, au regard à la fois énergique et spirituel, à la barbe rare, fait penser aux tableaux des vieux maîtres toscans. On rencontre, à côté de cela, des visages tout antiques. Nous avons rapproché à dessein un portrait de femme et un portrait d'homme (fig. 152 et 153) entre lesquels le contraste est saisissant. Peut-on rien imaginer de plus actuel que le premier, avec sa coiffure élégante et libre, ses yeux prêts au sourire, sa bouche aimable et quelque peu sensuelle? Tout, jusqu'au vêtement, dont les plis indistincts procurent l'illusion d'un *corsage drapé,* donne à cette figure un aspect de modernité surprenant. L'homme, au contraire, avec ses cheveux

Fig. 151.

crépus à la Vérus, sa moustache clairsemée, le collier de barbe frisée qui lui ombrage les joues et le menton, reproduit plutôt le type romain tel que nous le connaissons, et doit être rangé dans la catégorie de ces personnages munis du laticlave, ou d'une couronné et

d'un baudrier d'or, qui paraissent, pour la plupart, appartenir à la race latine.

Un mérite de ces portraits est leur ressemblance. Bien que nous ignorions les originaux, il y a trop de

Fig. 152.

Fig. 153.

vie dans ces images, et la vie s'y marque par des traits trop individuels, pour que nous doutions de leur fidélité. Et pourtant, ce qui étonne, c'est la jeunesse de tous ces morts. A Londres comme à Saint-Pétersbourg, au Louvre comme dans la collection Graf, la grande

majorité de ces peintures funéraires représente des hommes et des femmes dans la force de l'âge, souvent même encore dans l'adolescence. On ne peut cependant admettre que la moyenne de la vie humaine se soit à ce point abaissée en Égypte, durant les premiers siècles du christianisme. De là l'hypothèse que ces portraits ont été exécutés du vivant de leurs modèles. Il est possible aussi qu'ils n'aient été peints qu'après leur mort, mais que les artistes y aient volontairement rajeuni ceux dont ils étaient chargés de perpétuer le souvenir. Nous retrouverions là un écho de cette vieille coutume égyptienne qui voulait qu'on figurât le défunt, non dans l'état

Fig. 154.

de décrépitude qu'amène un âge avancé, mais en possession de toutes ses facultés physiques et pouvant jouir pleinement de la félicité qui lui était promise au delà du tombeau. Si le rajeunissement a été une règle, il comportait, d'ailleurs, des exceptions. La collection

Graf contient un médaillon de femme âgée et ridée où il n'y a nulle trace d'embellissement systématique. On en peut dire autant de ce portrait de vieillard chauve (fig. 154), dont notre dessin ne rend qu'imparfaitement le visage craquelé et noirci par le temps. De même, il y a des figures maladives dont la souffrance ou la disposition morbide est indiquée avec un bien curieux réalisme. Tel est le cas de cette femme aux paupières tombantes, aux poches lacrymales singulièrement développées, et qui paraît minée par quelque mal intérieur (fig. 155).

Fig. 155.

Nous dirons tout à l'heure un mot des enseignements techniques que fournissent ces précieux tableaux du Fayoum. Constatons, en attendant, l'intérêt psychologique et moral de cette galerie, qui met sous nos yeux les types les plus variés de l'antiquité à son déclin, grands seigneurs et bourgeois de l'Égypte gréco romaine, avec les insignes de leurs fonctions publiques, ou la simple parure de leur condition privée, physionomies tantôt vulgaires, tantôt fines, où mille sentiments, mille passions se lisent,

pittoresque réunion de nationalités diverses, qui éclaire d'une vive lumière la société de ces temps lointains. Rien ne permet mieux que ces portraits de mesurer le chemin qu'a parcouru la peinture grecque, depuis les monochromes sans expression et sans vie où s'exerçait la main timide des premiers maîtres.

§ VIII. — *Les procédés de la peinture en Grèce; l'encaustique. Originalité de la peinture grecque.*

Nous ne reviendrons pas sur les indications déjà données çà et là relativement à la technique des peintres grecs. Quelques mots suffiront pour compléter ce que nous avons dit. Les couleurs dont se servaient Polygnote et ses contemporains étaient les suivantes : la terre de Mélos pour le blanc, le sil attique (espèce d'ocre) pour le jaune, la sinopis pontique pour le rouge et, pour le noir, l'*atramentum*, c'est-à-dire le noir de fumée additionné d'une matière agglutinante. Telles étaient, on s'en souvient, les quatre couleurs des primitifs du ve siècle. Quoi qu'en dise Pline, Apelle avait une palette beaucoup mieux fournie, et c'est Cicéron qui est dans le vrai quand, opposant les peintres du ive siècle à ceux de l'âge précédent, il écrit : *In Aetione, Nicomacho, Protogene, Apelle, jam perfecta sunt omnia.* Il est certain qu'Apelle, outre qu'il possédait, pour chacun des anciens tons, plusieurs nuances, disposait encore du bleu et du vert, et peut-être était-ce déjà le cas de ses prédécesseurs immédiats,

ce qui expliquerait la riche polychromie des lécythes de ce temps.

On s'est demandé si l'œil des Grecs percevait toutes les couleurs que perçoit le nôtre, s'il était capable de la même précision, de la même délicatesse d'analyse. Ce qui est vrai, c'est que leurs mots ne désignent pas toujours ce que nous croyons; mais il ne suit pas de là qu'ils connussent un moins grand nombre de tons ou de nuances que nous. Il suffit, pour s'en convaincre, de se reporter à Pline; on y voit, par exemple, que leurs peintres employaient plusieurs variétés de rouge : la sinopis, à elle seule, leur en fournissait trois, et non seulement ils la faisaient venir de Sinope, dans le Pont (de là son nom), mais l'Égypte, l'Afrique, les Baléares, Lemnos, la Cappadoce, leur en procuraient d'excellente. Ils avaient de même plusieurs jaunes : pour peindre les parties ombrées, ils recouraient au jaune de Skyros ou au jaune lydien, plus foncé que le sil d'Athènes. En outre, l'esprit inventif de chacun, cette curiosité industrieuse qui caractérise le génie grec, tendait encore à multiplier les tons ou à perfectionner ceux qui existaient déjà. Polygnote et Micon avaient imaginé de faire du noir avec de la lie de vin séchée et cuite; Apelle en obtenait de l'ivoire calciné; Parrhasios trouvait à la craie d'Érétrie des qualités que n'avait aucun autre blanc; Kydias de Kythnos, peintre peu connu de l'époque hellénistique, avait eu, le premier, l'idée de brûler du jaune pour avoir du vermillon. A toutes ces ressources s'ajoutaient celles qui provenaient des mélanges, dont on a vu que Polygnote tirait déjà des effets suffisamment variés. Ils

devinrent, naturellement, plus savants après lui, et l'un des plus compliqués était celui à l'aide duquel on rendait la couleur de chair (ἀνδρείκελον). Un certain nombre de témoignages, qu'il serait trop long de discuter, prouvent l'importance que les Grecs attachaient à cette coloration et l'habileté qu'ils y déployaient [1].

Un problème longtemps agité par les archéologues est celui de la matière sur laquelle peignaient les anciens Hellènes. Les peintures préhistoriques de Mycènes et de Tirynthe étaient, comme on l'a vu, exécutées sur un enduit qui adhérait aux parois qu'elles décoraient. En était-il de même, par exemple, des grandes compositions murales de Polygnote?

Fig. 156.

Un texte de Synésius, qui vivait au ve siècle de notre ère, nous apprend que les peintures du Pœcile étaient sur bois et, quoi qu'on en ait dit, il n'y a aucune raison de douter de la véracité de ce témoignage. Cela ne prouverait pas, d'ailleurs, qu'à Delphes il en fût ainsi. Certaines décorations pouvaient être appliquées directement sur la surface qu'elles devaient recouvrir, tandis que d'autres étaient peintes sur des panneaux (σανίδες) fixés d'avance à la muraille qu'il s'agissait d'enluminer, ou transportés sur cette muraille quand le peintre avait achevé son œuvre.

1. Platon, *Cratyle*, p. 424 E; Athénée XIII p. 604 A; Overbeck, 1053, 1862, 2144 (l. 19).

Je croirais volontiers que, des deux méthodes, c'est la première qui était la plus ancienne, et que les vieilles peintures monochromes qui ornaient les temples du vi{e} siècle étaient exécutées sur les murs mêmes de ces édifices. Mais, de bonne heure, sans doute, on eut l'idée de peindre sur bois; ces ais faciles à remplacer, en cas d'accident, offraient des avantages que ne présentait pas la pierre immobile; et si l'on admet qu'ils n'étaient fixés qu'après coup, ils avaient encore cette supériorité de pouvoir être peints dans l'atelier tout à loisir. Ce qui est certain, c'est que le jour où, au lieu de décorer des murailles, on voulut faire de la peinture aisément transportable, on ne se servit que du bois. C'est sur bois qu'étaient les tableaux de Zeuxis et de Parrhasios, de Timanthe et d'Apelle, et ils étaient, en général, de petite dimension. Aussi Pausanias, quand il visita la Grèce, ne les vit-il pas; tous avaient été transportés en Italie, tandis qu'il vit les chefs-d'œuvre des grands décorateurs du ve siècle, qui, sur bois ou sur enduit, étaient de proportions colossales et avaient été laissés en place.

Fig. 157.
Peintresse coloriant une statue.

Il ne paraît pas que les Grecs de l'époque classique aient peint sur toile, du moins sur toile libre. Les décors d'Agatharque et de ses successeurs étaient, selon

toute vraisemblance, sur panneaux de bois. Pline a l'air de citer comme une exception un portrait de Néron, sur toile, qui était plus grand que nature. Les quelques textes que nous possédons relativement à de pareilles peintures appartiennent à la plus basse grécité. Deux toiles peintes de provenance égyptienne, qui sont au Louvre, datent également d'un temps fort rapproché de nous. Ce que nous savons, c'est qu'on connaissait en Grèce l'usage du chevalet (ὀκρίβας, κιλλίβας). C'est sur un chevalet que semble posé, dans l'atelier de Protogène, le tableau sur lequel Apelle trace ses lignes de plus en plus ténues. Une caricature de Pompéi, qui représente un peintre faisant un portrait (fig. 156), prouve qu'à l'époque hellénistique, sinon antérieurement, le chevalet avait exactement la même forme qu'aujourd'hui.

Fig. 158.

On connaissait aussi l'usage du cadre. Nos renseignements sur ce point ne remontent pas, il est vrai, au delà de la période romaine, mais tout porte à croire que cette façon de protéger et de faire valoir les tableaux était fort ancienne. Pline parle de peintures grecques sur enduit, qu'on voyait à Rome, et qui, détachées du temple qu'elles décoraient, étaient conservées dans des châssis de bois. Une fresque pompéienne montre une femme peintre occupée à colorier une statue de Priape

(fig. 157); à ses pieds, on aperçoit l'esquisse qui lui sert de modèle, et qui est enfermée dans un cadre; une image analogue, encadrée et plus petite, est accrochée au mur de l'atelier. Mais le monument le plus instructif à cet égard est celui qu'a récemment découvert M. Petrie dans un tombeau du Fayoum, à Haouara. C'est un portrait sur bois, peint à la cire, comme ceux que nous avons étudiés tout à l'heure, et fixé dans un cadre de bois (fig. 158) qui se compose de quatre montants, munis intérieurement d'une double rainure. Dans la première de ces rainures, en partant du fond, s'engage le bord, taillé en biseau, du châssis qui retient le portrait. La seconde rainure, la rainure extérieure, était probablement destinée à recevoir un verre; telle est, du moins, la conjecture qu'a suggérée à M. Petrie la découverte, faite par lui à Tanis, d'une plaque de verre transparente, sur laquelle on voit tracés les signes du zodiaque, et qui est de la même époque que le portrait de Haouara, dont elle reproduit à peu près les dimensions. La corde attachée au haut du cadre servait à le suspendre. Ce précieux objet, conservé au Musée britannique, est l'unique spécimen de peinture encadrée que l'antiquité nous ait transmis.

Les procédés de peinture en usage chez les Grecs ont été l'objet de nombreuses discussions. Connaissaient-ils la fresque ou la peinture à l'eau sur l'enduit frais d'un mur? Tel était, probablement, le procédé employé pour les grandes compositions murales, quand elles étaient directement appliquées sur la paroi. Mais il semble que, de très bonne heure, ils aient aussi pratiqué la détrempe, qui consiste à délayer les couleurs dans

une substance qui les lie, comme la colle, la gomme, l'œuf, le lait, et à les étendre sur une surface préparée avec la même substance. Les peintures égyptiennes, auxquelles nous avons quelquefois donné le nom de fresques par un abus de langage, étaient, en général, exécutées à la détrempe, et ce serait une raison de croire que les Grecs, dès une haute antiquité, usèrent de ce procédé. C'est celui qui semble avoir été particulièrement en faveur auprès des grands peintres du IV^e siècle, comme l'atteste l'anecdote suivante : Pline rapporte que Protogène, peignant le chien d'Ialysos et désespérant de rendre l'écume qui devait lui sortir de la gueule, jeta, de dépit, sur cette partie de son tableau, son éponge imbibée de différentes couleurs, et obtint du hasard ce que de longs efforts n'avaient pu produire. Ce fait demeurerait inexplicable, si l'on ne supposait qu'il peignait à la détrempe. C'est à la même technique qu'avait eu recours Panainos, quand il avait orné le temple d'Athéna, à Élis, de peintures appliquées sur un enduit de sa composition, dans lequel entraient du lait et du safran.

Un procédé également très usité était l'encaustique. Quelques auteurs en attribuaient l'invention à Polygnote; d'autres lui donnaient pour inventeur Aristide. L'écart est grand, on le voit, entre les deux dates. C'est l'École de Sicyone qui semble, la première, y avoir excellé. Pamphilos ne peignait guère que d'après cette méthode; il l'enseigna à Pausias, qui y acquit une grande réputation. Notons que cette perfection de l'encaustique coïncide avec la vogue des petits tableaux. C'était, en effet, un procédé difficile à em-

ployer, du moins avec la précision nécessaire, sur les surfaces de quelque étendue. Apelle aussi le pratiqua. Plusieurs épigrammes de l'*Anthologie* font de claires allusions à l'emploi de cette technique, ce qui prouve sa faveur à l'époque alexandrine. Une peintresse de Cyzique, Iaia ou Laia, établie à Rome au commencement du 1er siècle avant notre ère, y faisait, à l'encaustique, des miniatures sur ivoire. Nous possédons enfin un certain nombre de monuments, entre autres, les portraits égypto-grecs du Fayoum, qui nous permettent d'étudier de près ce procédé. Nous n'y insisterons pas, après les beaux travaux de MM. Otto Donner, Cros et Henry. Bornons-nous aux remarques indispensables.

Fig. 159.

La façon la plus ordinaire de se servir de l'encaustique consistait, semble-t-il, à former tout d'abord, avec de la cire blanche et des couleurs pulvérisées, des pains de nuances variées que l'on conservait dans une boîte. Pour peindre, on liquéfiait ces pains dans des godets métalliques ou sur une palette à manche, également en métal, et analogue à celle que nous reproduisons (fig. 159). On étalait ensuite la cire ainsi fondue avec un pinceau; mais, comme elle se figeait rapidement en refroidissant, le pinceau ne suffisait pas à lier les tons. C'est alors qu'avait lieu la *kausis*, que les Latins rendent par les mots *picturam inurere*. A l'aide d'un fer chauffé, on reprenait les touches de cire déposées sur le panneau et on les étendait, on les liait avec soin. C'était là la partie délicate de l'opération; l'autre, à la

rigueur, pouvait être confiée à un simple praticien. Aussi les peintres qui pratiquaient l'encaustique employaient-ils, pour signer leurs tableaux, la formule : Un tel a brûlé (ἀνέκαεν), au lieu de : Un tel a peint (ἔγραψεν). Rien ne montre mieux que cette substitution l'importance qu'ils attachaient à la *kausis*. Les fers qui servaient à ce dernier travail portaient le nom générique de *cautères* (καυτήρια). Ils avaient différentes formes et durent varier suivant les temps, suivant, aussi, la pratique personnelle de chaque artiste. L'un d'eux, le *cestrum*, était surtout d'un usage fréquent ; comme son nom l'indique, c'était une tige terminée par une sorte de spatule finement dentelée, qui rappelait la feuille de la bétoine (κέστρον). On comprend fort bien qu'avec un pareil instrument (fig. 160), on ait pu étaler les cires colorées, sauf à les lier ensuite plus intimement encore avec une pointe mousse ou avec la spatule même du cestrum, dont la convexité se prêtait admirablement à cet office.

Fig. 160.

Il est très difficile de décider, parmi les rares peintures antiques que nous possédons, quelles sont celles qui ont été exécutées à l'encaustique. La *Muse* de Cortone, peinte sur ardoise, n'offre pas de ce procédé un spécimen dont on puisse répondre ; son antiquité même est douteuse. Les portraits du Fayoum sont des documents d'une bien autre valeur. Plusieurs ont été peints entièrement à la détrempe (fig. 150) ; ce ne sont pas, en général, les meilleurs. Le plus grand nombre a été exécuté à l'encaustique et porte la trace encore

visible du fer (fig. 154); mais, tandis que la chevelure et le visage y sont traités avec soin, les étoffes, qui devaient être en partie recouvertes par les bandelettes de la momie, n'y sont qu'indiquées sommairement au pinceau. Ailleurs, on reconnaît l'emploi simultané des deux procédés : la cire a été combinée, chaude encore, avec de l'œuf, auquel on a ajouté un peu d'huile, et le tout a formé, avec la poudre colorée, une pâte aisément maniable au cestrum. Le portrait achevé, on l'a parfois surchargé de traits et de hachures au pinceau, suivant la technique de la détrempe ordinaire; tel est le cas pour une des plus remarquables de ces peintures (fig. 151).

L'encaustique a duré aussi longtemps que le monde ancien, et lui a même survécu. On l'employait partout. Dans un tombeau gallo-romain ouvert, en 1847, à Saint-Médard-des-Prés, on a trouvé un attirail complet de peintre à l'encaustique (fig. 161), composé, entre autres objets, d'une boîte à couleurs en bronze et d'une spatule dont la forme rappelle celle du cestrum. Plus d'un, parmi nos lecteurs, est au courant des récentes tentatives faites par M. Cros pour restituer ce procédé au profit de l'art moderne. Quiconque a vu, dans l'atelier de l'industrieux artiste, ces portraits à la cire qu'il a essayé de peindre d'après la méthode des anciens, reste convaincu qu'il y a là des efforts intéressants à poursuivre et des effets à obtenir que la peinture à l'huile ne donne pas.

Il resterait à dire un mot des fonds sur lesquels peignaient les Grecs et de la façon dont ils y traçaient leur esquisse, mais ces questions sont si obscures qu'on ne peut que les signaler à l'attention des chercheurs.

Que les peintures de Polygnote fussent de la fresque ou de la détrempe — il semble bien qu'on doive écarter l'encaustique, — elles étaient certainement appliquées sur fond blanc, le fond des enluminures égyptiennes, qui dut être le premier sur lequel on fit s'enlever des figures en couleur. De là ces coupes à couverte laiteuse,

Fig. 161. — Attirail de peintre trouvé à Saint-Médard-des-Prés.

qui avaient la prétention d'imiter la grande peinture et que nous voyons en faveur au v^e siècle, pendant un temps, il est vrai, assez court; de là, plus tard, les lécythes blancs. On a soutenu également qu'à la belle époque l'usage existait des champs bleus, rouges, jaunes, verts, noirs; on a prétendu que les peintures dont Panainos avait orné le trône de Zeus à Olympie se détachaient sur un fond d'azur, mais ce ne sont que des conjectures, et trop peu solides pour qu'il faille s'y arrêter.

Nous sommes un peu mieux renseignés sur l'es-

quisse. Elle était tracée en noir dans les monochromes du vi⁰ siècle et dans les premières peintures polychromes. Elle apparaît nettement sur la stèle d'Antiphanès (fig. 80), où elle a l'aspect d'un dessin très sommaire, que le peintre n'a pas scrupuleusement suivi. Sur les stèles de Vélanidéza et de Sunium (fig. 77 et 81),

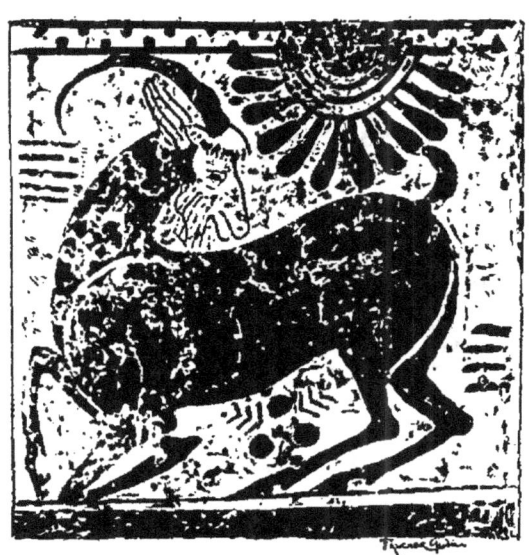

Fig. 162.

elle n'est plus représentée que par des lignes claires, marquant la place du noir qui s'est écaillé. Était-ce à l'encre noire ou à la sanguine que dessinait Polygnote ? Se servait-il, comme les potiers, d'une pointe en bois, très émoussée, pour tracer une première esquisse, qu'il recouvrait ensuite au pinceau ? Nous ne saurions le dire. Ce qui paraît certain, c'est que, plus tard, on prit l'habitude de jeter l'esquisse au crayon blanc, comme l'indique un passage, d'ailleurs très controversé, d'Aristote. Cela s'appelait *leukographein*. Ce changement dut s'accomplir quand le modelé succéda aux teintes plates. Avec les teintes plates, l'esquisse subsistait, tandis que le modelé la faisait disparaître ; dès lors, il était naturel qu'on s'efforçât de la rendre aussi légère et aussi peu gênante que possible ; de là, pour la tracer, l'emploi de la craie.

C'est le détail de ces perfectionnements techniques, c'est cet esprit inventif en toute chose qui donnent de la peinture grecque une haute idée, quand on la considère dans son ensemble. Trouvailles de génie dans le domaine de la composition, de l'expression, des procédés, voilà ce qu'on y admire. A l'exception du paysage, qui n'a jamais été, dans l'art grec, qu'un cadre, elle a tout abordé, panneaux décoratifs et tableaux de

Fig. 163. — Type sémitique, sur un vase peint du vii^e siècle.

chevalet, sujets d'histoire et sujets de genre, portrait, allégorie, nature morte. Elle a rendu les animaux avec une maîtrise qu'atteste la réputation des bœufs de Pausias, des chiens de Nicias, des chevaux d'Apelle, et qui paraît déjà dans les plus anciens monuments de la céramique, comme on peut le voir par ce motif pris au hasard parmi ceux qui décorent les sarcophages de Clazomène (fig. 162). Elle a surtout reproduit la figure humaine avec une puissance et une individualité auxquelles l'Égypte même n'a jamais atteint.

Il serait intéressant de noter, sur ce point, les variations du goût chez les Grecs. Dès les temps les plus reculés, ils ont été frappés, comme les Égyptiens, des

traits propres à certaines races, et ils les ont fixés avec une précision merveilleuse; je n'en veux pour preuve que ce profil dessiné sur un vase peint du vii siècle, et qui rend si fidèlement quelques-uns des caractères du type sémitique (fig. 163). Puis, il semble que leurs figures soient volontiers devenues plus impersonnelles, sans toujours prendre pour modèle le même idéal de beauté. Aux visages anguleux, aux nez longs et aquilins du vi° siècle, ont succédé des visages ronds, des nez retroussés, comme ceux que montrent quelques coupes du potier Douris, ou ce gracieux portrait de jeune fille, jeté par une main d'artiste sur un morceau de tuf trouvé dans l'île de Samos (fig. 164)[1]. Enfin, ces spirituelles physionomies ont été abandonnées, à leur tour, pour le visage sévère et un peu froid, dans sa régularité, que nous nous sommes, à tort, habitués à regarder comme l'unique canon de la figure humaine chez les Grecs. Ces changements, que nous ne pouvons guère constater que dans la céramique, se sont-ils produits aussi dans la grande peinture? Nous n'en sau-

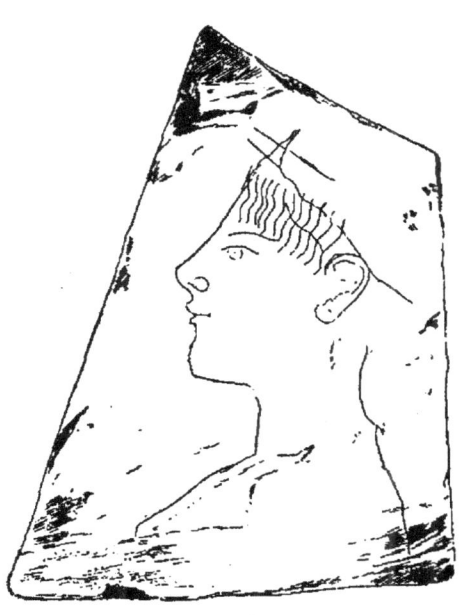

Fig. 164.

1. Ce fragment est aujourd'hui au musée du Louvre.

rions douter ; mais ce que la céramique ne reflète qu'imparfaitement, c'est le mouvement dont la peinture animait ces traits, quels qu'ils fussent. L'art d'intéresser par des visages expressifs, par des gestes, des attitudes en rapport avec des situations déterminées, telle a été la grande originalité de la peinture grecque. Elle n'a pas eu nos délicatesses de coloris, nos exigences de blasés, rendus plus difficiles par des siècles d'art et, d'ailleurs, affinés par une observation chaque jour plus pénétrante ; mais elle est profondément entrée dans le cœur de l'homme et a produit au dehors ses sentiments, ses passions. L'expression, voilà où elle a excellé, et cela seul suffirait pour nous en faire à jamais déplorer la perte.

§ IX. — *La polychromie des édifices et des statues.*

On a vu qu'en Égypte et dans tout l'Orient, l'architecture et la sculpture étaient polychromes. La même loi était observée chez les Grecs ; il n'est plus permis aujourd'hui de l'ignorer. Il y aurait un livre à écrire sur la polychromie de leurs temples, un autre sur celle de leurs statues et de leurs bas-reliefs. C'est dire que nous ne pouvons qu'effleurer le sujet et en marquer rapidement les grandes lignes.

L'idée de peindre les monuments vint en Grèce, comme partout, de la nécessité d'atténuer, sur ces grandes surfaces, l'éclat de la lumière ; elle vint aussi du goût inné chez tous les peuples jeunes pour la cou-

leur et de l'instinct qui les porte à en faire une des conditions de la beauté. Parce que nous ne connaissons de l'antiquité que des ruines et que ces ruines sont incolores, nous croyons que les édifices dont elles sont les débris offraient au regard des masses nues ; la pensée que ces masses étaient rehaussées de tons éclatants nous répugne ; nous nous les figurons volontiers avec cette belle patine dorée dont le temps et le soleil ont revêtu les ruines de Grèce, et qui tranche si heureusement sur le ciel. Les textes sont là pour nous détromper, et aussi les fragments d'architecture peinte qu'on a trouvés dans différents endroits, ou qui subsistent encore en place. Depuis les travaux d'Hittorff en Sicile, les fouilles exécutées à diverses reprises à Athènes, celles d'Olympie, de Délos, d'Élatée, etc., nous nous rendons compte, beaucoup mieux que nous ne pouvions le faire auparavant, de ce qu'était la décoration picturale d'un temple grec. Il reste, néanmoins, bien des doutes sur la répartition des couleurs, et ces doutes tiennent à plusieurs causes. D'abord, il n'y avait point de règle fixe ; le même ordre d'architecture présentait, selon les pays, de sensibles divergences : ainsi, l'architrave du Parthénon était blanche et décorée seulement de boucliers dorés, dont on distingue encore la place, tandis que celle du temple d'Égine était entièrement peinte en rouge. Ensuite, il faut faire une différence entre les ordres : l'ordre dorique aimait la couleur ; les autres comportaient une ornementation plus sobre. Malgré tous les travaux qui ont paru sur la matière, une étude définitive ne sera possible que le jour où l'on aura dressé un catalogue minutieux des moindres

fragments gardant des restes de peinture. Il n'en est pas qui soit à négliger et, comme le prouve la figure ci-dessous, les morceaux les plus insignifiants en apparence fournissent parfois de précieuses indications.

Tout porte à croire que les anciens temples en bois étaient peints. Les parties de terre cuite qui y entraient, et qui leur survécurent, telles que chéneaux, gargouilles, antéfixes, etc., étaient ornées de dessins d'une grande variété et dont beaucoup rappellent la décoration des vases. Grecques, losanges, palmettes, rais de cœur, s'y déploient avec une charmante fantaisie. Les couleurs qui s'y opposent sont le rouge, le noir et le blanc crème. On a retrouvé en Sicile et dans la Grèce propre un nombre considérable de ces fragments d'architecture polychrome; celui que nous reproduisons (fig. 166), et qui vient d'Olympie, appartenait, non à un temple, mais à l'un des nombreux *trésors* construits aux abords du sanctuaire de Zeus.

Fig. 165.

Descendons un peu plus bas dans l'histoire : au vie et au ve siècle, l'entablement dorique nous apparaît surchargé de couleur; la corniche, le larmier, les triglyphes et probablement aussi le fond des métopes y

sont peints. On recueille encore aujourd'hui, sur l'Acropole d'Athènes, des parcelles de rouge et de bleu demeurées attachées aux mutules des Propylées : tels étaient, en effet, les deux tons employés pour enluminer la pierre ou le marbre; ce sont ceux, on s'en souvient, qui prédominent dans la polychromie orientale. La question de savoir si l'échine du chapiteau dorique était peinte reste indécise. Il semble pourtant que, dans les restaurations, on ait raison de la couvrir de palmettes. Les Grecs n'appliquaient pas seulement la couleur sur les moulures; ils en ornaient aussi les surfaces unies, comme l'attestent, sur les ruines que nous connaissons ces légères esquisses brunes et ces tracés à la pointe qui sont autant de souvenirs d'une polychromie effacée par le temps.

Fig. 166.

Quel était le rôle de la peinture dans le temple ionique? C'est là un problème non encore résolu. Il est certain cependant qu'elle y avait sa place. L'Érechtheion l'admettait. La volute, d'ailleurs, ne se prêtait-elle pas merveilleusement à la décoration polychrome ? Les chapiteaux de l'Érechtheion paraissent avoir reçu des appliques de métal, des dorures, peut-être des incrustations de verre colorié ou de pierres précieuses. L'ancienne architecture ionique de l'Acropole était complètement peinte, comme on le voit par les curieux fragments découverts au cours des fouilles récentes et dont nous donnons ici un spécimen (fig. 167). Quant

à l'ordre corinthien, bien qu'il eût, lui aussi, sa polychromie particulière, nous ne saurions dire exactement en quoi elle consistait.

Deux difficultés s'offrent à qui tente de restituer la décoration peinte d'un temple grec : dans quelle mesure, d'abord, convient-il d'y enluminer la sculpture ? Ensuite, quelle coloration donner aux grandes surfaces, comme les murs extérieurs de la cella ? J'essayerai

Fig. 167. — Chapiteau ionique colorié.

tout à l'heure de répondre à la première question. Pour ce qui est de la seconde, elle a embarrassé plus d'un architecte. Ceux d'entre eux qui ont revêtu l'extérieur de la cella d'un ton uniforme, comme le rouge sombre, ou qui, séduits par ces vastes espaces, se sont laissés aller à les recouvrir de scènes mythologiques ou historiques, ont, semble-t-il, fait fausse route. Il serait étrange que tant de couleur eût entièrement disparu, qu'il n'en restât aucun vestige dans les joints ; et si ces murs portaient des tableaux, si l'on admirait jadis, autour du Parthénon, d'immenses fresques rappelant l'histoire ou les légendes d'Athènes, comment ne pas s'étonner qu'aucun texte n'en parle, que Pausanias, qui cite et même décrit les peintures de la Pinacothèque,

n'y fasse pas la moindre allusion ? S'il les passe sous silence, c'est qu'elles n'existaient pas, et, de fait, on aurait quelque peine à comprendre que des œuvres aussi délicates eussent occupé de pareils emplacements, exposés à toutes les injures de l'air, sous un ciel beaucoup moins clément que celui de l'Égypte et que la pluie obscurcit plus souvent qu'on ne le croit.

Ce qu'il est permis de penser, c'est que, là où la couleur était absente, on faisait subir au marbre un traitement spécial, qui avait pour objet tout ensemble de le protéger contre les intempéries et d'en adoucir l'éclat. Peut-être le passait-on à l'encaustique : l'encaustique des murailles était d'un fréquent usage chez les anciens; Vitruve et Pline en donnent chacun la recette. C'était, d'ailleurs, à l'encaustique qu'étaient coloriés triglyphes et métopes. Mais, au lieu de cire de couleur, on se serait servi de cire blanche. Seuls, de la sorte, les membres de l'édifice destinés à tirer l'œil ou à se détacher sur le ciel auraient été peints; le reste, d'une tonalité uniforme, se serait contenté de quelques rappels placés avec art. Il est, du reste, essentiel de tenir compte de la différence des époques : à l'encontre de l'architecture et de la sculpture égyptiennes, qui deviennent, avec le temps, de plus en plus polychromes, l'architecture des Grecs semble de moins en moins avoir fait appel à la couleur. Les monuments construits sous Périclès étaient certainement plus sobres de tons que ceux du siècle précédent; on peut s'en convaincre par les nombreux fragments polychromes trouvés dans les dernières fouilles de l'Acropole, et qui

faisaient presque tous partie de temples élevés par Pisistrate ou par ses fils.

Nier la polychromie dans l'architecture grecque, c'est, de toute façon, nier l'évidence. Tandis que nous n'avons, pour égayer nos façades, que les jeux de lumière et d'ombre produits par des saillies plus ou moins savantes, les Grecs avaient la couleur, à l'aide de laquelle ils arrivaient à des effets d'une bien autre valeur, et, comme ils possédaient aussi, au plus haut degré, l'art des saillies heureuses, il en résultait pour leur architecture une variété de ressources que la nôtre ne connaît point.

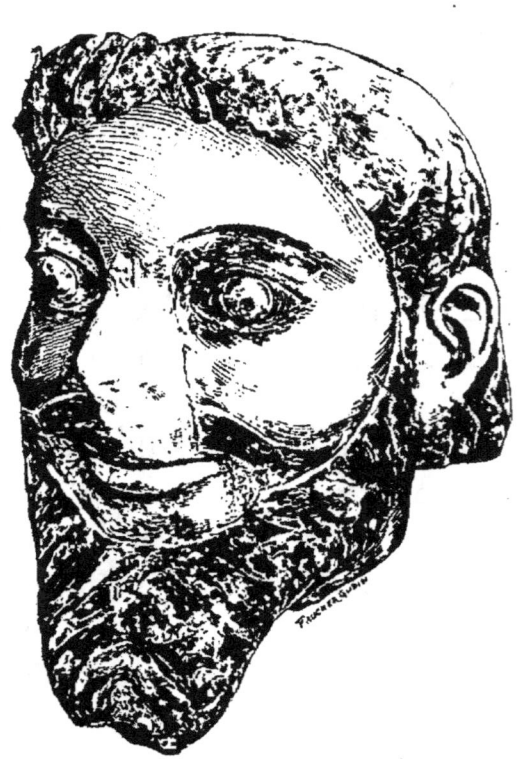

Fig. 168.

La couleur jouait de même un rôle important dans leur sculpture. Leurs vieilles statues de bois, ces antiques idoles qu'on voit souvent reproduites sur les vases peints, au v^e et au iv^e siècle, — preuve curieuse de la piété dont on les entourait encore à une époque où, depuis longtemps, on sculptait le marbre et la pierre, — étaient enduites de vermillon et, par endroit, dorées ; la couleur et l'or, en les parant, les préservaient

de l'humidité et de la pourriture. On a découvert à Athènes, sur l'Acropole, une riche série de sculptures en tuf, qui décoraient un monument bâti en tuf également, et qui sont entièrement peintes. Ces sculptures, qu'on rapporte à la fin du viie siècle ou à la première moitié du siècle suivant, représentent des épisodes de la légende d'Hercule : héros et monstres y sont revêtus de tons vifs, parmi lesquels il faut citer au premier rang le rouge et le bleu ; mais on y trouve aussi le jaune, un brun d'une nuance indéterminée, le noir et le blanc. C'est à cette collection qu'appartient une bizarre tête virile (fig. 168), dont la polychromie est aujourd'hui très peu visible, mais où l'on distinguait nettement, au moment de la découverte, des chairs rouges, une barbe et des cheveux bleus, des sourcils noirs, des yeux dont l'iris était peint en vert, — peut-être une altération de quelque bleu, — et le globe en jaune pâle. Cette tête, devenue populaire sous le nom de *Barbe-bleue,* montre à quel point l'enluminure de ces vieilles sculptures était peu d'accord avec la réalité. Un groupe, très mutilé, contenait des chevaux bleus ; un autre se compose d'un taureau bleu, à la queue rouge, terrassé par deux lions dont la crinière rouge brun contraste avec le rouge pâle de leur corps. Cela rappelle les conventions de la peinture égyptienne et, plus encore peut-être, celles de la sculpture assyrienne, dans laquelle le rouge et le bleu occupaient la place qu'on sait. Est-ce une raison pour faire intervenir l'influence de l'Égypte ou celle de l'Assyrie ? L'hypothèse, en soi, n'aurait rien d'inadmissible ; mais remarquez que ce bleu, ce rouge, dont abusaient les anciens sculpteurs grecs, étaient les

tons qui convenaient le mieux aux effets décoratifs qu'ils cherchaient à produire; peut-être, à cause de cela,

Fig. 169. — Torse polychrome de l'Acropole,
avec l'image agrandie de l'un des motifs semés sur le vêtement.

est-il plus naturel d'en rattacher l'emploi à d'antiques traditions qu'une esthétique commune aurait fait prévaloir, pendant des siècles, dans l'Orient tout entier.

Quand, au lieu de tuf, on se servit de marbre, on continua à peindre les statues, mais partiellement. Nous possédons sur ce point des renseignements fort instructifs, grâce aux nombreuses statues de type féminin mises au jour par les fouilles de l'Acropole. Qu'il y faille voir des divinités ou des prêtresses d'Athéna, ou bien encore des allégories personnifiant la *Dîme* prélevée par de riches particuliers sur leurs propres biens et offerte par eux à la déesse, suivant un procédé familier aux Égyptiens, qui peuplaient leurs tombeaux de figures féminines, sculptées ou peintes, représentant les domaines du défunt, ces images nous renseignent de la façon la plus précise sur la polychromie en usage à Athènes chez les sculpteurs de la fin du vi^e siècle. C'est toujours le rouge et le bleu qui y dominent, mais ils n'y sont appliqués qu'à certains endroits, par exemple, sur les bandes brodées qui traversent le vêtement ou qui en forment la bordure (fig. 169). Les lèvres sont rouges, les sourcils noirs; le bord des paupières est colorié en noir pour simuler les cils; l'iris de l'œil est rouge, la pupille noire; la chevelure est généralement rouge, parfois jaune d'ocre. Plusieurs de ces statues portaient des couronnes, des boucles d'oreilles et des colliers de bronze doré.

L'application partielle de la polychromie sur ces monuments s'explique par la beauté de la matière employée. Une matière rugueuse et défectueuse comme le tuf appelait impérieusement la couleur pour cacher ses imperfections; il n'en était pas de même du marbre, dont le grain serré offre des surfaces si agréables à l'œil. Mais il faut se garder de croire qu'on laissait à

ces parties non enluminées leur brutal éclat; éblouissantes sous le soleil, elles eussent éteint ces rouges et ces bleus discrètement répartis sur l'ensemble de l'œuvre. On les patinait par un procédé quelconque, peut-être à la cire, « de façon que le marbre amortît son éclatante et dure blancheur et prît un ton plus moelleux, un peu ambré, un brillant doux et ferme, voisin de celui de l'ivoire[1] ». Vitruve et Pline décrivent un patinage à la cire dont on usait de leur temps pour le nu des statues, et qu'on appelait *ganôsis*. Une inscription trouvée dans l'île de Délos fournit sur cette opération de curieux renseignements : elle débutait, du moins à Délos, par un lavage à l'eau mélangée de nitre, avec des éponges, et se continuait par une friction à l'huile et à la cire; on y ajoutait, pour parfumer le marbre, un onguent à la rose[2]. Est-ce là ce qu'on pratiquait à Athènes au vi[e] siècle? Nous ne saurions l'affirmer; mais, sans doute, on y avait recours à un procédé analogue. Il ne semble pas qu'à la composition dont on frottait les parties non peintes on mêlât, pour les chairs, aucun coloris; le visage lui-même demeurait d'une pâleur toute conventionnelle. On ne saurait nier le caractère décoratif d'une pareille enluminure. Comme celle des édifices, elle s'harmonisait avec le ciel, et c'était là son principal objet.

Cette polychromie dut subsister longtemps, peut-être toujours, pour les sculptures qui décoraient les frises et les frontons des temples. Du bleu, du rouge,

1. Lechat, *Bulletin de correspondance hellénique*, 1890, p. 566.
2. Homolle, *ibid.*, 1890, p. 497.

des appliques de bronze doré, quelques touches noires pour souligner certains traits du visage, voilà de quels éléments elle se composait. Je ne crois pas, pour ma part, que dans ces ensembles les chairs fussent peintes ; à moins d'imaginer le rouge vif jadis appliqué au tuf, la coloration rosée des chairs eût passé inaperçue à une telle hauteur, ou elle eût fait avec les rouges répandus sur les divers membres de l'édifice un pénible contraste. Tout autre était la condition des statues isolées : celles-là furent, de bonne heure, enluminées avec plus de réalisme, comme l'atteste un passage instructif de Platon[1], comme le prouve également l'intimité de Praxitèle avec Nicias. Un jour qu'on demandait à Praxitèle quelles étaient celles de ses œuvres qu'il préférait : « Celles, répondit-il, auxquelles Nicias a collaboré », tant, ajoute Pline qui rapporte cette anecdote, il prisait l'habileté de ce peintre à pratiquer la *ganôsis*. Or on a peine à croire que cette opération se réduisît, dans de pareilles mains, à une simple friction à l'huile et à la cire ; ce devait être un patinage savant, qui ménageait sur les nus du marbre les transitions les plus délicates et les animait d'une morbidesse pleine d'art. Une tâche de ce genre n'avait rien que de relevé. De même, Van Eyck ne dédaignait point d'enluminer des sculptures, et l'on sait qu'il avait colorié de sa main six des statues destinées à l'hôtel de ville de Bruges[2].

1. *République*, IV, p. 420 C-D.
2. Courajod, *la Polychromie dans la statuaire du moyen âge et de la Renaissance* (*Mém. de la Soc. nat. des Antiquaires de France*, 1887, p. 214).

Nous possédons, du reste, des témoignages irrécusables de la coloration des chairs dans les statues : telle est cette tête casquée d'Athéna qu'on peut voir au musée de Berlin, et dont les joues gardent encore des traces de rose (fig. 170); telle est cette autre tête de jeune femme ou de jeune fille conservée au Musée britannique, et qui montre un visage complètement peint en rose, avec des cheveux coloriés en blond. On peut trouver médiocres ces deux spécimens : cela ne prouverait pas, comme on l'a dit, qu'ils fussent des exceptions ; je croirais plutôt qu'à partir d'une certaine époque l'enluminure des chairs devint l'usage habituel et que, partout où n'intervenait pas une *nécessité monumentale,* partout où l'on pouvait se passer de convention, le réalisme de l'esprit grec reprenait ses droits en rapprochant, autant que possible, de l'humanité ces formes muettes, qui en étaient l'image à la fois idéale et fidèle.

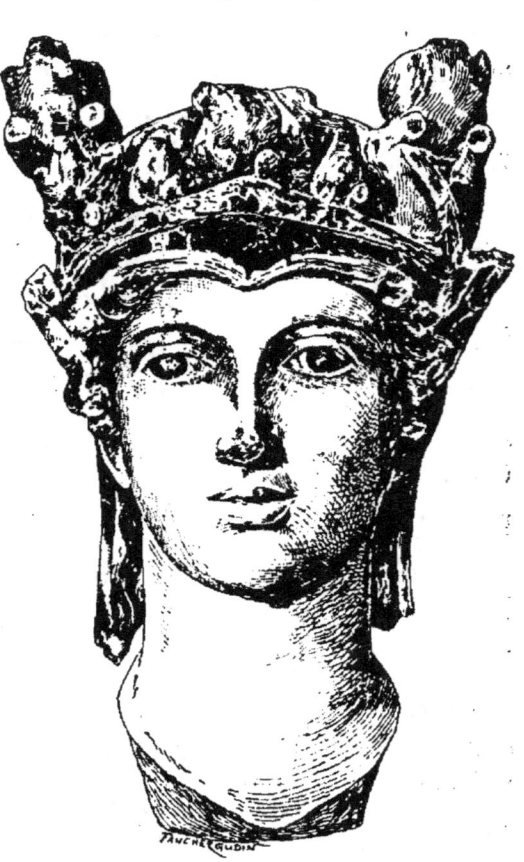

Fig. 170.

Nous ne saurions aborder ici la question de savoir s'il convient ou non de revenir, en sculpture, à la polychromie; une semblable étude nous conduirait beaucoup trop loin[1]. Rappelons seulement que notre sculpture, comme notre architecture, procède d'un malentendu. Elle a pris pour modèles les statues décolorées trouvées dans les ruines antiques, et elle a cru que là était la vérité. Cette croyance commence à s'ébranler; on a pu voir, à nos derniers Salons, une gracieuse figure de femme, en marbre, polychromée des pieds à la tête, des plâtres égayés par des touches de couleur ou d'or, des pâtes de verre coloriées, qui témoignent d'une connaissance plus exacte de l'histoire. On n'en restera pas là, mais il est à craindre que le public ne se montre longtemps encore rebelle à ces audaces. Parmi les causes multiples de sa répugnance, il en est une qui subsistera toujours. Une statue, pour un Grec, était un être animé; même quand elle ne représentait pas une divinité, son polythéisme la douait d'une vie latente et mystérieuse, analogue à celle que la crédulité populaire, surtout celle des peuples du Midi, place dans certaines figures de madones. De là ses sentiments, très différents des nôtres, en présence des œuvres de la plastique. Eschyle peint Ménélas, après la fuite d'Hélène, essayant de se consoler par la vue des belles statues qui ornaient son palais. On a vu avec quel soin les statues de Délos étaient parfumées; la même coutume existait à Chéronée et, sans doute, dans beaucoup de sanctuaires de la Grèce. C'est là, en par-

[1]. Voyez Treu, *Sollen wir unsere Statuen bemalen?* Berlin, 1884.

tie, ce qui explique la polychromie de la sculpture chez les Grecs. A ces statues qui avaient une âme, il fallait donner les apparences de la vie, et quel moyen y était plus propre que la couleur? Il en est, pour nous, tout autrement. Une statue, à nos yeux, n'est qu'une œuvre d'art; nous n'y voulons que la beauté des lignes, et il nous répugnerait de la voir descendre à une imitation trop scrupuleuse de l'humanité contrefaite ou vulgaire. Voilà pourquoi, instinctivement, la polychromie nous choque et pourquoi il nous faudra toujours faire un effort pour l'accepter.

Un mot, pour finir, de la coloration des bas-reliefs. Ils étaient peints comme les statues, mais leur mode d'enluminure paraît avoir varié suivant

Fig. 171.

les lieux. Les beaux sarcophages du iv^e siècle découverts à Saïda, et qui seront prochainement publiés[1], portent les traces d'une polychromie compliquée et somptueuse. On a trouvé en Lycie, dans ce pays où la couleur éclatait partout en notes vives, des ex-voto où le nu des personnages a le ton de la chair, tandis que leurs vêtements présentent les nuances les plus variées.

1. Par Hamdi Bey et M. Th. Reinach

Les ex-voto attiques étaient peints, semble-t-il, d'une manière plus conventionnelle : le fond en était bleu; les cheveux des personnages y étaient coloriés en rouge ou dorés. Sur un curieux ex-voto de Mégare (fig. 171), on distingue, entre deux figures en relief représentant Aphrodite et un suppliant, un autel et un arbre peints, réduits à l'état d'esquisse à peine visible. Si dépourvus de mérite que soient ces monuments, ils prouvent l'étroite alliance qui existait entre la sculpture et la peinture. Si l'on songe que beaucoup de peintres étaient aussi sculpteurs, que Phidias avait été peintre et que, parmi ceux qui avaient fait faire à l'encaustique les plus grands progrès, la tradition rangeait Praxitèle, on sera plus frappé encore de cette intime union, qui rendait, aux yeux des Grecs, la couleur inséparable de la forme et l'associait à la sculpture comme un élément indispensable de beauté.

CHAPITRE IV

LA PEINTURE ÉTRUSQUE

Quittons maintenant la Grèce pour suivre rapidement l'histoire de la peinture dans l'Italie méridionale et à Rome. Le plus ancien peuple par qui nous la voyions cultivée dans ces contrées est le peuple étrusque. D'où venait-il? C'est là un point sur lequel on n'est pas encore fixé. Peut-être le plus sage est-il de s'en tenir au témoignage d'Hérodote, qui le représente comme originaire de la Lydie. Chassé de son pays natal par un de ces grands mouvements qui suivirent l'invasion dorienne, il aurait pris la mer, longeant timidement les côtes, et aurait abordé au fond de l'Adriatique; de là, il se serait répandu dans la direction du Sud, gagnant, de proche en proche, jusqu'à la mer Tyrrhénienne. Quoi qu'il en soit, les Étrusques — eux-mêmes le reconnaissaient — étaient des Orientaux. Riches, amis du luxe et du bien-être, ils entretenaient avec l'Orient, la Grèce, la Sicile, Carthage, des relations actives. Leur domination s'étendait sur toute l'Italie centrale, de Florence à Capoue, et même au delà. Ils furent, avant les Romains, les véritables maîtres de la péninsule, et si obscure que soit leur histoire, si impénétrable que soit leur langue, ils

s'offrent à nous comme une puissante nation qui a eu ses siècles de gloire et dont l'influence sur Rome a été considérable.

Ce peuple fastueux aimait la couleur. Il la répandait sur ses édifices, dont il rehaussait encore l'architecture à l'aide d'appliques de terre cuite ou de

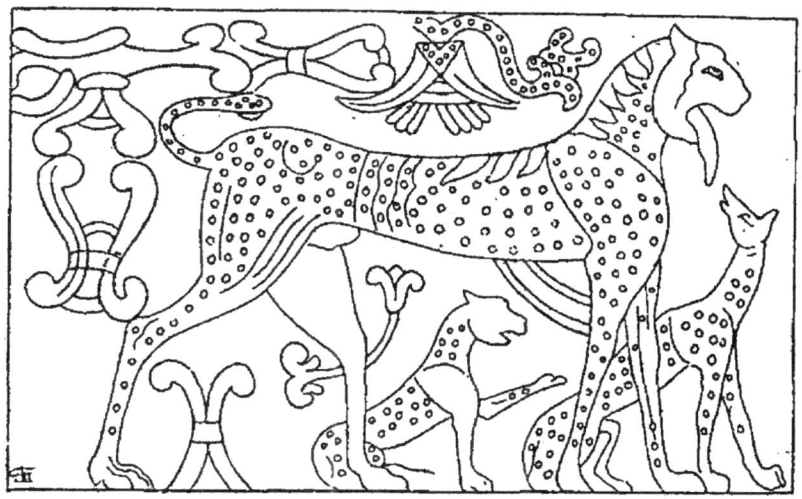

Fig. 172. — Peinture dans une tombe de Véies.

métal; il en revêtait ses statues et ses bas-reliefs. Mais c'est principalement dans ses tombeaux qu'il l'a employée. Les peintures funéraires trouvées dans les sépultures étrusques ne sont pas toutes du même style. Il en est de très anciennes, qui remontent au commencement du VIe siècle avant notre ère, et qui sont curieuses par leur ressemblance avec la céramique archaïque de Mélos et la céramique corinthienne. Telles sont ces zones d'animaux qui décorent une tombe de Véies et dans le champ desquelles courent de bizarres enroulements, des tiges et des fleurs de lotus (fig. 172). Il est

impossible de ne pas voir dans ces peintures un fidèle souvenir de la Grèce, dont les produits inondaient alors l'Étrurie. Le rouge, le noir et le jaune qui y figurent, se détachant sur un fond grisâtre, rendent exactement la coloration des antiques poteries qui leur ont servi de modèles.

Très supérieurs déjà sont les tableaux sur panneaux d'argile dont le Louvre possède quelques beaux spécimens, trouvés à Cervetri. Quatre d'entre eux garnissaient, en se faisant suite, l'intérieur d'une tombe. Ils représentent une procession funéraire qui se dirige vers un autel, pendant qu'à droite deux vieillards, assis sur des pliants, causent ensemble, et que l'âme de celle qui les a quittés, sous la forme d'une figurine ailée, voltige au-dessus de la tête de l'un d'eux

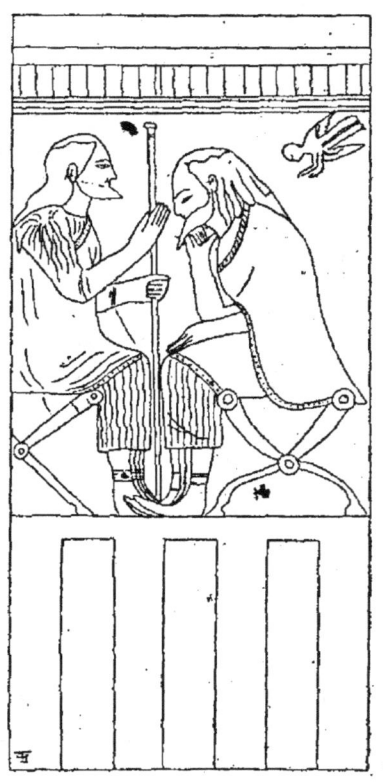

Fig. 173.

(fig. 173). On sent encore dans cette composition, qu'il faut probablement rapporter à la seconde moitié du vie siècle, l'influence de la Grèce. Ce rouge brun qui colore les chairs des hommes, ce blanc employé pour distinguer les femmes, la simplicité même de ce coloris élémentaire, qui se réduit au rouge, au blanc, au jaune et au noir, enfin, la disposition de ces panneaux dans

la sépulture, où ils jouaient le rôle des plaques d'argile peinte dont nous avons noté la faveur chez les Grecs, sont autant de liens avec l'art et la civilisation helléniques. La personnalité du peintre étrusque commence cependant à se faire jour dans ces enluminures encore si peu originales. Elle se montre d'abord dans le sujet, qui est purement indigène ; elle apparaît, en outre, dans certains détails du costume, comme ces hauts souliers à la poulaine, la chaussure nationale de l'Étrurie, qui rappellent si étrangement les bottes des Hittites.

Mais les plus curieuses, parmi les fresques étrusques, sont celles qu'on peut voir dans quelques nécropoles toscanes, particulièrement à Corneto et à Chiusi. Là subsistent encore des chambres sépulcrales tapissées de peintures qui vont en s'échelonnant du v^e au iii^e siècle. Les sujets en sont singulièrement variés : scènes de banquets, de chasse, de pêche, danseurs et danseuses, musiciens, lutteurs, funérailles et défilés funèbres, légendes grecques transformées par le génie étrusque, animaux réels ou fantastiques, paysages, telles sont les principales représentations qui égayent ces sombres demeures. Si incertaine qu'en soit la chronologie, il en est qui sont antérieures aux autres : elles se reconnaissent aux sujets, tirés, pour la plupart, de la vie familière, ainsi qu'à une certaine raideur archaïque. L'interprétation de ces divers tableaux présente de grandes difficultés : il y faut faire la part des motifs traditionnels qui s'imposaient au pinceau des artistes et dont le sens primitif s'était oblitéré ; il est certain aussi que beaucoup avaient un étroit rapport

avec la religion des Étrusques, avec leurs idées sur la mort et la vie future. Nous nous tiendrons à l'écart de ce débat; constatons seulement la différence qui existe, au point de vue technique, entre ces fresques et celles dont il a été question tout à l'heure. Ces personnages qui luttent entre eux ou qui dansent, dénotent une remarquable habileté de main; ceux qui les ont peints

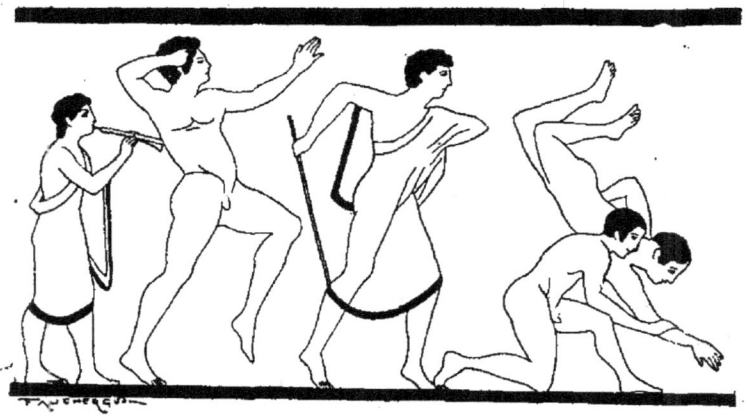

Fig. 174. — Lutteurs étrusques.

observaient la nature et la rendaient plus fidèlement que leurs naïfs prédécesseurs. Ils avaient d'ailleurs une palette mieux fournie : aux quatre tons des vieux enlumineurs se sont ajoutés le bleu, puis le vert et le vermillon. Ces ressources nouvelles permettent des combinaisons plus nombreuses, des mélanges plus savants, plus délicatement nuancés. Il semble que le décorateur étrusque se soit dégagé de l'imitation servile de la céramique grecque, pour produire des œuvres personnelles et vraiment nationales.

Et pourtant, à regarder de près cette imagerie funéraire, on y relève plus d'un trait qui rappelle encore la

Grèce. Voyez ces jeunes gens qui se livrent à différents exercices (fig. 174); le joueur de flûte qui rythme leurs mouvements se retrouve dans les scènes de gymnastique dessinées sur les vases grecs à figures rouges. Une des plus anciennes tombes de Corneto montre une fausse porte peinte en rouge, et de chaque côté de laquelle se

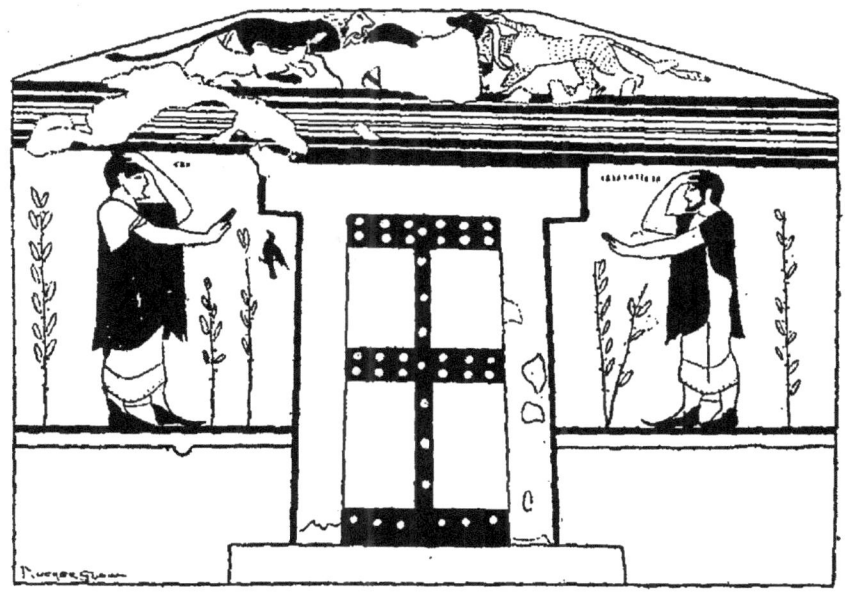

Fig. 175. — Scène funéraire dans une tombe de Corneto.

tiennent deux personnages entourés d'arbrisseaux bleus (fig. 175). Leur geste est celui de la lamentation grecque, telle que la reproduisent les plaques d'argile peinte, les amphores du cap Colias et les lécythes attiques à fond blanc. Remarquez, de plus, au-dessus de la porte, ces fauves qui se font face et paraissent se menacer : ce sont les lions de la céramique corinthienne, auxquels l'ornemaniste étrusque ne renoncera qu'à regret.

On ne saurait contester, à côté de cela, l'originalité

d'un grand nombre de ces peintures. Celles qui mettent sous nos yeux des danses, des festins, peuvent être considérées comme de fidèles images des mœurs nationales ; elles donnent bien l'idée de cette vie plantureuse qui semble avoir été la vie du peuple étrusque, au milieu de ces riches campagnes aujourd'hui dépeuplées par la fièvre, mais que couvraient jadis d'opulentes cultures. Les costumes y trahissent des usages locaux ; les femmes y ont souvent des coiffures compliquées, des robes semées de fleurs ou de points, des écharpes, qui ressemblent fort peu à l'accoutrement des femmes grecques (fig. 176). Les types mêmes y sont franchement étrusques,

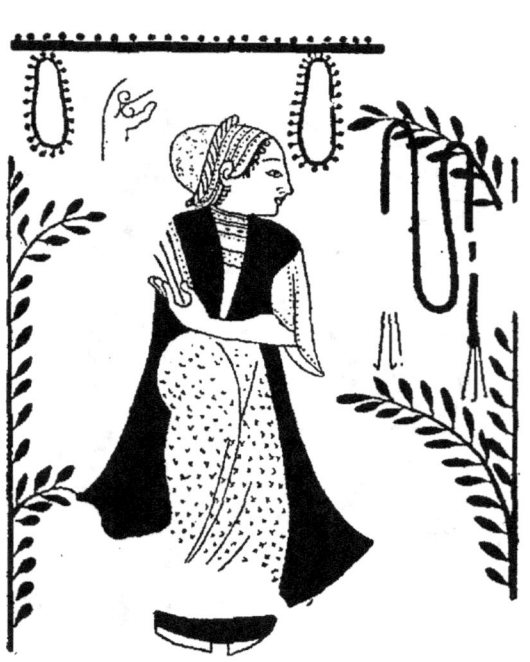

Fig. 176. — Danseuse.

comme l'atteste le profil si expressif et si parlant du joueur de lyre, dans la tombe dite *del citaredo*.

Un autre trait de ces tableaux est la manière dont y est travestie la mythologie grecque. Voici, par exemple, le personnage de Charon : au lieu du vieillard aimable et doux que nous montrent les lécythes athéniens, c'est un monstre hideux, au nez crochu, aux cheveux hérissés, rendu plus effrayant encore par deux grandes ailes, par

les serpents qui sifflent autour de lui, par le lourd maillet dont il est armé et qui lui sert à assommer ses victimes (fig. 177). Dans une fresque qui représente Ulysse chez Polyphème, la transformation est plus sensible encore. Ce cyclope à l'œil énorme au milieu du front, à la barbe inculte, au ventre proéminent, aux membres trop petits pour son corps, n'a rien du robuste et placide géant qui figure sur les vases grecs d'ancien style ; on le prendrait plutôt pour un de ces grotesques imaginés par la Comédie Moyenne, ou pour un de ces masques horribles et repoussants, familiers aux farces de l'Italie méridionale (fig. 178).

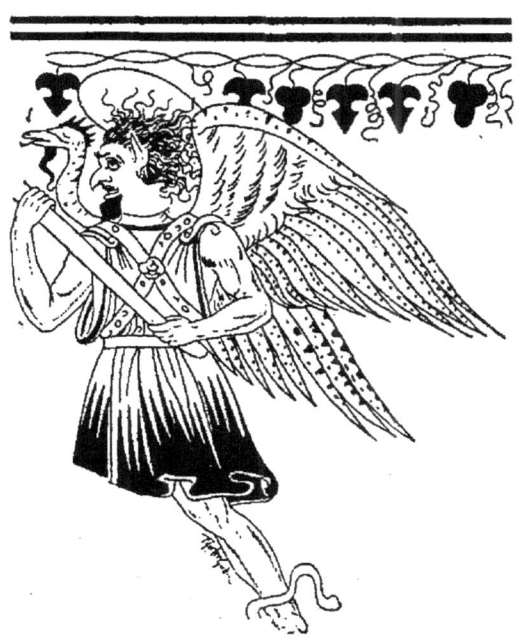

Fig. 177. — Charon étrusque.

Il y a donc, en résumé, dans les fresques étrusques, une part d'imitation et une part d'invention. L'invention paraît dans la reproduction des mœurs nationales, dans le sombre réalisme des images relatives aux enfers et à leurs supplices ; l'imitation se retrouve dans le détail des gestes et des attitudes, dans la prédilection pour certaines formes ornementales, dans la couleur, dans le dessin. Jamais, quelque effort qu'il ait tenté pour le faire, le peintre toscan n'a secoué le joug des mo-

dèles grecs. Tantôt plus libre vis-à-vis d'eux, tantôt plus dépendant, il n'a jamais réussi à en débarrasser complètement son imagination. On peut distinguer, dans son imitation, deux périodes : l'une où il a surtout subi l'influence de la céramique, l'autre où il a subi celle de la grande peinture. C'est à la seconde qu'appartiennent les fresques de Chiusi et de Corneto.

Fig. 178. — Ulysse crevant l'œil de Polyphème.

On ne peut nier le rapport qui existe entre elles et la peinture grecque du v^e et du iv^e siècle. Dans plus d'une on voit appliqués les procédés nouveaux mis à la mode par Polygnote et ses contemporains. Cela semblerait prouver que ceux qui les ont peintes étaient familiers avec les œuvres de ces maîtres. Or ce n'est pas, évidemment, à Athènes ni à Delphes qu'ils les avaient étudiées ; l'art leur en avait été révélé par les peintures analogues de l'Italie méridionale. Il est même probable qu'il y avait, en Étrurie, des artistes grecs, venus précisément de ce midi de l'Italie qui entretenait avec la

Grèce de si continuelles relations, et c'est à eux peut-être qu'il faut attribuer certaines peintures d'un âge postérieur, comme celles qui décorent les sarcophages de marbre. Celle que nous reproduisons, malgré le mauvais état où elle nous est parvenue (fig. 179), et qui représente un combat d'hoplite et d'Amazone, est

Fig. 179. — Peinture sur un sarcophage étrusque.

si grecque de composition et de facture, qu'elle peut passer pour un exact spécimen de ce qu'était l'art des Euphranor et des Nicias.

La technique des peintres étrusques est assez bien connue. Ils peignaient à fresque, sur le tuf calcaire, légèrement humecté, dans lequel étaient creusées la plupart des grottes sépulcrales, ou sur un enduit de quelques millimètres d'épaisseur. Ils traçaient probablement leur esquisse à la pointe sèche, comme les

décorateurs de Pompéi, puis reprenaient ce contour creux avec un pinceau chargé de la couleur dont ils voulaient enluminer leur figure; ils étendaient ensuite cette même couleur, à plat, dans l'intérieur et cernaient le tout d'un trait noir. Quelques hachures à la détrempe étaient ajoutées après coup pour accentuer certains détails ou pour produire des effets de modelé. La coloration de ces tableaux était conventionnelle. Nous avons noté des arbustes bleus ; on a trouvé ailleurs des chevaux de la même couleur et des lions mouchetés de vert. Un fait digne de remarque est qu'entre les figures, le fond, le plus souvent, apparaît avec sa teinte jaune clair ou blanchâtre : c'est, on s'en souvient, le procédé des grands peintres athéniens du v^e siècle, et il est intéressant de relever dans ces fresques, si différentes des fresques grecques par l'inspiration, ce nouveau trait de ressemblance qui en augmente pour nous le prix.

CHAPITRE V

LA PEINTURE ROMAINE

Les Romains, qui ont eu une sculpture et une architecture, n'ont pas eu, proprement, de peinture à eux; leurs peintres, plus encore que ceux des Étrusques, ont été les élèves et les imitateurs des Grecs. Ils ont cependant produit des œuvres intéressantes, dans le goût de la société pour laquelle ils travaillaient. Nous n'en ferons pas une étude approfondie. Qui ne connaît aujourd'hui Herculanum et Pompéi? Qui n'a lu quelques-uns des nombreux ouvrages consacrés aux fouilles qui y ont été faites? De toutes les peintures dont nous avons entretenu le lecteur, celle-ci est celle qui lui est le plus familière; quelques remarques suffiront pour lui en remettre en mémoire les principaux traits.

§ Ier. — *La peinture à Rome.*

C'est à Rome même, semble-t-il, qu'il faut chercher les débuts de cet art d'emprunt que nous avons, pour plus de commodité, qualifié de peinture romaine. Au commencement du ve siècle avant J.-C., alors que les

Romains n'étaient encore qu'un fort petit peuple, à peine délivré du joug des rois, nous les voyons déjà montrer du goût pour la peinture et confier à deux peintres, Gorgasos et Damophilos, la décoration d'un temple de Cérès. C'étaient, comme leurs noms l'indiquent, deux Grecs, dont la présence à Rome, peu d'années après la révolution de 509, prouve que Rome républicaine était encore, ou peu s'en faut, la cité étrusque qu'elle avait été sous les Tarquins, et qu'à l'exemple des princes et des riches particuliers de l'Étrurie, elle accueillait volontiers les artistes grecs qui venaient mettre à son service leur expérience et leur talent.

Cette tradition ne sera jamais interrompue. Il y aura toujours, à Rome, des peintres grecs, et leur nombre ira croissant à mesure que les rapports des Romains avec la Grèce seront plus directs et plus suivis. Le poète tragique Pacuvius, qui enlumine, au IIe siècle, le temple d'Hercule, sur la place du marché aux bœufs, est de Brindes, dans la Grande Grèce. Lycon, qui devient citoyen d'Ardée pour y avoir orné de fresques le sanctuaire de Jupiter, est originaire d'Asie Mineure. Névius parle d'un peintre, son contemporain, qui barbouillait des figures de Lares pour la fête des Compitalia, et dont le nom, Théodotos, indique clairement l'origine hellénique. Métrodore, le peintre du triomphe de Paul-Émile et le précepteur de ses enfants, Dionysios, Sérapion, Sopolis, Antiochos, sont tous des Grecs. Plus Rome grandit, plus elle attire à elle les artistes de la Grèce et de l'Orient. Ils y arrivent en foule, en 186, à l'occasion des jeux

300 LA PEINTURE ANTIQUE.

donnés par Fulvius Nobilior. Ils y sont fêtés et y acquièrent de grandes situations; ils y recueillent les rois en exil, comme ce Démétrios, peintre d'Alexandrie, qui reçoit chez lui Ptolémée Philométor, chassé d'Égypte par un coup d'État. L'Italie est leur domaine, et l'on ne peut s'y passer d'eux.

Pourtant, les Romains ont eu des peintres indigènes, parmi lesquels le premier en date est Fabius Pictor, qui décora, en 304, le temple du Salut. Denys d'Halicarnasse vante la délicatesse de son dessin et le charme de son coloris. Nous ne pouvons que difficilement nous en faire une idée. Ses tableaux rappelaient sans doute de très près la peinture grecque, que la récente conquête de la Campanie avait rendue familière aux Romains. Peut-être avaient-ils quelque rapport, pour la composition et la façon de distribuer les personnages, avec ce curieux fragment de décoration peinte trouvé, il y a quinze ans, dans un

Fig. 180.

tombeau, sur l'Esquilin (fig. 180). Tout mutilé qu'il est, ce morceau laisse voir une forteresse, au pied de laquelle se tiennent des guerriers en armes ; au-dessous, s'allongeaient deux autres registres également remplis de figures. Cette fresque, qu'on rapporte à la première moitié du III^e siècle, n'est pas, on le voit, sans analogie avec la grande peinture décorative des Hellènes : même fond blanc ou jaunâtre ; même division en zones étageant les différentes scènes les unes au-dessus des autres ; même manière de désigner les principaux personnages par des inscriptions. Mais ce qui est purement romain, c'est l'armement, ce sont les costumes : ces manteaux militaires et ces caleçons serrés à la taille, ces lances, ces jambières, ces casques surmontés d'ailes, font allusion à des coutumes locales, qui n'ont avec la Grèce rien de commun.

Quels étaient les sujets qu'avait traités Fabius dans le temple du Salut ? Nous serions fort embarrassé de le dire. Il semble qu'avec les procédés grecs, les sujets grecs aient fait de bonne heure irruption en Italie. Un passage de Quintilien nous apprend qu'on voyait représentées, dans de vieux sanctuaires, les légendes troyennes. Mais la peinture qui paraît avoir eu le plus de succès auprès du public de ce temps est la peinture d'histoire, surtout celle qui reproduisait des épisodes de l'histoire nationale. Ainsi, dès que Rome entre en lutte avec Carthage, on figure volontiers par le pinceau les principaux incidents de ce duel tragique. Messala expose, en 265, dans la curie Hostilia, un tableau représentant la victoire qu'il a remportée en Sicile sur Hiéron et les Carthaginois. Mancinus, qui a

le premier forcé les remparts de la vieille cité punique (146 av. J.-C.), montre au peuple, sur le Forum, une peinture où l'on voit Carthage subissant l'assaut des Romains; les explications qu'il donne à qui veut l'entendre lui gagnent la faveur des électeurs, lesquels le récompensent de sa bonne grâce, aux prochains comices, par le consulat.

La plupart de ces tableaux avaient été portés dans des triomphes, car c'était l'usage de faire suivre le cortège des généraux vainqueurs de peintures rappelant les circonstances mémorables de leur victoire. C'est ainsi que Marcellus, ayant pris Syracuse, promena, à son triomphe, un panneau peint représentant le sac de cette ville; que Scipion, vainqueur de l'Asie, étala devant les Romains les portraits des cent trente-quatre cités qu'il y avait soumises. On allait même jusqu'à peindre sous des traits allégoriques des nations entières, des fleuves, des montagnes, comme au triomphe de Cornélius Balbus sur les Garamantes, où l'on vit toute une géographie de l'Afrique personnifiée. Quand Sempronius Gracchus eut conquis la Sardaigne, il exhiba à son triomphe une carte de cette île, avec l'image de tous les combats dont elle avait été le théâtre. Le peuple goûtait fort ces représentations : c'étaient de grandes pages d'histoire romaine qui défilaient sous ses yeux en lui retraçant la gloire de ses armées. Elles le touchaient d'autant plus, que parfois elles l'initiaient à de véritables tragédies. Telles étaient, au triomphe de Pompée, la mort de Mithridate et celle de ses femmes; telle, au triomphe de César, la fin lamentable des citoyens vaincus, Scipion se précipitant dans la mer

Fig. 181. — Paroi peinte, dans une maison romaine.

après s'être frappé de sa main, Pétreius se donnant la mort au milieu d'un repas, Caton déchirant ses entrailles. Ces scènes, paraît-il, excitèrent des gémissements, bientôt suivis d'applaudissements et d'éclats de rire, quand s'offrirent aux regards le supplice de Pothin et d'Achillas, qui avaient livré Pompée, et la fuite honteuse de Pharnace, probablement figurée en charge. La perte de ces tableaux est infiniment regrettable : bien qu'exécutés en général par des Grecs, ils reflétaient les mœurs romaines et le génie pratique de ce peuple qui demandait à la peinture de civiques enseignements.

A côté de cette imagerie historique et militaire, il faut signaler, d'assez bonne heure, l'apparition d'une peinture décorative. Vers la fin du IIe siècle avant J.-C., aux jeux donnés par Claudius Pulcher, nous voyons les Romains admirer, pour la première fois, une scène ornée de décors représentant des édifices si artistement peints, que les corbeaux s'y laissent tromper. Mais c'est plus tard, sous Auguste, que ce genre de peinture fait surtout de grands progrès. A ce moment, Ludius imagine ces perspectives qui auront tant de succès à Pompéi ; il couvre les parois intérieures des maisons de villas, de portiques, de bois, de collines ; il y creuse des golfes qu'il peuple de navires ; il y fait serpenter des fleuves et des ruisseaux, animant ces paysages de gens qui vont, qui viennent, qui se rendent à la campagne à âne ou en voiture, qui tendent des filets, qui pêchent, qui chassent, ou se livrent au doux passe-temps de la vendange. On a trouvé à Rome, dans les jardins de la Farnésine, les restes d'une maison des premiers temps

de l'empire, où ce système de décoration est spirituellement appliqué. Sur une paroi noire, que coupent, à intervalles réguliers, d'élégantes colonnettes surmontées de cariatides et reliées entre elles par des guirlandes, sont semés des arbres, des constructions, des personnages indiqués d'un trait rapide et qui forment, sur ce fond conventionnel, une sorte de broderie du plus heureux effet (fig. 181).

A partir de ce moment, le paysage envahit tout, mais non le paysage tel que nous l'entendons, celui qui peint tous les aspects de la nature et découvre, dans les moins poétiques en apparence,

Fig. 182. — Vue d'une rue de Rome, dans la maison de Livie.

la secrète poésie qui s'y trouve cachée. Ce que les Romains aimaient dans les prés, dans les bois, dans les flots bleus de la mer de Baïes, c'était le bien-être que tout cela leur procurait; la campagne, pour eux, était un lieu de repos, où l'on goûte l'ombre et la fraî-

'cheur au fort de l'été ; ce n'était point un ensemble de spectacles parlant à l'âme et servant de cadre à la rêverie. Ils eussent mal compris ce joli mot de La Bruyère : « Il y a des lieux que l'on admire ; il y en a d'autres qui touchent, et où l'on aimerait à vivre. » Un certain sensualisme est au fond de ces vers du plus rêveur, pourtant, et du plus mélancolique de leurs poètes :

Fig. 183. — Scène de magie.

O qui me gelidis convallibus Hæmi
Sistat, et ingenti ramorum protegat umbra !

Quoi qu'il en soit, les vues champêtres, les jardins, deviennent, sous l'empire, les motifs de prédilection des peintres. C'est aussi le temps de la vogue des trompe-l'œil, de ces fenêtres feintes qui laissent apercevoir des horizons plus ou moins éloignés. La maison de Livie, au Palatin, offre plusieurs exemples de ce genre de décoration. Voyez cette ouverture par laquelle le re-

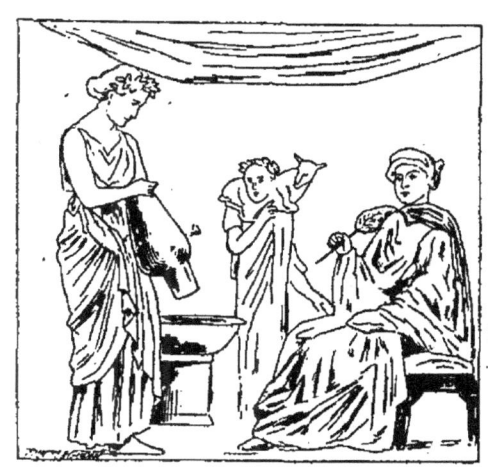

Fig. 184. — Scène d'initiation.

gard est censé plonger dans une rue de Rome (fig. 182) : cet enchevêtrement de maisons et de terrasses où se montrent des femmes, des enfants, dénote un sens du pittoresque assez rare chez les décorateurs romains. Ailleurs, l'artiste nous fait indiscrètement pénétrer dans des intérieurs ; il nous ouvre le laboratoire d'une magicienne de bas étage (fig. 183), le cabinet d'une prophétesse dans lequel se prépare une scène d'initiation (fig. 184), ou, à travers une large baie, il nous convie à contempler un paysage mythologique, une vue de mer et de montagnes qu'anime Polyphème dompté par l'Amour et poursuivant jusque dans les flots l'insaisissable Galatée (fig. 185).

Fig. 185. — Polyphème et Galatée (maison de Livie).

Un fait à noter est le grand nombre de sujets qu'on empruntait, pour ces enluminures murales, aux fables de la Grèce. Vitruve nous apprend que les principaux épisodes de la guerre de Troie revenaient fréquemment dans ces décors; on y exploitait aussi la légende d'Ulysse. On a découvert,

sur l'Esquilin, de curieux paysages qui pourraient servir d'illustration à deux chants de l'*Odyssée*, les chants X

Fig. 186. — Ulysse et ses compagnons poursuivis par les Lestrygons.

et XI. L'un d'eux représente Ulysse chez les Lestrygons (fig. 186), au moment où le roi du pays, Antiphatès, soulève contre lui les géants, ses sujets, qui font pleuvoir sur le héros et sur ses compagnons d'énormes rochers.

Fig. 187. — Les *Noces Aldobrandines*, peinture romaine.

D'autres nous le font voir aux rivages cimmériens, se préparant à évoquer les âmes des morts. Même les

sujets romains étaient traités à la grecque. Il n'est personne qui n'ait entendu parler de cette scène nuptiale connue sous le nom de *Noces Aldobrandines* et qu'on peut voir à Rome, au Vatican (fig. 187). Ce tableau, qui date du début de l'empire et qui est, pour le fond, essentiellement romain, a certainement subi l'influence de modèles grecs ; la preuve en est dans la ressemblance qui existe entre le groupe central et un beau groupe de terre cuite du musée du Louvre, qui reproduit, à ce qu'il semble, quelque œuvre célèbre de l'époque grecque ou de l'époque hellénistique[1]. Les procédés aussi étaient grecs, comme la composition. Les panneaux peints de la Farnésine sont ornés

Fig. 188. — Peinture de la Farnésine.

1. Salle des fouilles de Myrina, exécutées par l'École française d'Athènes, vitrine du milieu, n° 268.

de dessins au trait bistre, rouge ou noir, sur fond blanc, qui rappellent exactement la décoration des lécythes blancs d'Athènes : même habileté dans le dessin ; même emploi des teintes plates juxtaposées. Signalons notamment un portrait en pied de Jupiter tenant la foudre (fig. 188) et une gracieuse figure de fileuse dont le profil et l'attitude font songer aux plus beaux spécimens de la céramique attique du IV^e siècle (fig. 189). C'est donc quelque chose d'absolument grec que la peinture romaine de l'époque impériale. Les Romains eux-mêmes en avaient conscience; ils la cultivaient comme un art venu du dehors et dont l'étude ne messeyait point aux plus grands personnages. Nous ignorons la condition de Ludius, celle d'Arellius, célèbre par ses débauches, celle de Fabullus, auteur d'une *Minerve* qui paraissait suivre des yeux le spectateur, celle de Pinus et de

Fig. 189. — Peinture de la Farnésine.

Priscus, qui décorèrent, sous Vespasien, les temples de l'Honneur et de la Vertu. Mais nous savons que Turpilius, qui peignait de la main gauche, et dont l'œuvre se voyait à Vérone au temps de Pline, était de la classe des chevaliers; que Titidius Labéo, peintre de miniatures, avait été préteur et proconsul de la Narbonaise; que Q. Pedius appartenait à une famille consulaire, dont un membre, cohéritier de César avec Auguste, avait obtenu les honneurs du triomphe. Ces indications sont précieuses. Elles prouvent que la peinture était regardée à Rome comme une occupation de grand seigneur, et que des hommes considérables par la situation ou par la naissance ne dédaignaient pas de s'y adonner. C'était en proclamer l'origine étrangère. Ils apprenaient à peindre comme ils apprenaient à lire et à parler le grec. Peindre était un luxe à l'usage de l'aristocratie, et cela n'avait point commencé sous l'empire, mais dès l'époque de Fabius Pictor. N'y a-t-il pas là un aveu significatif, qui montre que les Romains n'ont jamais eu, en peinture, de sérieuses prétentions à l'originalité et qu'ils rangeaient cet art parmi les bienfaits que devait à la Grèce le « sauvage Latium » ?

§ II. — *La peinture dans l'Italie méridionale et à Pompéi.*

Nous venons de voir, à Rome, l'influence de la peinture grecque. Dans le sud de l'Italie, c'est cette peinture elle-même qui s'offre à nous, à une époque où Rome est encore à demi barbare. Là se dressent, en

effet, de puissantes cités, grecques d'origine et de civilisation. De Tarente à Cumes, ce ne sont que colonies des Chalcidiens de l'Eubée, des Ioniens et des Achéens du Péloponnèse, des Locriens de la Grèce du Nord. Dans toutes ces villes, la peinture est florissante; elle se rattache à l'antique polychromie achéenne, trans-

Fig. 190. — Peinture de Pæstum (époque grecque).

plantée en Italie, au vııɪe siècle et même avant, par tous ces colons grecs qui sont venus s'y établir. Qu'avait-elle produit à l'origine? Nous l'ignorons; mais nous pouvons nous faire une idée de ce qu'elle était au ve siècle avant notre ère, grâce à de précieux fragments trouvés près de Pæstum, dans un hypogée[1]. Le tableau

[1]. Ces fragments, aujourd'hui détruits, ont été calqués et coloriés, il y a près de cinquante ans, par le Français Geslin, dont l'aquarelle est le seul souvenir qui en reste. Voir une reproduction de cette aquarelle dans la *Gazette archéologique*, 1883, pl. 46-48.

dont ils faisaient partie représentait une scène de deuil, comme l'indique ce cavalier qui porte en croupe le cadavre de son compagnon, qu'il tient par les deux mains, ramenées en avant (fig. 190). A gauche de ce groupe étaient figurés une femme vêtue de blanc et un guerrier coiffé d'un casque à longue crinière; à droite marchait un écuyer armé de deux lances. On ne peut

Fig. 191. — Peinture de vase attique analogue, pour le dessin, à la peinture ci-contre de Pæstum.

rapporter cette peinture à une époque postérieure à l'occupation de Pæstum par les Lucaniens. Tout, en effet, y est purement grec : les couleurs, qui sont le bleu, le rouge, le noir et le blanc, avec un ton de chair sur les parties nues, les teintes plates et l'absence complète de modelé, le fond jaunâtre du tableau, jusqu'à certaines particularités du dessin, qui rappellent la céramique attique du V^e siècle, comme ces touffes de poils qui ondulent sur le cou du cheval et qu'on retrouve dans un dessin du potier Pamphaios, contemporain,

ou à peu près, de Polygnote et de Micon (fig. 191). Mais ce que cette fresque a de plus curieux, c'est l'expression qui y est répandue. L'air profondément triste du jeune cavalier, la tête ballante et les yeux clos de son ami, sont des effets cherchés par le peintre. Le visage du personnage qui marche derrière le cheval est plus expressif encore et plus saisissant; il a l'œil effaré et démesurément ouvert (fig. 192), comme si, à la vue de ce mort qu'on emmène, il se sentait pris d'une indicible terreur.

Fig. 192.

Pæstum a fourni d'autres peintures funéraires qui, pour être plus récentes, n'en présentent pas moins un vif intérêt. Tels sont ces combattants à cheval, parmi lesquels on en voit un qui revient vainqueur du champ de bataille. La figure ci-après, dont l'original est au musée de Naples, montre avec quel art sont dessinés ces cavaliers, et de quelle grâce nerveuse l'artiste a su douer leurs chevaux[1]. C'est encore de la peinture grecque à teintes plates, mais les armes, les costumes, sont ceux des populations italiotes qui avaient fini par se rendre maîtresses de la contrée; ces casques ornés de plumes, ces tuniques ajustées, ces énormes boucliers, probablement rehaussés d'or, ces étendards bariolés, rappellent le luxe des soldats campaniens, auquel Tite-Live fait allusion.

1. Le dessin que nous publions reproduit une copie de M. Jules Lefebvre, conservée à la Bibliothèque de l'École des beaux-arts, où l'on peut voir aussi un calque de la même figure, par le peintre Gaillard.

Il y aurait beaucoup à dire sur ces peintures et sur les peintures analogues qui ont été trouvées ailleurs. Bornons-nous, pour finir, à signaler de curieuses danses funèbres découvertes à Ruvo, et dont le musée

Fig. 193. — Peinture de Pæstum (époque italiote).

de Naples possède quelques fragments très endommagés. Le spécimen que nous en donnons (fig. 194) est peu fidèle, mais une reproduction exacte de l'original n'eût point été intelligible. Il s'agit, comme on le voit, de chœurs de femmes conduits par des hommes. Les couleurs employées sont le blanc, le noir, le bleu, le

rouge et le jaune, avec un ton rosé sur les chairs. Ces couleurs sont appliquées à plat. Ce sont toujours les procédés de la peinture grecque, et le sujet même paraît emprunté aux mœurs helléniques : la chaîne que forment ces femmes est identique à celles que figurent, encore aujourd'hui, les Mégariennes, quand elles

Fig. 194. — Peinture de Ruvo.

exécutent leurs danses nationales, précieux témoignage de la vitalité des anciennes coutumes, dans cet Orient où rien ne périt.

On comprend qu'un pays qui rappelait de si près la Grèce et d'où, semble-t-il, l'élément grec ne disparut jamais complètement, se soit aisément engoué de la grande peinture grecque, quand les conquêtes des Romains l'eurent fait connaître en Italie. Ce qui frappe, en effet, dans la décoration pompéienne, ce n'est pas seulement ce fait que tout y est grec d'inspiration et de sentiment; c'est le nombre prodigieux de souvenirs qu'on y rencontre d'œuvres grecques déterminées. La vogue de ces copies n'a rien de surprenant : l'Italie entière était pleine de chefs-d'œuvre sortis des

mains des maîtres hellènes. Les uns y étaient venus livrés par les villes mêmes où ils se trouvaient : c'est ainsi que Sicyone, endettée, avait vendu les tableaux de Pausias, que Cos avait cédé l'*Aphrodite anadyomène* contre une remise de 100 talents sur le tribut qu'elle devait aux Romains; les autres étaient le fruit de la victoire; les triomphes les avaient amenés à Rome par charretées. Aussi les lieux publics en étaient-ils remplis. Des portiques comme ceux de Philippe et de Pompée étaient de vrais musées qui renfermaient des morceaux de premier ordre, tels que l'*Hélène* de Zeuxis, les *Bœufs* de Pausias, l'*Alexandre* de Nicias, etc. Le temple de la Paix contenait le *Héros* de Timanthe, l'*Ialysos* de Protogène et la *Bataille d'Issus*, de la peintresse Héléna. Le sanctuaire de la Concorde possédait le *Marsyas* de Zeuxis, celui de Cérès, l'*Artaménès* et le *Dionysos* d'Aristide. On voyait au Capitole le *Thésée* de Parrhasios et deux panneaux du peintre béotien Nicomachos, le *Rapt de Proserpine* et la *Victoire s'enlevant dans les airs sur un quadrige.* Au Forum d'Auguste étaient exposés un *Alexandre* d'Apelle, accompagné des Dioscures et de la Victoire, ainsi qu'un second portrait de ce conquérant, figuré sur son char de triomphe et traînant derrière lui la Guerre enchaînée. Le temple de Vénus Génitrix, celui de la Bonne Foi, la Curie, le temple d'Auguste, étaient également ornés de tableaux grecs appartenant aux principales écoles. Les maisons privées rivalisaient avec les monuments. Depuis que Mummius, vainqueur de Corinthe, avait inondé Rome d'objets d'art, le goût des arts de la Grèce s'était développé

chez les particuliers. L'orateur Hortensius avait acheté très cher les *Argonautes* de Kydias et les avait placés dans sa villa de Tusculum, au fond d'une sorte de chapelle construite exprès pour les recevoir. Tibère avait dans sa chambre l'*Archigallus* de Parrhasios, ainsi que *Méléagre et Atalante*, du même peintre. Cette dispersion des chefs-d'œuvre grecs avait même, un moment, inquiété certains esprits, qui eussent préféré les voir groupés dans le même lieu et servant à former le goût des Romains. Il existait, au temps de Pline, un discours d'Agrippa qui démontrait la nécessité de réunir toutes ces merveilles, au lieu de les laisser disséminées dans les villas, où elles étaient comme en exil. Ce vœu ne devait recevoir satisfaction que plus tard, quand s'établit l'usage des expositions permanentes, et que de grandes cités telles que Naples eurent des galeries de tableaux comme celle que décrit le rhéteur Philostrate [1]. Quoi qu'il en soit, la présence en Italie de tant de peintures renommées ne pouvait manquer d'avoir sur l'art une grande influence; c'étaient autant de modèles offerts aux décorateurs, une source inépuisable de motifs pour leur pinceau; de là ces reproductions ou ces adaptations que présentent à chaque pas les maisons pompéiennes.

On se tromperait, d'ailleurs, si l'on croyait retrouver, dans chacun de ces tableaux, le souvenir d'une œuvre célèbre. Beaucoup rappellent de médiocres compositions, dont les auteurs anciens ne nous parlent

1. Voyez Bougot, *Une galerie antique de soixante-quatre tableaux*, Paris, 1881; E. Bertrand, *Un critique d'art dans l'antiquité, Philostrate et son école*, Paris, 1881.

pas; beaucoup aussi sont originaux, mais ceux-là mêmes sont grecs de sujet et de facture. Le nombre des peintures de Pompéi ou d'Herculanum qu'ont inspirées les mythes italiens, est relativement fort peu considérable. C'est de la Grèce qu'elles sont pleines, surtout de la Grèce alexandrine, de celle qui, en art comme en

Fig. 195. — La marchande d'Amours,
peinture de Pompéi.

littérature, aime le spirituel et le sentimental, qui conte volontiers les scandales de l'Olympe, note les soupirs et les défaillances des héros. Telle est la mine où puisent les peintres pompéiens. On le voit bien aux Amours qu'ils sèment dans leurs décors, à ces petits Éros malicieux et mutins dont nous avons, plus haut, décrit les gentillesses, et qu'il leur arrive de figurer en cage, portés par une marchande de boudoir en boudoir (fig. 195). C'est cet esprit maniéré et précieux qui trans-

forme entre leurs mains les antiques légendes. Tout le monde connaît l'histoire de Thésée se dévouant pour sauver les jeunes Athéniens destinés à repaître le Minotaure. Rien de tragique comme le duel du héros et du monstre, comme le combat livré par cet athlète adolescent pour affranchir son pays d'un odieux tribut. C'est ce combat qui touchait autrefois les artistes; à Pompéi, c'en est la suite, c'est la naïve reconnaissance des victimes entourant leur libérateur et lui baisant les mains (fig. 196). L'idée, en soi, est charmante; mais on voit comment la fable épique des premiers temps est devenue une anecdote qui n'a plus rien d'héroïque; la foule tremblante et respectueuse des parents, dans le coin de droite, ajoute encore à la délicatesse un peu mièvre du tableau.

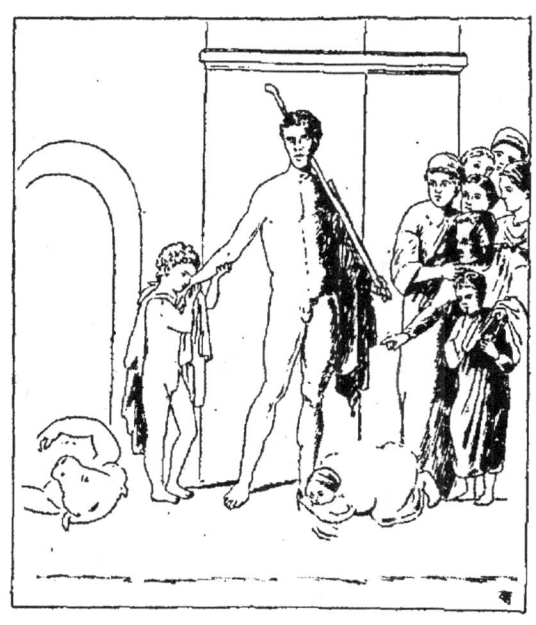

Fig. 196. — Thésée vainqueur du Minotaure.

Il y a pourtant des cas où le peintre de Pompéi sait être dramatique. L'entrée du cheval de Troie dans la ville démantelée, au son des instruments, la querelle d'Achille et d'Agamemnon, l'enlèvement de Briséis, Achille traînant le cadavre d'Hector, le sacrifice d'Iphigénie, Oreste en Tauride, sont des compositions

où le pathétique des sujets a triomphé de la préciosité alexandrine et où se marque l'intention d'intéresser le spectateur par une action sérieuse et émouvante. Nulle part cette intention ne paraît mieux que dans les peintures relatives au crime de Médée. On connaît cette belle *Médée* du musée de Naples qui, un glaive à la main, est sur le point d'accomplir son forfait, et dont l'attitude reflète si bien les sentiments contraires qui l'agitent (fig. 197). Un autre tableau, non moins populaire, la montre livrée aux mêmes incertitudes, pendant qu'à côté d'elle, ses enfants jouent aux osselets sous l'œil de leur précepteur (fig. 198). Les deux œuvres, sans doute, sont imitées de Timomachos de Byzantion, dont la *Médée* et un *Ajax* ornaient, à Rome, le temple de Vénus Génitrix; mais il faut savoir gré à l'artiste pompéien d'avoir été touché de ce drame

Fig. 197.

et d'en avoir rendu, tant bien que mal, les péripéties.

Nous ne saurions faire la revue de tous les sujets traités dans les fresques de Pompéi. Rien n'en égale la variété. On y rencontre, non seulement des souvenirs de la grande peinture, mais des réminiscences, parfois même des copies de la grande sculpture, témoin ce jeune satyre qui porte un petit Éros en lui montrant une grappe de raisin, et dans lequel on reconnaît, au premier coup d'œil, une reproduction de l'Hermès de Praxitèle (fig. 199). On y trouve des paysages, des perspectives montagneuses semées de chapelles, près desquelles des chevriers demi-nus font paître leurs troupeaux (fig. 200), des vignobles, des marines, des ports avec leurs môles et leurs estacades, des vues du Nil et de ses rives peuplées de crocodiles et d'oiseaux rares, qui s'ébattent parmi les lotus et les palmiers. On y voit des natures mortes, poissons, gibier, fruits, fleurs, ustensiles de

Fig. 198. — Médée méditant son forfait.

ménage, des scènes de genre remplies d'allusions à la vie quotidienne, et qui mettent sous nos yeux des boulangers, des foulons, des porte-faix, des saltimbanques, des oisifs causant sur le Forum, des écoliers apprenant à lire, tout le mouvement d'une ville populeuse et active comme l'étaient ces petites municipalités du Vésuve, plus grecques que latines, et retentissant du bruit, des colloques, des cris qu'on peut encore entendre, à certaines heures, dans quelques rues de Naples. A ces représentations se rattache un curieux morceau, le portrait de Paquius Proculus et de sa femme (fig. 201) : c'était un boulanger, que l'estime de ses concitoyens avait élevé aux fonctions de juge (*duumvir juri dicundo*), et qui avait eu l'idée touchante de se faire peindre avec sa femme dans le même cadre, lui, muni d'un parchemin, emblème de sa charge, elle, en bonne ménagère, armée du style et de la tablette qui lui servaient à tenir ses comptes. Ces deux portraits, plus anciens que ceux du Fayoum, et qui en diffèrent, d'ailleurs, par le procédé, sont intéressants à plus d'un titre : contentons-nous d'en noter le réalisme, qui frappe surtout dans la figure du mari. Ce type plutôt africain que romain, ces traits vulgaires où se lisent la ténacité et la bonhomie, ont été finement ren-

Fig. 199.

dus par le peintre, qui en a fait une physionomie bien vivante et bien personnelle.

Il faut enfin signaler les caricatures, qui sont nom-

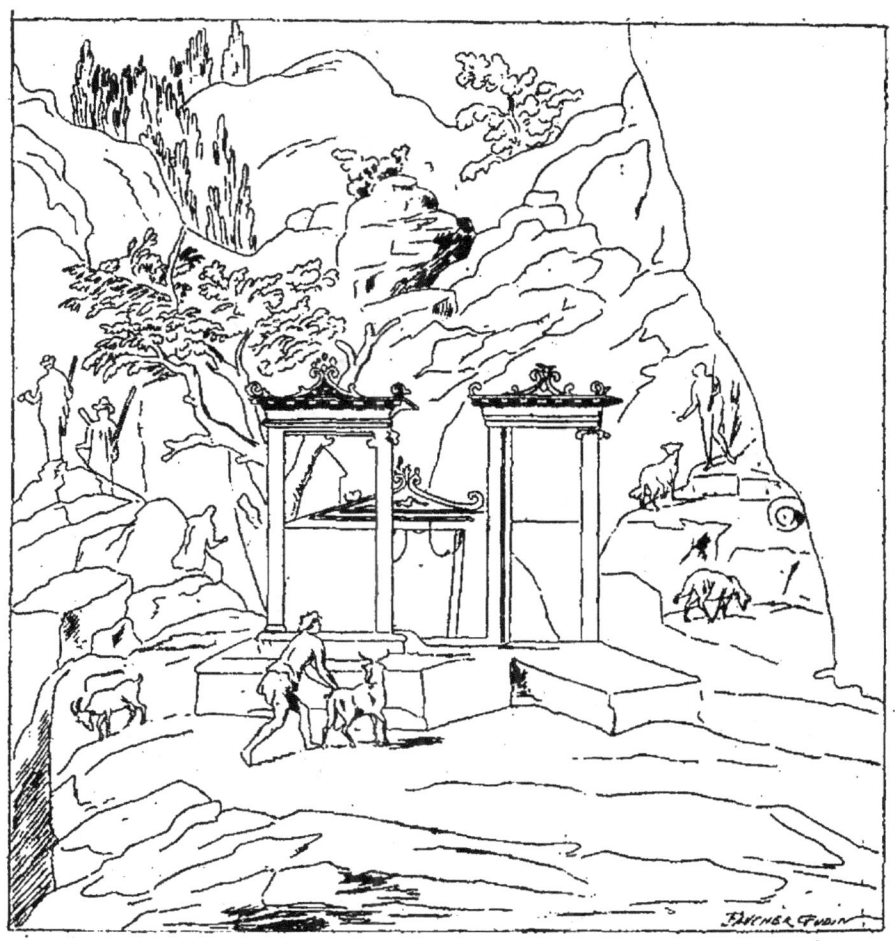

Fig. 200. — Paysage, dans une peinture de Pompéi.

breuses à Pompéi et aux environs. Ces populations de l'Italie méridionale avaient l'humeur gaie et le rire facile; elles saisissaient rapidement le côté plaisant des choses; c'était là, du reste, encore un héritage d'Alexandrie. Elles se plaisaient aux figures grotesques,

aux nains, aux pygmées pourvus d'énormes têtes, posées sur des corps grêles et chétifs. Elles les représen-

Fig. 201. — Portraits du boulanger et de sa femme.

taient dans toutes les attitudes et en faisaient les acteurs des parodies les plus variées. Cette irrévérence, qui semble avoir été un besoin de nature, ne respectait pas même les légendes nationales, comme on le voit par ce

tableau trouvé à Stabie, et qui montre Énée fuyant Troie, avec Anchise, son père, et Ascagne, son jeune fils, ornés comme lui d'une tête de chien (fig. 202).

Toutes ces compositions, peintes à fresque et coloriées avec un luxe qui faisait regretter à Pline l'ancienne sobriété, contiennent, sur la technique de la peinture et sur la vie des Italiens de la région napolitaine, sur leurs mœurs, leurs goûts, leurs passions, les enseignements les plus précieux; mais, il faut le reconnaître, à part de rares exceptions, elles sont fort médiocres, et le touriste qui croit, après les avoir vues, connaître la peinture antique, n'en a qu'une idée très inexacte; il n'est pas plus à même d'en juger qu'on n'est à même de juger de la peinture moderne, quand on a regardé des papiers peints *à sujets*, représentant les principales vues de la Suisse ou les *Aventures de Monte-Cristo*. C'est que ces peintres de Pompéi, qu'ils fussent latins ou grecs, n'étaient que de simples ornemanistes, auxquels faisait défaut l'éducation nécessaire pour aborder le grand art et qui, d'ailleurs, n'y prétendaient point. Leur savoir n'allait pas au delà du décor; mais là, du moins, ils ont excellé.

Fig. 202.

Il est intéressant de suivre, dans les peintures pompéiennes, les progrès de leur fantaisie de plus en plus aventureuse. Ils commencent par simuler, sur les parois qu'ils enluminent, des incrustations de marbres de différentes couleurs; tel est le mode de décoration em-

ployé dans plusieurs édifices publics et dans une centaine de maisons particulières qui remontent au IIe ou au Ier siècle avant notre ère. L'idée n'était pas originale; il y avait à Alexandrie un grand nombre de palais ornés de la même manière, mais où cette polychromie était formée par de vrais fragments de marbre, tirés des carrières du monde entier. Bientôt, ces mosaïques paraissent trop simples, et l'on y mêle des représentations de colonnes, de portiques, dont la figure ci-contre offre un spécimen; on ne se contente plus de reproduire, à l'aide de tons variés, la parure polychrome des palais alexandrins : on figure des parties entières de ces palais, et le bourgeois de Pompéi ou d'Herculanum peut se croire, avec un peu d'imagination, logé dans une de ces splendides demeures qui faisaient l'ornement de la ville des Ptolémées. C'est le temps où Ludius dessine sur les murs de ces faux palais les paysages dont il a été question plus haut, où l'on perce ces mêmes murs de fausses ouvertures par lesquelles l'œil

Fig. 203.

plonge au dehors. Voyez celle-ci, que ferme une grille (fig. 204) : elle est censée s'ouvrir sur une cour au fond de laquelle, bien loin, on aperçoit un puits. Pour donner mieux encore l'illusion de la profondeur, l'artiste a fait passer sa muraille de fond sous une série de portiques absolument inutiles, mais qui montrent son habileté à rendre la perspective.

On a essayé de noter les phases de cette ornementation, d'en classer chronologiquement les hardiesses. Nous n'entrerons pas dans un pareil détail. Constatons seulement qu'entre l'an 80 avant J.-C. et l'an 50 de notre ère, elle devient de plus en plus compliquée. Elle n'imite plus des constructions habitables; elle imagine de fantastiques architectures où tout est élégance, légèreté, invraisemblance (fig. 205); elle élève à de prodigieuses hauteurs des colonnettes d'une gracilité inquiétante, sur lesquelles elle fait poser des architraves, des frontons, qui semblent suspendus dans les airs ; elle multiplie les saillies et les rentrants, les couloirs, les escaliers, les corniches, les moulures,

Fig. 204.

logeant dans chaque vide un motif décoratif, enroulant de flexibles lianes autour des supports, faisant jaillir ces supports mêmes de tiges ou de calices audacieusement superposés, tout cela avec tant de grâce et d'aisance, avec une telle entente de la composition et du dessin, qu'on n'a nullement le sentiment de la surcharge et qu'on n'éprouve aucune fatigue à s'égarer dans les méandres de ces aériennes fantaisies. C'est là qu'est le vrai mérite des peintures de Pompéi ; c'est par là qu'elles sont originales. Il faut leur pardonner l'abus que nous en avons fait, sous un ciel et dans des lieux qui ne les comportaient guère ; nos maladroites imitations, qui nous les ont rendues banales, ne sauraient être une raison de leur en vouloir. Si l'on prend la peine de les étudier dans leur pays, si l'on s'attarde à contempler ces parois noires, rouges ou jaunes, couvertes des plus hardies et des plus capricieuses combinaisons de lignes, on restera

Fig. 205.

confondu de l'esprit dont elles sont pleines et de l'étonnant effort d'invention qu'elles supposent. Rien ne reflète mieux la société contemporaine, ce peuple raffiné, héritier de l'hellénisme, qui s'endormit un soir, insouciant, au pied du Vésuve, pour ne plus se réveiller qu'au bout de dix-huit siècles, sous la pioche des antiquaires.

BIBLIOGRAPHIE

La liste que nous donnons ici est loin de comprendre tous les ouvrages qui peuvent servir à étudier l'histoire de la peinture antique ; nous nous sommes borné aux indications essentielles. Les travaux cités en note, dans le corps du volume, et qui portent sur des points spéciaux, ont été, naturellement, éliminés de ce catalogue.

OUVRAGES GÉNÉRAUX.

K. Wœrmann, *Die Malerei des Alterthums,* dans la *Geschichte der Malerei,* d'A. Woltmann, Leipzig, 1878 ; — Baumeister, *Denkmæler,* aux mots *Malerei, Polychromie, Pompeji;* — Bœckh, *Encyklopædie und Methodologie der philol. Wissenschaften,* 2ᵉ éd., p. 486, 515 (bibliographie considérable).

ÉGYPTE.

Passalacqua, *Catalogue raisonné et historique des antiquités découvertes en Égypte,* Paris, 1826 ; — Rosellini, *Monumenti dell' Egitto et della Nubia,* mon. civ., t. II, p. 160 ; — Prisse d'Avennes, *Histoire de l'art égyptien d'après les monuments,* Paris, 1878-1879 ; — Perrot et Chipiez, *Histoire de l'art dans l'antiquité,* t. Iᵉʳ, p. 781 ; — Maspero, *l'Archéologie égyptienne.*

ORIENT.

Perrot et Chipiez, t. II, p. 272, 653, 703 ; t. III, p. 663 ; t. V, p. 535, 653 ; — Dieulafoy, *l'Art antique de la Perse,* t. III, p. 17.

GRÈCE.

Schliemann et Dœrpfeld, *Tirynthe,* p. 224, 257, 277, 323 ; — Perrot, *Journal des savants,* août 1890, p. 457 ; — Brunn, *Ges-*

chichte der griech. Künstler, 2ᵉ éd., Stuttgart, 1889; — Overbeck, Die antiken Schriftquellen zur Gesch. der bild. Künste bei den Griechen, Leipzig, 1868; — Furtwængler, Plinius und seine Quellen über die bild. Künste, dans les Jahrb. für cl. Philol., t. IX (suppl.), p. 1; — Robert, Arch. Mœrchen, p. 83 et 121; — Klein, Euphronios, 2ᵉ éd., Vienne, 1886; Id., Studien zur griech. Malergeschichte, dans les Arch.-epigr. Mittheil. aus Œsterreich, t. XI, p. 193; — Studniczka, Antenor, der Sohn des Eumares und die Gesch. der arch. Malerei, dans le Jahrb. des k. d. arch. Inst., 1887, p. 135; — O. Jahn, Die Gemælde des Polygnotos in der Lesche zu Delphi; — K.-Fr. Hermann, Epikr. Betrachtungen über die polygnot. Gemælde in der Lesche zu Delphi, Gœttingue, 1849; — Gœttling, Ueber die Stoa Poikile, dans les Sœchs. Berichte, phil.-hist. Cl., 1853, p. 59; — Ch. Lenormant, Mémoire sur les peintures que Polygnote avait exécutées dans la Lesché de Delphes, Bruxelles, 1864; — Gebhardt, Die Komposition der Gem. des Polygnot in der Lesche zu Delphi, Gœttingue, 1872; — H. Blümner, Beitræge zur Gesch. der griech. Malerei, dans le Rhein. Museum, t. XXVI, p. 353; — Wustmann, Apelles' Leben und Werke, Leipzig, 1870; — E. Gebhart, Essai sur la peinture de genre dans l'antiquité, Archives des missions scientifiques, 2ᵉ série, t. V (1868), p. 1; — Graul, Die ant. Portrætgemælde aus den Grabstætten des Faijum, Leipzig, 1888; — Ebers, Eine Gallerie antiker Portraits, Berlin, 1889; — Wilcken, Die hellen. Portræts aus El-Faijum, dans le Jahrb. des k. d. arch. Inst., 1889, Arch. Anzeiger, p. 1; — Catalogue de la galerie de portraits antiques appartenant à M. Th. Graf, Bruxelles, 1889; — Flinders Petrie, Hawara, Biahmu and Arsinoe, Londres, 1889; — Raoul Rochette, Peintures antiques inédites, Paris, 1836; — Letronne, Lettres d'un antiquaire à un artiste, Paris, 1836; — Cros et Henry, l'Encaustique et les autres procédés de peinture chez les anciens, Paris, 1884; — O. Donner, Ueber Technisches in der Malerei der Alten, insbes. in deren Enkaustik, Munich, 1885; — Hittorff, Restitution du temple d'Empédocle à Sélinonte, ou l'architecture polychrome chez les Grecs, Paris, 1851; — H. Blümner, Technologie und Terminologie, t. III, p. 159 et 203.

ÉTRURIE.

Boissier, Nouvelles promenades archéologiques, p. 63; — J. Martha, l'Art étrusque, p. 377.

ROME.

Urlichs, *Die Malerei in Rom vor Cæsar's Dictatur*, Wurzbourg, 1876; — E. Bertrand, *Cicéron artiste*, Grenoble, 1890; — Renier et Perrot, *les Peintures du Palatin*, dans la *Rev. arch.*, 1870, p. 326 et 387; 1870-1871, p. 47 et 193; — K. Wœrmann, *Die antiken Odyssee-Landschaften vom esquilinischen Hügel zu Rom*, Munich, 1876; — Id., *Die Landschaft in der Kunst der alten Vœlker*, Munich, 1876; — E. Michel, *le Paysage dans les arts de l'antiquité, Revue des Deux Mondes* du 15 juin 1884, t. LXIII, p. 856; — Raoul Rochette, *Choix de peintures de Pompéi*, Paris, 1848; — Niccolini, *le Case ed i monumenti di Pompei*, Naples, 1854 et années suiv.; — Helbig, *Wandgemœlde Campaniens*, précédé d'O. Donner, *Die ant. Wandmalereien in techn. Beziehung*, Leipzig, 1868; — Helbig, *Untersuchungen über die campan. Wandmalerei*, Leipzig, 1873; — J. Martha, *l'Archéologie étrusque et romaine*, p. 235; — Presuhn, *Die pompeianischen Wanddecorationen*, Leipzig, 1882; — Mau, *Gesch. der decor. Wandmalerei in Pompeji*, Berlin, 1882; — Overbeck et Mau, *Pompeji in seinen Gebæuden... dargestellt*, p. 563.

TABLE DES MATIÈRES

	Pages.
Avant-propos	5

Chapitre premier. — La peinture égyptienne. 7
 § I^{er}. — La peinture, élément essentiel de la décoration . . 9
 § II. — Étroite union de la peinture et du dessin 18
 § III. — Les conventions de la peinture chez les Égyptiens.. 23
 § IV. — Le réalisme. 32
 § V. — Les procédés techniques 48

Chapitre II. — La peinture orientale. 56
 § I^{er}. — La peinture chez les Chaldéens et les Assyriens . . 57
 § II. — La peinture en Phénicie et en Asie Mineure. . . . 73
 § III. — La peinture chez les Perses. 79

Chapitre III. — La peinture grecque. 91
 § I^{er}. — Les premières peintures 94
 § II. — Les premiers peintres : Eumarès d'Athènes et Cimon de Cléonées 120
 § III. — L'Ecole attique : Polygnote. 152
 § IV. — Suite de l'École attique : Micon et Panainos; Pauson, Agatharque de Samos, Apollodore d'Athènes. . . 183
 § V. — L'École ionienne : Zeuxis et Parrhasios; Timanthe. 202

TABLE DES MATIÈRES.

Pages.

CHAPITRE III. — § VI. — L'École de Sicyone. L'École thébano-attique. Les indépendants : Apelle et Protogène . 222

§ VII. — La peinture hellénistique : Antiphilos. Les portraits du Fayoum 243

§ VIII. — Les procédés de la peinture en Grèce ; l'encaustique. Originalité de la peinture grecque. 257

§ IX. — La polychromie des édifices et des statues. 271

CHAPITRE IV. — La peinture étrusque. 287

CHAPITRE V. — La peinture romaine. 298

§ 1ᵉʳ. — La peinture à Rome. 298

§ II. — La peinture dans l'Italie méridionale et à Pompéi . 311

BIBLIOGRAPHIE . 331

Paris. — Lib.-Imp. réunies, 7, r. Saint-Benoît

www.ingramcontent.com/pod-product-compliance
Lightning Source LLC
Chambersburg PA
CBHW071621220526
45469CB00002B/424